楚尘
文化
Chu Chen

北京楚尘文化传媒有限公司 出品

书 法 课

字美在何处

方建勋　杨谔——

著

中信出版集团｜北京

图书在版编目（CIP）数据

书法课：字美在何处 / 方建勋，杨谔著 . -- 北京：
中信出版社，2017.9（2023.10 重印）
ISBN 978-7-5086-7499-5

Ⅰ . ①书… Ⅱ . ①方… ②杨… Ⅲ . ①汉字－书法－
鉴赏－中国 Ⅳ . ① J292.11

中国版本图书馆 CIP 数据核字（2017）第 086826 号

书法课：字美在何处
著者：　　方建勋 杨谔
出版发行：中信出版集团股份有限公司
　　　　　（北京市朝阳区东三环北路 27 号嘉铭中心　邮编　100020）
承印者：　　北京利丰雅高长城印刷有限公司

开本：787mm×1092mm　　1/16　　　　　印张：22.5　　　字数：230 千字
版次：2017 年 9 月第 1 版　　　　　　　　印次：2023 年 10 月第 11 次印刷
书号：ISBN 978-7-5086-7499-5
定价：98.00 元

目 录

引言 001

第一章　篆书 013

概述 013

商　甲骨文 015

西周　大盂鼎 017

西周　散盘器铭 020

战国　石鼓文 023

秦　泰山刻石 025

秦　权量诏版 028

新　嘉量铭文 032

东汉　袁安碑 034

三国吴　天发神谶碑 037

唐　李阳冰篆书 039

清　邓石如篆书 041

清　赵之谦篆书 045

近代　吴昌硕篆书 048

现代　齐白石篆书 051

现代　王福庵篆书 055

现代　赵铁山篆书 056

第二章　隶书......059

概 述......059

战国　云梦睡虎地秦简......062

汉　居延汉简......064

东汉　建初八年题记......066

新　莱子侯刻石......068

东汉　石门颂......072

东汉　乙瑛碑......074

东汉　礼器碑......076

东汉　夏承碑......078

东汉　西狭颂......080

东汉　张迁碑......085

唐　李隆基隶书......088

清　郑簠隶书......089

清　金农隶书......093

清　伊秉绶隶书......096

现代　来楚生隶书......099

第三章　楷书......103

概 述......103

三国魏　钟繇楷书......105

东晋　王羲之楷书......108

东晋　王献之楷书......112

东晋　爨宝子碑......113

北魏　始平公造像记 116

北魏　石门铭 119

北魏　张猛龙碑 120

北魏　张黑女墓志 123

北齐　泰山经石峪金刚经 125

隋　智永楷书 128

隋　龙藏寺碑 132

唐　欧阳询楷书 132

唐　虞世南楷书 136

唐　褚遂良楷书 138

唐　颜真卿楷书 142

唐　柳公权楷书 150

北宋　赵佶楷书 153

元　赵孟頫楷书 154

明　文徵明楷书 158

明　王宠楷书 161

清　朱耷楷书 165

现代　弘一法师楷书 167

现代　萧娴楷书 171

第四章　行书 174

概述 174

东晋　王羲之 兰亭序 177

东晋　王羲之 丧乱帖 184

东晋　王献之行书 186

东晋　王珣 伯远帖 192

唐　颜真卿行书 195

五代　杨凝式行书 201

北宋　苏轼行书 205

北宋　黄庭坚行书 211

北宋　米芾行书 213

北宋　蔡襄行书 217

元　赵孟頫行书 221

元　杨维桢行书 225

明　文徵明行书 228

明　董其昌行书 230

明　张瑞图行书 233

明　黄道周行书 235

明　倪元璐行书 237

明　王铎行书 239

清　朱耷行书 243

清　刘墉行书 246

清　何绍基行书 248

清　郑燮行书 251

清　赵之谦行书 253

第五章　草书 256

概述 256

汉　马圈湾草书简 259

东汉　张芝草书 262

三国吴　皇象草书 265

西晋　陆机 平复帖 268

东晋　王羲之草书 272

唐　孙过庭 书谱 275

唐　张旭草书 278

唐　怀素草书 281

北宋　黄庭坚草书 286

北宋　赵佶草书 288

明　宋克草书 290

明　祝允明草书 293

明　徐渭草书 296

明　董其昌草书 300

清　王铎草书 302

清　傅山草书 303

清　朱耷草书 306

现代　林散之草书 308

附　录　硬笔书法 311

概述 311

胡适 312

傅雷 314

茅盾 317

丰子恺 319

孙犁 322

赵元任 324

篆刻 327

概述 327

商周（春秋）印 328

战国印 330

秦汉印 331

魏晋南北朝印 337

唐宋印 338

元印 340

明代篆刻 341

清代篆刻 342

近现代篆刻 345

引 言

在中国，书法艺术是"宠儿"，不论是"琴棋书画"，还是"诗书画印"，书法都位列其中。在今天，若有人能写一手好字，不论是毛笔字还是钢笔字，周围的人都会投以钦羡的眼光。

因为从小接受识字教育的缘故，普通老百姓对书法多少都会"两下子"，所以每每面对一张书法时都能说出点门道。譬如夸一个人书法写得好，最常用的评语即是"龙飞凤舞""行云流水"，或者"把字写活了"。殊不知，这简简单单的几个字，却是道出了中国书法艺术的奥秘。虽然这个世界上某些民族或国家也使用毛笔一类的工具书写他们的文字，但是他们并不把它视作一种具有极高审美价值的纯粹艺术。在中国则不然。中国人是把书法当作一种极高明的艺术来看待的。

中国的书法之能走向艺术美的方向，有赖两大因素。

其一，汉字的形体特征。可以说，若是没有汉字的诞生，就不可能出现像中国书法这样一种纯粹的高级艺术。现代学者蒋彝先生曾经说过："中国书法的美学是，（汉字）优美的形式应该被优美地表现出来。"可见，中国书法艺术成立的前提是汉字本身具有一种"天生丽质"的优美形式。有了这样一种优美的形式，我们才谈得上如何去将这优美的形式表现出来，成为一种艺术。

与其他民族文字相比，汉字在形式上的美感无与伦比。虽然我

马的字形：

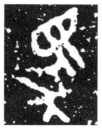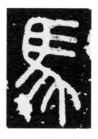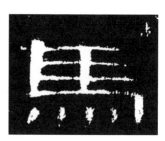

图 1 商 甲骨文　　图 2 西周 散盘器铭　　图 3 战国 石鼓文　　图 4 东汉 曹全碑

图 5 东晋 王羲之草书　　图 6 唐 颜真卿楷书　　图 7 明 董其昌行书

们现在日常读到的书报印刷体汉字，如宋体字，看上去显得呆板，但是这些字的最初产生，却是我们的祖先"仰则观法于天，俯则察理于地"，感悟于自然万物，然后"造书契，代结绳，初假达情，浸手竞美"。所以创造汉字的六法（指事、象形、形声、会意、转注与假借）表面看来只有"象形"一法与汉字之"象"有关，其实以其他五法造出来的字又何尝没有寓"象"于其中呢？老子《道德经》里论"道"的特征："惚兮恍兮，其中有象；恍兮惚兮，其中有物。"汉字里头寓含的物象，并不像绘画那样直接可见，但是也确然地具有一种恍惚可见之象。

　　中国最早的成熟文字——篆书是最象形的，如"马"（图 1—7）"鱼"（图 8—15）这样的字，就像"简笔画"，文字—意义之间联系密

鱼的字形：

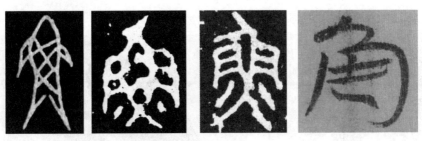

图8 商 甲骨文　　图9 西周 毛公鼎铭文　图10 战国 石鼓文　　图11 汉简

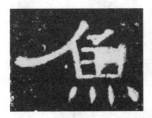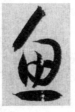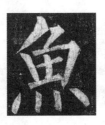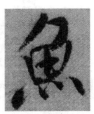

图12 东汉 曹全碑　　　图13 唐 孙过庭草书　图14 唐 柳公权楷书　图15 北宋 米芾行书

切，它是表意文字。而当我们看到英文中"horse""fish"这样的单词，却看不出它们的形象，因为英文这样的文字，记录的是发音，是表音文字。篆书以后，文字进一步演变，随后出现了隶书、草书、行书、楷书。它们与篆书合称为书法的"五体"。篆书以后的字体，形象性逐渐下降，但是其形其象仍在，仍未失去。到了草书，可以说是最简化的字形。不过，书法的形象，一方面与汉字初创时有关，另一方面则经过笔法书写变化与处理，生发出另一层形象。试把浙江的山水画、叶浅予先生的人物画分别与张旭《古诗四帖》里的"岩"与"年"对比（图16—19），书法真是比山水画、人物画更抽象的图像。这更抽象的图像，如果换成其他书法家来写，又会是另一番"形貌"。

　　除了与绘画相通，书法的笔墨形象还与建筑相似。我们看李斯篆

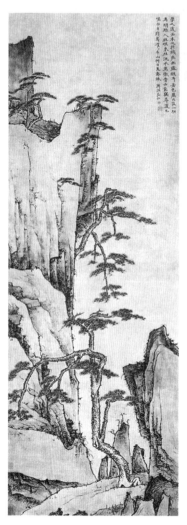

图 16 清 渐江 山水图　　图 17 唐 张旭 古诗四帖 "岩"

图 18 叶浅予 人物画

图 19 唐 张旭 古诗四帖 "年"

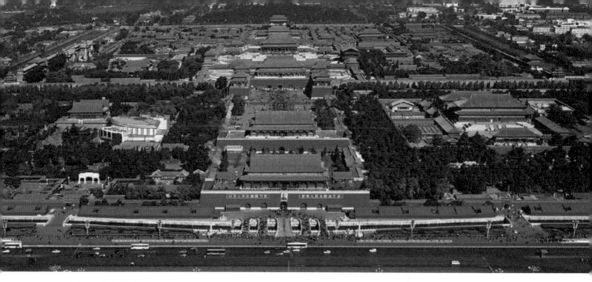

图 21 北京故宫

图 20 秦 李斯篆书"壹"

图 22 东汉 曹全碑"参"

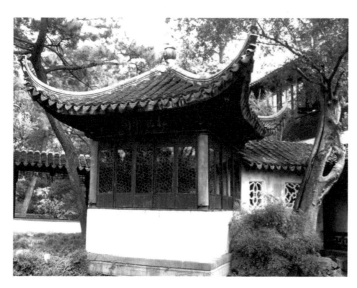

图 23 园林中的亭子

书《峄山碑》里的"壹"（图20），其对称之美，堪比故宫的俯瞰全景图（图21）；《曹全碑》里的"参"（图22），其飞动之美足以抵得上中国古典园林里的亭（图23）。

我们的先哲凭借丰富的想象，用八卦、六十四重卦、三百六十四爻完成了对天、地、人这个生生世界的理解。中国的汉字则是对这个物象世界高度概括的勾勒，它有形也有象，却又超然于具体实物。历代的书法家们正是借助汉字的各种字体，创造出了太多伟大的作品。汉字这个艺术素材库涵括极其宽博，形态极具可塑性与丰富性，真是取之不尽，用之不竭！

其二，书法家的才能。前贤论书法曰："笔迹者，界也；流美者，人也。"有了汉字，就有了书法艺术创作的素材，但是将素材变成美妙的艺术，还需要作书者主体的"妙手"。

苏轼曾提出评判一件书法作品是否美妙的准则："书必神、气、骨、肉、血。五者缺一，不为成书也。"书法要能表现出精神、气势、骨力、筋肉、血脉，才算是真正的艺术，若是缺了其中一项，就谈不上是真正的艺术。这五条准则，全然是把书法当作了活泼泼的生命来看待。问题是，如何才能在书法里呈现出具有神、气、骨、肉、血的活泼泼的生命？

这就需要贯注书法家本人的生命亦即书法家本人的艺术创造力。这个艺术创造力，主要来源于两个方面：一个是书内功，一个是书外功。

书内功涉及的主要是书法的技法如笔法、字形结构、整篇的布局章法、墨法等方面；书外功涉及的主要是书法家的想象力、灵感、悟性、人格、修养、学问、胸襟等方面。

所谓剑有剑法、拳有拳法，书法则有笔法。（用）笔法是书法技法的核心。"书法以用笔为上"是古代书家的共识，如"宋四家"之一黄庭坚说："心能转腕，手能转笔，书字便如人意。古人工书无他异，但能用笔耳。"书法技法的其他方面如字的结构、整篇布局章法、墨法等

都是建立在笔法的基础上的。

笔法是什么？它是从汉字初创起，经过无数书写者的书写实践，逐渐摸索出来的能够创造艺术美感的运笔方法。笔法的演进之路，到东晋的时候有了一个里程碑式的变革。书法艺术在东晋开始走向自觉，涌现了一大批书法家，这其中的代表人物即是王羲之。前人传承下来的笔法，经过东晋时期王羲之、王献之等大书家的革新与完善，其丰富、变化与精致，到了一个前所未有的高度。黄庭坚评价王羲之的笔法时说："右军笔法如孟子言性、庄子谈自然，纵说横说，无不如意。"这既说明王羲之用笔技法的丰富完美，也说明王羲之驾驭笔法到了随心所欲的境界。王羲之的书法造诣如此高深，以至于被后人尊为"书圣"，他的作品如行书《兰亭序》《丧乱帖》，楷书《黄庭经》《乐毅论》，草书《初月帖》等，成为历代书家的"日课"范本。其实，后来的书法家有突出成就的，在学习书法过程中，都或多或少受到王羲之书法的影响。就笔法来说，王羲之以后的书法家再无根本性的突破，他们往往是从王羲之笔法中的某一方面开拓出去，发扬光大，融入自己的性情，从而形成自家书法风貌。

书法的笔法，如果再细微一点分析，它包括毛笔在书写运动过程中的中—侧、提—按、转—折、顺—逆、疾—涩、连—断、虚—实、藏—露、方—圆、疏—密、曲—直等等方面的对立统一。正是因为笔法包含了这么多因素，所以它并非固定不变，而是具有一定的变易性。它会因书写者的性情差异、功力深浅，因书写时间、书写环境及书写所用的笔墨纸砚等工具材料的变化而变化。后代的书法家学王羲之笔法，却又都能自成一家，原因正在于此。对于一个学书者来说，虽然历代名家书法各有面目，但只要深入其中一家，往往就能触类旁通。苏轼有一首论书诗："吾虽不善书，晓书莫如我。苟能通其意，常谓不学可。"学习书法，不论你是学习哪家哪派，终究要领悟书法中的"理"（尤其是用笔之理），因为书法的"理"是一致的。笔法的差异，也会影响到字形结构的差异。"宋四家"里的苏轼与黄庭坚二人亦

师亦友。据说，苏轼曾指着黄庭坚的书法笑言："你的字，像'死蛇挂树'。"一听这话，黄庭坚反驳："老师的字，像'石压蛤蟆'。"二人相视大笑。一个是"死蛇挂树"，一个是"石压蛤蟆"，虽然是戏谑之语，却非常形象地点出苏轼与黄庭坚二家书法在字形结构方面的个性特征。苏轼用笔喜欢厚重丰肥，左右舒展，所以字的形态呈现"石压蛤蟆"的扁阔状；黄庭坚用笔偏好微微颤行，如荡桨般一波三折，再加上部分笔画的夸张性伸延，所以呈现"死蛇挂树"的瘦细形态。

书法的字形结构，就同一位书法家的不同历史时期来说，也会呈现不同。譬如大家熟知的颜真卿的楷书，人称"颜体"，在字的结构上就有早期与晚期的不同。早期的楷书名作如《多宝塔碑》，字形结构给人以瘦长谨严之感；后期的楷书名作如《颜氏家庙碑》给人以宽阔恣意之感。

书法的技法里，章法也是重要一环。中国的书法家与画家都讲究整体的谋篇布局、章法安排。他们常常借助古代兵家"布阵"的道理来说明书画艺术的章法布局，如东晋大画家顾恺之在《魏晋胜流画赞》中说："若以临见妙裁，寻其置阵布势，是达画之变也。"明代的书法家解缙在《书学详说》中说："上字之于下字，左行之于右行，横斜疏密，各有攸当。上下浑延，左右顾瞩，八面四方，犹如布阵：纷纷纭纭，斗乱而不乱；浑浑沌沌，形圆而不可破。"书画的章法安排之所以与军事布阵之相通，是因为二者均讲究宏观整体意识，均注重动态过程中的"变"——随时随机而变。不论如何变，均要站在整体的角度来考虑。考虑的准则大体是：虚中有实、实中有虚；或主或次，或次或主；看似有定则，其实随时、随势都在不停地变化，在变中有定，变而不乱，一切尽在指挥者的心意中。是故，书法弄墨之事，前人也叫"笔阵"。

关于书法技法的几个要素，黄惇先生有这样一个形象的比喻：书法书写技法的诸因素可以看作是一个苹果，笔法是里面的果心，字的结构与整篇章法便是果肉，墨法则是果皮。从这个比喻我们知道果皮

虽未若前几者重要，却又不可少。大约在明代中期以前，书法家对用墨的要求主要是浓而鲜，书法家认为用这样的墨才有可能写出字的精神意蕴。我们看晋、唐、宋、元的名家墨迹，墨色浓黑，浓黑中又有光鲜在。明代中期以后，书法家开始了用墨变化的探索，吴门书派的祝允明与陈淳的部分书法作品，已经开始掺以淡墨，随后华亭派的董其昌有大量的书法作品皆以淡墨书成。到了明末清初，王铎发展了"涨墨"法（字成墨团状，笔画仍可辨）。至清代乾嘉以后，长锋羊毫辅以生宣的作书方式盛行，同时也借鉴了绘画的用墨，于是墨色变化丰富至极：枯、湿、浓、淡、干、涨墨、宿墨，无所不有。这极大地丰富了书法在用墨方面的表现力，是一大进步；不过从另一方面来看，在书法墨法这个"果皮"上着力过多的同时，削弱了笔法表现的丰富与精致，我们若是将清代人的杰出书法作品与清以前比较，便不难发现这一点。

　　书法的锤炼，既是手的锤炼，也是心的锤炼。手上技法的锤炼，主要途径是参照前贤的杰出书法典范，心摹手追，将笔法练到精熟的境界，因为唯有技法精熟，才能表达作书者的情感、精神、个性、思想等。正如元代书法理论家盛熙明所指出的："翰墨之妙，通于神明，故必积学累功，心手相忘，当其挥运之际，自有成书于胸中，乃能精神融会，悉寓于书，或迟或速，动合规矩，变化无常而风神超迈，是非高明之资孰克然耶！"这里，盛熙明除了强调勤学苦练技法的重要性之外，还指出了"高明之资"的必不可少。"高明之资"就是对书法的颖悟与天分。所以，我们应当看到，刻苦用功确实能提高一个书法学习者的水平，但是也应当看到并非每位下过"池水尽墨""秃笔成冢"那般书法学习功夫的人都能成为大书法家。毕竟，艺术家要能取得伟大成就在很大程度上依助的是艺术天分。一个音乐家的艺术天分往往体现在对声响与节奏的非凡敏感，一个画家的艺术天分往往体现在对造型与色彩的非凡敏感。一个书法家呢？则往往体现在对用笔与构形的非凡敏感。艺术家往往情感敏锐而细腻，高明的艺术家都能将自己个人细腻的情感通过所掌握的艺术语言尽可能微细地表达出来，从而使欣赏者也能感同身受。唐代书法家孙过庭在欣赏王羲之的书法时，领略了

王羲之书法里的情感后说："（王羲之）写《乐毅》则情多怫郁；书《画赞》则意涉瑰奇；《黄庭经》则怡怿虚无；《太史箴》又纵横争折；暨乎《兰亭》兴集，思逸神超，私门诫誓，情拘志惨。"由此可见，只要书法家真能在其书法里传达出情感，不管这情感如何微妙，总会有真正的"知音"能感受到。

中国书法美学理论主张，书法要有丰富的内涵才可观，才耐得住品味。"书中有情"，只是书法内涵之一。情感之外，书法还要能体现道德、学问、才气、志趣等，这便是古代书法理论屡屡强调的"书如其人"。这个"如其人"，不是说在书法中体现这个书写者的五官外貌，而是体现书写者的人格魅力与全面的人文素养。清代刘熙载所说的"高韵深情，坚质浩气，缺一不可以为书"就是这个意思。我们很多人会认为，这太难了，恐怕只是理想罢了。的确，要完成这个目标，绝非一蹴而就。它是一生的目标与追求。

我们常常听到这种说法：练书法能修心养性。现在我们不妨追问一句：练书法为什么能修心养性？原因有多种，其中最根本的一条是，当我们在练习书法的时候，面对古代经典碑帖，会逐渐悟出在冥冥之中有一个理想、一个目标在远方、在高处。我们习字的过程，就是在不断接近那个理想目标的过程；我们习字的过程也是不断去掉自己旧有的书写习惯、习气，从而被范本的美所感化的过程；我们习字的过程还是自己的气质与心灵不断提升的过程。这样的过程，其实也就是一个陶铸我们"高韵深情，坚质浩气"的生命的过程。

孙过庭在《书谱》里提出了书法学习三阶段："至于初学分布，但求平正；既知平正，务追险绝；既能险绝，复归平正。"这三个阶段是书法水平由低到高的过程，是书法家人格修养逐步走向圆满大成的过程，也是书法艺术作品里的生命（如东坡所言的神、气、骨、肉、血）、书法家的个体生命、生生不息的宇宙大生命，这三个生命逐渐走向会通的过程。"右军书法晚乃善，庾信文章老更成"，说的就是这个境界，一个"复归平正""人书俱老"的境界。

如此，我们欣赏书法，要看视觉可见的"形"（点画、结构、章法、

墨法）；看蕴含在"形"里面但又是在"形"之上的神采与意蕴；同时还要了解作书者这个人，包括个人性情、人生经历、艺术追求、时代环境的影响等等。在欣赏书法的过程中，我们更可以感知我们民族的审美精神，正像美学家宗白华先生所说的："中国的书法，是节奏化了的自然，表达着深一层的对生命形象的构思，成为反映生命的艺术。因此中国的书法不像其他民族的文字，停留在作为符号的阶段，而是走上了艺术美的方向，成为表达民族美感的工具。"

第一章

篆 书

概述

英国作家查尔斯·兰姆曾说："为一条巨大河流探索出它那最初的水花翻滚的源头，是一件令人快慰的事。"学习书法，作一次小小的溯源，不也是一件快乐的事吗？

距今大约 6000 年前的西安半坡遗址出土的彩陶上就出现了简单的文字，如"矛"作"↑"，"草"作"↓"等。由母系氏族社会向父系氏族社会过渡的大汶口文化，也发现了一些文字符号，如"戍"为"⊟"，像长柄的大斧；"炅"（音热），繁体作"⊗"，简体作"⊘"。大汶口文化距今也五六千年。这些最初的文字，通过对物象的象形刻画来表达意思，是后来成熟的篆书的先声。

时光又流逝了约 3000 年，华夏文明进入了殷商时代，人们把文字刻在兽骨龟甲上，直到清朝光绪年间，引起学者王懿荣的注意，才逐渐广为人知。由于此类文字多刻在龟甲兽骨上，所以后人称此类文字为甲骨文，目前发现的单字有 4000 多个。商代晚期，青铜冶铸业发展迅速，工艺已达到了相当高的水平，文字又出现在这些青铜器物上，内容多为记事和歌功颂德。到周代时，青铜器上的文字渐趋统一，结体拉长，章法布局也开始行列整齐起来。随着文字使用的范围越来越广，

字体形式也越来越多，春秋战国时期的兵器上，出现了鸟书、虫书，装饰趣味浓郁。这个时候又出现了《石鼓文》，传说为周宣王太史籀所写，所以也叫籀文，《石鼓义》的用笔结体已很成熟，是一件划时代的作品。

古人把"铜"称作"金"，所以当时铸在青铜器上的文字就被称作"金文"，又叫作"吉金文字""彝器文字"，由于这种铜器以钟、鼎为多，故又叫"钟鼎文"。现在，我们把甲骨文、金文、籀文和春秋战国时期的六国文字包括鸟书、虫书等，都叫作"大篆"；把秦始皇统一天下后，由丞相李斯省改确立的标准文字称作"小篆"。

生活中，随着人们审美需求的增多，文字也开始在实用之外，出现了向艺术审美发展的趋向。而艺术之所以成为艺术，个性和自由是必要条件。秦诏版文字首先对李斯的标准小篆发起挑战，到汉代，标准小篆而外，又衍化出多种风格的"字体"，如碑额篆、汉金文、摹印篆等，这些字体，隶书笔意大量掺入，有的甚至干脆就是隶的变体。其间虽有魏国的《三体石经》，刻古文、小篆和汉隶三种书体，以教学为目的，但由于过分讲究实用与法度规范而丧失个性，削弱了艺术性。两晋南北朝，行草大兴，遁世玩世和居士之风笼罩书坛，隶书绝少，篆书更是罕有人想起，直到中唐李阳冰"志在古篆，殆三十年"，遂使秦代小篆至中唐而复兴。唐代擅作篆书者还有史惟则、瞿令问等，但大多失之于过度的矫饰与纤巧。宋代擅作小篆者也不少，有释梦英、文彦博、田仪等，延续李阳冰面目，成就不大。元代能写小篆的书家有赵孟頫、吾衍、吴叡、周伯琦、泰不华、杨桓等，以取法李斯、李阳冰的小篆为正宗，也有把大篆的意趣融入自己小篆的，丰富了小篆的表现力。他们以传统的典雅美为追求，在创新发展方面没有大的突破。

明代个性解放，资本主义开始萌芽，人们对艺术的需求大大增加。篆书方面，仍以"二李"为正宗，但也有书家积极变革。到了晚明，出现了赵宧光的草篆。朱简对草篆十分赞赏："是古非今，写篆如神。"并受其启发创以草篆入印，促进了当时篆刻艺术的发展。

清代文字狱横行，许多知识分子把目光转向了金石考据，古代碑版不断被发现，篆隶书大兴，篆书书家的队伍也空前壮大，有王澍、杨法、邓石如、钱坫、洪亮吉、吴让之、赵之谦、黄士陵、王懿荣、徐三庚，以及近现代大家吴昌硕、齐白石、黄宾虹、罗振玉、章炳麟、叶玉森、丁佛言、丁辅之、董作宾、王福庵等。风格无所不包，甲骨文和金文占比很大，也可视作是一种回归。

商　甲骨文

甲骨文是商代遗留下来的珍贵文物。甲，是指龟甲；骨，主要指兽骨。商人迷信，用甲、骨经烧炙后出现的裂纹来占卜吉凶，占卜后，将所占问的事和吉凶情况以及日后应验与否，刻在据以判断吉凶的"兆"纹旁。这些记事文字，就是我们现在所说的"甲骨文"。

商代自盘庚迁都于殷后，商也称殷商。盘庚以及他后面的小辛、小乙时期的甲骨文我们至今还未发现，因此目前能见到的最早的甲骨文是商代武丁时期的遗物，从武丁时期到帝辛时期（帝辛即纣王）共有200余年的历史。

武丁统治的50多年间，是商王朝最为强盛的时期，武丁在殷商诸王中也最为著名。随着他不断地对外用兵，商朝疆域也不断扩大，甲骨卜辞中对此有较多的记载。但自武丁以后，统治者耽于酒色，纵情享乐，腐化不堪，到商末帝乙、帝辛时已不可救药，一些最具实力的大贵族也不再支持纣王，许多小国趁机摆脱商朝的控制，周又趁机壮大自己的力量，最后终于取而代之。

占卜术在商代很为盛行，从天时、年成、祭祀、征伐到商王个人田猎、疾病等琐事，都占卜吉凶。尽管商代的文字还有金文、陶文、玉石文等，但由于甲骨文被大量、普遍地使用（目前已发现的甲骨有10多万片，单字4000多），象形、指事、会意、假借、形声、转注这六种构成文字的原则甲骨文都已具备，足以说明甲骨文已是较为成熟

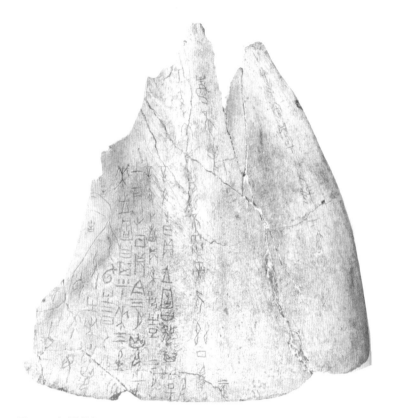

图 1-1 商 甲骨文

的文字，甲骨文足以代表商代文字。

著名甲骨学家董作宾将甲骨文的书法风格划分为五个时期：盘庚至武丁为第一期，以武丁时为多，大字气势磅礴，小字秀丽端庄；祖庚、祖甲时为第二期，书体工整凝重、温润静穆；廪辛、康丁时为第三期，书风趋向颓靡草率，常有颠倒错讹；武乙、文丁之世为第四期，书风粗犷峭峻、欹侧多姿；帝乙、帝辛之世为第五期，书风规整严肃，大字峻伟豪放，小字隽秀莹丽。甲骨文是象形性很强的文字，大部分为先书后刻。由于契刻工艺的特殊性，契刻者为了契刻的简便快捷，不断地对文字象形的成分进行简化、改造，从而使甲骨文的图画性大大降低，而符号性、抽象性则大大增强。刻小字时用单刀法，刻大字用双刀法，刻宽笔字则用复刀法。

这是一片武丁时期的甲骨文刻辞（图 1-1），刻在一片长 25.3 厘米，

宽 25.2 厘米的牛肩胛骨上。刻辞的内容大意为商王武丁祈问上天，其配偶妇好生子是否平安吉祥，还有关于卜雨和祭祀等的内容。

甲骨文刻辞已经有了初步的布局意识，有列无行、大小参差错落便是一个明证。我们现在看到的这枚甲骨，所刻文字犹如一大群小蝌蚪，浩浩荡荡地向前方游去，稚朴、清新、可爱。从放大了的刻痕中可以看出，这枚甲骨用的是双刀刻法，所以线条中间会出现一道深痕。在硬质的牛骨上刻画直线是最为省力的，但这里却常间以漂亮的弧线，而且有的点画中还有意识地表现出肥瘦、提按等变化，阳刚之美与阴柔之美相得益彰。面对甲骨，我们对古人这份"艺术"心思，不由得露出由衷的微笑。

殷商甲骨是距今3000年前的古物，本身极易碎裂，又加上盗挖、发掘和流传等原因，现在发现的以小块碎片居多，龟背甲最大的长35厘米、宽15厘米，最小的长27厘米、宽11厘米；牛胛骨最大的长43厘米、宽28厘米。字数最多的一片牛骨，反面是干支表，正面是178个字的记事刻辞。

根据安阳侯家庄发现的殷代王陵有被汉朝人盗掘的痕迹，有人推测远在秦汉时代就有甲骨发现。有学者综合多种资料后认为，甲骨的发现有一个过程，不是某年某月某日突然发现并立即公之于世的。应该说，1898—1899年之前，安阳的农民就发现了甲骨文，后为古董商知悉而转售于京津一带，直到1899年王懿荣认定其为古物而出高价收购，才为世人所知悉。

西周　大盂鼎

西周是我国历史上封建社会的开始，周统治者通过周初的大分封，在商代奴隶制国家的废墟上，全面建立起新的封建秩序。此时，周的疆域和势力范围比商王朝更大。成、康、昭、穆至共王统治时期，是周的盛世。到懿王时，内外矛盾交织，周王朝开始走向衰落。青铜器

图 1-2 西周 大盂鼎铭文

图1-3 大盂鼎铭文中的"令"和"匿"

的冶铸，是西周官府手工业中最主要的一种，王室或大封建主都有自己的青铜冶铸作坊。随着大封诸侯，这种技术还传播到全国许多地方。

西周早期的金文，还有较浓的商人作风，有着尾尖细和头粗尾细两种手写体式。《大盂鼎》（图1-2）是西周早期康王时期的作品，两种书写情况都有。该铭文在势沉力雄的氛围里，在浑穆庄重、严谨平正的秩序中跃动着勃勃生机。自然错落、姿态各异的结体，轻重多变的点画，天然开合的疏密，工稳而又流动的韵致，夹杂于字里行间的装饰性肥笔，仿佛一个暮春时节的大花圃，奇花异草与无名野花竞相开放，蜂飞蝶舞，令人眼花缭乱，美不胜收。其端庄凝重中跃出的鲜活与姿媚，是康王盛世精神气度的最好传达。细赏此鼎的单字结体意味，图例第一行下数第八字"令"，上部凝重，下部则流丽，矛盾而又统一；第三行下数第二字"匿"（图1-3），如果外面的半包围结构作平整状，那么不但与里面的生动多姿不和谐，而且与周围的字也不相谐调，令人叫绝的是，这一半包围结构作微微向右上仰视状，而且是上方下圆，这样一来，一切问题都迎刃而解了。我们无意说此鼎的每一个字都是作者精心构思的结果，我们想说，当时那些设计制作者已经达到了很高的审美水平。

商朝占卜流行，大量契刻甲骨；到周代则是大量"铸鼎象物"。占卜与契刻甲骨，当时散布的是一种神秘与恐怖的氛围，现在反而让人体悟到一种亲和自然的人文向往。同样"周鼎著饕餮""周鼎著象"中的可怖的图案，在当时人们的眼里是极端神圣的，是最高国家权力的

象征，但在现代人的眼里，它们不可避免地流露出人类自身发展童年时期的稚气与可爱。西周的金文，更是如此。这是人类审美意识不断发展变化的一个最好证明。

《大盂鼎》铭文共十九行，计二百九十一字，记述了康王追述文、武受命，克殷建邦，并提到殷商之所以衰败、西周之所以兴起的原因，告诫"盂"（人名）要尽心辅佐，继承文王武王的德政。最后记载的是康王对盂的丰厚赏赐。真可谓"恩威并施"啊！

西周　散盘器铭

商代的金文多依物象形，富装饰性，有原始野性的张狂、恐怖与任性，后来逐步演化为以线条为主，追求整齐、均衡、对称的秩序美。懿王或孝王时代金文都有一种秩序感，婉转典雅，已初步具备了小篆的艺术特色。规范，是一种艺术高度成熟的标志，但艺术的发展规律又恰恰是，在规范形成的同时，艺术开始走向模式和死板。必须突破旧有的模式，创造出一种新的鲜活的样式，才能起死回生，枯木逢春。也许正是应了这样的规律，刚形成的新的金文秩序又被打破，也是情理之中的事了。

《散盘器铭》（图1-4—1-5）是西周厉王时代的作品，铭文共19行，350字。记述夨、散两个联姻国之间划分田界等事，立誓、画图确认归属等。厉王不是一个好国君，《资治通鉴》说："呜呼！幽、厉失德，周道日衰，纲纪散坏，下陵上替，诸侯专政，大夫擅政，礼之大体什丧七八矣。"厉王时周人和南方又有许多战争，《后汉书·东夷传》说"厉王无道，淮夷入寇，王命虢仲征之，不克"。纲纪的散坏在某种意义上反而有利于新的艺术思潮的自由涌动，《散盘器铭》简便率意、不衫不履的新金文书风可谓应运而生。

《散盘器铭》的书法艺术特色可以从三个方面来欣赏：

首先是总体的章法布局，如同当时的"井田"形状，有行有列，且行列整齐。我们如果用直线画成一个个格子，《散盘器铭》的文字正

图 1-4 西周 散盘器铭

图 1-5 西周 散盘器铭（局部）

好都在格子里。但我们很快又会发现，这整齐的格子中的文字都是个个姿态不同，众妙毕备，无奇不有，充分体现了书写者任心自运、目无成规的自由心态。这件作品，让我们想起曾经看到过的大型养狐场，初看一切很平静，很有秩序感，笼子一排排一层层，整齐划一，但里面狐狸一见人来，却个个野性十足，左冲右突，张牙舞爪。

其次是结字的奇异多变。《散盘器铭》的书写是自由的、浪漫的。试以图为例：第一行，第一个字较正；第二个字则如一危石悬空，吓人一身冷汗；第三个字又较端正；第四字则如一因坐久而颇不耐烦的小孩，伸手要大人抱抱；第五、六两字，均向右倾斜取势，此行最后三个字，或左右作大的错落对比，或伸左缩右，或如"马踏飞燕"。再取第二行细观，也是如此。此铭的每一行其实均如此。大笔涂抹，豪迈非常，若非心胸寥廓，焉敢如此。

三是点画线条的率意苍浑。《散盘器铭》用笔率意，了无装饰，屈曲多变的抽象线条中体现着强烈的生命律动，蕴含着宇宙的苍茫丰富与博大，抒情写意之畅达痛快，罕见其俦。

厉王专利，引起贵族们的怨恨，激起了暴动。史载当时国人围王宫，袭厉王，厉王出奔于彘（今山西霍县）。朝政由诸侯共管，即"共和行政"。14 年后，厉王死于彘，宣王即位后，"内修政事，外攘夷狄，复文武之境土"，新的封建秩序重新建立起来。表现在书法风格上，严肃整齐的书风又得以恢复，如宣王的《颂鼎器铭》《毛公鼎器铭》等就是其中的代表。

战国　石鼓文

《石鼓文》（图 1-6）是目前所见的我国最早的石刻文字，是书法史上划时代的作品，唐初出土于陕西凤翔。前人多以为是周宣王时物，近人则一致认为是始皇以前秦国的刻石。石鼓共有 10 个，原高约 3 尺余，文字刻于鼓的四围，以其形状似鼓，故有此称。其形为什么取石

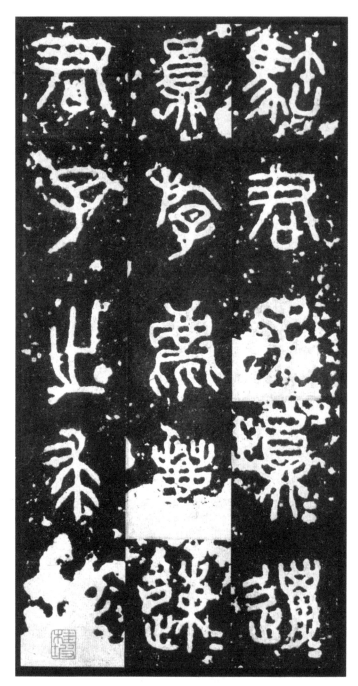

图 1-6 战国 石鼓文（局部）

鼓的形制，有学者认为很可能和某种古老的祭祀或宗教习俗有关。《石鼓文》的文字，记述的是秦国君的游猎之事，故又称"猎碣"。全文原有700余字，四言体，深奥难解。唐代韩愈和宋代的苏东坡，都有咏"石鼓"的《石鼓歌》留下来，书学著作如《书断》《法书要录》《集古录》等多有著录，自唐至今，著述与研究已过百家。

刻石书法始见于商代，到《石鼓文》时始成大观。《石鼓文》的美学风貌，较西周晚期规范的金文更有时代感和秩序感。具体的做法就是把字形统一成长方之形，空间分割更为均衡，把硬折化为圆转，把错落化为平齐，把一些短促的点画加以伸展，追求对称，以取得端庄、典雅的效果。《石鼓文》中有好多字是不断重复的，如"马""车""既""来""庶"等字，它们的形状几乎是一模一样，再如"趍""麀""写""欧"等字的空间分割精确均衡，几乎到了令人望而生畏的地步。回顾书法风格史的发展轨迹，我们发现世人的审美趣味一直在自由天真和整齐端俨之间来回摆动。过于严肃则死，过于放纵则为野狐禅。《石鼓文》谨严端庄如此，正也表明它作为大篆书体，已到了十分成熟的程度。清代吴昌硕学《石鼓文》，在结体上加强了疏密反差，在用笔上加强了奇纵造势，在墨法上加强了枯涨对比，其实这些都是对《石鼓文》秩序的一种反动，是对艺术应该表现自由和生命活力的一种强调与回归。

《石鼓文》完美地规范了大篆，强化了篆书的书写性，为秦代小篆的诞生做好了充分的准备。正如一个人的优点和缺点往往是联系在一起的一样，在这一严格整饬的规范建立的同时，也把篆书艺术的发展挤到了一个狭仄的空间，注定了要通过突破而另谋生路。

秦　泰山刻石

公元前221年，秦王嬴政结束了战国以来长期诸侯割据的局面，统一了中国，建立了一个以咸阳为首都、疆域辽阔的大国家，创建了专

图 1-7 秦 泰山刻石

制主义中央集权的政治制度。为了尽可能地消除由于长期诸侯割据造成的政治、经济、文化等方面的地区差异，他推行了一套整齐的制度。在文字方面，战国时期各国文字尽管大同小异，但仍不利于在全国范围的传播使用，于是他命李斯以秦国的文字为基础确定小篆，写成《仓颉篇》《爰历篇》《博学篇》三篇标准的新体小篆作为范本，向全国推行。这些小篆与大篆相比，象形程度进一步降低，字形多有简化和改造的痕迹，图案化特点更加突出，整个文字体系规范有序，面貌一新。例如，偏旁的位置固定、样式划一，线条的严格对称与排列整齐，弧曲部分均改作平行转曲的写法，等等。我们现在还能看到的当时标准小篆的遗迹有相传均为丞相李斯所书的《泰山刻石》（图 1-7）。《泰

图 1-8　秦 琅琊台刻石

山刻石》又称《封泰山碑》，秦始皇二十八年（前219）东巡登泰山而立，同年所立的秦刻石还有《峄山刻石》《琅琊台刻石》（图1-8）。这些刻石，都是秦王嬴政完成统一大业后到处巡游的"遗物"。

《泰山刻石》，在用笔上都是逆锋起笔回锋收笔，行笔不紧不慢、不偏不倚，粗细始终如一，如"玉箸"。"篆尚婉而通"，此碑在表现上是既"婉"又"通"，然在实际书写过程中，让人体验到的是一种圆转中裹挟的沉着与遒劲，是一种雄大气象，与后世理解的倾向于姿媚性质的"婉"而"通"不是一回事。唐张怀瓘的《书断》在讲到秦代小篆时，称赞李斯的小篆说："李君创法，神虑精微，铁为肢体，虬作骖骓，江海渺漫，山岳峨巍，长风万里，鸾凤于飞。"唐李嗣真《书后品》言李斯小篆："犹夫千钧强弩，万石洪钟。"

在结体上，此碑出现上紧下松的态势，点画间相对来说还是很均衡的，有的甚至均衡到近乎一种原始的"拙"的程度，几乎绝对对称，这又是此碑的一大特点，它们秩序井然，相拱相揖。

《泰山刻石》可视为小篆之宗，那种遒肃意远之美是今人无法企及的、昂扬、俯视六合而又沉静自若。虽然此碑在结体上已有审美化倾向出现，如对疏密之美、参差之美、均衡之美、对称之美的追求，但其主体还是以政治功能、实用功能和社会功能为目的的。后世许多评论者纯从艺术审美出发，妄加"想象"，难免有过度夸饰之嫌。

秦 权量诏版

统一战争结束后，秦王政着手中央集权活动，他宣布自己为这个封建统一国家的第一个皇帝，称始皇帝，后世子孙世代相承，递称二世皇帝、三世皇帝。秦权量诏版的诏令有始皇诏和二世诏之分。权量诏版既然是当时皇帝发布政令的"媒体"，其上面小篆的写法当然也要按照新颁布的标准篆法来执行，但在实际操作时，诏令文字的"仪态风貌"却与前面提到的《泰山刻石》等碑刻相距甚远。由此可见，专

图 1-9　秦诏版

制的始皇帝尽管颁布了新标准小篆，但能统一的只是写法，无法统一
工拙美丑，更无法统一人的思想意识。

　　权量诏版中的权，是指秤锤；量，是指测量容量的器物，如斗、
升等。秦诏版，是指刻有秦始皇或秦二世统一度量衡诏书的铜版，有
的镶在铁、铜权上；有的四角有孔，用以钉在木量上。邓散木《篆刻
学》中说："惟秦权、秦量、诏板，尚存斯篆（李斯的小篆）面目，可
资取法耳。"如把"面目"两字换为"写法"两字，或许更接近真实。

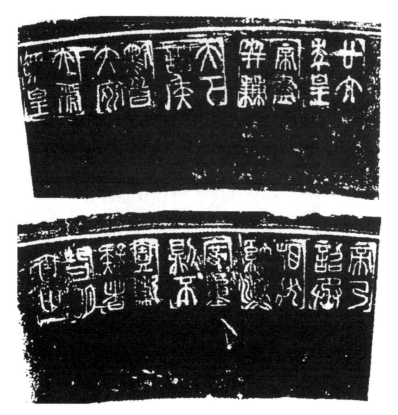

图 1-10 戳印始皇诏陶量铭

　　如图 1-9 为秦诏版，写法是标准的小篆，上面刻的诏文曰："廿六年，皇帝尽并兼天下诸侯，黔首大安，立号为皇帝。乃诏丞相状、绾：法度量则不壹歉疑者，皆明壹之。"此版用笔（刀）恣肆率意，力感较足，结体险峭，奇诡多变，古气淋漓，看似草草若不经意，但既大开大合，又浑然成章。

　　如图 1-10 为《戳印始皇诏陶量铭》，每四字为一组一个印模，沿陶量外壁环周戳印。从图中我们可以看出，陶量上的字雍容浑穆、圆转大方、奇古凝重，具有很高的艺术水平。相信印模制作时，字的风

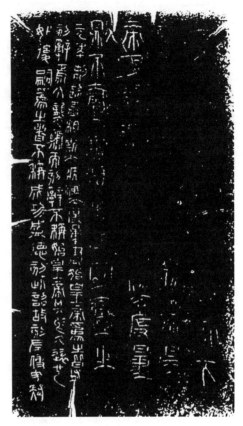

图 1-11 秦 两诏铜椭量

格端庄如李斯小篆，但由于钤盖用力不均，或者是由于后来磨损等原因，出现了一些虚灵模糊粘连之处，反倒增添了几分节奏，浓重了几分含蓄的笔意。图 1-11 为《两诏铜椭量》，右边的始皇诏已模糊不清，左边是秦二世诏，诏曰："元年，制诏丞相斯、去疾：法度量尽始皇帝为之，皆有训辞焉。今袭号而刻辞不称始皇帝，其于久远也。如后嗣为之者，不称成功盛德。刻此诏。故刻左，使毋疑。"此诏篆法典雅流畅，张弛有度，是不可多得的小篆精品，足可垂范后世。与李斯的小篆相比，更多一种轻松自如、悠然自得的趣味。当然这种风格与诏令

这种严肃的文字相配，有些不协调。

这里需要指出的是，有的秦权或秦量上或刻或铸的小篆，有的有隶意，有的类大篆，那也是工匠无意刻出或在统一文字写法前原先的刻写习惯带来的。至于化圆为方，那是便于刻写；随意天成，那是工匠为求方便和速度。有的权量上横多作弧线，那也不是创新和当时的书写习惯，应是器物的形状以及刻工用刀习惯等因素造成的。

即使在秦始皇的专制之下，严肃划一的小篆也只用于一些少有的十分庄重的场合。从秦权量诏版上的文字中，我们可以看到小篆的行书化、草书化、隶书化倾向，同时也可以感受到老百姓对于自由和轻松的向往。

现在我们见到的秦权量诏版，刻的大多是始皇帝的诏令，也有在始皇诏左侧刻有二世诏令的，称为"两诏权""两诏量"。

新　嘉量铭文

西汉末年，农民战争迫在眉睫。公元 6 年，孺子婴立，蓄谋已久的王莽以依托古制为名，先后称假皇帝和摄皇帝。到了公元 8 年，王莽干脆自立为帝，改国号曰新。西汉王朝终结。始建国元年（9），王莽开始附会《周礼》，托古改制，颁布一系列改制的法令，希望能解决西汉社会遗留下来的各种矛盾，但终因或治标不治本，或朝令夕改，引起了愈来愈大的混乱，最终不可收拾，到公元 23 年时，彻底崩溃。

或许可以说，新莽《嘉量铭文》（图 1-12—1-13）独特的艺术风貌，是王莽一系列托古改制留给我们的唯一美好的记忆。嘉量是古代标准量器名。《汉书·律历志》记嘉量的器形为："其上为斛，其下为斗，左耳为升，右耳为合龠。"西汉时期篆书类铜器铭文，包括钱币铭文、汉印文字等，大多线条沉稳流畅，结体方正，用笔圆转。新莽嘉量铭文，则在此基础上加以改易，结体修长，平直劲挺，方圆相济，密其上部，疏其下部，充分展现出小篆书法线条的美感。

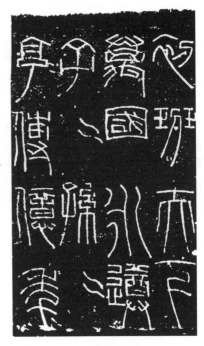

图 1-13 新 嘉量铭文（局部）

图 1-12 新 嘉量铭文

也许有人会认为，这些文字长长的垂脚难免有雷同和刻板之弊，其实我们通过悉心的观察和鉴赏会发现，新莽《嘉量铭文》是寓丰富生动的变化于统一之中的。长长的垂脚，挺拔俊美，媚中藏拙，静中富动，整中有乱，不仅不单调乏味，反而时时妙趣横生，满怀抒情。如图中的"初""国""永""传"等字仿佛夏季月夜丝瓜花上栖息着的纺织娘，充满着清新野逸的气息。在结体上，除其上密下松的一般特点外，有的字常常会表现出一种强烈的书写性和随意性。这些特性，较之于秦代标准小篆和汉代方正的篆书，都是一种突破和创新。

王莽为当皇帝，当然也是极为注重舆论宣传的。他在排除异己的同时，又笼络儒生，让他们上书颂扬自己的功德，献祥瑞、呈符命。即位后，他对于嘉量这一百姓的日常用具也不放过，刻些"黄帝初祖，德匝于虞；虞帝始祖，德匝于新"以及"子子孙孙，享传亿年"这样的话，是秦代在权、量上刻铸嵌订诏版的翻版。

东汉　袁安碑

东汉初期，封建秩序开始重新建立，社会经济水平得到了明显提高，尽管仍有地主豪强横行、外戚宦官专权，但疆域辽阔、国力强盛却是不争的事实。这个时代孕育的艺术，风格朴拙、博大、亲切，富于想象，胆魄巨大。秦代规矩森严的标准小篆，到了汉代这样一个既纯朴又浪漫的时代，注定要发生变革。

位列三公、时任司徒的袁安死于永元四年即公元 92 年，此碑也刻于是年。《袁安碑》（图 1-14）在汉代小篆中，算起来是很标准规矩的了，章法行列分明，丝毫没有交错差杂，但较之《泰山刻石》《峄山碑》等秦代小篆，它的"变异"还是很明显的。

首先是字形趋向方正，线条曲笔增多。像"二""五""三""年""辛"等字的横画，均作曲线处理，有的在收笔处还作弯曲的下垂状。即使一些很短的横画、竖画，也往往处理成曲线，如

图 1-14 东汉 袁安碑

"徒""阴""谒""癸"等字。字形方正，给人以质朴的感觉，替代了秦代刻石的庙堂之气；曲笔的增多，增强了书写感、流畅感，变秦时的严肃为亲切。

《袁安碑》的字形和用笔，似从秦《两诏铜椭量》中"二世诏"一类的字形意趣中继承而来。从审美的角度看是由肃穆转向流美，利于抒情；从书写的角度看，篆书中曲线的增多有利于书写的流畅与便利。

其次，此碑按照汉字原有的疏密关系安排结构。欣赏此碑，我们不需要仔细观察便会发现，碑中每一个字的点画间距离都尽量做到均等，字的重心都在字之正中，不像秦碑中常出现的上紧下松的安排痕迹。书写者追求的是均衡美、统一美，如"海""年""月"等字，写法一样，几乎没有变化；九个"年"字中，只有第三行的"年"字作上紧下松处理，然上部过紧，似非正常发挥，该是作者"失手"所致，其余八个"年"字，重心均移至字之中部，篆法也没有什么变化。可以看出，作者明显追求的是整齐与统一。至于一些字的下部笔画稍稍拉长，我们认为很大一种可能是书写者为追求字距齐平、整齐统一的缘故。碑中多次出现"拜"字、"迁"字，笔画密集处也作均衡安排，只是点画间距离相应缩小，点画长度相应缩短而已

此碑在美学风格上，属于朴雅遒丽一路。临习此碑，不能过于追求"美艳"，卖弄曲笔，邀宠俗人。另外，它也跟《开母庙石阙铭》《东安汉里刻石》这些豪放恣肆的汉代篆书碑刻有所不同，它介于"贵族"和"山寨英雄"之间。在用笔上，中锋行笔，起笔逆锋，转弯及收笔皆有起落。至于一些字的篆法，似乎不合古法，有生造的嫌疑，但这些对于气派空前的汉代人来说，又算得了什么呢？小篆在汉代已不是主要的书体，因此人们对它也越来越生疏，即使一些秉承秦代小篆篆法的碑刻，也或多或少地夹杂了一些隶书的意趣，时代使然，大势所趋。从艺术创新的角度来说未尝不是一件大好事。一个书体的生命力，在于不断地吸收、扬弃、化合，这个道理如同培植农作物，十年、二十年不进行杂交改良，这种农作物的生命力和产量都将大打

折扣。

三国吴　天发神谶碑

《天发神谶碑》（图 1–15），又名《天玺纪功碑》，始刻于三国吴天玺元年，即公元 276 年，是我国书法史上又一个"异品"。

碑刻雄伟劲健，锋棱有威，然又不显得粗率支离。碑刻多用方折之笔，横画、横折笔画以及其他点画的起笔，都为方硬的方笔，竖画在下行中或作直笔，或作弧曲之线，收笔处则作悬针的尖锋收笔，其线条的力度，仿佛深深地从巨石深处剜刻而出，十分沉稳扎实，有一种刻骨镂心的力量贯穿始终。其点画起讫的方正与尖锐，线形的挺直与弧曲相互交替，产生一种遒劲中杂以恣媚的美感。

文字造型上，此碑上紧下松，纵向取势，貌似随意自然、乱头粗服，其实严谨从容，无一苟且草率之笔。字方而势圆，比如"天"字，方形，然下部四个竖画，均带弧势；"发"字下方上圆，"神"字右方左圆，"谶"字右圆左方，"文"字外圆内方，"玺"字左右侧为圆，"元"字上方下圆。上承汉篆遗风，与北魏碑刻相比，更具有一种锦绣江南特有的儒雅气质。当时三国鼎立，吴国统治江南，借三吴之地的富庶，发展具有江南特色的经济和文化，尤其到了吴国末期，统治阶级及大地主们醉心歌舞、崇尚艺文。此碑独一无二风格的成因，其实是东汉时期汉篆的一种延伸，譬如其与新莽《嘉量铭文》似乎有着更多的血缘之亲，但是在刻碑的方法上，却大量地采取了北魏豪放纵肆一路碑刻的刻法，两种因素的交汇，形成了这一独特的艺术奇葩。《天发神谶碑》的方起与尖收，形方意圆，看似是一小小的出新，在小篆史上却是一个石破天惊的举动！

如果对此碑加以学习，可以克服笔力纤弱、气格萎靡之病。康有为评此碑："奇伟惊世。"马宗霍赞美此碑说："势险而局宽，锋廉而韵厚，将陷复出，若郁还伸。"此碑不但对后世的篆书艺术发展产生了

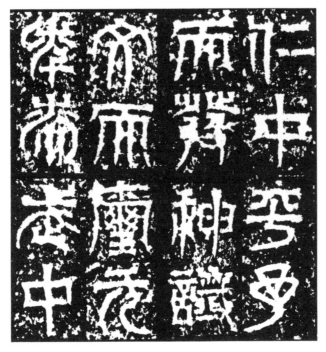

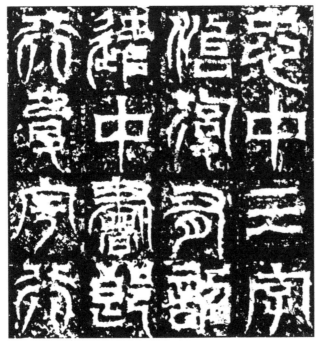

图 1-15　三国吴 天发神谶碑（局部）

影响，而且还对篆刻艺术的发展"功莫大焉"。篆刻大师黄牧甫、赵之谦、齐白石都曾仿效此碑文字入印，尤其是齐白石，印中融入此碑之韵，开一代新风，形成了"齐派"。

唐　李阳冰篆书

李阳冰，约生于唐玄宗开元年间，卒年不详。字少温，是著名诗人李白的族叔，唐赵郡（今河北赵县）人。曾为集贤院学士，官将作少监，人称李监。

一般都认为，小篆自秦达到顶峰后开始走下坡路，所谓"李斯之后篆学废"。魏晋之后，篆书的现状确实如此。但到了唐代，在书学昌盛的大环境中，篆书曾一度出现了复兴气象，原因之一就是李阳冰的出现。宋《宣和书谱》在评述李阳冰时说："有唐三百年以篆称者，惟阳冰独步。"

李阳冰生活的时代，经历了"安史之乱"，但开元、天宝时期是文学史家称羡的盛唐时期，是产生了李白、杜甫、颜真卿的时代。乐观豪放、沉郁雄浑，是文学艺术的主基调。玄宗、肃宗之世，唐王朝面临的严重危机和随即而来的贞元、元和之际的恢复繁荣，更加激发起文人们积极用世的热情，尽管也有一些人如"大历十才子"一样，不敢面对现实，无视人民疾苦的声音，但毕竟这些只是天边的一抹乌云而已。在书法方面，开元、天宝年间，书学大盛，唐玄宗偏爱隶书，且风骨丰丽。"安史之乱"后，时尚复古，更重正字之学，习篆者日多，李阳冰应时而生。

真正代表李阳冰高超的篆书水平、能折射出当时盛唐气象的，是他所书的《般若台铭》（图1-16）。此铭刻于唐大历七年（772），在福州乌石山，计24字。字大盈尺，篆法苍劲旷达，骨力弥坚，摩崖山石的粗糙不平和漫长岁月的风吹雨打，使得这几个篆字别具一种惊心动

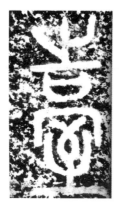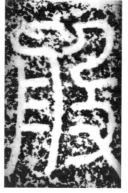

图 1-16 唐 李阳冰 般若台铭（局部）

魄的豪迈雄放之气，完全不同于他的其他篆书。

李阳冰《城隍庙记》（图 1-17），结字雍容典雅，用笔圆劲婉通。一个字中，常作半直半曲处理。如"城隍神祀"四字"城"字"土"旁直为直线，右侧"成"，有横、竖直线各一，另数笔均为弧曲线。"隍"字左旁长竖为曲线，另有三根短弧线，三根短直线，右侧上部以曲为主，下部均为直线。再看"神"字，左侧基本全是直线，右侧基本为全曲，"祀"字亦如此。因此在感觉上他的小篆要比李斯的小篆更具流动性，也更妩媚，其中自有时代审美的因素。

李阳冰的小篆神绝中唐，对后世影响巨大。他的《滑台新驿记》，结字停匀，方圆兼具，婉转飞动。《三坟记》（图 1-18）笔画圆润稳健，结体俊整遒丽，打破了李斯小篆字体上密下疏的结构特点，改为上下停匀，法度森严。这几件作品，在"尚法"的唐代得到推重自然是情理之中的事，但气度的不足、力度的略嫌纤弱也是明显的。后世习李阳冰玉箸篆，大多只求其形，不谙其变化之妙，把"皮相"当作"本真"，就像习颜真卿之楷书，把两竖画处处画成"〗〖"一样，左细右粗，仿佛这就是颜字的精神特征，从而在不自觉间陷入"僵化"。

李阳冰曾自诩："斯翁之后，直至小生，曹嘉（喜）、蔡邕，不足

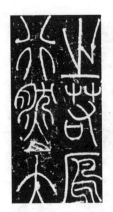

图 1-17 唐 李阳冰 城隍庙记　　　图 1-18 唐 李阳冰 三坟记（局部）

言也。"（李肇《唐国史补》卷上）以为此语有两层意思：一层意思就是人们通常认为的他对自己小篆的自许标高，也即商承祚先生所谓的"何其妄也"；第二层意思即是说，李斯之后，人们变乱小篆古法，年代漫远，谬误滋多，直到我李阳冰出来，才得以"以淳古为务，以文明为理"，刊正谬误，重修字源，使篆法归于清真雅正。

清　邓石如篆书

邓石如（1743—1805），初名琰，字石如，后改字顽伯。因居皖公山下，又号完白山人。安徽怀宁人，终生布衣，以卖字鬻印为生。

邓石如生活在乾隆、嘉庆年间，当时的清朝统治者大兴"文字狱"，刀光剑影、血雨腥风的现实影响了他一生道路的选择——埋首于金石书画。这在当时是最为安全的。17 岁那年，他凭自己的一技之长，走上了书刻自足的道路。

在邓石如之前，小篆在许多人心目中是很"贵族化"的，识和写，

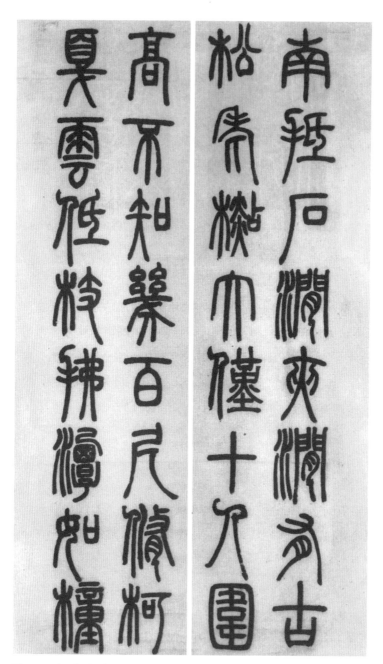

图 1-19 清 邓石如 庐山草堂记（六屏之二）

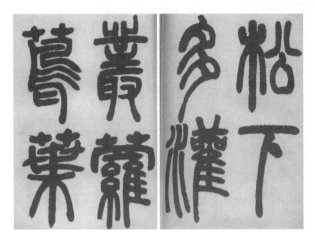

图 1-20 清 邓石如 庐山草堂记（局部）

都具有一定的难度。邓石如的小篆取法"二李"，上溯至"三代"，然后又以隶笔写小篆，用长锋羊毫，把小篆从庙堂、贵族一方拉到平民、世俗中来，降低了小篆的书写难度，揭去了小篆的神秘面纱，因此康有为说："完白山人既出以后，三尺竖僮，仅能操笔，皆能为篆。"

邓石如的小篆较前人在两个方面有显著的创新和发展，一是用笔，二是结体。

在用笔上，尽管有《袁安碑》、吴《天发神谶碑》以及汉唐碑额篆对以"二李"为代表的小篆笔法体系给予冲击，但好比一次次小规模的游击战，还不足以形成气候，一味追求均衡划一的用笔使得小篆艺术渐渐丧失了活力，一股暮气笼罩着小篆书坛。陈槱《负暄野录·篆法总论》自述尝见李阳冰篆书真迹："其字画起止处，皆微露锋锷。映日观之，中心一缕之墨倍浓，盖其用笔有力，且直下不攲，故锋常在画中。此盖其造妙处。江南徐铉书亦悉尔，其源自彼而得其精微者。"如果把点画"中心一缕之墨倍浓"作为评判小篆"造妙"与否的标准，那么书家追求的书法美的标准已经偏离了正确的轨道。当时许多享有盛名的小篆书家因不能做到"中心一缕之墨倍浓"，只能采用"烧毫"

的做法，线条平拖而过，浮于纸面，整齐但内含贫瘠。因此邓石如用长锋，饱蘸墨，顺自然而书写，就冲破了当时僵死疲弱的局面，给当时的小篆书坛吹进了一股清新之风。

篆书《庐山草堂记》六屏（图1-19—1-20），屏高近200厘米，是邓石如晚年力作。此作书于清嘉庆九年（1804），邓时年62岁。《庐山草堂记》用笔舒徐沉雄，内蓄飞腾之势。如"下"字一竖，直如千年古木，一点则干脆作楷体，如坠石；再如"灌"字三点水，如瀑直泻；"茑"字中部数笔，如翅欲举。与用笔相匹配，结体也一改篆字静的特色而为动，一改齐平对称为高下参差。如"灌"字左右部，"丛"字上部均左右参差，"茑"和"叶"，干脆整体作斜向取势。还有墨法，更是采用了篆书"忌讳"的涨墨法，如"松"字木旁中间一竖，尤显壮伟；还有"灌"和"丛"，都因涨墨而出现了并笔现象。邓石如把"现代意识"大胆地运用到了篆书创作实践中，大大地丰富了篆书的表现力，足见他的艺术勇气和革新的胆魄。

艺术作品表现出来的精神风貌、美学意趣与艺术家的社会身份和身世遭际等是紧密相关的。唐诗人李商隐，其诗色彩浓丽、新颖奇诡，多用典，朦胧而不易解，是他一生孤蓬漂泊、郁郁终生，在朋党的倾轧漩涡中无以自处的反映。竹杖芒鞋的邓石如，一生布衣，与许多食君之禄的士大夫相比，他受的束缚相对要少很多，他可以蔑视许多规则，或者说许多规则对他来说是不重要的，因此他只是自自然然、本本色色地凭他的理解去书写，以书写来谋生，于是小篆笔法的变革便在他身上发生了，他成了这场书学革命的旗手。

如果说邓石如对小篆笔法的解放是功到自然成的话，那么他把画法上的"疏处可走马，密处不使透风，常计白以当黑，奇趣乃出"的理论移入书法之中，是他作为一个大艺术家的一种艺术的"自觉"。

在邓石如之前，小篆中也有"上紧下松"等说法，但这只作为一种现象和作为一个书家的自觉审美而发生，不是上升至理论的构思和追求。小篆讲究的是规矩、平和、"不激不励"，邓石如的主张，无

疑是对旧有审美规范的一种颠覆。加强疏密、黑白的对比，无疑是加强了矛盾冲突。艺术的奇趣，恰恰就是在这种强烈的冲突中凸现，他那特有的"铜墙铁壁"式的健美的笔势，也在这种强烈的冲突中得到完善。

清　赵之谦篆书

赵之谦（1829—1884），初字益甫，号冷君，后改字㧑叔，号悲庵，别号无闷、憨寮，会稽（今浙江绍兴）人。曾官江西奉新、鄱阳知县。性兀傲，书法初宗颜真卿，后专意北碑。篆、隶学邓石如，又能自成一家，他还是一代篆刻大家以及写意花卉大家。赵之谦正逢其时。

康、雍、乾三个时期空前残酷的"文字狱"，使得广大知识分子埋首故纸堆中，整个思想界一片沉寂。但到了清代末年，本土的思想要突破，西方的思想要进来，一时"众说纷纭"，热闹非凡。

文化史上的大师一般都天分极高，再辅以后天的勤学善学，非常人力学所能及，他们的自信是贯穿其一生的。真诚、痛快与畅达是赵之谦篆书《许氏说文叙》（图1-21）册的最大特点。

首先，赵之谦书写此册时想要体现的是小篆原初的书写状态，不是把它当作"艺术"来创作雕琢的。所以此册如美女素面朝天，真实的美丽容颜让人一目了然。真实，是此册让人在学习欣赏时感到过瘾的原因之一。

其次是笔画形态的不拘一格。藏锋、露锋、侧锋、中锋，怎么顺手怎么来；曲也好、直也好、正也好、侧也好，需要怎么来就怎么来。返璞归真、灵活多变，难度极高，是真正的大手笔。真正的美食拼的是食材，真正的好服装拼的是面料，赵之谦此册，拼的是他在这上面的"真才实学"。朴之极，也艳之极。因此有方家评论此册："结构严

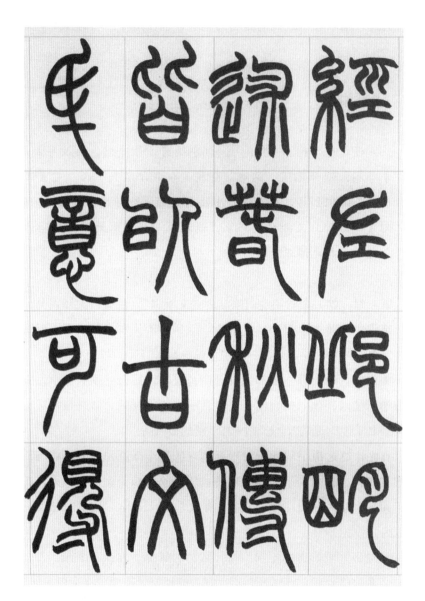

图 1-21 清 赵之谦 许氏说文叙（局部）

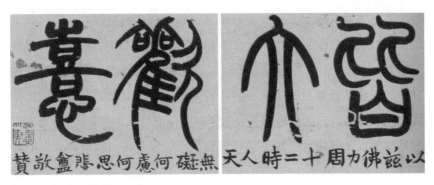

图 1-22 清 赵之谦 皆大欢喜

谨，篆法精丽。"

第三是行笔的畅达。究其原因有二：一是笔画的形态有利于行笔的畅达，比如"经""春"等字，竖笔、横画均不作直笔，逢到类似"可"字最后一笔的笔画多作加长处理，且不避侧锋，有利于抒情性的书写。"左""古"等字侧锋简捷，气势浩荡，一改小篆典雅为贵的意识。二是结体的变化出其不意，有的紧缩某个部位，如"以""意"上收下展；有的并立的偏旁故意大小悬殊，如"明""秋"。以令人目不暇接的变化之美来征服欣赏者。赵之谦有一篆书题尚，为"皆大欢喜"四字（图 1-22），亦用此法。

赵之谦的篆书是以日常书写的方式"写"出来的，而且可以感觉到他写此册时的自由和故逞才气的倾向，与当今"画"篆式书法境界之差异，不可以道里计。著名作家毕飞宇在《〈朗读者〉，一本没有让我流泪的书》中说："反思是了不起的，忏悔是了不起的，然而，如果这一切都离开了日常性，或者说，只局限于精神而不能构成日常行为，这种'了不起'只能是'理论上'的。"书法亦然。"当其下手风雨快，笔所未到气已吞。"这是苏轼赞美吴道子画画的诗，从诗句描述的吴道子画画速度上看，吴道子画画，实为"写画"也。

西晋书法家卫恒的《四体书势》，叙述了古文、篆、隶、草四体，

其中描述古文的那段文字，据我读来，移来描述赵之谦的《许氏说文叙》篆书册，也十分切当，故录如下："观其措笔缀墨，用心精专，势和体均，发止无间。或守正循检，矩折规旋；或方圆靡则，因事制权。其曲如弓，其直如弦。矫然突出，若龙腾于川；渺尔下颓，若雨坠于天。或引笔奋力，若鸿鹄高飞，邈邈翩翩；或纵肆婀娜，若流苏悬羽，靡靡绵绵。是故远而望之，若翔风厉水，清波漪涟，就而察之，有若自然。"

近代　吴昌硕篆书

吴昌硕（1844—1927），原名俊，俊卿，字昌硕，号缶庐、苦铁、破荷等。浙江安吉人。青年时曾从杨岘、俞樾习辞章、训诂、书艺，平生所见古器物颇多，书、画、印均卓尔不凡、戛戛独造。其书法，犹着力于《石鼓文》，他六十五岁时云："余学篆如临《石鼓》，数十载从事于此，一日有一日之境界，唯其中古茂雄秀气息未能窥其一二。"

19世纪中下叶及20世纪初，清王朝内部危机加剧，外部则列强环伺，各种中西思潮风起云涌。在这样一个历史的大变革时代，中国的传统文化思想也不得不艰难地改变着。先是19世纪上半叶龚自珍在美学思想上力主变革，表现出强烈的要求个性解放和自由的思想，接着到19世纪末20世纪初，在书法美学上，康有为着力推重和提倡豪壮雄奇的风格美，其所著《广艺舟双楫》，影响深远。

吴昌硕的书法历程，几乎就是围绕《石鼓文》展开的。他临《石鼓文》，前期偏于形似，与范本比较贴近，如四十三岁《赠子谔临石鼓四屏》（图1-23）。

吴昌硕临石鼓文的"一日有一日之境界"，是从前期的有法到后期"从心所欲而不逾矩"的大自在境界。他大胆以行草之法写篆书，可以

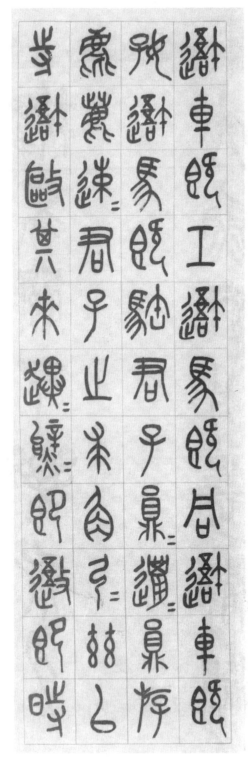

图1-23 吴昌硕 赠子谔临石鼓四屏之一

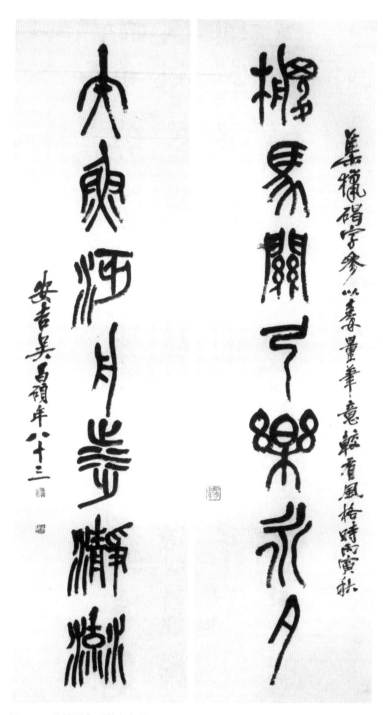

图 1-24 吴昌硕 集石鼓文字联

说是篆书大写意的一派的杰出代表。所以，他后期临石鼓文，渐渐走向率逸遒劲与气象恢宏。

　　前页图是吴昌硕八十三岁时的《集石鼓文字联》，真力弥满，丝毫不见衰退之气。此作虽是对联形式的篆书，但是行距紧凑，有飞流直下的行草条幅之态。蓦一看，仿佛一大群生机勃勃的鱼儿，争先恐后，追江赶海，逆流而上，画面充满动势。我们前面说过，均衡、平整、有秩序感，是《石鼓文》的特色，但在吴昌硕笔下的《石鼓文》，大胆地放大或缩小文字的字形，并且把《石鼓文》的字形写长，以左右上下的参差来取势。在点画上，平者波之，直者曲之，中立者倚斜者，均匀者肥之瘦之，呆板者生动之。写来随意所如，蕴藉浑厚，奇肆壮伟，正是龚自珍"个性自由"的美学主张和康有为"豪壮雄奇"的书法美学思想的最好体现。与吴昌硕同时代的书学家刘熙载在《书概》中说："昔人言，为书之体，须入其形，以若坐、若行、若飞、若动、若往、若来、若卧、若起、若愁、若喜状之，取不齐也。然不齐之中，流通照应，必有大齐者存。故辨草者，尤以书脉为要也。"此作有浓郁的书写性和强烈的抒情性，每一个字都具有活泼的、多姿多彩的生命情状，体现的正是刘熙载所说的"不齐"中的"大齐"。

现代　齐白石篆书

　　齐白石（1864—1957），原名纯芝，后改名璜，字濒行，号白石，别署木人、杏子坞老民、寄萍堂主人、三百石印富翁等，湖南湘潭人。初做木工，兼习书画，后以画像为生。1919年定居北京，以书画印为生。新中国成立后，受聘中央美术学院名誉教授、中央文史馆馆员。1953年被文化部授予"人民艺术家"称号。后任中国美术家协会主席、北京画院名誉院长。

　　齐白石是现代艺术史上的一代巨匠。他的艺术才能全面，诗书画

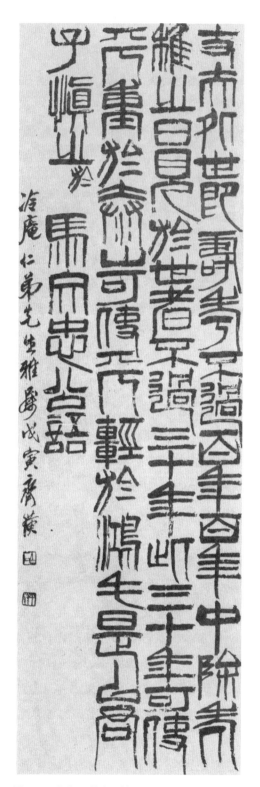

图 1-25 齐白石 篆书立轴

图 1-26 齐白石 可惜无声

印均有杰出成就。尤其是他的绘画，在普通大众中享有很高的知名度，与齐白石同时期的另一位大画家是黄宾虹。黄宾虹是曲高和寡，齐白石则是雅俗共赏。

相对绘画，齐白石的书法则要远离寻常的审美一些。齐白石的书法早期学何绍基，后来学金农、李邕、吴昌硕等。书法成就以篆书最为突出。其篆书与篆刻，为一体二翼。虽然一则是笔，一则是刀，但是他的篆书与他的篆刻彼此渗透。他以具有强烈个性的篆书入印，反之他书法的用笔则又带着明显的"刀感"。齐白石曾经自述个人印风的变化过程："我的刻印，最早走的是丁龙泓、黄小松一路，继得《二金蝶堂印谱》，乃专攻赵㧑叔笔意。后见《天发神谶碑》，刀法一变，又见《三公山碑》，篆法也为之一变。"可知这两碑，对齐白石的篆书与篆刻均有根本性的影响。

齐白石的篆书，主要来源于《天发神谶碑》与《祀三公山碑》。他

在二者之间找到了一条"夹缝"。《天发神谶碑》是三国吴时期的一件碑刻作品。此书大刀阔斧，刀刻痕迹明显。篆书的结构，字势则方整，隶书笔意较强。如宋黄伯思《东观余论》评此碑："若篆若隶，字势雄伟。"张叔未评："雄奇变化，沉着痛快，如折古刀，如断古钗。"齐白石学《天发神谶碑》，正是充分发扬了这两位评者所说的特点。清末书法家徐三庚也学《天发神谶碑》，相比而言，齐白石是得了"神"，徐三庚是得了"形"。

齐白石篆书结体的奇崛，则是受了《祀三公山碑》的影响。《祀三公山碑》刻于安帝元初四年（117），它的结构非篆非隶，兼两体而为之。实则既有篆也有隶，并且伸展、夸张某些笔画，与同时期的简牍相似。齐白石正是从此中受到启发，将这种恣意率性的趣味化到自己的笔下。

我们看他成熟时期的篆书。这件篆书立轴（图 1-25）书于 1938 年（75 岁），骨力雄强，气魄宏大，与我们惯常对篆书"篆尚婉而通"的审美，迥然有别。而是方方正正中，蕴含着古拙，似乎有一股子"愣"劲。此书之流畅，是用了近似于行草书的行笔节奏，有极强的书写性。篆书的书写过程本身，发展到邓石如是一大变，他是借鉴隶书书写的节奏感与笔意来写篆；到了吴昌硕又是一变，吴昌硕是以行草笔意来书写大篆；到了齐白石则又是一变，齐白石是以行草笔意来书写汉篆。相对于其他书体，行草是最能表达个人性情的微妙变化的。齐白石以行草法作汉篆，个人性情因而可以充分贯注于篆书中。齐白石的篆书风格，可以说是"汉篆的大写意"。

齐白石的刻印与书法一样，淋漓痛快，不作修饰。我们看他 79 岁时在花草工虫册上的自题篆书"可惜无声"（图 1-26），与盖在上面的"悔乌堂"朱文印，其用笔与结构，真是如出一辙。这四个篆字，写来粗粗细细、长长短短、奇奇正正，一任自然。齐白石对这种天真烂漫的审美表达，既有出于本性的一面，也有自觉理性的一面。他有一诗《答娄生刻石兼示罗生》中就说道："纵横歪倒贵天真，削作平匀稚子

能；若听长安流俗论，汉秦金篆尽旁门。"他是从汉金文、秦诏版这一路中发现了秦汉的书印精神。齐白石的这种艺术观，无疑对后来的学习者有着深远的影响。

现代　王福庵篆书

　　王福庵（1879—1960），原名寿祺，后更名褆，字维季，号福庵。浙江杭州人。幼承家学，25岁参与创设西泠印社。王福庵是一位著名的书法家和篆刻家，他在书法上造诣颇高，在金文、小篆、隶楷上均独树一帜，他独创的铁线篆，清丽隽永，影响深远。他以铁线篆入印的元朱文印，严谨整饬、苍老浑厚。

　　美的种类大而概之可分为两类，即优美和壮美。它们是两种不同形态的美。优美又可称为阴柔美，壮美又可称为阳刚美。通常优美会给我们心旷神怡的审美愉悦，壮美带给我们的却是无限的力量感觉，可以提升我们的精神境界和审美享受。无疑，王福庵的铁线篆属优美的范畴，因为它们是那样的安静、和谐与秀雅。《朱子治家格言》（图1-27）是他铁线篆中的精品。

　　从此卷墨迹本的布局来看，王福庵把元朱文印的布局艺术运用到了书法创作中。因为一般的篆书创作，都是行列整齐的，而他却是有行无列，有几处"行的整齐"也被一些字的笔画打破。"列"则全部服从文字结体的书写需要，元朱文印中常用的穿插技法被嫁接到典雅的篆书创作中，从而使作品"团成一气"。

　　在用笔线条上我们还可以看出，此帖书写时以涩笔为主，书写速度较慢。从笔画的收笔处露出的笔锋看，他没有作常规的回锋处理。这些微微露出的"笔锋"犹如"风向标"，起了暗示点画走向和贯气的作用。

　　另外，仔细观察他的用笔便会发现，很多我们习惯上认为由一笔

图 1-27 王福庵 朱子治家格言

或两笔完成的点画，他有时要花两笔或三笔甚至要多次调锋分段书写完成。这对拓宽篆书的书写技法不无启示。

从结体上看，王福庵已把秦篆、汉篆（尤其是缪篆）以及清篆融合在一起，从而创造出了外表大致如缪篆之方，而转折处流丽娴雅的铁线篆。

临习此帖，有助于净化雅化书作的气息，对锤炼造型能力和行笔能力极有好处。

王福庵的创造是不动声色的，也如他优美的铁线篆。古人说："百尺之台，起于垒土。"尼采说："高山在哪里？我有次问。高山起于海底。"王福庵这座铁线篆的高山的基础，就是他精深的书学印学造诣。

现代　赵铁山篆书

赵铁山（1877-1945），名昌燮，字铁山。山西太谷人。他一生研究经史诗文、目录考据、金石书画，成就卓然。在书法上，他同时精通楷、行、隶、篆四体。在篆书方面，大篆从西

图 1-28 赵铁山 篆书仲兄云山和铭

周金文入手，对《毛公鼎》《散氏盘》诸铭用功极深；小篆则取法杨沂孙、吴大澂，参邓石如之法而成自家面目。

书法艺术是表情和寄情的艺术。一方面，书者内心情感的起伏会影响到书写并于作品中有所反映；另一方面，受情感影响书写留下的痕迹，会给欣赏者提供解读作品的线索和依据。元代陈绎曾在《翰林要诀·变法》中说："喜怒哀乐，各有分数，喜即气和而字舒，怒则气粗而字险，哀即气郁而字敛，乐则气平而字丽，情有重轻，则字之敛舒险丽亦有深浅，变化无穷。"书家个性不同、书体不同，作品中所反映出的喜怒哀乐的程度和形式也会不同。相对而言，行草书比较易于表现情绪的变化，楷隶书次之。篆书，特别是小篆，由于其结构讲究对称、一般相对工整匀齐的特点，要体现情感变化最为不易。

赵铁山的《篆书仲兄云山和铭》（图 1-28），是为悼念他的二哥

昌晋而书。该铭开始部分，笔触粗重坚凝，由此可以想见书者沉重的心情。铭文中、后部开始，线条忽然变得清瘦起来，线质更为内敛，有些字竖画的长脚越拉越长，而这些字本来就繁密的部分则越发密不透风。是否可以这样理解：越发的繁密正如他哀郁难释的内心，长长的字脚则是他哀伤不绝、心情难以平复的象征，接近结尾部分时，本应婉而通、流而畅的小篆不时出现涩进缓行断续的痕迹，如"穷""艺""事"等字，除部分笔画还算流畅外，均抖颤不已。这绝不是书家力有不逮造成的，因为接下来的数十个小篆，线条遒劲，结体精美。在最后的数十字中，这样的抖颤之笔又出现多处："吝"字右下突现肥笔，几近失控；另有"凤""岁""德""幽"等字。或者竟可以说，该铭最后四十余字，行笔艰涩凝聚重，是书者在满腔悲苦、几度哽咽的状态下勉力完成的。

常见赵铁山的篆书，体势修展大方，布白匀美，用笔圆腴秀劲，起笔藏中有按，圆润典雅，收笔酣畅无滞，展现出一派儒家的敦厚沉雄之美。而《篆书仲兄云山和铭》，因其仲兄谢世，悲伤凄恻之情不觉流露于笔端，因有发自深心的哀情寄寓其中，故此作展现的内在力度远胜它作，格外耐人寻味。它所说明的道理与风景画家画风景、诗人描述自然一样，如果只是如实地画写自然，没有艺术家自己的思想情感审美的融入，那么即使技巧再高明、色彩辞藻再华丽，也不过是对自然的模仿而已，不能算作真正的艺术创造。只有"心化"了的自然，才有可能成为良好的艺术。书法亦然。

第二章

隶 书

概 述

　　隶书的起源，流传着这样一个故事。据说在秦始皇时，有一个下邽人叫程邈，是个县吏，因犯了罪而被关在云阳狱中。他在狱中花了十年时间，根据大篆和小篆来改革书体，以方便书写。他简化了篆书的笔画和结体，改圆转为方折，化弧线为直线，作隶书三千字，献给了秦始皇。秦始皇认为很好，就把他释放出来，并让他任御史。于是出现了一种说法，说程邈创制了隶书。其实，任何一种书体，都有一个漫长的孕育过程，不可能由某一个人在某一段时间内创造出来，千千万万的书写实践者也都是创造者。程邈创制隶书，其情形大概也和李斯厘定小篆一样。因为隶书早在秦始皇统一中国之前就已出现，程邈的所谓创制隶书，实情应该是对原先隶书进行整理改造，统一标准，以符合当时"书同文"的要求。

　　隶书是为适应快速书写需要由篆书演变而来的一种书体，是今文字的开端，隶书之名，首先是东汉初年的史官班固提出来的，他说隶书的创制是"起于官狱多事，苟趋省易，施之于徒隶也"。后来许慎、赵壹等都认可并沿用此说。许慎继承并发扬了班固的观点："是秦烧灭经书，涤除旧典，大发隶卒，兴投戍，官狱职务繁，初有隶书，以趣

约易。"随着接受这种说法的人越来越多，"隶书"之名就因而大行，直到今天。

从 1979 年出土于四川青川县郝家坪的战国《青川木牍》（前 309—前 307）看，当时尚处于隶变的初级阶段，隶法中篆意很浓，书写者还无明显清晰的"隶书"意识。1975 年湖北云梦县睡虎地出土的大批秦简，笔速简短快捷，较《青川木牍》更随意自如，更简率明快，其笔势已更多地表现出隶书的波折之意，结字虽然仍为顸长，但已出现了横向发展趋向，表明隶变已进入文字体系的全面改造阶段。大概言之，秦隶（又称古隶）基本延续了篆书的结构特点，在用笔上则化篆书的圆转为方折，把篆书的弧线变为直线，有的方折、直线还未完全方、直到位。另外，秦隶的书写较篆书率易快捷，线条的长短、粗细及形态可以自由变化，没有篆书那样严格规范的要求。

西汉隶书，刻石不多，《五凤二年刻石》还保持相当多的篆意，大量出土的帛书和汉简，为我们提供了当年隶书的风貌：它们在结构上以方为主，在点画上基本已转化为隶法，隶书特征相当明显，即使有的字仍受篆书影响，那也不过像花谢还留下花蒂一样。由于西汉隶书是刚刚基本完成"隶变"的书体，故其别有一种"青春生猛"的情趣，洋溢着阳光、活泼的气息。

东汉时期，树碑之风盛行，石刻大兴。当时的字书，也都用今文编写，所以东汉碑刻也多以今文来书写，这也是东汉隶书大盛的原因之一。东汉是我国书法史上的第一个鼎盛时期，章草、今草、行书应运而生，楷书也开始萌芽，其主打书体则是隶书。侯镜昶先生根据汉隶碑刻风格，将东汉隶书分为十四种流派，由此可见当时隶书的兴盛与繁荣。这十四派是：一、方正派，有《张迁碑》《校官潘乾碑》《张寿残碑》《武荣碑》《鲜于璜碑》《衡方碑》等；二、方峻派，有《景君碑》《杨瑾残碑》《嵩山太室阙后铭》等；三、纤劲派，有《礼器碑》《韩仁铭》《杨叔恭残碑》《冯焕阙》《鄐君开通褒斜道刻石》等；四、华美派，有《华山碑》《夏承碑》《赵宽碑》等；五、奇丽派，有《乙瑛碑》《郑

固碑》等；六、平展派，有《孔庙碑》《尹庙碑》等；七、秀劲派，有《曹全碑》《孔彪碑》等；八、骀荡派，有《刘熊碑》《子游残石》《刘君残碑》《元孙残碑》等；九、宽博派，有《鲁峻碑》《圉令赵君碑》等；十、馆阁派，有《史晨碑》《张景碑》《熹平石经》《朝侯小子残碑》等；十一、劲直派，有《封龙山颂》《秦书佐阙》等；十二、摩崖派，有《石门颂》《刘平国碑》《郙阁颂》《西狭颂》《耿勋碑》等；十三、雄放派，有《王稚子阙》《樊敏碑》《高颐碑》《高颐东阙》《孟孝琚碑》等；十四、恬逸派，有《三老讳字忌日记》《大吉买山地记》等。

汉献帝（189—220年在位）以后，隶书趋向规范，刻板划一，渐渐失去生气。魏晋隶书，尚有几分汉隶遗风，但楷法成分的加入，使其失却了汉隶自然、生动、古朴的韵味，再加上楷书的普遍使用和行书的大流行，而隶书的书写相对繁难，于是隶书暂时悄然退出"主角"的位置。

到了唐代，出现了一些擅写隶书的书家，其中也有宗法汉碑写得比较纯粹的，如韩择木等，但气局不大。毕竟唐楷的影响力实在太大了，大多数唐代的隶书中被掺入了楷法，不但在用笔上，而且在法度要求上也引入了"唐楷"的严整规范，与汉隶的美学风格相去甚远，被后人称为"唐隶"。

宋元时期，隶书仍处于低谷，即使偶有所见，大体以魏晋隶法为宗，汉隶的自然质朴已渺不可寻。

明代中叶以后，研习金石之风日盛，王铎等书家偶作隶书，其中也夹入楷法，也偶有遒丽之笔，但大多显得松散乏力，又有赵宦光提倡行草式的隶书，毕竟本身艺术水准有限，对后世影响不大。

明末清初，习隶者日众，郑簠、邓石如、伊秉绶、赵之谦、何绍基、金农、吴让之、陈鸿寿、赵之琛、朱彝尊、张廷济、徐渭仁、钱松、胡震等，一时名家辈出、异彩纷呈，或流畅，或爽健，或刚挺，或古拙，或沉凝，或奇肆，或遒丽，或雄浑，或简洁，或洒脱，可谓花团锦簇、众美毕备，大大丰富了隶书艺术宝库。

战国　云梦睡虎地秦简

战国时期，兼并战争较之春秋时期更为激烈，规模也更大。各国国君为了富国强兵而争相礼贤下士，甚至一些官僚、贵族也招贤纳士。养士之风的盛行，使得文人学士的队伍不断扩大，文化学术得到空前的繁荣和发展，百家争鸣的局面也由此形成。教育的发展和学术思潮的活跃，对文学艺术也起了推动作用。文学方面，当时出现了明白易晓和内容丰富的散文，从过去仅是少数人看得懂的古奥的诰命体中解脱出来。几乎与文学同步，战国晚期，在书写便捷的需要以及艺术思想开放等因素的催生下，篆书开始向隶书过渡，这一过程我们称之为秦文隶变。《云梦睡虎地秦简》（图2-1）就生动地展示了这一隶变过程。

《云梦睡虎地秦简》1975年出土于湖北，内容共有9种，书写者不一，时间跨度长，风格也不尽相同。字形还大量地保持着篆书颀长的特点，但有的按篆书写法本该平正婉转的却被简化为一个半圆，如"启""祠"；有的本该圆转的被改成了斜折，如"妻""不""疾"；最明显的是有的横画用笔简掠而过，看得出很少有所讲究，如"悍""生""见"等字。从以上这些迹象可以看出，秦文隶变的最大动因就是为了书写的简捷方便，因此如果我们说早期的隶书就是篆书的快写，似亦无大错。也许是快写带来的必然结果，秦简文字书写时通常都采用化曲为直、破圆为方的写法，草率的横、掠书写还带出了飞扬生动的波磔。

这是一种不成熟的字体，写在竹简上的汉字们犹如长了脚却还没褪尾巴的蝌蚪，一场大雨过后纷纷爬上岸来，它们对前途充满着好奇，洋溢着激情，同时也流露出可掬的稚拙与憨态。在狭小的竹简上，它们自由地放声歌唱，驰骋着奇瑰浪漫的想象。

图 2-1 战国 云梦睡虎地秦简

汉　居延汉简

纵观艺术史，论气魄，汉代无疑达到了顶峰，朴拙、粗犷、雄浑。越到后来，艺术越向精细和巧妙发展，气局越加卑微。汉代文化表现出的是一种集体意识、民族意识和时代意识，因此其内在的博大和外在的丰满不是当代注重个体精神张扬的艺术家所敢想象的。汉代艺术，是一种简朴的大气魄和畅快淋漓，她没有什么清规戒律，用鲁迅的话说就是"不知道害怕"，其底气来源于汉王朝的强大以及人类文明"初生牛犊不畏虎"的豪气胆气。汉简书法作为众多艺术门类中的一种，在时代气势的表现上，尤其直观充沛。

总括起来说，汉简有三特点：

一是风格多样。汉简多为日常书写，所以书写者不同，风格也就千差万别。有的温润，有的霸悍，有的质朴，有的浪漫，还有的天真。在书写手法上，它们有一个共同的特点，那就是多少都带有一点行书的意味。

二是放。汉简的放，是"形"的放，更是"意"的放。最直观的是表现在隶书的雁尾上，不但长得夸张，而且粗放得夸张。试想汉简的宽度一般为1～3厘米，有的甚至还不足1厘米，在这么小的"载体"上能写出这么豪放的字，那该是怎样的一种心胸和怎样的一种手笔！在《居延纪年简》中，我们就可以看到十分豪放、重拙而又有舞蹈之美的长而大的竖笔，让人感到"触目惊心"。

三是快。汉代艺术的大气势，有时还表现在速度上，如著名的雕塑《马踏飞燕》，砖雕《斧车图像砖》等。汉简的用笔有时也是十分爽利率意的，尤其是出锋的一刹那，快得如闪电划过夜空。

为了更好地理解汉简隶书的艺术特点，我们读一读李泽厚先生《美的历程》第四章《楚汉浪漫主义》中的一段话：

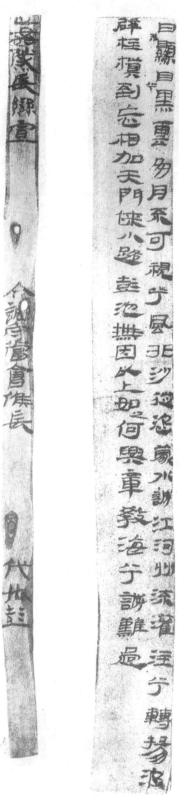

图 2-2 汉 居延汉简

"这里统统没有细节，没有修饰，没有个性表达，也没有主观抒情。相反，突出的是高度夸张的形体姿态，是手舞足蹈的大动作，是异常单纯简洁的整体形象。这是一种粗线条粗轮廓的图景形象，然而，整个汉代艺术生命也就在这里。就在这不事细节修饰的夸张姿态和大型动作中，就在这种粗轮廓的整体形象的飞扬流动中，表现出力量、运动以及由之而形成的'气势'的美。在汉代艺术中，运动、力量、'气势'就是它的本质。"

东汉　建初八年题记

　　刚看到这件题记（图2-3）的时候，我的眼前就蓦然一亮。肆意而又含蓄的文字，像蝴蝶在骀荡的春风中翻飞舞蹈，联翩起落。

　　就字形结构而言，汉代碑刻中不乏恣肆或丑拙奇瑰者，如《莱子侯》《大开通》《石门颂》《张迁碑》，但此题记俊爽的雄肆是遗世独立的，也是其他作品所望尘莫及的。如果就书意气息的流转自如而言，《礼器碑》的碑侧固然也是如此的自然且流畅，富有浓郁的书写意味，但此题记的张力之大、气度之阔又遥遥领先。这是一种来自于骨子里的风流与大气，不是斤斤模仿、畏首畏尾者所能为。从中我们可以悟到，书画的学习，与其把主要精力放在规模前人的书迹、形式上，不如放在自身气质的改变与塑造上。徐悲鸿在他所收藏的六朝残拓的题跋中曾说道："点画使转，几同金石铿锵。人同此心，会心千古。抒情表达，不减晤谈。"我赏此刻，也有类似的感受。

　　题记采用的是纵放、朴野类汉简的写法，字之大小悬殊，如"建初"奇小，"孝子"奇大。有的字笔画少反而大，如"月""子""文""父"；有的字笔画繁字形却反而小，如"建""礼""直"等字。少反大，不觉其疏；繁反小，不觉其挤。个中奥妙，值得玩味。还有，一字之中也能大疏大密，如"年""张""石""直"等字。强烈的对比形成强大的气势，再加上长

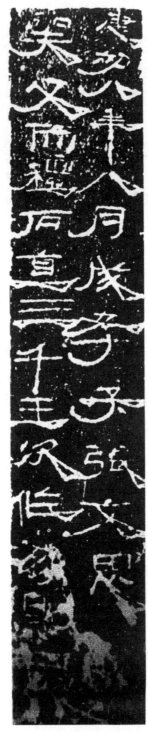

图 2-3 东汉 建初八年题记

弧线与大方笔，纵横挥洒，放意优游；布局则正欹穿插，连络相扣，悠焉独畅，如两长串质地极好、制作精美巧妙的金属工艺品，翻折而下，伴以清脆悦耳的声响，愈翻愈奇，愈翻愈美。任情自得，直以宇宙为狭。

司空图《二十四诗品·疏野》中是这样描写这种纵任无方的美的：“惟性所宅，真取不羁。控物自富，与率为期。筑室松下，脱帽看诗。但知旦暮，不辨何时。倘然适意，岂必有为。若其天放，如是得之。”刘熙载《艺概·诗概》中说：“野者，诗之美也。”此题记风格以犷野为主，但犷、野之中又有细敛，质朴之中见出文理，因此具有很高的艺术水准。

值得一提的是此题记阔大方峻的“雁尾”处，中间尚留有未铲尽的石迹。有的字的起笔“蚕头”处，也留有相同的痕迹，如“子”“直”“三”等字。刻者这一“无心”之举，为我们对汉代碑刻书与刻的想象，提供了某种依据，同时也为此刻增加了几分让人留恋的人间趣味。

富有生命力的艺术作品的魅力，在于作品一直处于走向成熟的状态，也即保持着运动的状态，而不是已经成熟或者十分成熟。某种艺术的形式一旦形成、成熟、完整甚至形成了固定的原理、格式、符号，那么这种艺术同时也就开始走上了下坡路。

新　莱子侯刻石

傅山《杂记》有语云：“汉隶之不可思议处，只在硬拙。初无布置等当之意，无偏旁，左右、宽窄、疏密，信手行去，一派天机。”分析这一段话，可以知道傅山的观点：1、汉隶以奇者为贵。“不可思议”即“奇”。汉隶之奇，源于“硬拙”。2、汉隶天真自然，不预为安排，因“信手行去”，故能“一派天机。”新莽时期的《莱子侯刻石》（图2-4）、东汉刑徒砖等西汉及东汉初的刻石遗迹与此论最为相合。

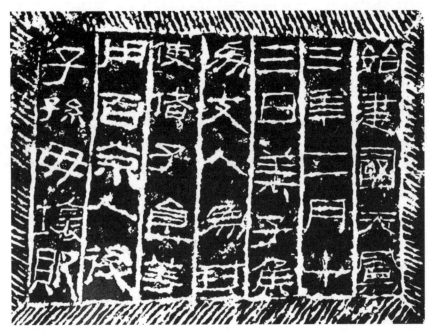

图 2-4 新 莱子侯刻石

　　先说《莱子侯刻石》。郭沫若称之为中国书法从篆到隶过渡时
期的里程碑，此刻石字之点画，以直线和斜线为多，多直少曲，多
方少圆。这是由于文字载体为坚硬石质，镌刻不易，匠人为刻凿方
便，常顺石性而改变字形，不拘泥于原字的写法结构，有时为图
简易，还作并笔简化等处理，有意无意间得了奇异、天然之美。如
"侯""为""储""食""等"等字。归结原因，乃是匠人们有丰富之
实践经验，而少"专家"之教条与框框之故。美产生于劳动生活之中，
信然。

　　《莱子侯刻石》中有的字既"奇"且"美"。如"凤"字，半包围
结构上缩，本应在里面的"鸟"字都被无限放大。再如"莱"字，上
部草字头取简化写法，下部则干脆处理成"耒"字，简朴浑茫，妙
极！"莱"字是此刻石中最为关键之字，所以断无刻错之理。作如

是处理，可能除刻工的主观简化合并外，还有一种可能这一简化写法是当时通行的"俗写"。有的字则纵横恣肆，如入无人之境。如"凤""支""后""毋""败"等字。有的紧缩厚拙，仿佛如淳朴村夫，讷讷而言，如"天""百""子""孙"等字。有的则不乏妩媚，如"用""坏"等字。如此多的矛盾统一于一碑，众矛盾顺其自然地产生，又顺其自然地消解，有意无意、顺其自然乃其中关窍。正如沈括所言"得心应手，意到便成；故造理入神，迥得天意……"（《梦溪笔谈》）"但疑技巧有天得，不必勉强方通神。"（王安石《王临川集》）

　　《莱子侯刻石》原在山东邹县峄山西南二十里的卧虎山中，现陈列于邹县博物馆。该刻石又称《莱子侯封田刻石》《莱子侯封冢记》《天凤刻石》《莱子侯赡族戒石》。纵48厘米，横70.4厘米。其铭曰："始建国天凤三年二月十三日莱子侯为支人为封使畤（储）子食等用百余人后子孙毋坏败。"

　　与《莱子侯刻石》这样的"重器"相比，东汉的刑徒砖可看作是"杂项"，但其中也不乏奇品逸品。如图2-5东汉刑徒砖，字形用笔颇类汉简，由于"刻"的原因，较汉简来得凝重崛硬。图2-6东汉永平十年刻石，结体方正宽博，点画虽是用尖细之器刻画而成，然不见屠弱，倒有雍容典雅之美。此刻横画的安排最为突出，笔画间多作等距离处理，不觉其板或散，反觉是奇与逸。大巧若拙，拙巧莫辨，此也正是其魅力和无穷的趣味所在。以上两块刑徒砖的刻手，均有极好的"字功"。姜夔《续书谱》说："与其工也宁拙，与其弱也宁劲。与其钝也宁速。然极须淘洗俗姿，则妙处自见矣。"此语仿佛是专为此类砖刻文字而言。

　　由西汉至东汉，固然是篆隶交替并存的时代，论者以此类刻石、砖甓文字尚存篆体意味即认其为篆隶过渡之作，我认为尚值得商榷。此类石刻、砖甓文字上的"纵向""方直"特色，很大一部分是由于文字载体的坚硬不易刻，而刻工又为了方便行事，故而自然而然形成的特色，对书刻者来说，不一定就有篆书的"孑遗"。

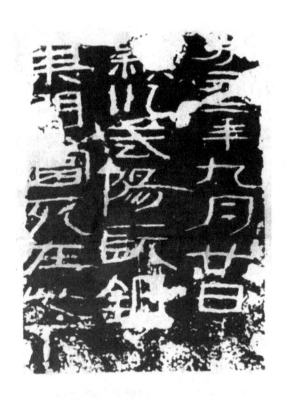

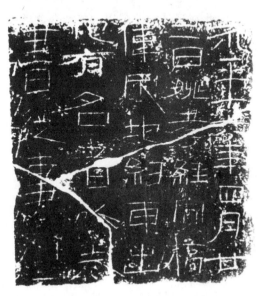

（上）图 2-5 东汉 刑徒砖刻；（下）图 2-6 东汉 永平十年刻石

东汉　石门颂

　　《石门颂》(图 2-7)用笔圆劲纵放、飘逸多姿，结体洒落自然，素有"隶中草书"之称。欣赏《石门颂》时最强烈的感觉是：山崩地裂，惊心动魄。之所以有如此感觉，是因其线条的神秘多变与蓄积的巨大张力，仿佛地震留给山崖的裂纹，仿佛闪电把夜空撕开的伤口。因其是隶书，横、捺多作波磔状，因此连清代杨守敬的《平碑记》也说"其行笔真如野鹤闲鸥，飘飘欲仙，六朝毓秀一派皆从此出"。我们认为这些都是对《石门颂》表面的描述，未进入实质的审美。沉雄、野肆、震骇，还有几分狞厉和魅秀，这才是真正的《石门颂》。

　　《石门颂》的线条特质是在沉着中见飘逸，在飘逸中见沉着。为做到沉着，行笔要相对较慢，要寻找那种笔与纸相"顶牛"的感觉，切忌轻飘飘地滑过。但如果单纯地追求沉着，缓慢运笔，必导致线条的僵死温暾无生气，因此在运笔时要辅以"疾涩"之法。这里的"疾"与"涩"也是各以对方为参照的疾涩，而非是一般性理解的"迟"与"快"，尤其是"涩"，应也是一种不停的运动形态，是一种不停地克服阻力、排除阻力的行进方式。疾涩之中，必须包含提按，如此线条方暗含波澜，水流动起伏，才活。

　　《石门颂》的线型更接近于篆书的线型，粗细变化不大，雁尾不明显，因此有的辅导书指出临写时要逆锋起笔，中间行笔遒缓，收笔时复以回锋，要写得圆浑挺劲，切忌浮薄。这一提示不无道理，但这是一种常规的看法。我以为，临写《石门颂》除做到圆浑遒缓之外，更要注意表达出一种"野气"。这种野气就是大气、生生之气。此碑正是借此而摆脱了庸常俗套。临习时的起笔和收笔，或方或圆，可以间以露锋，依托墨在宣纸上的自然晕化，获得神奇变化和新鲜生动的效果。

　　19 世纪的黑格尔，他主张必须"熟悉心灵内在生活通过什么方

图 2-7 东汉 石门颂

式才可以表现于实在界，才可以通过实在界的外在形状而显现出来"（《美学》）。这一段话的意思就是什么样的情感就要用与之相应的什么样的艺术形式来表达。作为摩崖石刻，《石门颂》的美是与其表现形式——摩崖石刻分不开的。摩崖石刻这一特质同时也影响甚至决定了它的结体以及线条的形式与美学特质。《石门颂》的结字是宽博与野逸的，富有篆意，颇类《祀三公山碑》及《少室石阙铭》等汉篆，有一种自然而然的美。有不少字的结体，偏向于"顺其自然"，不如其他字那样严丝合榫般的密实，而多意外之趣，这些"真实"的流露正是艺术作品的"灵气"所在，我们在临习时需要多加注意，它们可以引领我们去离开"实相"，领悟艺术的真谛。

临习摩崖石刻，更要强调临者的全局观念，写碑的名家李瑞清曾说：

"写碑与摩崖二者不同，其布白章法即异。一有横格，一无横格……然不论有格无格，皆融成一片，此学者不可不留心也。故古碑剪裱则觉大小参差，而整张视之，不见大小，大约下笔时须胸有全纸、目无全字。"

《石门颂》全称《司隶校尉楗为杨君颂》，东汉建和二年（148）十一月刻。22行，行30、31字不等，在陕西褒城县东北褒斜谷石门崖壁，石高九尺九寸，广七尺七寸。

东汉　乙瑛碑

《乙瑛碑》（图2-8），全名《汉鲁相乙瑛请置孔庙百石卒史碑》，东汉永兴元年（153）立，隶书，18行、行40字，现存山东曲阜孔庙，与《史晨》《礼器》合称庙堂三巨制。清代王澍曾说："隶法以汉为极，每碑各出一奇，莫有同者。"像《乙瑛碑》这样平整温婉，貌似近俗，实为高古超逸者在汉碑中也是极为罕见的。

《乙瑛碑》的艺术价值，不体现在其用笔的方圆兼备、波磔分明；

图 2-8 东汉 乙瑛碑

也不体现在其结体的中宫疏朗，字形错落；而是体现在其对美的感觉的精确把握上，所谓"增一分则长，减一分则短"。

首先是意态的骨肉停匀而又神采飞动。《乙瑛碑》中每个字的点画，粗看是相同一律的，包括走向、长短、粗细，但细看又是和而不同的，其中自有各种细微的变化，显现出骨肉匀适的美感。应该注意的是其雁尾，明收实放，收的是形的含蓄，放的是势与意的超迈荡逸，像图中的"米"字上部一横，"汉"字的几个短横，形虽敛，势却有波磔飞动之意趣。

其次是精致入微而又端庄大方。一般说来，特别注意点画结体的精致了，容易产生一种拘泥琐碎的小家子气。但我们看《乙瑛碑》，无论书写还是凿刻，均能于细小处悉尽精微，可谓一丝不苟，毫发必计，而大局面却干净利落，毫不拖泥带水。

第三是时见匠心而又浑然天成。《乙瑛碑》中特别是相同的字的书写刻凿，在"大体一样"的情况下，均在该字不显眼处表现出一些不同，如此碑中多次出现的"经"字，我们仔细加以比较后就会有所发现：看似不经意、自然天成其实是巧运匠心。如此精心的构思书写，以求丰富的统一，在其他碑刻中是很少见的，这也正是书写者书法美意识的最好体现。

第四，《乙瑛碑》的用笔结体，均可说是在"俗"的边缘徘徊，这也就是后世很多学《乙瑛碑》者易致俗气的原因。也正因为它是属于一种"近俗"的雅，所以它的美是雅俗共赏之美，堪称隶书中的《兰亭》。

从书法艺术发展史的角度看，商周与汉代是不同的，商周书法相对较为具象的，纹样化的，而汉代书法则是一个形式的新纪元，汉代的书法是纯抽象的，像《乙瑛碑》这样的隶书相对于后来的行草书，它又是极为写实的。《乙瑛碑》的美，正在于通过"写实"的形表达出了一种高妙的肃穆和情文流畅的美。

东汉　礼器碑

翻开史书，东汉孝桓帝时代，有关天灾人祸的记载触目皆是，但大汉帝国是百足之虫，死而不僵，封建王朝的正常秩序勉强还能维持。在艺术领域，汉代挺拔、劲健的美学特征不但能够继续保持，而且还能接受一些外来的影响，体现出一个开放王朝的大国气度。

《礼器碑》（图2-9），东汉桓帝永寿二年（156）立于山东曲阜，内容记颂韩敕主持修饰孔庙、制造礼器等政绩。此碑之美主要体现

图 2-9 东汉 礼器碑

"细""劲"两字。

但我们在欣赏学习时，不妨把它分成碑正面、碑阴、碑侧右和碑侧左等几个部分，区别对待。

碑的正面又可分为两个部分：一是从碑文开始的"惟永寿二年"到"韩明府名敕字叔节"这一段文字，是碑文的主要内容，赞扬韩敕修饰孔庙和制作礼器之事。这一段文字行列整齐，端庄严谨，结体方扁，典雅凝练。点画以细劲为主，雁尾作大面积的方厚之笔，对比强烈，颇具特色。有些笔画，不取直线，而作袅娜妍美之笔，以竖画为最，横画则略呈此意。

碑正面文字从"故涿郡太守"开始到"相史鱼周乾伯德三百"，记载的是捐款人及捐款的数额。字形明显变小，尽管仍较为端庄，但显得轻松多了。不管是呈收敛状的，还是放纵飞扬的，均大小错落随意，就像上课时老师突然有事走出教室后的气氛，一下子轻松活泼起来。

碑阴部分，可能是书刻者面对这一大块完整的石面的缘故，态度又稍稍严肃了些，但较之碑正面的第一部分，仍是自由轻松很多。明

显的例子就是那很粗很方的雁尾没有了，用笔结体有了些许行书的味道，尤其是中间常常夹上一行密而方的小字，如"南阳宛张光仲孝二"；或细密率意，如"故豫州从事蕃加进子高"，为整个碑面增添了不少朴素自然的生活情趣。

碑侧右，开始是点画细密，字形压得很扁，可能是出于生怕捐款人多而刻不下的考虑。写着写着，笔意便跳荡起来，有的字结体便粗犷放浪、任性自运起来，有的字则奇拙跌宕。这些字与碑正面的字大异其趣，充分表现了书刻者在摆脱了"礼教"束缚后的浪漫主义情怀。

碑侧左，结体用笔复归严谨工稳，但字势更为飞动张扬，书写感速度感更强，有汉简味，更有的率意独行，有一种睥睨一切的气概。

姜夔《续书谱》说："迟以取妍，速以取劲。"此碑正面，以迟为主，且注意"纤微向背"，故以劲健妍美之风貌示人。此碑碑侧左，则以速取劲，故自有一种豪迈爽朗之风。上述种种，都是需要我们在欣赏学习加以注意的。

东汉　夏承碑

东汉桓帝（147—167）、灵帝（168—189）时，汉隶达到极盛，众美毕备，《夏承碑》（图2-10）属于其中的奇古一类。

《夏承碑》的"奇"，来自于其用笔的圆敦肥厚。大肆地提按铺毫，旁若无人，笔势翩翩，写出了汉隶中很少见的任性与痛快。碑中的字或静或动，若走若立，但大体以动、走为主，以静、立为辅。即使是静、立者，也莫不如风中巨树，主干不动，然其细枝末叶自簌簌有声矣，如图中的"察""傅""让"等字。《夏承碑》的"奇"，也来自于它的一些点画有着十分少见的外形特征，如其横画起笔，常先向左下作垂露状，有的十分明显，如"不""傅"等字，有的较为含蓄，如"克""行"等字。作为隶书主要特征的波挑及雁尾，它常作肥大的"缺口"特征，这在汉隶中也是绝无仅有的，如"行""己""爱"

图 2-10 东汉 夏承碑

等字。另外，竖弯钩，又把竖与弯钩分开书写，也可谓一奇，如"先""己"等字。

《夏承碑》的"古"，来自于其浓重的篆书意味，用笔与结字均是如此。隶书固然是从篆书简化演变而来，但到了东汉末年在隶书碑刻中仍如此流连篆体，亦属少见。其点画的圆起圆收，就是篆书用笔的主要特征。其结体则有时干脆直接沿用篆书的点画部首写法，如"傅""孝""笃""后"等字，有时还在沿用篆书的装饰趣味中不失时机地加入隶书特征，如"爱""终"等字。

艺术上成功的秘诀在于能出新意，能别开生面，因循与抄袭，即使技巧再高、做得再精，最终都会被遗忘与淘汰。在创新的过程中，没有禁区，往往是"山重水复疑无路，柳暗花明又一村"，看似"绝处"，其实已是生机萌动。《夏承碑》就是对这一出新道理的生动注解。

《夏承碑》全称《汉北海淳于长夏承碑》，亦称《夏仲兖碑》。东汉

建宁三年（170）立。明代王世贞评此碑云："其隶法时时有篆籀笔，与钟（繇）、梁（鹄）诸公小异而骨气洞达，精彩飞动，疑非中郎（蔡邕）不能也。"

东汉　西狭颂

刚接触东汉隶书《西狭颂》（图 2-11）的时候，感觉它只是一个粗犷的"大汉"，须发怒张，满身风霜。仔细端详一番后发觉，大汉品相端庄，举手投足间竟不乏斯文之气。随着了解的继续和深入，更觉那大汉的豪气之中，闪烁着谦和朴素、风趣自然的风采，浑身上下涌动着旺盛的生命力和创造力，难怪有人评价《西狭颂》说：雄迈而又静穆，自由生动而又不离汉隶之正则。它是汉代隶书成熟时期的代表作之一。

《西狭颂》的字形结构和点画特征，具有浓重的汉代篆书意味。秦代以李斯为代表的小篆典雅精准、一丝不苟，如盛装之贵族。汉代小篆首先在审美趣味上加以突破，民间的、朴素的成分多了起来，自由精神开始显现，即使是具有"贵族身份"的《袁安碑》，与李斯的小篆相比，其中的气味，也已有相当的不同。审美趣味的不同直接导致形式的不同。汉代小篆结构多变，化圆为方，点画的书写性大为加强，比如横画、竖画，秦代多作直线，汉代则常见为曲线。汉代另有摹印篆，由小篆变化而成，是刻铸印章的专门文字，由于印章制作者的书写水平和书写经历不同，刻印时又有对入印文字加以变化以适应印面的需要，所以风貌更多，创造也更多。因此，《西狭颂》的篆意，应该是与其同时代的汉篆的篆意，而非后人意识中作为小篆典范的秦篆之篆意。如"守"字（图 2-11.1）的宝盖头，左右两短笔画均化为两竖，又拉得那么长，转折又那么圆润，与此碑的篆额"惠安西表"四字如出一辙。再有"都"（图 2-11.2）字右部，根本就是汉代摹印篆的写法。

图 2-11 东汉 西狭颂

图 2-11.1　　图 2-11.2

图 2-11.3

图 2-11.4

图 2-11.5

图 2-11.6

图 2-11.7

图 2-11.8

图 2-11.9

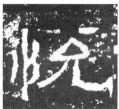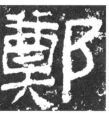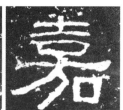

图 2-11.10

《西狭颂》的字形有扁方、长方和正方等不同，大体是按各个字的"原生"姿态来安排的，有时候却又反其道而行之。如"济""有""冠"（图 2-11.3）等字，若按常理，似乎应写成正方，这里却偏偏变成了扁方；再如"清""如"（图 2-11.4）两字，本来似乎应是方扁的，这里却特意把"女""青"拉长了。在偏旁的疏密离合上，此碑也常常做出出人意料的安排，主要表现为左右偏旁离得很开。如前面举例的"如"字以及"得""门"（图 2-11.5）等字，给人以疏朗新奇的美感。

《西狭颂》的造型富有拟人的动态美，常常会令欣赏者发出会心的微笑：

有的字如奔。如"楚"字，上部"林"，直可看作是跑道两侧的树木，道上一人正高甩臂膀、大跨步地向前奔跑。再如"设"字，右部如一人正戟指向前方，奔跑之脚步已迈开，而左部则如另一人，想拉住他，似有话要跟他说。（图 2-11.6）

有的字如行。如"其"字，步履轻快，似乎还在哼着歌呢！再如"为"字，昂首挺胸，一副趾高气扬的样子；"无"字，匆匆而行，似有急事要办。（图 2-11.7）

有的字如立。如"事"字，欲行未行，立而又欲行。"困"字，其坐如钟，其立如松；"者"字，似一人恬然其神，迎风而立。（图 2-11.8）

有的字如舞。如"嵬"字，下部结构最具舞蹈性，上、中部与之配合，密丝密缝，浑然一体。再如"会"字，上部的一撇一捺仿佛飘

荡的舞袖，与之匹配的身段正作小幅度快乐的"哆嗦"；"歌"字，又跳得多么欢快。（图2-11.9）

单一美感容易令人生厌，作为摩崖石刻，《西狭颂》的另一不凡之处是浑厚朴拙与妩媚飞扬的统一。如"诗""悦"两字，整齐中有着欢快的跃动；"郑""嘉"两字，浑朴中有轻灵闪现。（图2-11.10）

《西狭颂》中的字，如此姿态各异，为什么又能默契和谐，构成一个美妙无穷的整体呢？刘熙载《艺概》中有一段话似可作为答案："昔人言，为书之体，须入其形，以若坐、若行、若飞、若动、若往、若来、若卧、若起、若愁、若喜状之，取不齐也。然不齐之中，流通照应，必有大齐者存。"

《西狭颂》，全称《汉武都太守李翕西狭颂》，又名《惠安西表》，镌立于汉建宁四年（171），高280厘米，宽200厘米，共20行，每行20字。清末徐树钧在《宝鸭斋题跋》中评价此碑说："疏散俊逸，如风吹仙袂，飘飘云中，非复可以寻常蹊径探者，在汉隶中别饶意趣。"

东汉　张迁碑

《张迁碑》（图2-12）知名度极高，不但是方整劲古一类隶书中的翘楚之作，而且也是整个汉隶中的代表之作，对后世影响尤大。《张迁碑》的美除了大家有目共睹的笔画厚重质朴、方劲高古、骨力劲健，结体于平稳中见奇崛、静中寓动、富于变化等因素外，我们认为其真正的也是最大的艺术魅力来自于以下两个方面：

一是此碑拙朴自然、结字用笔不主故常而又不失之于支离荒率，隐隐约约，自有规范，笔短而意长。这个"尺度"的把握正好弥补了常人对成熟完美的汉隶的厌倦以及对过于荒率"草根"化的汉隶的"怀疑"。

二是此碑在质实劲健中有一股清气溢出，如同童稚的天真，纯为自然而然的生拙之气。这种清气，如清水芙蓉式的美，是文人雅士梦

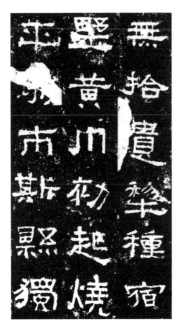

图 2-12 东汉 张迁碑

寐以求而不可得的。这种气质，来自天然，规模其形迹孜孜而不可得，故愈益让人羡慕。欣赏此碑，如不能于此有所体悟，即可视作未得此碑真味。

后世学习《张迁碑》的很多，但形似者很多，神似者极少，能得其清采之气的更不可见，像伊秉绶之类聪明者，只能借此为径，另开新路。这种可望而不可即的美，是历代境界极高的艺术作品的共有特点。

我们若探究《张迁碑》魅力成因，马一浮《临〈张迁碑〉跋后》有一句话可以给我们一个启发："当是迁故吏韦萌等所为，本非文人，亦无责也。"也许正是因为此碑非"专业作家""专业书家"所为，故无习气、油滑气、陈腐气。

《张迁碑》全名《汉故谷城长荡阴令张迁表颂》，立于东汉中平三

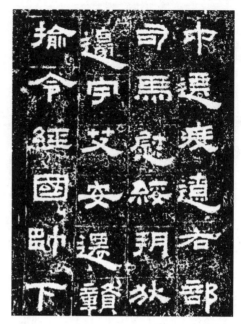

图 2-13 东汉 鲜于璜碑

年（186）。碑文叙述的是张迁由谷城长升为荡阴令后，其故吏韦萌等41 人为彰扬其政绩而捐资立碑的事。碑高 292 厘米，宽 107 厘米。碑阳正文 15 行，行 42 字，共 567 字，字径 3.5 厘米。碑阴共 3 列，上两列共 19 行，下列 3 行，共 41 行 323 字，字径 3.5 厘米。此碑碑阴字多完好，用笔雄健酣畅更胜碑阳，故建议学此碑者可先从碑阴入手。

　　与《张迁碑》风格接近的《鲜于璜碑》（图 2-13）刻于东汉桓帝延熹八年（165），以浑厚沉雄见胜。该碑起笔和收笔处均不露锋芒，笔画行进过程中也少起伏粗细变化，每一个字均突出张扬一个主笔，笔画多的部首处故意笔画加密，形成长短参差，敛纵跌宕的艺术效果。从整体来看，《鲜于璜碑》用笔结字甚至刻工显得很为成熟，书者已自成套路，与《张迁碑》相比，少了一种生生之气和鲜活生拙之美。

唐　李隆基隶书

李隆基（685—762），陇西成纪（今甘肃）人。延和元年受禅为帝，公元712—756年在位，庙号玄宗。唐玄宗是个艺术家皇帝，于书法善章草、行书，尤爱作隶书，其所书之《纪泰山铭》（图2-14），书体雄逸飞动，人评"自汉以来碑碣之雄壮，无出其右"。《书小史》中称他"善骑射，通音律、历象之学，好图书，工八分章草，丰伟英特"。白居易的《长恨歌》和我国古代四大名剧（《西厢记》《牡丹亭》《长生殿》《桃花扇》）中清初剧作家洪昇的《长生殿》，就是根据他与杨玉环的爱情故事为题材创作的。

《石台孝经》（见图2-15），全称《大唐开元天宝圣文神武皇帝注孝经台》，天宝四年（745）立，四面刻字，原石今在西安碑林，由于该刻石是由四块高大的碑石拢成方形，立于多层石台之上，故称《石台孝经》。唐初隶书式微，幸有唐玄宗的身体力行，隶书方出现了一个短暂的兴隆局面。唐代善隶书的有徐浩、徐珙、蔡有邻、史惟则、韩择木、韩秀弼、白羲蛭、梁昇卿等。他们中有的以汉隶为学习范本，但由于唐代书法"尚法"的大环境影响，所以他们的作品在气局上究竟无法与汉代的生动多姿、拙朴旷荡相提并论。唐玄宗所书的《石台孝经》，以尚古为美，有很明显的取法汉《夏承碑》的痕迹。《夏承碑》字形多取纵势，而此碑则多取横势；《夏承碑》多用篆法，而此碑在秉承《夏承碑》篆意体势、笔意之外，又于有意无意之间羼入楷法。在隶书中见楷法，是唐代隶书的一大特征。有人以为隶书中见楷法是写隶书的大忌，但从书法艺术发展的角度看，此又何尝不是一种创新、一个贡献？

总观《石台孝经》，丰肥妍美，古厚匀适，左撇右捺如大鹏展翅，雄阔壮美，气势夺人。虽有过于肥厚一律、点画光滑、缺少变化的缺憾，但其结字姿态的飞动妩媚或许可以起到一些弥补作用。这些特点，其实也是与唐代国力强盛，人以丰腴为美的审美风尚分不开的。车尔

图 2-14 唐 李隆基 纪泰山铭　　　　图 2-15 唐 李隆基 石台孝经

尼雪夫斯基对于美的基本定义是："美是生活。"他在《生活与美学》一书中说："任何事物，凡是我们在那里面看得见依照我们的理解就当如此的生活，那就是美的；任何东西，凡是显示出生活或使我们想起生活的，那就是美的。""唐隶"在唐人眼里是美的，从某种意义上说，我们似乎不必非要按汉隶的标准来要求它。因为唐隶就是唐隶，它不是汉隶的重复，就像唐朝不可能是汉朝一样。

清　郑簠隶书

郑簠（1622—1693），字汝器，号谷口，上元（今南京）人。终生不仕，以行医为生。一生以书法知名，亦能刻印。

图 2-16 宋 山河堰落成记

　　明清交替之际，照例是矛盾交织、时局动荡。一方面明末清初的文化界充斥着空谈、陈腐与媚弱，另一方面激荡的时代风云又造就了一批文化巨人，开始形成了思想解放、百家争鸣的新局面。在书法领域，涌动着一股浪漫主义洪流，出现了一批大师级的人物。

　　郑簠的书法，初学闽人宋珏（1576—1632），这样学了 20 年，发觉"日就支离，去古渐远"，于是致力于汉碑的学习，曾穷搜苦索，购求天下汉碑，以至家藏古碑"积有四厨"。他于每碑都加摹习，深得神韵，得益最多的是汉《郑固碑》《史晨碑》《夏承碑》，其中最得力的是《曹全碑》。郑簠的隶书，也有可能在宋人的隶书中吸取了不少营养。南宋时有一摩崖刻石，名《山河堰落成记》（图 2-16），刻于绍熙五年（1194），位于陕西省汉中市以北的褒谷。此地是古代摩崖石刻的荟萃之地，该刻是《石门十三品》中的一品，是宋代隶书中的佳品。此作结

图 2-17 清 郑簠 谢灵运诗

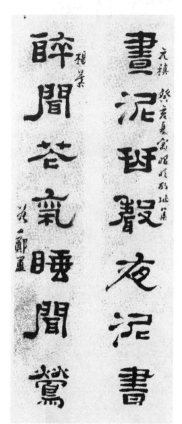

图 2-18 清 郑簠 隶书对联

体宽博、富有变化，在方正中略带篆意，撇捺波挑，恣肆放纵，率意飞动，多有行草意趣。郑簠隶书的有些点画与字的结体，与该摩崖多有形似和神似之处。郑簠既多藏古碑，很有可能也藏有此类宋代隶书摩崖。

隶书《谢灵运诗》（图2-17），有的点画特别地纵肆夸张，飘忽颤动，仿佛风中兰叶之微颤，如"异""高"等字的长横，"石"字的撇，"心"字的捺等。结体多有篆意，既有小篆神情，更多汉缪篆（与他长于刻印有关）的体态与意味。

郑簠另有一对联佳作（图2-18），联语曰："昼泥琴声夜泥书，醉闻花气睡闻莺。"这是郑簠集杨乘、元稹的诗句而成的对联。用笔多有行草笔意，跌宕起伏，沉着而又飞舞，处处跃动着一种让心醉的轻快而又醇肆的节奏。书法与联语一起呈现了一个清新沁香的意境！

郑簠这种既古且新的隶书格调，大胆地冲破了明代隶书的刻板和拘泥，就是与汉代隶书也拉开了相当大的距离，从而自立新貌，名重一时，对后

图2-19 清 郑板桥 题画

来的金农、郑板桥、陈鸿寿、黄易、高凤翰以及清末的杨岘都产生了影响。特别是郑板桥书法（图2-19）中的兰竹意味，或许正是受其启发的结果。郑簠是清代第一位以隶书得大名的书家，他在隶书上的大胆出新，为清代书坛带来了勃勃生机，为清代隶书的复兴做出了贡献。

据说，郑簠练字作书方式十分奇特，必先正襟危坐，然后十分严肃而又恭敬地执笔在手，如对至尊，每下笔必迟迟，十分谨慎。相传张在辛初拜其为师时，他让张在辛执笔写字，张才写得一画，他就说："字怎么可以这样写呢？"因此就坐下示范，握笔时如临大敌，十分谨慎，"半日一画，每成一字，必气喘数刻"（马宗霍《书林纪事》卷二）。这样的创作方式，让人想起弘一法师作书时的状态。法师的学生刘质平先生曾有这样的描述："我每天早起把砚池用清水洗净，轻轻磨墨约两小时，备足一天所需新鲜墨汁，并预作底稿式样，书写时闭门，不许人在旁乱神，由我执纸，口报字，师听音而书，落笔迟迟，全副精神贯诸纸上，每幅须写三小时左右，写毕满头大汗，非常疲劳。"弘一大师的字是静穆高古、空寂绝尘的，用这样的创作方式还可以理解，但像郑簠这种奇古拙秀、劲健飞舞的隶书也需这样的创作状态，实在让人无法想象。

清　金农隶书

金农（1687—1763），字寿门，又字吉金，号冬心，别号稽留山民，曲江外史等。浙江钱塘（今杭州）人。乾隆元年，经推荐赴京都应博学鸿词科之选，可惜时运不济，以"耻作鸜旦鸣"告终。遂周游四方，浪迹于山东、河北、山西、湖南诸省，足迹半天下，但收获不大。晚年寓居扬州，以卖字卖画为生。

清代从康熙中期开始，政治开始趋于稳定，经济逐渐恢复，一些交通发达的城市，呈现出一派经济文化繁盛的景象。"扬州八怪"活跃

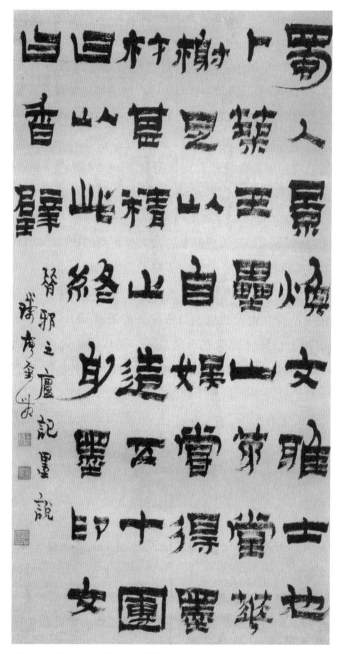

图 2-20　清 金农 昔耶之庐记墨说

在扬州的时期，正是扬州富甲天下的黄金时代。康熙年间，全国财政收入为二千数百万两白银，而扬州盐商每年赚取的银两竟可达一千多万两，扬州成了全国特有的商品经济的大市场。富商云集带来了文人荟萃，南北文化的大交流与大融合由此展开，诗歌、书画艺术在此地结出了一个又一个奇葩。

金农是扬州八怪中艺术成就最高者。他早年在晋唐书法上下过一番刻苦磨砺的功夫，在书法诸体中，他的隶书成就最高。他先学郑簠，后又从《夏承碑》《西岳华山庙碑》中汲取营养形成用笔圆厚从容、线条起伏、收笔出锋、结体方扁匀称的风貌。到50岁以后，他进一步强化个人特点，汲取《天发神谶碑》用笔结字的特点，横画宽厚，竖画相对细瘦微曲。字形变长，点画紧密，时常有意张扬拉长撇画，上宽下窄，并用渴笔重墨，形成新面，号称"漆书"。他自己说他的字像是用漆帚刷出来的。我们现在看到的《昔耶之庐记墨说》轴（图2-20）就是这样一件作品。拙中藏巧，意趣盎然，如老树着花，姿媚横生。其字形仿佛一群戴着大头娃娃面具的舞者，在"导演"的统一指挥下，列队尽欢。值得一提的是他的早期作品如《王秀之传》隶书册，从汉碑出，有《居延汉简》味，有的字如"逐"字的写法，竟与汉简如出一辙；他后来独创的漆书，也与200年后才出土的汉代诏书木牍在横粗竖细、字形瘦长等特点上完全一致。当时他是无法看到汉简、木牍这些古物的，而他的自出机杼竟与古人如此暗合，就不得不让人在"惊诧莫名"之余连连叹服了。

金农晚年的隶书不仅在当时，就是在现在，都属于怪诞的，究其成因，主要有：一、从技术上讲，是对《国山碑》《天发神谶碑》加以改造化用，又"截取毫端"而成。这里的"毫端"不是指毛笔的"毫端"，而是指古碑点画的"蚕头雁尾"，这可从"漆书"的笔画形态特征上得到印证。二、从创新的目的上讲，其中很实际的一点可能就是为了迎合当时富商们"好古尚奇"的嗜好，郑板桥的乱石铺街式的"六分半书"，恐怕也逃脱不了这个可能。金农的"漆书"可说是"丑

书"，据《扬州画舫录》记载，当时盐商夸富，有比"美"者，也有比"丑"者，"或反之而极，尽用奇丑者。"董耻夫《扬州竹枝词》云："奇书买尽不能贫，金屋银灯自苦辛，怪杀穷酸奔鬼国，偷来冷字骗商人。"金农的隶书也许正是造得"丑字奇字骗商人"。其三，从主观审美理念上看，金农有"尚拙"的审美追求。他有诗自道："会稽内史负俗姿，字学荒疏笑骋驰；耻向书家作奴婢，华山片石是我师。"可见他不想"二王"帖学一路，偏好残石古碑的拙野一路。金农与篆刻"西泠八家"之首的丁敬是好友。丁敬的篆刻与书法，也具有一种古拙之美。二人在艺术审美上非常相契，并互引为知己。金农除了书法，其绘画与篆刻均体现了古拙苍莽之趣。他的书法，正是把中国古典艺术中的"拙"的精神，发挥到了极致。

清　伊秉绶隶书

伊秉绶（1754—1815），字组似，号墨卿、默庵，福建汀州宁化人。乾隆进士，历官刑部主事、惠州知府、扬州知府，喜绘画，能治印，工诗文，尤长于书法，有"风流太守"之誉。

汉代隶书，一碑有一碑之奇；清代隶书，一家也有一家之奇，差可与汉代拟之。伊秉绶凭着他善于发现、概括和提炼的本领，大胆取舍，化复杂为单纯，彰显强烈的个性风貌，为书史提供了又一成功的范例。

常汉平先生对伊秉绶隶书特色的分析很有独到之处，他说："其字总体形象与汉隶不同，个性突出，而基本特点，应是从《大开通》《裴岑》《张迁》一路汉隶刻石中萃取加工而成，说明他根源于汉隶而能自出机杼，显示了独特的领悟与创造能力。"

我们看伊秉绶《节临张迁碑》（图2-21），若是一一对照原帖，并不很似，但是在整体感觉上我们不得不承认他就是在临汉碑，而且把

图 2-21　清　伊秉绶　节临张迁碑

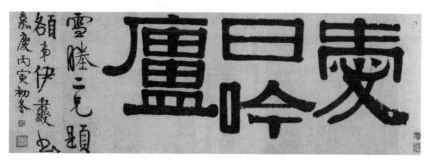

图 2-22 清 伊秉绶 爱日吟庐

汉碑"横平竖直"的形式美感如此地突出，汉碑的意味表达得如此淋漓尽致。他简化掉许多细节性的变化，但是仍然做到气韵生动，格调高雅且愈大愈壮，其中奥秘，值得细细玩味。

伊秉绶隶书常用圆点、圆弧、三角、方块等作为构形元素，烘托出图案化的装饰效果与神秘气息。更重要的是，他不仅用富含篆意的点画构建字形，还明确地将其作为分间布白的要件，使单字构成甚至整篇布局富有印章构图的效果和空明虚寂的意境，这一手法，与其显著的用笔结构特征相辅相成，从而使作品具有常看常新、超越时空的魅力。其隶书创新的灵感，还有可能来源于对汉代缪篆的借鉴。无论字形还是方圆相济的"配篆"手法，都可以在他的作品中找到许多相似的例子。这对于同时长于篆刻的他，也应该不是一个意外，而是一件自然而然的事。

伊秉绶所书匾额"爱日吟庐"（图 2-22），把"日""吟"两字写成一行，也是一个大胆惊人之举，由此可见其强烈的出新意识和不羁的性格特点。此匾隶书部分，仿佛一座屹立江边的山崖，壑纹平整，朴实雄厚，不可撼动，亿万年来，阅尽沧桑，自然流露的睿智与大度，让人仰之弥高，叹喟不已。匾尾的落款，配以瘦劲的行书，参差错落，如苍翠的古藤，缠绕于山崖之上、大江之边，与匾额雄壮的隶书大字相得益彰。

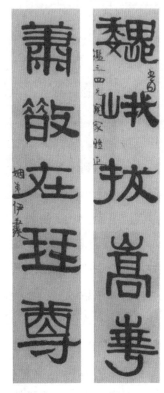

图 2-23 清 伊秉绶 对联

再如隶书对联"巍峨拔嵩华，萧散在琴尊"（图 2-23），其形如篆，有的"构件"，完全篆书化，加上其笔力浑健，故壮观古穆。有趣的是款字，作圆转之行书，一朵一朵地穿插在巨大的隶字边缘，如老树枝上蓦然绽放了新花数朵。

现代 来楚生隶书

来楚生（1903—1975），原名稷勋，字楚凫，号然犀、负翁、非叶、一枝、处厚，晚年易字初生。浙江萧山人。曾在上海美专、新华艺专授课，上海中国画院画师。性耿直，潜心艺

事，不谋荣利。擅长绘画、四体书、篆刻，在艺术界有很高声誉。早年作书，神似黄道周，后糅合六朝碑刻、造像、汉简，融会贯通，自成风貌。

我们说，汉简上隶书的书写是自由生动的，它表现出的是一种张扬和气势，到了郑簠和金农的隶书，虽然也有意加入了行草笔意，神采飞动，但仍给人以努力为之的感觉。可以说，来楚生的隶书才真正做到信手而为，轻快如人悠闲之极时哼着小调。其隶书对联毛泽东诗句："金猴奋起千钧棒，玉宇澄清万里埃。"（图2-24）简的意味十足，如"金""奋""起""宇"等字的捺尾，与汉碑隶书的金石味有明显区别。整幅作品透显出作者轻松的心理状态和书写节奏，由此可见他对隶书的深刻透彻的理解和认识把握，更进一层的是，他为人的真率和对名利的淡然。

来楚生有些隶书作品，比这样对联的书写感觉更为洒脱率意。如《书赠张用博宋梁唐诗数首》就是如此，我们这里以其中的《权德舆·江行夜咏》（图2-25）为例。

此作用笔的轻快超然一如我们前面所言。在用墨上，他已开始用稍涨之墨，如"清"字及"落""霜""愁""秋"及落款数字中的有些笔画，它们在其他或劲练或枯涩的笔画对比映照之下，显得越发腴润可亲。

在结字上，《书赠张用博宋梁唐诗教育》颇多拙趣，愈拙愈雅。我们可以看到多种汉碑以及汉简甚至篆书及北碑（典型者如"寂"字）的影子，这些意趣均为书家个人气质所统率融合，铸成独特的拙朴厚重、质实、大气而又随意轻快、丰富多彩的来楚生的隶书。

此作章法布局有行无列，字之大小参杂悬殊，看似漫不经心，松松散散，其实从头至尾，无一处气断，形散神聚，允为高妙。

在书画上，有的人功夫深厚，却逐渐演化为刻板和僵化，而来楚

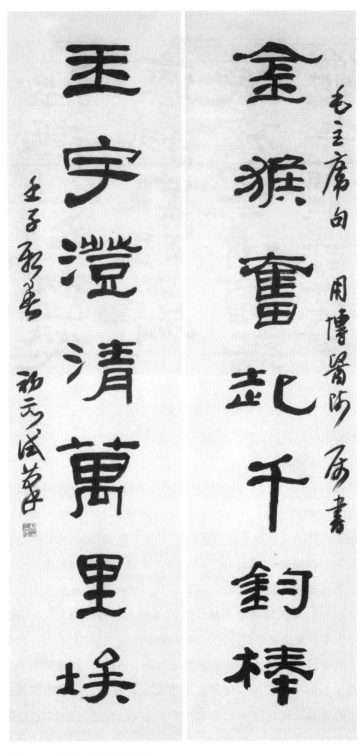

图 2-24 来楚生 书毛主席诗联

图 2-25 来楚生 书赠张用博宋梁唐诗数首（局部）

生却"熟后生"，入了艺术的自由境界。又如老树春深，绿意之浓深自非寻常小树可比。来楚生先生在病剧时曾书隶书刘梦得《酬柳河东家鸡之赠》一诗赠嵩京医师，著名书画家唐云在书作后题曰："老友来楚生先生，书画篆刻无不精妙。而于书，篆隶正草，均熟中求生，刚健婀娜，平正煞辣，气势磅礴，不可名状，允推当代书法杰手。余与相交四十余年，每见其寒暑不易，朝暮伸纸，凝神挥毫，几忘寝食。即在病中，未尝废之，感成一艺，谈何容易。"

来楚生的隶书虽好，但学习者却不能"直取"。越是有特色，越容易学得像。但这种"像"往往流于表面，很难深入骨髓。因此要学好来楚生的隶书，应在汉碑、汉简上下些功夫，这样可知其变化所从来，避免能入不能出，流于浅薄的形似。

第三章

楷书

概述

　　楷书，也称"真书"，同行书、草书一样都是从隶书中孕育而出。既源自隶书，所以早期楷书自然地带着隶书的形迹。楷书的成熟是在魏晋时期。三国魏时的钟繇是书法史上最早的楷书名家。南朝的羊欣《采古来能书人名》中说钟繇擅三种书体："一曰铭石之书，最妙者也；二曰章程书，传秘书、教小学者也；三曰行狎书，相闻者也。三法皆世人所善。"这里的"章程书"指的就是楷书。钟繇的楷书名作有《荐季直表》《贺捷表》《宣示表》等，高古质朴，宽博厚实，自然生动，对后世楷书影响颇大。王羲之师法钟繇，而掺以妍美，形成了妍质相间的书风。王献之在父亲王羲之的基础上，将妍美更向前推进了一步，形成了秀逸洒脱的书风。钟繇、王羲之、王献之的楷书，可以说是魏晋时期的楷书的代表。同时期还有一些书家如郗鉴（269—339）、庾翼（305—345）、谢安（320—385）等也工于楷书，但是其成就与影响要逊于"钟王"。

　　整体来看，魏晋楷书从隶书脱化而来，虽遗隶意，但已经确立楷书的形式法则。用笔精致入微，结体大小变化、参差错落，纵有行横无列，虽与隶书体有别，但还是留有些隶意。宋代的姜夔非常推崇魏

晋时期的楷书："真书以平正为善，此世俗之论，唐人之失也。古今真书之神妙，无出钟元常，其次则王逸少。今观二家之书，皆潇洒纵横，何拘平正？良由唐人以书判取士，而士大夫字书，类有科举习气。颜鲁公作《干禄字书》，是其证也。矧欧、虞、颜、柳，前后相望，故唐人下笔，应规入矩，无复魏晋飘逸之气。且字之长短、大小、斜正、疏密，天然不齐，孰能一之？谓如"东"字之长，"西"字之短，"口"字之小，"体"字之大，"朋"字之斜，"党"字之正，"千"字之疏，"万"字之密，画多者宜瘦，少者宜肥，魏晋书法之高，良由各尽字之真态，不以私意参之。"（姜夔《续书谱》）魏晋的楷书，虽属楷书，但潇洒纵横，天真烂漫，不像唐代楷书那样平正齐整，这是因为：一、魏晋楷书，刚从隶书演变而来，距离隶书不远，规范虽已立，但远未到后来唐代楷书那样法度"森森然"的程度。二、魏晋人写楷书，以写行书的笔意与感觉为之，所以也与他们的行、草书一样带着舞动与潇洒。

魏晋楷书在书法史上是一道独特的风景，我们谓之"魏晋楷书样式"。这种样式在后世有众多追随者，主要代表有隋朝的智永，唐代的褚遂良，五代的杨凝式，元代的赵孟頫、倪瓒，明代的祝允明、文徵明、王宠、黄道周，清代的傅山、朱耷。

楷书样式除了魏晋，还有北魏楷书样式与唐代楷书样式。

北魏楷书样式主要指南北朝时期的北魏楷书。这些楷书或刻于碑石，或刻于摩崖；书手与刻手水平不一，或粗或精，或拙或巧。由于书手、刻手、地域、石质等因素的影响，北魏楷书样式也有风格上的多样化。这些原本不登大雅之堂的书法，到了崇尚碑学的清代，开始走进文人的书房，成为学术研究和书法临习的范本，尤其到了乾嘉以后，会同商周秦汉金石铭文书法，成为书坛主流。在帖学之外，别开碑学一路，书法的"金石气"美感，由此得到充分的挖掘与展现。对书法深有研究的康有为十分推崇北魏书法，他从审美风格角度将魏碑楷书作了划分："奇逸则有若《石门铭》，古朴则有若《灵庙》《鞠彦

云》，古茂则有若《晖福寺》，瘦硬则有若《吊比干文》，高美则有若《灵庙碑阴》《郑道昭》《六十人造像》，峻美则有若《李超》《司马元兴》，奇古则有若《刘玉》《皇甫骓》，精能则有若《张猛龙》《贾思伯》《杨翚》，峻宕则有若《张黑女》《马鸣寺》，虚和则有若《刁遵》《司马升》《高湛》，圆静则有若《法生》《刘懿》《敬使君》，亢夷则有若《李仲璇》，庄茂则有若《孙秋生》《长乐王》《太妃侯》《温泉颂》，丰厚则有若《吕望》，方重则有若《杨大眼》《魏灵藏》《始平公》，靡逸则有若《元详造像》《优填王》。通观诸碑，若游群玉之山，若行山阴之道，凡后世所有之体格无不备。凡后世所有之意态，亦无不备矣。"在康有为的眼里，北魏楷书简直就是无所不包的艺术宝藏。北魏样式的书法家，在北魏以后也主要在清代，有张裕钊、赵之谦、康有为、李瑞清、梁启超等。

楷书的第三大样式是唐楷。从隋朝开始，楷书开始兼融魏晋楷书和北魏楷书，唐代楷书则是这一趋势的发展，是在隋朝楷书基础上的"规整化"。前人常说"唐人尚法"，这一说法用于唐代的楷书最为合适。我们若是找寻唐人楷书的好，它就在于整饬之美。与之前的楷书相比，唐代楷书的基本笔画形态近乎"标准化"，间架结构极其谨严和谐，不能有丝毫偏差。魏晋楷书与北魏楷书中那种书写的率意性与偶然性在唐楷这里，降到了最低限度。唐代楷书样式的代表书家有欧阳询、虞世南、薛稷、颜真卿、柳公权等。唐以后属于这一样式的楷书名家，大多以颜真卿楷书为师法对象，在宋代则有蔡襄，在清代则有钱沣等。

三国魏　钟繇楷书

钟繇（151—230），字元常，颍川长社（属今河南长葛）人。东汉末举孝廉，累迁廷尉正、黄门侍郎。曹操执政时，任侍中、司隶校尉。曹丕代汉后，任廷尉，封崇高乡侯。明帝即

图 3-1 三国魏 钟繇 贺捷表　　　　图 3-2 三国魏 钟繇 荐季直表

位，迁太傅，人称"钟太傅"。钟繇在政治、学问以及辩才方面都颇具才华，不过对后人影响最大的，是他的书法。

　　《红楼梦》里第七十回写道："谁知紫鹃走来，送了一卷东西与宝玉，拆开看时，却是一色老油竹纸上临的钟王蝇头小楷，字迹且与自己十分相似，喜的宝玉和紫鹃作了一个揖，又亲自来道谢。"这里提到的"钟王蝇头小楷"，是指钟繇与王羲之小如蝇头状的楷书。王羲之很推崇钟繇之书，认为"钟、张信为绝伦，其余不足观。"钟，即钟繇；张，即东汉大书家张芝。

　　纵览中国书法史，钟繇、王羲之、王献之所处的时代，书法的审美正由质朴走向妍美。这三家的书法均是质朴与妍美兼之，不过细而察之，可以看出钟繇更偏于质朴，王献之更偏于妍美，王羲之则是处于二人中间，是质朴与妍美的"中和"。读钟繇书法，我们会想到同时

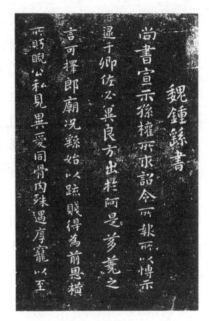

图 3-3 三国魏 钟繇 宣示表

代之诗句，如："青青子衿，悠悠我心。但为君故，沉吟至今。呦呦鹿鸣，食野之苹。"（曹操《短歌行》）又如："高山有崖，林木有枝。忧来无方，人莫之知。人生如寄，多忧何为？"（曹丕《善哉行》）钟繇的书法，正有与这些诗句一样的质朴无华。

钟繇擅长隶书、楷书与行书。他的真迹已经不传，现在所能见到的均是刻本。

其楷书代表作品主要有《贺捷表》（图 3-1）、《荐季直表》（图 3-2）、《宣示表》（图 3-3），都是小楷。钟繇的小楷，结体阔扁，一些横竖笔画平来直去，正是隶书特征的遗存。钟繇的时代，正值隶书向楷书演变过程的尾声，所以他的楷书带有隶书意趣，也是时代使然。

梁代书学家庾肩吾在《书品》中说钟繇书法"天然第一"。天然，是中国书法艺术所追求的理想境界。这一追求，缘自老庄哲学。老庄思想提倡"大朴不雕""大巧若拙"，崇尚"绚烂之极，复归于朴"。体

现在中国艺术上，强调艺术要去掉人为雕琢的痕迹，从而返归于"自然而然"的天真状态。在这样的艺术中，作为社会这个"大网"中的"人"可以放松，可以与艺游，与天地游。

我们一般人眼中的楷书，往往是整齐一律，横竖对齐，字的大小一致，如同算子。殊不知，这却是古代书家所大加批判的。我们看钟繇的小楷却不是这样。它的整体布局呢，是按竖行排布，左右却不对齐。它的单个字的结体呢，是有大有小，有长有短，有阔有狭，错落有致；用笔也是中锋侧锋并用，随势多变，并且笔画与笔画之间经常带出牵丝引带，这是因为他是用行草的连贯性节奏来书写楷书的，而不像后来唐代楷书样式那样笔笔分明。这一切的丰富变化，都在不经意之间完成，显得不露人工雕琢痕迹。唐代书学家张怀瓘给予极高评价："真书绝世，刚柔备焉，点画之间，多有异趣，可谓幽深无际，古雅有余，秦汉以来，一人而已。"

钟繇小楷书法的"朴拙"与"天然"，让后世书家追慕不已。稍后于钟繇的东晋王羲之，明代的祝允明、王宠、黄道周，由明入清的傅山、八大山人，这些书法家的小楷都是因了钟繇的小楷，加上各自的悟解，从而成就了他们各自的书法风格和意趣。也因此，钟繇被后来人尊为正书之祖。

东晋　王羲之楷书

王羲之（303—361），字逸少，琅琊（山东临沂）人。父王旷，官淮南太守，北方大乱时，为求万全之策，通过从兄王导向琅琊王司马睿（后为晋元帝）献"过江"之策，为东晋立国立下大功。王羲之的祖母夏侯氏，是晋元帝姨。羲之少时有美誉，以骨鲠称，朝廷频招不就，后因好友殷浩敦劝，拜右军将军，会稽内史。他平生对仕途无兴趣，然于国家安危之时，颇有器识，且有所作为。

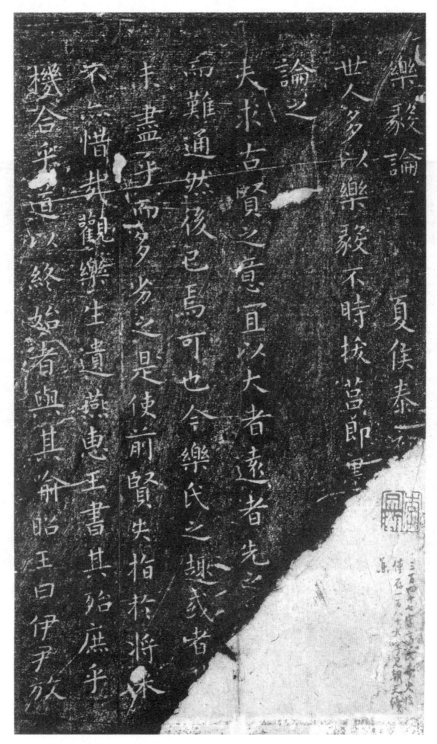

图 3-4 东晋 王羲之 乐毅论（局部）

图 3-5 东晋 王羲之 黄庭经（局部）

图 3-6 东晋 王羲之 孝女曹娥碑（局部）

王羲之是中国书法史上最有影响的书法家，被后人尊为"书圣"。圣，代表着一种至高无上；书圣，代表着书法上的最高典范。王羲之书法，擅长楷书、行书和草书。楷书作品有《乐毅论》(图 3-4)、《黄庭经》(图 3-5)、《孝女曹娥碑》(图 3-6)等，均为小楷。

王羲之的楷书《乐毅论》，被他的七世孙也同样是大书法家的智永和尚推为"正书第一"。王羲之的楷书师承钟繇，隶意却比钟楷要少，所以从古质朴厚方面看，王不若钟。但若以清秀遒媚来看，王则要胜过钟。

若是进一步比较二者的字形，钟繇的楷书颇多扁方宽博，中宫松；王羲之则更多竖长形，中宫较为紧密，因此显得亭亭玉立。再加上许多撇、捺的舒展自如，使得王羲之的楷书飘逸飞动，仿佛随风而舞。因此，后人评王羲之书是"今体"，钟繇则属"古体"。实则，王羲之书法是在钟繇书法基础上的新发展。

"魏晋楷书""北魏楷书""唐人楷书"组成了楷书的三大样式。魏晋楷书虽然在字的大小方面比后二者小，但能小中见大，从容空灵，朴中流露着典雅，秀中蕴含着清刚。尤其是晋人楷书的用笔，精致程度与丰富多变，远非后二者所能及。王羲之的楷书，用笔极为灵动，他的结构顺其自然，他的章法大小长短，宽扁肥瘦，一任笔势，天然而成。这就是"魏晋楷书"高于"北魏楷书"与"唐人楷书"之处，当然后二者也自有其审美价值，譬如"北魏楷书"的恣肆生拙，"唐人楷书"的整饬华丽，也是魏晋楷书所不可替代的。

王羲之的各体书法滋养了后来一代又一代的书法家。前面提到的隋朝僧智永，初唐楷书四大家欧阳询、虞世南、褚遂良、薛稷，五代的杨凝式，元代的赵孟頫，明代的祝允明、文徵明、董其昌等人都是从王羲之的楷书里汲取营养，再加以个人的性情，从而形成各自楷书风格。

东晋 王献之楷书

　　王献之（344—386），字子敬，王羲之第七子。他擅长书、画、琴，以书法成就最享盛名，书法史上与其父并称"二王"。

　　王献之高迈不羁，颇具名士风度，不轻易与人交往，在旁人眼里显得有些孤傲。献之与其父书法都可以"风流"二字称之。但二人相比，父亲是风流而蕴藉，儿子是风流而奔放，所以后世论者比较二人书法，认为是"父内擫，子外拓"。

　　献之书法工于楷书、行书与草书，真迹皆已不传。现在我们所见

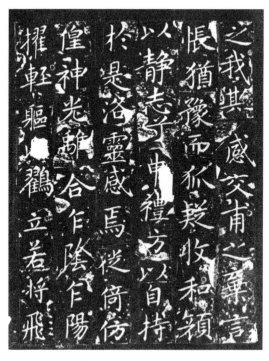

图 3-7 东晋 王献之 洛神赋（局部）

到的献之书法均为刻本、摹本或临本。小楷书《洛神赋》是献之的杰作之一。元代书法家赵孟頫还曾见到这件作品的墨迹本，可惜今已不见，可见的只有刻本（图3-7）。

从这件《洛神赋》可以看出献之楷书比羲之更为俊秀，更为舒展。令人想见献之那洁净超尘，翩翩佳公子的韵度。《世说新语》里记载了王献之对山水草木的感怀："从山阴道上行，山川自相映发，使人应接不暇。若秋冬之际，尤难为怀！"看王献之此帖，我们也有应接不暇之感。

前人说楷书不难于庄静，而难于飞动。献之楷书飞动之态，特为明显。虽是小楷，却气象宏阔！这需要下笔时挟裹几许行草书般的意势。看第一行的"感"字，有明显的行书笔意，其实每字都是这样的，只不过是有的暗含，有的显露。献之这件小楷《洛神赋》，飘飘洒洒，如梦如幻，高蹈自舞，似乎引领我们进入了《洛神赋》的本来意境。

东晋 爨宝子碑

汉代以来的墓葬制度，通常要在墓前立一石碑，碑上刻有死者的生平小传。这种墓碑石刻，盛于东汉，到了三国、西晋，风气锐减。到了东晋，重又流行。

东晋的碑刻书法，书体主要有篆书、隶书与楷书。《爨宝子碑》（图3-8—3-9）即是其中之一。《爨宝子碑》全称《晋故振威将军建宁太守爨宝子碑》，书刻于东晋义熙元年（405）。现存于云南曲靖一中爨园内的爨碑亭。

《爨宝子碑》是隶书还是楷书？学者黄惇先生认为此碑"碑字的结构虽有楷化的意味，但实际是隶书的体势和隶书的用笔。与同期楷书相比较，应是不善写隶书者所为。"（黄惇《秦汉魏晋南北朝书法史》）可见它是楷书与隶书相兼。

虽是楷书，却有较多的隶书笔意，楷中带隶，与同时期的其他碑

图 3-8 东晋 爨宝子碑

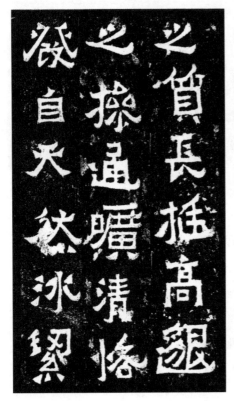

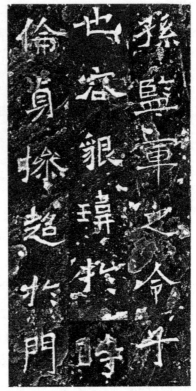

图 3-9 东晋 爨宝子碑（局部）　　　　图 3-10 南朝宋 爨龙颜碑（局部）

相比，显得有些"别样"。它的起笔处与收尾处用笔具有楷书的凌厉，它的结体参差错落，高低起伏已经不同于隶书所具有的匀整宽平。唯有长横（波画）还隶意犹存。《爨宝子碑》犹如那不善于言辞的山野隐士，虽长居深山老林，与烟云古树为伴，看似质朴奇拙，其实蕴含着大智慧。就这一点来说，它虽然是南朝楷书，却与北朝的"魏碑楷书"有一些相近处。"二王"楷书是在秀与媚中存有质朴，《爨宝子碑》则是彻底的朴质，书法中"拙"的代表。康有为评价它是"朴厚古茂，奇姿百出"，"端朴若古佛之容"。书写者是有意识创作的吗？不是。它是书写者无意识间完成的一件有奇异形势的"新作"。

与《爨宝子碑》并称为"二爨"的另一块碑是南朝宋时期的《爨龙颜碑》（图 3-10）。《爨龙颜碑》的碑石比《爨宝子碑》高大，书法风格也大不一样。它的结字更为谨严，中宫收得也较紧。笔画更柔和，虽瘦却劲，少了《爨宝子碑》的斩钉截铁，却多了些绵里藏针。如果说《爨宝子碑》是隐而不出的高士，那么《爨龙颜碑》就如那行走江湖的剑客，英姿俊爽，纵横四方。

北魏　始平公造像记

佛教自从汉代开始传入中国以后，对中国的文化、思想、艺术有着巨大影响。就它对书法的影响来说，主要体现在：一、书法作为一种载体，记录与佛教活动有关的纪事，如《怀仁集王羲之书圣教序》，又如佛教抄经、碑刻佛经等。二、用佛教的义理来比照书法的义理，即以禅论书；用禅修的参悟来比照书法悟习。三、在书法中体现禅意，即所谓的"书禅一味"，如黄庭坚、董其昌、八大山人等书家在书法中追求禅的境界。

历史上，也有不少皇帝积极参与佛教，这对佛教的兴盛是有推动的。北魏的孝文帝就是这样的帝王。他十分热心佛教，不仅信佛，还喜欢参与佛教义理的讨论。因此孝文帝时期佛教大盛，僧庙、寺院、信佛者增多。佛教石窟也开始大量兴建，龙门石窟就是其中之一。在建造石窟佛龛造像的时候，通常在它的边上刻有诸多的题记，这些题记虽是记述佛事，但同时也是书法艺术。著名的《龙门二十品》就取自这些北魏造像题记，它是北魏书法的杰出代表。《始平公造像记》（图 3-11）是二十品之一。

《始平公造像记》是"阳刻"，即把笔画之外的部分刻除，笔画部分保留。这种"刻"法是较为少见的，因为在魏碑书法中，绝大部分都是"阴刻"，即把笔画中间的部分去除，笔画之外的部分保留。《始平公造像记》另一特别之处是，它的字是刻在"界格"之内，就像今

图 3-11 北魏 始平公造像记（局部）

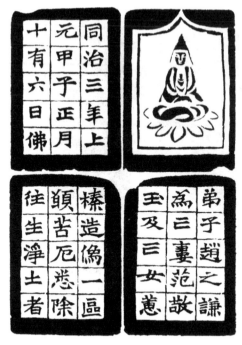

图 3-12 清 赵之谦 篆刻 "餐经养年" 边款

天初学书法者使用的"格子纸"（米字格、田字格），这在古代书法碑刻中也是罕见的。清代的篆刻家赵之谦将此法搬进了他的印章边款（图 3-12），凝重生动，甚是有味。

《始平公造像记》刀刻痕迹明显，尽管石面饱经风霜，仍然棱角分明，譬如转折处，横画起笔处，呈三角形状的点，都可见刀刻之爽利。想要用柔软而圆锥形的毛笔表现这种"刀感"是不容易的。想要做到这一点，需要多用一些侧锋笔法，行笔的过程要像绘画过程那样手腕灵活多变。此外，纸性也不能太生，否则方、硬、切的感觉就出不来。

《始平公造像记》笔画比较粗壮，所以整篇书法显得厚重。它厚重而不呆板，它刚正而浩大。读这样的书法，很让人有"天行健，君子以自强不息"之感。

北魏　石门铭

《石门铭》（图 3-13），北魏永平二年（509）刻，王远书写，武阿仁刻字。铭文中记述的是一件有益民生的大事——重开褒斜道。原石位于陕西褒城县东北褒斜谷石门崖壁，现已被割崖移藏在陕西省的汉中博物馆。

摩崖刻石不同于碑刻书法。碑刻通常是先取好石料，打磨成形，然后写好文字内容，找刻手刻。《石门铭》则是同《石门颂》《泰山金刚经》一样，因"山"制宜，直接在山崖的石面上书、刻。这对写手和刻手来说，其难度要比在碑石上"作业"大得多。因为一般情况下，山崖的石质要比碑刻石质粗劣，而且石面并不像碑石面那样平顺。因此书者与刻者，就要"顺石而就"。

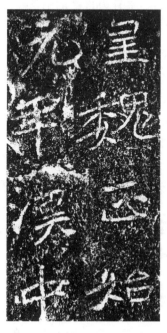

图 3-13 北魏 石门铭（局部）

就着山崖写与刻，应该远不如简牍、纸张、碑石等材料那样遂人意愿。因此《石门铭》许多笔画出人意料，字形也奇态百出，出现了一些在我们想象之外的笔画与字态。所以，石门铭的天趣十足在一定程度上也要归功于山崖的"天生丽质"。它全篇章法错落有致，"自由"到了极点，在大致有行有列中达到最大程度上的突破行与列的规整。后世书家厚爱它，也主要是它蕴含了一种无拘无束、自由自在的逍遥。

《石门铭》在洒脱、奇宕中还蕴含着雄浑宏大。《石门铭》的书法结字很开张，显得大气磅礴。观之，如面对历经世事、胸有万壑千丘的高士。"崖石刻"毕竟不同于"碑石刻"的刀锋凌厉，它在最初刻成时便刀痕不锐，再加上以后雨雪风霜的"历练"，它愈发显得朴厚与坚韧。它在沉雄中舒展开阔，字字飞荡。相比秀媚简淡的东晋楷书，它更雄旷；相比法度森严的唐代楷书，它更天然。读之，可使心胸一展；临之，可让手笔一畅。因为《石门铭》的这些美学特征，所以康有为把它列为"神品"，赞它"若瑶岛散仙，骖鹤跨鸾"，以及"飞逸奇浑，分行疏宕，翩翩欲仙"。康有为自己的书法也主要受到《石门铭》的影响。康有为的弟子萧娴则将《石门铭》学到了出神入化的地步，是 20 世纪碑学一派的重要书家。

北魏 张猛龙碑

《张猛龙碑》（图 3-14）全称《魏鲁郡太守张府君清颂之碑》，立于北魏明孝帝正光三年（522），现存曲阜孔庙。碑文说的是张猛龙在鲁郡任太守时兴办教育之事。

一代大家启功先生曾这样评价《张猛龙碑》："《张猛龙碑》在北朝诸碑中，允为冠冕。龙门诸记，豪气有余，而未免粗犷逼人；芒山诸志，精美不乏，而未免于千篇一律。唯此碑骨骼权奇，富于变化，今之形，古之韵，备于其间，非他刻所能比拟。"可见，《张猛龙碑》涵文括质，法意相兼，诸多美感集于一身，相当于"魏碑中的王羲之"，

图 3-14 北魏 张猛龙碑（局部）

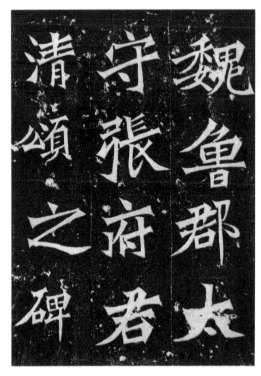

图 3-15 北魏 张猛龙碑碑额

有着一种中和之美。

此碑虽然是刻石，但是力量沉实，并不像某些魏碑那样刀锋明显，它是一种含忍之力。《二十四诗品》上有"劲健"一品："行神如空，行气如虹。巫峡千寻，走云连风。饮真茹强，蓄素守中。喻彼行健，是谓存雄。天地与立，神化攸同。期之以实，御之以终。"《张猛龙碑》即有这样的"劲健"之美。它的笔画虽比较瘦，却如一清癯道人，中蕴精神，偶露锋芒。

《张猛龙碑》属于魏碑楷书中谨严端庄的一类，平正中有变化，有利于作初学魏碑的范本。当下许多写魏碑楷书的，也常常从此碑入手。一则是因为，相比较北魏早期碑刻楷书的拙野恣肆，《张猛龙碑》显得

温文尔雅，结构更为缜密，已经开启唐代楷书"尚法"的先河了，因此学习楷书者，若是从《张猛龙碑》入手，既可以学到楷书法度，也可以将楷书写得沉着生动。二则是因为，魏碑楷书大多粗犷恣肆，蓬头乱服，初学者若是从这类入手，往往不知如何取舍，极易堕入野道，而《张猛龙碑》虽然纵放，却还不至于"狂野"，仍有君子风范。若是有了《张猛龙碑》作基础，再去学魏碑楷书中犷野一路，则是"锦上添花"。

张猛龙碑的碑额"魏鲁郡太守张府君清颂之碑"（图 3-15）也很值得品赏，用刀精熟，笔势刚健舒展，体现了碑刻书法的刀笔合一之美。

北魏　张黑女墓志

《张黑女墓志》（图 3-16）全称《魏故南阳太守张玄墓志》，墓主张玄，字黑女，南阳白水人。此碑刻于（北魏普泰元年，即 531 年）。原石早已失落，现仅存拓本藏于上海博物馆。

魏碑书法大都趋向粗犷雄朴，《张黑女墓志》却是一派的清秀典雅，若以汉碑隶书作喻，风格有点像《礼器碑》。《张黑女墓志》字虽小，但是气度不小。它结构宽绰有余，中宫偏松，许多笔画左舒右展，所以显得端庄大方。此外它的用笔锋势多变，作楷如作草，所以时见连带之笔。

一般说来，北朝碑刻书法流露出来的是"金石气"，南朝手札书法则是"书卷气"。《张黑女墓志》虽具"金石气"，却不失清秀灵动，蕴含着些"书卷气"，这正是《张黑女墓志》的可贵之处。摩崖石刻如《石门铭》宜写大，越大越气魄；墓志铭宜写小，小而精，又加上北魏字形结体的宽博，在晋人小楷与唐人小楷之外，别开生面。

清代的何绍基评价说："化篆分入楷，遂尔无神不妙，无妙不臻，然遒厚精古，未有可比肩《黑女》者。""遒厚精古"，这四个字用以概括《张黑女墓志》书法的特色未必完全契合。不过何绍基曾于此书用

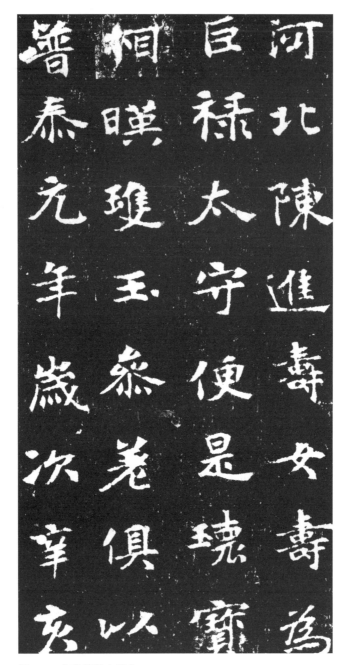

图 3-16 北魏 张黑女墓志

124

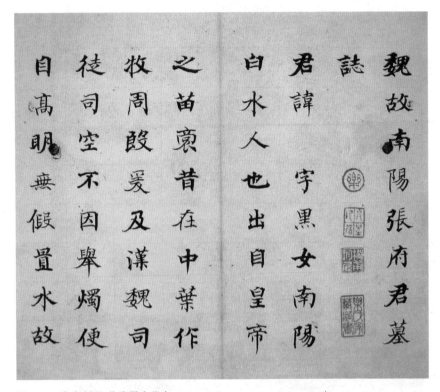

图 3-17 清 何绍基 临张黑女墓志

功颇深,深得个中三昧,且略加颜体楷书之笔势,其临作(图 3-17)则正符合"遒厚精古"的艺术趣味。

北齐 泰山经石峪金刚经

《泰山经石峪金刚经》(图 3-18)书法,刻于东岳泰山经石峪花岗岩溪床。刻的时间,清代学者阮元认为是北齐天保年间。书刻作者,待考。

清代书家杨守敬对此书法的评价是:"北齐《泰山经石峪》以径尺之大书,如作小楷,纡徐容与,绝无剑拔弩张之迹,擘窠大字,此为

图 3-18 北齐 泰山经石峪金刚经（局部）

极则。"这径尺大字究竟有多大？大多数的字为竖高 35 厘米左右，横宽 40 到 60 厘米之间。据民国时期的拓本来看，存有九百多字。这么多的字，每字又如此之大，真是壮观！这样的书法，在字帖上看与在实地看，差别很大，因为面对字帖时是"字在眼里"，而在实地看，是"人在字里"。

不过，《泰山金刚经》若只是凭借着"大"，显然不会在艺术史上获致如此盛誉。它有着一种独特的趣味。

此书的书体，是隶与楷相杂的楷书。它的结构简练，有些字甚至简练到与今天的简化字相同，如"万"与"无"。加上岁月与自然的"磨炼"，原本简练的字形，愈加简练。

站在楷书的角度看此书，因为带着隶意，所以结构趋于扁，楷书的"左低右高"之斜势被"横平竖直"的隶书字势"冲淡"了。反之站在隶书的角度看，在"横平竖直"中，带着一点"左低右高"，因为它是楷书。

因为以上缘由，所以《泰山金刚经》的字形结构，具有一种令人醉心不已的"宽博"。后世常常推崇颜真卿的楷书是"宽博"的典范，而此《泰山金刚经》显然更有过之。在宽博中，还蕴含着如那《张迁碑》一样的"拙"与"奇"。我们看"世尊何以名斯"这几个字（见图）。"世"字的竖折，成弯弧状；"尊"字头上两点极小，底下的"寸"的竖画极短；"何"字中间的"口"大，中宫极其疏朗；"以"字左右结构，左部分的势向左倾动，右边的"人"平正。"名"的口大，撇长，字势向右；"斯"字左边部分的"其"远大于右边"斤"。所以，《泰山金刚经》初看不起眼，越看越觉得奇，觉得拙。

宏大、宽博、奇拙，这些艺术的趣味，集于一身，本属独特，但是《泰山金刚经》的引人入胜处，更在于它呈现这些艺术趣味时，平平淡淡、从从容容。因为它的笔画，都是略有意态，点到为止，不像唐代人的楷书比较接近"永字八法"中基本笔画的"标准件"。这一方面与它是楷隶相兼的形体有关，另外也与它是刻在摩崖上有关，当然

还与一千四百多年来历经的风雨剥蚀、捶拓磨泐有关。我们看它的笔画与同样刻在摩崖上的《石门铭》《褒斜道刻石》相似，都显得圆浑饱满。不过《泰山金刚经》不同于它们的是，笔道更粗一些，因此显得也更厚重。《石门铭》与《褒斜道刻石》多一些"肆"与"野"，《泰山金刚经》则显得温和与静穆。

康有为《广艺舟双楫》里推重此书：

> 作榜书须笔墨雍容，以安静简穆为上，雄深雅健次之。……观《经石峪》及《太祖文皇帝神道》，若有道之士，微妙圆通，有天下而不与，肌肤若冰雪，绰约如处子，气韵穆穆，低眉合掌，自然高绝，岂暇为金刚努目邪？

看着《泰山金刚经》，我们似乎面对着弥勒佛，笑容可掬，圆融自然。

隋　智永楷书

智永和尚，俗姓王，名法极，是王羲之的七世孙。据说智永曾住在吴兴的永欣寺楼上，积年学书，非常勤奋。那时的毛笔与现在有点不同，笔头可以装上去，也可以卸下来（当代也有极少数制笔人正在努力恢复这一古法，但绝大多数笔的设计是不可自行卸装的）。当毛笔写秃时，通常是换笔头不换笔杆。智永有一个大竹簏，毛笔头写秃了，就扔进竹簏，竟然整整写秃了五簏子笔头。后来他把这些秃笔头埋在一起，称为"退笔冢"，成语"退笔成冢"就出自于此。这样勤奋的书法家，代不乏人，在宋代则有"一日不书便觉思涩"的米芾，在元代则有"日书万字"的赵孟頫，在清代则有"一日临帖，一日应请索"的王铎。这些书法家都凭借着各自超常的勤奋与天分，最终成为一代大家。

宣威沙漠馳譽丹青九州
禹跡百郡秦并嶽宗恒岱
禪主云亭鴈門紫塞雞田
赤城昆池碣石鉅野洞庭
曠遠綿邈巖岫杳冥治本
於農務茲稼穡俶載南畝

图 3-19 隋 智永 楷书千字文

退笔成冢的意思，除了勤奋之外，还隐含着古人对书法之笔锋的高度重视。前人论书，总强调"善用笔者善用锋"。如果一支毛笔的笔锋秃了，意味着它不可再继续使用了。其实笔锋秃了的毛笔，剩余百分之九十几的笔头部分仍在，为什么要弃之不用？因为书法的精气神，全有赖于笔锋的使用。毛笔有四德："尖、齐、圆、健"。笔锋秃了，即意味着缺了第一德——"尖"。

对于笔锋的把控，技法的熟练，悟性之外，靠的就是"勤"，就是日复一日，年复一年的锤炼。唐代的孙过庭说，"若运用尽于精熟，规矩谙于胸襟，自然容于徘徊，意先笔后，潇洒流落，翰逸神飞。"所以书法的神采也好，气韵也好，都离不开笔法的精熟这个根本前提。我们看智永书《千字文》（图3-19）墨本的细节，要远比碑刻原石或拓本看得清晰。用笔的起承转合，中锋侧锋，连带呼应，提按起伏等微妙处，均能看个一清二楚。这一方面是墨迹胜于碑刻之处。另一方面我们不得不惊叹于智永用笔的精与熟。笔锋的细致入微，结字的烂熟于心，使得他写这样的《千字文》长篇轻松有余，让人叹为观止。

智永的书法传承了王羲之的用笔。我们若是将此《千字文》的用笔与王羲之的《兰亭序》或尺牍的用笔一对照，便会发现二者一脉贯通，智永得着了王羲之真传。东晋楷书的用笔在智永这里得到了明白的传承。也许有人会认为，它还带有行书笔意，其实这正是晋人楷书的特征。晋人作楷如作草，所以晋人楷书特别可见气韵生动。唐代的褚遂良、元代的赵孟頫等人的楷书也具有这个特点。

智永这种"作真如草"的方式写出来的楷书，在平正中蕴含着奇险，飞舞而沉着。此外，他的书法结体丰富，虽以南朝人书法普遍的秀挺为基调，但同时也涵括了北魏《张黑女墓志》一路书法结字的扁阔。因为他所处的，正是一个南北书风交融的时代。

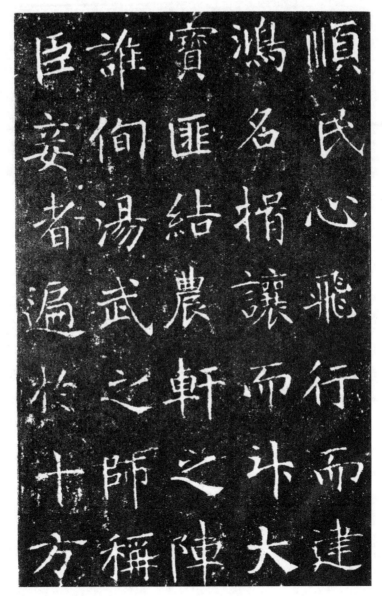

图 3-20 隋 龙藏寺碑（局部）

隋　龙藏寺碑

隋朝历史很短，只有三十七年。隋朝的书法家大都长于南北朝，因此隋朝书风可以说是南北朝书风的延续，是南北朝书风向唐朝书风演进之路上的一个"点"。虽是个"点"，但是它与此前的南北朝楷书，与此后的唐朝楷书还是有些区别的。既承前，也启后。既具有唐代楷书的规整，但又未至于唐代楷书那样的规整程度；既具有北魏书风结字的某些特征，但是又多一些南朝书法里常有的结体修长与气质秀雅。

《龙藏寺碑》（图3-20）是隋朝书法的名作之一，刻于开皇六年（586）。它通篇清丽挺拔，仿佛那阳春三月，新树临水，亦如那大家闺秀，端庄得体。它的结构粗粗一看，让人觉得与初唐欧阳询、虞世南、褚遂良、薛稷几家楷书相近。其实不然，在平正整齐中，几乎每个字都有轻松灵动的奇崛之笔，可以说是"正中有奇，奇正相生。"所以他比唐朝楷书要活泼。它似乎接近北魏楷书的质朴浑融，但是它比北魏楷书要规整清秀。清代书法家杨守敬对《龙藏寺碑》赞赏不已，把它与欧、虞、褚三家楷书做过一个比较，认为《龙藏寺碑》具有一种正平冲和气质，这一点与虞世南楷书相近；它流露出一种婉丽遒媚，这一点与褚遂良楷书相近；此外，它还避免了欧阳询楷书中的险峭之态。于此可见，处于承上启下时期的《龙藏寺碑》兼具多家之美。

唐　欧阳询楷书

欧阳询（557—641），字信本，潭州临湘（今湖南长沙）人。欧阳询是由隋入唐的书法家，他学识渊博，参编过《陈书》，主编过《艺文类聚》。《艺文类聚》全书一百卷，征引唐以前古籍1430多种，是我国现存最早的一部官修类书。

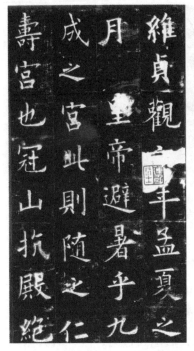 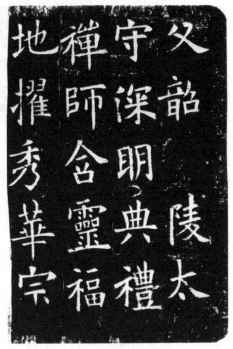

图 3-21 唐 欧阳询 九成宫碑醴泉铭（局部）　　　图 3-22 唐 欧阳询 化度寺碑（局部）

　　欧阳询在书法方面，篆、隶、楷、行、草，无一不擅。其中，以楷书与行书最妙。在书法史上，欧阳询与虞世南、褚遂良、薛稷有"初唐楷书四大家"之誉。欧阳询的书法在当时影响非常之大，不仅达官贵人的碑志要找他书写，就连高丽国的使臣来唐也要重金求购。欧阳询楷书代表作有《九成宫碑》（图 3-21）、《化度寺碑》（图 3-22）等。

　　《化度寺碑》全称《化度寺故僧邕禅师舍利塔铭》，李百药撰，贞观五年（631）立。《化度寺碑》得到姜夔与赵孟頫的高度评价。赵孟頫甚至认为此作在欧阳询楷书中是"最善者"。此作有敦煌石窟藏唐拓残本，现分存于法国巴黎国立图书馆与英国伦敦大英图书馆。

　　《九成宫碑》全称《九成宫醴泉铭碑》，由魏征撰文，说的是贞观

图 3-23 王羲之书法

六年（632），唐太宗在九成宫避暑时，发现泉水，遂掘地成井，命名为"醴泉"，意即这泉水如美酒般甘淳。

欧阳询的书法，个性面貌虽然独特，但是仍然是从前人中来。他主要学的是王羲之与王献之，楷书则更多地继承了王羲之。王羲之书法风貌有平和与奇险两路，欧阳询走的是王羲之奇险一路。《新唐书·欧阳询传》说，"询初仿王羲之书，后险劲过之，因自名其体。"张怀瓘《书断》也说欧阳询书法"笔力劲险"。可见，劲与险，是欧阳询书法的主要特色。

不妨再作一些细微的分析。"欧体"用笔偏紧，如斩钉截铁，尤其转折处，往往是顿折以后内收直下，这与王羲之书法里的某些转折颇为类似（图 3-23）。这样的处理，造成结构上整体产生一种")("的形势，如站在万丈悬崖，令人有冷峭之感。而同样的笔画，虞世南、颜真卿的处理通常是"()"，所以显得敦厚温和。

结体偏长，中宫紧敛，用笔刚劲，使得欧阳询书法看起来个性如此强烈。欧阳询的书法风貌总让人觉得有些矫矫不群，傲然独立。有人评价欧阳询的书法"森森然若武库之戈戟"，这个比喻真是贴切生动！

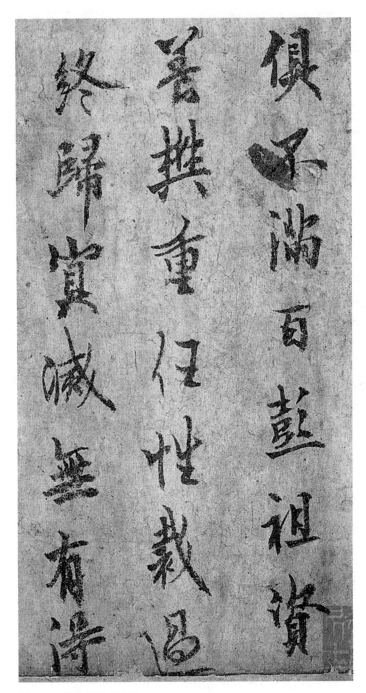

图 3-24 唐 欧阳询 梦奠帖

135

唐 虞世南楷书

虞世南（558—638），字伯施，越州余姚（今浙江余姚）人。虞世南比欧阳询小一岁，二人有相似之处：少年丧父，由隋入唐，工于诗文，以书名世。此外，二人皆博学多知，欧阳询主编了类书《艺文类聚》，虞世南则主编了类书《北堂书钞》。

虞世南书法师承智永。智永是王羲之第七世孙，因此虞世南的书法是间接地受到了王羲之书风的影响。虞世南擅长楷书和行书。小楷有《破邪论》（图 3-25），此书可看出他对王羲之小楷《黄庭经》一路的传承，温和典雅。不过，字形结构比王羲之更拙一些。

大一点的楷书则以虞世南六十九岁时写的《孔子庙堂碑》（图 3-26）为代表。虞世南既是《孔子庙堂碑》的撰文者也是书写者。碑文记载了武德九年（626），唐高祖封孔子二十三世后裔孔德伦为褒圣侯，以及修缮孔庙之事。

从此碑书法看，虞世南兼得"二王"小楷笔法之精髓。他一方面吸收了羲之书法的简淡与静穆，另一方面吸收了献之结体的偏长与舒展。虞世南与欧阳询年龄相当，是同一时期的大家，书风则形成鲜明的对比。虞世南书法似那庙堂中人，颇具中正平和之气，正如明初书法家宋克说的"虞世南书，刚而能柔，却任自然，其清健皆可人意。如山林之士外夫尘俗，抱琴独咏，王公一旦用之于朝，曾无骄色"。欧阳询的书法如那驰骋四方、慷慨而歌的将军、壮士，一身奇宕豪迈之气。

从具体用笔看，虞世南书法转折处"以圆转为主，顿折为辅"，很不同于欧阳询的"顿折为主，圆转为辅"；用下笔的力量看，虞世南是柔和中带着刚健，欧阳询是刚健中带着柔和。

虞书显得含蓄浑穆，欧书显得铁骨铮铮。唐代的张怀瓘比较二

清輪發擴微隱比趾方春
類山濤神侔庫亮霈尓其迺用顯仁之量如愚
測海道亞彌天豈心操
若訥外闇內明之巧固能智同文情乃典而不野
嚴而有則猶八音之並奏等五色以相宣道行
則納己見於三空拯群生於八苦飫學博而忘下
亦守畢而調高實釋種之棟棟至人之羽儀者
矣加以賑乏扶危先人後己重風光之拂照林牖
愛山水之負帶煙霞頹力是躭晦遠肥遁以隨開
皇之末隱於青溪山之嵬峪洞焉遘攜巖崖嵌
麟日月空飛戶牖則吐納風雲其間採五芝而偓

图 3-25 唐 虞世南 破邪论（局部）

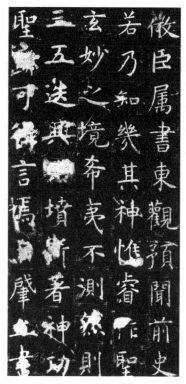

图 3-26 唐 虞世南 孔子庙堂碑（局部）

家书法后，认为"虞则内含刚柔，欧则外露筋骨，君子藏器，以虞为
优。"如果站在儒家思想所主张的"君子藏器"的立场来看，确实会觉
得"欧太外露"。其实，二者书法实在难分高下，各有所长。或者可以
说，虞如一雅士，欧如一大侠。

唐　褚遂良楷书

　　唐代的帝王工于书法者多，其中以唐太宗李世民为最。太宗很
喜欢与大臣们探讨书艺。虞世南精于书法，太宗时常与他切磋。年长
四十岁的虞世南去世后，太宗十分悲痛，哀叹说："虞世南去世了，以

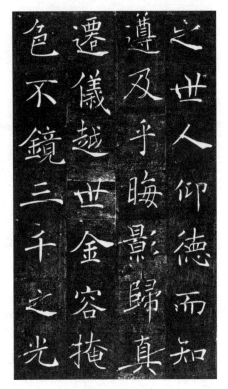

图 3-27 唐 褚遂良 雁塔圣教序（局部）

后又有谁能与我探讨书法呢？"于是魏徵就向太宗举荐了褚遂良。褚遂良比虞世南小三十九岁，是虞的学生，同时也是忘年交。据说有一回，师徒二人论到书法，遂良问虞曰："某书何如永师？"曰："吾闻彼一字直五万，官岂能若此者？"曰："何如欧阳询？"曰："闻询不择纸笔，皆能如志，官岂得若此？"褚曰："既然，某何更留意于此？"虞曰："若使手和笔调，遇合作者，亦深可贵尚。"书法写得自己惬意了，是人生一乐，何必计较名与利？

褚遂良的书法，传承了由"二王"至智永、虞世南一脉。尤其是"二王"开启的清雅、秀媚的书法内质，褚遂良得到了精髓。

明代琴家徐上瀛著有《溪山琴况》一书专论琴道。其"清"况有

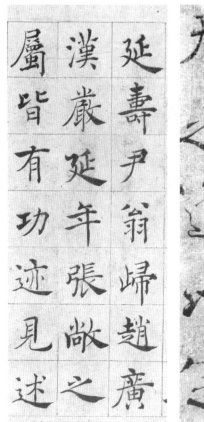
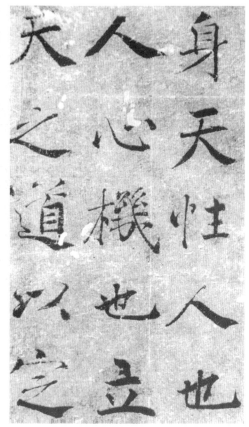

图 3-28 唐 褚遂良 倪宽赞（局部）　　图 3-29 唐 褚遂良 大字阴符经（局部）

曰，"试一听之，则澄然秋潭，皎然寒月，湝然山涛，幽然谷应。始知弦上有此一种情况，真令人心骨俱冷，体气欲仙矣。"这种琴乐的艺术感觉，在我们面对褚遂良的书法时也有。褚遂良楷书《雁塔圣教序》（图 3-27），让观者心骨俱澄澈，体气飘欲仙。苏轼评价褚遂良书法"清远萧散"，真是切到好处。褚书之妙，就在于点画形迹之外透着一种泠然清淡，一种超尘越俗。

　　"清""远"之外，褚遂良的书法还颇具"婉媚"之姿。唐代张怀瓘说褚遂良的楷书有"媚趣，若美人婵娟"，意即褚遂良书法具有阴柔

图 3-30 东晋 王羲之 兰亭序（局部）

美。这可能与褚遂良楷书笔画偏瘦偏细有关。这样的笔画，弄不好就会招来"轻浮，不够沉着"的批评。好在褚遂良作书笔力强劲，虽然点画偏细，但挺拔如钢丝绳，加上寓行草笔意在其中，所以显得既飘逸灵动，又精力弥满，丝毫不见笔怯力弱。这一点若是参看他的墨迹本楷书《倪宽赞》（图 3-28）与《大字阴符经》（图 3-29）可以得到更好的印证，还是米芾说的好，"褚遂良书如熟驭战马，举从动人，而别有一种骄色。""骄色"二字道出褚书的传神所在。

褚遂良的楷书用笔也有一个明显的特征，即用笔大都用"逆笔抢锋"之法。逆笔抢锋，是指欲右先左，欲下先上，在笔画的起笔处做出的一个瞬间的逆起后顺出的一个笔法动作，从而形成起笔处的藏头之势，能让笔画显得含蓄圆浑，以及行笔的"涩感"与力量。如《阴符经》里的"身"字的长撇起笔，"天"字的第二横起笔，两个"人"字的撇画起笔，"机"左偏旁的竖钩起笔，等等，都可见明显的"逆入"，明代书法家说褚遂良写楷书"能寓篆隶法"所以显得高古，与褚遂良用笔的这个特点有直接关系。因为，此种笔法在古代篆隶书中是被普遍使用的。倘若我们找寻褚遂良之前的书法家，便会发现王羲之的书法里也时常可见。如王羲之《兰亭序》里的"人"的撇画起笔，"兴"的长横画起笔，"揽"的左偏旁竖钩起笔，都有这个笔法。（图 3-30）褚遂良的特别之处，便是将王羲之的这种笔法在他的书法中高频次地使用，成为他塑造个人书风的主要手法，以至于我们以为这是他的"专利"。

唐　颜真卿楷书

颜真卿（709—784），字清臣，京兆万年（今陕西临潼）人，祖籍山东琅玡（今山东临沂）。开元二十二年（734）举进士第，官至太子太师，封鲁郡开国公，所以世称"颜鲁公"。

在今天，说起颜真卿、"颜体"，就如同说起郑板桥画竹，徐悲鸿画马，齐白石画虾，几乎家喻户晓。颜真卿的书法之能有如此大的影响，一方面是他的书法艺术成就的突出，另一方面则是因为他是一代名臣，任过户部、吏部尚书，为人忠介耿直，最后以身殉国。黄庭坚说过："学书要须胸中有道义，又广之以圣哲之学，书乃可贵。"这话用在颜真卿身上，正为合适。是故，后来人论到颜真卿的书法，常常联系到他的人格魅力和道德风范，如欧阳修就曾说颜真卿的书法"如忠臣烈士，道德君子，其端严尊重，人初见而畏之，然愈久而愈可爱也"。宋代的董逌《广川书跋》说："鲁公于书，其过人处正在法度备存而毅劲庄特，望之知为盛德君子也。"

颜真卿是《颜氏家训》作者颜之推的第五代孙。《颜氏家训》的理想是期望颜家子弟能"虚心务实""行道以利世"，能文能武，成为在文章、弹琴、博弈、书法、绘画、算术、习射、医学、耕种等方面全面发展的士人君子。作为《颜氏家训》的受训者，颜真卿的一生几乎就是为了实现这个士人理想。在颜真卿的思想观念里，书法实在算不上头等大事，只不过是其中一艺而已，不像我们今天常常把书法视为有些高高在上的殿堂艺术。

我们知道，任何一位书法家其书法艺术风格的形成，除笔、墨、纸、书写环境、时代艺术潮流等客观因素外，更多的则是与书法家本人的人生经历、性情、学养、修养有关。正是因为书法家主体生命的各自不同，所以才带来了书法史上的"百花齐放"。颜真卿的书法是他生命精神的体现。颜真卿生命的发展是愈老愈"壮阔宽博"，这造就了

可息尔后因静夜持诵至
多宝塔品身心泊然如入
禅定忽见宝塔宛在目前

图 3-31 唐 颜真卿 多宝塔碑（局部）

图 3-32 唐 颜真卿 颜氏家庙碑（局部）

他书法的风格的走向——"宏伟壮大"。前人说，"右军书法晚乃善，庾信文章老更成"。颜真卿的书法艺术也是这样。他前期书法如《多宝塔碑》（图 3-31）清秀劲拔，后期书法如《颜氏家庙碑》（图 3-32）雄浑博大。一般我们说的"颜体"，主要倾向于其后期书法。唐代司空图《二十四诗品》的第一品"雄浑"中有"反虚入浑，积健为雄。具备万物，横绝太空"。颜真卿后期的楷书也能有此格调和意境。颜体风格成熟时期的审美特征，就是宽博、浑厚、重大，如庙堂君子，有一种胸怀天下的浩然正气。

学习颜体书法者，往往只注意临习颜真卿后期作品，这可能会流于表面，失去颜体"雄浑"之中的"清刚"之气。因为，"颜体"书法的用笔是建立在"二王"清劲秀逸笔法基础上的。颜真卿早期的楷书作品很能见出这个根基。所以学"颜体"者忽略这一点，就可能只学

图 3-33 北宋 蔡襄 跋颜真卿自书告身（局部）

到点表面文章。前人说的"颜筋柳骨"，并非说"颜体"楷书丰腴而无骨，而是与"柳体"相比，颜真卿更见出筋肉来，却并非只有丰腴而无劲健之骨力。当下许多学"颜体"楷书者很容易忽略这一点，所以将颜真卿写成"墨猪"之状。

　　或许是对颜真卿人格之钦佩，或许是喜欢"颜体"书风的宽博厚重，后世有许多书法家学"颜体"楷书。不过最终能融会贯通形成自己面貌的也为数不多。"宋四家"之一的蔡襄（1012—1067）（图3-33），形态很似颜体，气质上偏向秀雅；傅山（1607—1684）学颜，在大方雄浑中蕴含着出野逸之质（图3-34）；清代书法家钱沣（1740—1795）虽不如颜体浑朴洒脱，却得宽博方正之意（图3-35）；清代的何绍基（1799—1873）浩大气象不如颜，但有圆浑中自有一种奇崛与静谧（图3-36）；翁同龢（1830—1904）身居高位，能得颜真卿的沉着厚重，直有庙堂气象（图3-37）。

图 3-34　清　傅山　楷书联

昨日何生今日何成必念
歸厚必念治生日日慎一日
完如金城詩曰我日斯邁
而月斯征夙興夜寐無忝
爾所生

安國二弟屬

澧

图 3-35 清 钱沣 楷书

图 3-36 清 何绍基 楷书

148

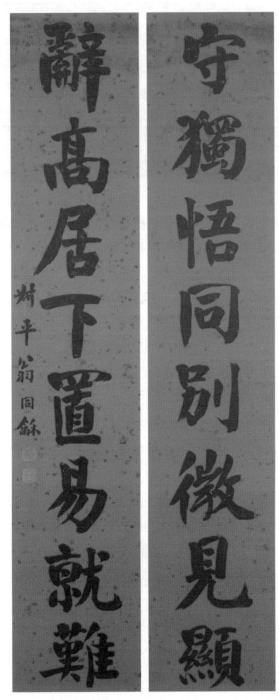

图 3-37 清 翁同龢 楷书对联

唐　柳公权楷书

柳公权（778—865），字诚悬，京兆华原（今陕西铜川市耀州区）人。元和三年（808）及进士第，曾任穆宗、敬宗、文宗三朝侍书，官至太子少师，世称"柳少师"。

在中国书法史上，与颜真卿齐名有"颜筋柳骨"之誉的另一位楷书家是柳公权。"颜筋柳骨"一词，形象地概括了二家书法的特点：颜体书法偏向于丰腴，柳体书法偏向瘦硬。在获得这个印象的同时，我们也不能被"颜筋柳骨"四个字限制了我们对两位书法家楷书的全面认知。其实：一、颜真卿的书法作品并非每件都很丰腴，他早期的作品如《多宝塔碑》就是像柳体那样瘦硬的；柳体楷书尽管骨力劲健，作品之间却是有差异的，如《玄秘塔碑》偏瘦，《神策军碑》偏肥。二、颜体书法虽然偏向于丰腴，却并非臃肿无力，而是筋肉与骨力并在；同样，柳体书法尽管偏向瘦硬，却并非有骨无肉，在骨力强健的外相中仍有丰腴在。

柳体楷书代表名作有《玄秘塔碑》（图 3-38）和《神策军碑》（图 3-39）。《玄秘塔碑》全称《唐故左街僧录内供奉三教谈论引驾大德安国寺上座赐紫大达法师玄秘塔碑铭并序》，裴休撰文，柳公权书并篆额，邵建和、邵建初兄弟刻。是碑立于会昌元年（841），现藏于西安碑林。《神策军碑》全称《皇帝巡幸左神策军纪圣德碑并序》，崔铉撰文，徐方平篆额，柳公权书。会昌三年（843）立，原碑久佚，拓本现藏于北京图书馆。柳公权书写《神策军碑》要比书写《玄秘塔碑》晚二年，书法风格上也有些差别。《玄秘塔碑》看上去更瘦劲，一股清刚之气流行其间；《神策军碑》则是老而弥坚，显出厚重与浑朴之趣。

楷书发展到唐代的颜真卿与柳公权，规范化已经到了极致。

在基本笔画方面，比如点、横、竖、钩、提、撇、捺、折，都有了严整一律的写法，因此形成了所谓的"永"字八法：侧、勒、努、

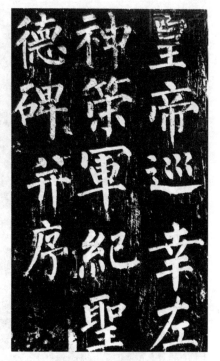

图 3-38 唐 柳公权 玄秘塔碑（局部）　　　图 3-39 唐 柳公权 神策军碑（局部）

趯、策、掠、啄、磔。"永"字八法，大致概括了楷书的基本用笔法，对初学者尤其有益。但是对此作生硬的字面理解，容易造成"以不变应万变"的学书心态，结果每一个笔画都像机器生产出来的标准件，每一个字的结构都板正化和程式化。板正化和程式化，失去鲜活的生机，是书法艺术的大敌。试看古代楷书经典佳作，用笔随时制宜，有规范但又变化自然，哪里会像机器统一生产出来的标准件？

在结体方面，颜体、柳体楷书，大小方整如一，颜体中宫宽博，柳体中宫紧敛，字里的布白也是极其匀称。这样的结体法，遍布全局，由此造成了整篇楷书的整饬美。后人说"唐人尚法"，颜柳楷书就是最好的印证，尚法的审美意义就在于创造了这种齐正谨严的整饬美，这一点是魏晋楷书和北碑楷书所无法替代的。但是，它也容易给人"呆

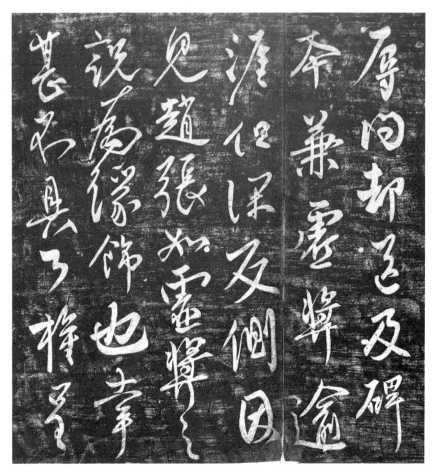

图 3-40 唐 柳公权 辱问帖

板""状如算子"的印象。中国书法追求的最高境界是自然，是从有法而至于无法。后人推重晋楷的原因，就在于晋楷的自然，在于晋楷的"虽由人作，宛自天开"，在于晋楷的"姿态万千"。颜体、柳体呢，还是让我们感觉它有人工雕琢的痕迹，还未复归于"天"。

　　值得注意的是，通常提到柳体的时候，我们将柳体局限在楷书里，好像柳公权只会写楷书。其实不然，柳公权行草书也自成一家路数，如收在《淳化阁帖》里的柳公权尺牍《辱问帖》（图 3-40），真是天马

行空，俊逸豪迈。学颜柳楷体易于呆板，根本原因在于缺乏颜柳二家在行草书上的造诣。若是在学习二家楷书的同时，兼参考他们的行草书笔法，那么自然就能避免用笔可能出现的"僵硬"之弊。

北宋　赵佶楷书

赵佶（1082—1135），即宋徽宗。神宗第十一子，初封端王。在位25年，怠于国政，唯好书画。其统治时期，国弱民贫，边警屡起，终于亡国辱身，困死北域。

"玉京曾忆昔繁华。万里帝王家。琼林玉殿，朝喧弦管，暮列笙琶。花城人去今萧索，春梦绕胡沙。家山何处，忍听羌笛，吹彻梅花。"

这是宋徽宗赵佶囚居金国时所写之词。沉痛、悔恨、思念、悲切、苍凉，真是百感交集，一寓于此词中。这位遭受"靖康之耻"的亡国君在政治方面昏庸无能，但在艺术方面却是一位才华极高的大家，不仅工词擅乐，书法和绘画也都是一流。

赵佶的书法，以楷书与草书见长。草书《千字文》长卷，二十几米，一气呵成，笔笔力到，令人叹为观止。

赵佶的楷书，自创一格，号称"瘦金书"。"瘦"是指点画偏细，"金"是指笔画虽细，却是铁画银钩，丝毫不弱。这会让我们联想到前面讲到过的褚遂良书法。不过，相比之下，赵佶书法似乎比褚遂良书法更"瘦"，瘦得接近于"铁骨铮铮"了。

人说"书画相通"，欣赏赵佶的书法如在欣赏他的竹子，骨节分明，亦如欣赏他的《瑞鹤图》，一群仙鹤，长舒双脚，徘徊往复，翩翩飞舞。

在中国书法史上，传承者多，独创者少。独创而又能赢得雅俗共赏者，则更少。赵佶的瘦金书，借鉴了绘画中的兰竹笔法，多了些许

图 3-41 北宋 赵佶 秾芳诗卷

"装饰性"效果。如他的代表作《秾芳诗卷》（图 3-41），竖画的收笔处，撇画起笔处，比之一般书家的书写多了一个顿挫波折。又如撇画极细，如兰草之叶；转折处强化了"折"，显得斩钉截铁；长横画的收笔处，夸张了顿挫动作。不容易的是，赵佶瘦金书的这些艺术独特性，看起来并不显得做作，虽然带有"画意"，却也不是画出来的，仍然保持了书写的流畅性。我们看这件《秾芳诗卷》，从头至尾一气呵成，真如一卷幽兰随风摇曳！若不细细观察，哪里能留意到那些"装饰性"笔法呢？真可谓艺苑奇葩！

元　赵孟頫楷书

赵孟頫（1254—1322），字子昂，号松雪道人、水晶宫道人等，浙江吴兴（今浙江湖州）人，为宋太祖之子秦王赵德芳十世孙。元世祖忽必烈派程钜夫到江南搜访"遗逸"，赵孟頫居首选。历官翰林学士，拜翰林、集贤学士，封荣禄大夫，卒后追封魏国公，谥"文敏"。

历史上的书法家，有的专攻一体，有的擅长多体。赵孟頫属后者。赵孟頫是中国艺术史上屈指可数的"全且精"者之一。就书法来说，草、行、篆、隶、楷，大书小字，无一不精，臻于化境。绘画呢，则是人物、鞍马、山水、花木、竹石、禽鸟，皆能自成一格，光耀画史。

印章呢，则因赵孟頫的出现，而使得"元朱文印"彪炳印史，从而促成了后来文人篆刻流派的兴起。此外，赵孟頫还精通音乐和诗词文章。

就楷书来说，后人将赵孟頫与唐代欧阳询、颜真卿、柳公权列为"楷书四大家"。欧、颜、柳三家楷书，笔画结构匀平整饬，赵孟頫楷书则与他们有所不同，是在大致齐整中有丰富变化。这是因为他延续了晋人楷书一系。晋人楷书讲究在整体统一中有参差错落的变化，它比稍显"刻意为之"的唐代楷书更加自然天真。赵孟頫的楷书有大楷与小楷。大楷有《胆巴碑》《三门记》《福神观记》《妙严寺记》等。《三门记》（图3-42）全称《玄妙观重修三门记》，玄妙观在苏州观前街上，为著名的道教寺庙，玄妙观的取名来自老子《道德经》里的"玄之又玄，众妙之门"。《玄妙观重修三门记》为元代牟巘撰文，赵孟頫书写。从《三门记》我们可以看出赵孟頫的楷书既刚劲厚实又飘逸灵动，轻重、大小、长短、肥瘦、快慢、方圆等等，各种对立矛盾，都能统一于其中。赵孟頫的楷书与颜、柳、欧楷书在用笔上的一个不同点是，赵孟頫楷书里的行草笔意要远多于而其他几家楷书。因此，赵孟頫的楷书是楷中参"行"，偶尔还带点"草"。如第一行的"无""惟"，第二行的"玄"，第三行的"广""矣"，第四行的"甚""陋""所"，第五行的"於"，行草笔意十分明显。正因此，也有人将赵孟頫楷书称为"行楷"。赵孟頫这种左通行草、右通楷书的"行楷"，对学习行书的人来说乃是极好的"方便法门"。通过它，可以让那些想进入晋人行草堂奥的学习者，走得更加稳健与快捷。

图 3-42 元 赵孟頫 三门记

張湯果敗上責黯與息言抵息罪令黯以
諸侯相秩居淮陽七歲而卒二後上以黯故
官其弟汲仁至九卿子汲偃至諸侯相黯
姊姊子司馬安心少與黯為太子洗馬安文
深巧善官官四至九卿以河南太守卒昆弟
以安故同時至二千石者十人濮陽段宏始事
蓋侯信二任宏二凡再至九卿然衛人仕者
皆嚴憚汲黯出其下

延祐柬年九月十三日吳興趙孟頫手鈔
此傳于松雪齋此刻有唐人之遺風
余仿彿得其筆意如此

图3-43 元 赵孟頫 汲黯传

赵孟頫的小楷，也是自成一家。若论精致，恐怕极少有达到赵孟頫这般程度，如《汲黯传》（图 3-43）。有时，面对着赵孟頫的小楷，你会觉得无可挑剔，太完美了。它让人想到意大利文艺复兴三杰之一拉斐尔的绘画，纯洁明朗，自然和谐。有人曾问如何练好钢笔字，在我们看来，要想提高钢笔书法水平就应该多临临毛笔字帖。赵孟頫的小楷就是最佳的范本，虽然是原帖是毛笔书写，但以钢笔来照着临也颇有效果。

赵孟頫的书法虽然秀媚，却不软弱。在秀媚中透着刚劲有力。古代书法家中，小楷难得有写到此等力度的。临摹者不妨将自己临摹赵孟頫的临习作品与赵的对照对照，可能立即就会感受到这一点。力度的体现，需建立在精熟的基础上。赵孟頫一生用工不辍，日日习书，再加上艺术天分高，心灵平和洁净，所以才有他小楷艺术的高深造诣。

同其他的书体一样，小楷也讲究格调，讲究气息。赵孟頫小楷透露着离世脱俗，飘逸出尘。《庄子》里有一段话："藐姑射之山有神人居焉，肌肤若冰雪，绰约如处子；不食五谷，吸风饮露；乘云气，御飞龙，而游乎四海之外。"这话用以比拟赵孟頫的书法，也不为过。所以品赏赵孟頫的小楷，可以让我们洗却一些胸中之尘，暂时忘掉世事琐务，畅吸清新之气，体味生命之纯。

明 文徵明楷书

文徵明（1470—1559），初名壁，字徵明，苏州人。四十二岁后以字为名，改字徵仲，因先世为衡山县人，所以号衡山。

"吴门书派"是指明代中期活跃在吴门（今苏州）的书法家群体，在整个中国书法史上占有重要的一个篇章。吴门书派的标志性人物当数吴门四家：祝允明（1461—1527）、文徵明、陈淳（1484—1543）、王宠（1494—1533）。吴门四家中，祝、文、王三家都擅长小楷书。文徵明寿高体健，又喜欢写小楷，所以留存下来的小楷作品最多。

者機也一以是終無為名尸無為謀府無為事任無

為知主體盡無為謀府無為事任其所受乎天而

無其得亦虛而已至人之用心若鏡不將不迎應而

不藏故能勝物而不傷南海之帝為儵北海之帝為

忽中央之帝為渾沌儵與忽時相與遇於渾沌之地

渾沌待之甚善儵與忽謀報渾沌之德曰人皆有七

竅以視聽食息此獨無有嘗試鑿之日鑿一竅七日

而渾沌死

余昨歲為世程書原道自念鬓衰多病不知明歲

尚能小楷否或笑八十老翁旦暮人耳何可歲年

期邪不意今復書此然比來風濕交攻臂指枸攣

不復向時便利矣乙卯十月八日徵明識

图 3-44　明 文徵明 庄子南华经（局部）

159

太上老君說常清靜經

老君曰大道無形生育天地大道無情運行日
月大道無名長養萬物吾不知其名強名曰道
夫道者有清有濁有動有靜天清地濁天動地
靜男清女濁男動女靜降本流末而生萬物清
者濁之源動者靜之基人能常清靜天地悉皆
歸夫人神好清而心擾之心好靜而欲牽之常
能遣其欲而心自靜澄其心而神自清自然六

图 3-45 明 文徵明 太上老君说常清静经

160

纵观中国书法史上的小楷书法杰作，有的趋向于高古，如钟繇、王羲之、祝枝山、黄道周；有的趋向于舒逸，如王献之、赵孟頫、倪云林；有的趋向于散淡，如王宠、八大山人；有的趋向于精谨，如文徵明。

　　文徵明的小楷与赵孟頫的小楷有相似之处：清劲挺拔，秀丽飘逸。但若将二家字形与用笔作一比较，我们会发现：文的字形整体偏长，赵的字形则是长形、方形、扁阔形融合在一起。再从用笔上看，文徵明书起笔处，尤其是横画，常常笔锋直下，显得锐利；赵孟頫书则是藏锋逆入，显得含蓄厚实。文徵明楷书如淳朴村姑，赵孟頫楷书如大家闺秀。

　　这件小楷《太上老君说常清静经》（图 3-45），书于嘉靖丁酉年，即公元 1537 年，文徵明已六十八岁。这个年龄，一般人都不太能写小楷了，但是对文徵明来说却是"家常便饭"。

　　看他另一件作品《庄子南华经》（图 3-44）。此作自署款云："余昨岁为世程书《原道》，自念髦衰多病，不知明岁尚能小楷否。或笑八十老翁旦暮人耳，何可岁年期邪。不意今复书此，然比来风湿交攻，臂指拘窘，不复向时便利矣。乙卯十月八日，徵明识。"去年写小楷的时候本来以为今年写不动了，因为去年已经八十五岁了。没想到今年八十六岁还能写出这么小（每个字格 0.8 厘米）的小楷巨制，尽管身体状况不是很理想。我们看此作，法度严谨，点画丝毫未有懈惰，神、气、骨、肉、血俱全。在吴门四家中，文徵明是最长寿的，活到了九十岁。去世前他还在作书。在他最后几年的书法里，我们看到的不是"满纸笔画颤颤巍巍"的衰颓气象，而是老中有嫩、老而弥坚、从心所欲的风华依旧，这是书法之化境——真正的"人书俱老"。

明　王宠楷书

　　王宠，初字履仁，后改字履吉，号雅宜、雅宜山人，苏州吴县人。

图 3-46 明 王宠 游包山集

　　说到王宠，不由得会想到西方音乐史上的莫扎特。二人年寿相近（四十岁左右），在短暂的人生旅程中创造了杰出的艺术成就。二人活得都是那样的真纯，二人的艺术又都是那样的不偶于俗，超然此世。他们仿佛天生就不是此间的，仿佛是从另一个世界来到我们这个世界的匆匆过客。

　　王宠是继文徵明之后的又一位吴门书法大家。王宠的父亲虽是一个酒商，却雅好古董和书画，这使得王宠自小便有机缘受到吴门前辈文人艺术家的熏陶。他少时跟随居住在太湖边的蔡羽读书，后来长期寓居苏州西南郊的石湖。石湖畔的王宠，过着临湖而读的日子。读古读今，读书读画，读那一湖的天光云影。

　　王宠死后，亦师亦友的文徵明为他写墓志铭，其中说到，"君高朗明洁，砥节而履方，一切时世声利之事，有所不屑。""性恶喧嚣，不乐居廛井。"这样的天性，造成了王宠的书法以"格调"见称。王宠

书法风格的形成在很大程度上与这样的环境有关。他擅长楷书、行书与草书，他书写诗文有很大一部分都不离太湖和石湖。湖水的悠悠淡淡也漾进了他的艺术世界。所以一展开王宠书法，迎面而来的便是"淡"。 王宠也并非不想参与社会。他曾八次应试不第，后以邑诸生被贡入南京国子监成为太学生。这样的一位仕途失意者，按理说在他的书法中应该是宣泄着狂躁或悲愤。但是，一切的不顺，于他，是过眼云烟，都可以闲看与淡观。

"淡"是王宠书法的重要品格。祝允明、文徵明以及后来的董其昌书法都有"淡"，但是都未若王宠这般的"淡"，可能只有清代的八大山人与近代的弘一法师二人的书法里差或近之。稍后于王宠的书家詹景凤在评价王宠书法时，说他是明代吴门书派中唯一能"入晋人格辙"的书家。"晋人格辙"的精神实质在于"韵"，后人常说"晋人尚韵"。晋人书"韵"的内蕴极为丰富，"淡"是核心。王宠能得晋韵，主要也在于其书法的"淡"。

从笔墨方面来说，"淡"来自于用笔、结字、章法这些形迹上的简。不像王献之、赵孟頫小楷书的锋势全备，王宠的小楷书（图3-46）似乎把笔锋的牵丝引带都隐藏了，简化了，甚至许多的笔画也省简成了点，祝枝山的草书里也有这样"变笔画为点点"的手法。所以王宠书法的结构省简到无以省简的程度。即便是临古人的小楷作品，也是这样（图3-47）。又加上字与字、行与行之间的疏朗，使得全篇书法白多于黑，空多于有，以最少的笔墨表达了最丰富的内蕴。这让人想到董源的《潇湘图》，平淡幽远，空灵朦胧。

这样的淡，更来自于王宠心灵里的静。王宠长居太湖与石湖，远离尘嚣，虽然时常与文徵明、祝枝山、唐寅、陈淳雅集唱和，也不乏偶尔的"热闹"。但他的一生，却如那山中之幽兰，生长在不为人注意的山涧，悠然自足。他的心灵是宁静的，好像是有些不食人间烟火。文徵明、祝枝山、唐寅、陈淳他们笔下流淌而出的是喜怒哀乐和满腹诗书。王宠的书法呢，极近于苏轼诗《送寂寥师》中的"静故了群

黄庭経

上有黄庭下有關元前有幽關後有命門噏吸廬

外出入丹田審能行之可長存黄庭中人衣朱

衣關門壯籥蓋兩扉幽闕侠之高巍巍丹田之

中精氣微玉池清水上生肥靈根堅志不衰中

池有士服赤朱横下三寸神所居中外相距重閉

之神廬之中務備治玄雍氣管受精符急固子

精以自持宅中有士常衣絳子能見之可不病

图 3-47 明 王宠 临王羲之黄庭经

164

动，空故纳万境"的艺术境界，它让我们想起南宋词人张孝祥《念奴娇·过洞庭》里的："玉鉴琼田三万顷，著我扁舟一叶。素月分辉，明河共影，表里俱澄澈。悠然心会，妙处难与君说。"

王宠的书法，不是给你以震撼，不是让你看了以后兴之、舞之、蹈之，而是把你引向一个宁静虚淡、不着尘嚣的遥远世界，它似乎能层层剥去我们的尘浊之气，不停地返归，直到照见自我心性的本来无一物。

清　朱耷楷书

朱耷（1626—1705），字雪个，号八大山人，别号刃庵、个山、驴屋等，为明朝宗室，宁王朱权后裔，江西南昌人。

八大山人是绘画历史上的四僧。书画均擅。他的书法初从董其昌入，后来上溯晋人书法。从董其昌影响下的书风到他自成一体的书风，几乎是判若两人。

成熟以后的八大山人书法，别具一格。这种风格在其所擅长的行书、草书、楷书中均极为统一。

八大山人的楷书，结体就很特别。一般来说，楷书（包括行楷、行书）的结体，大多数都是中宫比较敛聚，外围笔画比较舒展，最突出的例子是宋代的黄庭坚的行书结体。而像钟繇的楷书，由于处于隶书向楷书的演变时期，有许多隶书结构遗意，因此中宫很疏朗。如《贺捷表》《荐季直表》与《宣示表》的结构，即是如此。这样的结构，显得有些"拙"。王羲之的书法师法过钟繇，在结构上虽然是中宫聚敛者占多，但是像《官奴帖》则是与《宣示表》一脉相承。学界有一种观点，就是认为现存钟繇《宣示表》乃是王羲之的临本。这一路的楷书，在王羲之之后，涉足者远比"中聚外展"者少得多。而八大山人正是在这条路上的"跋涉者"。

甲帳對楹　肆筵設席　鼓瑟

吹笙　升階納陛　弁轉疑星　右通

廣內　左達承明　既集墳典　亦聚

群英　杜稾鍾隸　漆書壁經

府羅將相　路俠槐卿　戶封八縣

图 3-48　清 朱耷 千字文册（局部）

我们先看小楷书法（图3-48）。正是《宣示表》与《官奴帖》这一路楷书启发了八大山人。八大山人则是把结构上的这种特征，更加强化了。魏晋楷书结构较为简约，明代的王宠也是如此的简约，八大山人则更为简约。不同之处在于，八大山人在简约中融入了他的绘画一般的疏密对比，使得一个字里常常留出大片的空白。如"内左达"三字，字的中部空白极大，更显得中宫疏朗。其结构总是左低右高的"右耸肩"式，因此显得矫矫不群。这一点与黄道周的小楷有点接近。

再看用笔。八大山人写小楷，兼以行书笔意为之，所以整体流畅、贯气，且灵动。用笔提按波动较少，所以未若赵孟頫、董其昌那一路小楷的点画那般丰富与精美，但是质、简、醇，却是八大山人的独到之处。

八大山人楷书，简约的结体，加上简约的用笔，其形构虽然奇崛独特，但是其妙不在于这些"黑处"与"实处"，而在于"白处"与"虚处"。

唯道集虚。八大山人的楷书不是以飞动的神采悦人眼目，而是把我们带进他的点画营造的同于其画面的意境中去。在这个艺术的境界中，生命是本然地呈现，包括你，也包括我。外在的世界常常促迫我们无暇顾及自己的生命之意义与价值，而走进八大山人的书画世界，我们会骤然一觉：我们聆听到了自己内心的声音。

现代　弘一法师楷书

弘一法师（1880—1942），俗名李叔同，字息霜，浙江平湖人，生于天津。李叔同艺术才能全面，在音乐、话剧、美术、书法、印章等方面均有建树，在日本留过学，归国后担任浙江省立第一师范学校音乐与图画教师。后又兼任南京高等师范学校教师，并谱曲南京大学历史上第一首校歌。后剃度为僧，法名演音，号弘一，晚号晚晴老人，后被人尊称"弘一法师"。

李叔同的书法，早年主要学习碑学一派。他学碑，侧重于沉实厚重，着力于碑的朴质无华。如他临习《石门铭》（图3-49），不见原书的纵横驰骋，临《杨大眼造像记》（图3-50），不见原书的刀感铮铮，唯求其古朴敦实。如果李叔同只是沿着这一条书法的路径走下去，可能在碑学方面传承有余，开创不足。但是李叔同书风在出家以后经历了一个重大的转变。他在杭州的虎跑寺出家，不只是从李叔同转变为"弘一法师"，其实整个人生也发生了天翻地覆地转变。四大皆空，彻底看破红尘，一心一意修净土宗。就他曾经钟爱的艺术来说，他几乎放弃了所有，只有书法延续了下来。书法，是陪伴着他走过一生的艺术。

对于出家的弘一法师来说，书法不是艺术，而是修行的方便法门。他在每日的书写佛经、偈语中，不是以艺术的角度来看待书法，而是在书写的过程中，不断地提升与净化自己的心灵。修心为主，书写为辅。弘一法师是一个极其认真的人，出家前，从事艺术、从事教学均做到专心至极。既出了家，则全身心投入到佛学研修中，实践躬行，潜心戒律，著书说法，对佛教律学的振兴做出了巨大贡献，是一代律宗大师。

弘一法师的书法，也可以用一个字来概括——净。其心愈修愈静，故心如明镜，所以他的书法，是洗净铅华，不染一点尘浊。我们看他抄录《金刚经》（图3-51）、《心经》（图3-52），净到了极致，几乎让我们这些观者不忍呼吸。这与早期的魏碑体书法，判若两人。从字形的间架结构来说，这后来的"弘一体"远不如前者"好看"。但是"弘一体"之所以能在中国书法史上留下一笔，正在于它的独特气质与格调。

我们也可以学"弘一体"，事实上这个时代也确有不少出家或不出家的书法爱好者在学。但是，我们发现尽管"弘一体"技法难度不大，可是却非常难学，临仿者达不到那样的纯粹与澄澈。学的人要么就是

图 3-49　弘一法师 临石门铭（局部）

图 3-50　弘一法师 临杨大眼造像记（局部）

作是念如来不
以具足相故得
阿耨多罗三藐
三菩提。须菩提。

图 3-51 弘一法师 金刚经（局部）

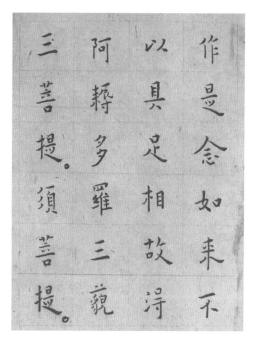

般若波罗蜜多心经
观自在菩萨行深般若波
罗蜜多时照见五蕴皆空
度一切苦厄舍利子色不
异空空不异色色即是空
空即是色受想行识亦复
如是舍利子是诸法空相

图 3-52 弘一法师 心经（局部）

170

"过"了——比他的"变化"多一些，"丰富"多一些。要么就是单调了，太死板了。因为弘一的书法，筑基于早期的入古博学（古代名家碑帖），后来出家后虽然走向纯一净洁，但是原先所学的基础仍在，尽管后来简之又简、省之又省，却不会空洞无物，而是有古法的传承。

弘一书法的难学，实质上不在于技法，而在于心境。书者，心迹、心画。如果技法达到精熟，我们的喜怒哀乐都可以经由书法传递出来。但是弘一的书法，远离了喜怒哀乐，一心唯在净土，将书法纯粹地心灵化了，甚至可以说将书法纯粹地"净土"化了。他把"修心"对书法的作用，提升到了极高的程度。对他来说，写字，不仅意味着写心，更是意味着"修净"与"写净"。

现代　萧娴楷书

李渔在《闲情偶寄》中说女子习字，堪为一景。人们至今还记得不少历史上女书法家的名字。东汉有蔡文姬（大书家蔡邕之女），东晋有卫铄（人称卫夫人，是王羲之的老师）唐代有武则天、薛涛、吴采鸾，宋代宫中有杨妹子，元代有管道升，明代有邢慈静，清代有姜淑斋。她们各有胜擅，但论气魄，却谁也比不过现代大书家萧娴。

1902 年，萧娴出生于贵阳，自小随父迁居广州。其父萧铁珊，南社成员，精通文墨。萧娴幼时，常随其父周旋于各大文人之间，耳濡目染，爱上了书法。12 岁那年，萧铁珊带她去书店，她竟自选了《石门颂》《石门铭》《石鼓文》以及《散氏盘》，从此终生与"三石一盘"为友。13 岁时，她在广州大新百货公司落成典礼上书丈二对联："大好山河，四百兆众；新辟世界，十二重楼。"从此名声大噪。20 岁时，康有为见其所临《散氏盘》，大为惊异，即兴在册后题曰："笄女萧娴写散盘，雄深苍浑此才难。应惊长老感避舍，卫管重来主坫坛。"把她比作卫夫人，可见期许之高。

"长江帆远，落日山低"一联（图 3-53），为萧娴 88 岁时的作品。

联语气派特大，境界开阔，有囊括万里之势，几与宇宙共呼吸。书法则用极厚重沉稳的笔调，兼有篆意，古意盎然。

萧娴楷书主要得益于《石门铭》。她充分发掘了《石门铭》的"野"与"大"的气质，并推到了一个前所未有的境地；她将生宣的纸性所能表现的"圆浑厚实"感与用笔的"杀纸"的涩劲，发挥到了极致。《石门铭》本是摩崖书，越大越有气魄，而萧娴恰是擅长写大字。

因此，萧娴的书法，完全可以当得上"雄深苍浑"四个字。

萧娴一生，虽以"三石一盘"为友，然亦兼蓄六朝以上历代碑刻，亦常把玩"二王"法帖，晚年持"学碑学，应兼习帖学；学帖学，亦应兼习碑学。二者不可偏废、排斥"的书法观。书法之外，也长于诗词，有诗稿《劫余草》传世。她还擅画梅花，青年时曾操刀治印，又爱古琴。必须指出，萧娴的"雄深苍浑"之中，实还有"秀"的成分，这与她不持偏见，对帖学的长期浸淫，以及她本身同时所具有的细腻的诗人气质是分不开的。

1997 年 1 月 16 日，萧娴逝世，她与林散之、胡小石、高二适被人们尊称为"金陵四老"。

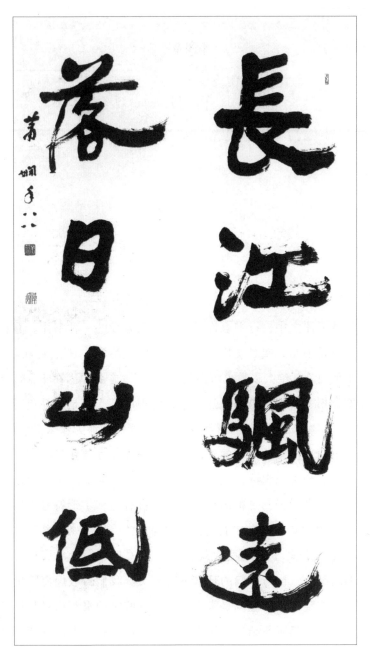

图 3-53 萧娴 楷书对联

第四章

行　书

概述

　　在各种书体之中，行书也许是最为大众偏爱的一种书体。看看今日大众之日常书写，或是实用场合，或是应试答卷，只要涉及汉字手写，即便是硬笔，绝大多数也可谓是"行书"。主要原因在于，行书的书写速度比楷书要快，楷书虽然工整，辨识度高，却是不易快写，对我们的日常应用来说效率不如行书高。既然这样，那为什么不用草书，草书不是书写速度更快吗？的确，草书的书写速度要快于行书，但是比较之下，它却难以识读，尤其是对那些对草书的"草法"缺乏认知的人来说，草书的识读是很困难的。草书自有一套字形符号体系，学习者与识读者均要掌握它才能进行沟通与交流。而行书，既可方便识读也能较快地书写，因此最受大众欢迎。

　　行书的诞生，也与人们的日常书写有关。我们看敦煌简牍里的一些汉简，虽然整个简的基调是隶书，但是一些字的书写已经是后来行书、楷书成熟的笔画与结体的雏形。可见，行书和楷书都萌芽于汉代简牍隶书，来源于隶书的快写与简省。

　　行书书体的初创，有一个人不可忽略，即东汉书家刘德升。西晋卫恒《四体书势》说："魏初有钟、胡二家，为行书法，俱学之于刘德

升。"钟、胡二家，是指三国魏的钟繇和胡昭，这二人都从刘德升那里学会了行书。唐代张怀瓘《书断》讲到行书的创始，也提到了他："刘德升，字君嗣，颍川人。桓灵之世，以造行书擅名。既以草创，亦甚妍美，风流婉约，独步当时。胡昭、钟繇并师其法，世谓钟繇善行押书是也。而胡书体肥，钟书体瘦，亦各有君嗣之美也。"根据这个记载，刘德升"造行书"在"桓灵之世"。桓灵之世，为东汉后期，可以说行书的初步形成规范应在东汉后期，对它的加工整理起到重大作用者就是刘德升，也因此，书法史上许多书学著作常常把行书书体的草创之功归到刘德升名下。

到了东晋，行书进入了一个鼎盛阶段。东晋时期，书法艺术开始走向自觉。大量文化精英对书法艺术的实践与思考，使得书法这门艺术逐渐走向深刻，走向风格多样化，书学理论也兴盛起来。最能代表这一时期书法实践成就的是行书、草书以及行草相间的尺牍。它也是当时书法创作的一种最常见形式。后人推举晋人书法为最高，晋人手札便是晋人书法的最好代表。它的美，诚如宋代欧阳修在《集古录》中所说的，"逸笔余兴，淋漓挥洒，或妍或丑，百态横生，披卷发函，灿然在目，使骤见惊绝，徐而视之，其意态如无穷尽，使后世得之，以为奇观，而想见其为人也！"晋人的人生风景，全然地映现在这逸笔草草的手札中了。

东晋行书名家颇多，"二王"父子为杰出代表。王羲之的书法以骨力胜，王献之的书法以逸气胜。但是，二人的书法又与其他东晋名家的艺术特征有共通之处，即洒脱、平淡、简约，亦即"东晋风流"。

至唐代，在行书上自成一家者主要有欧阳询、虞世南、陆柬之、褚遂良、李世民、李邕、徐浩、颜真卿、柳公权等。唐代书法，后人常将它与"法"联系，这主要是就唐人的楷书（尤其是颜真卿与柳公权）的法度森严而论，其实，一个"法"字，远不足以概括唐代书法的全部。我们看唐代的草书，唐代的行书，何尝不有抒情写意？何尝不有韵味？何尝不字势多变？

图 4-1 明 钱縠 兰亭修禊图（局部）

　　行书至宋代又是一高峰，这一时期的书法家大多以行书见长，杰出者有"宋四家"：苏轼、黄庭坚、米芾、蔡襄。宋四家之外，李建中、薛绍彭、蔡京、陆游等人也擅长行书。宋人学书大多由唐溯晋，讲究文人意趣，有较强烈的自觉抒发个人性情意识（尚意），所以，总体来说宋人行书的个性化特点比前代更为突出。

　　元代书法的主流，是在赵孟頫倡导下的复古。他们的复古，主要取法晋人。宋代书家强调"尚意"，于是与作为典范的晋人书法的"法"就渐行渐远。赵孟頫则进行了"返归"，他影响了当时的书坛风气，引导大家学习晋人书法之法。但是毕竟时代不同了，元代书家虽竭力拟晋，在总体上是既显"古意"，也显"元人自己意"。晋人的潇洒与蕴藉，已经不复再现。元代的行书成就突出者，主要有赵孟頫、鲜于枢、张雨、柯九思、杨维桢等人。

　　明代的书法在前期以三宋（宋克、宋广、宋璲）和二沈（沈度、沈粲）为代表，中期主要有以文祝为首的"吴门书派"，中后期有以董其昌为首的"华亭派"。后期有受晚明个性解放思潮影响的一些书法家，其中擅长行书者主要有：祝允明、文徵明、唐寅、陈淳、王宠、董其昌、陈继儒、徐渭、张瑞图、黄道周、倪元璐、王铎等。

清代的书法大致沿着"延续晚明帖学——碑学、帖学共存——碑学盛、帖学衰"的脉络发展。有的书家纯以帖学名家，如刘墉；有的则是以帖为主的碑帖结合，如何绍基；也有的以碑为主的碑帖结合，如赵之谦。其他行书名家还有傅山、查士标、朱耷、郑燮、王文治等。总体来看，清代书法在行书和草书上的成就难与前代比肩，但是在篆书、隶书上却又耸立起一座高峰。

东晋 王羲之 兰亭序

王羲之《兰亭序》，可能是我们最耳熟能详的书法作品了。它是一篇散文经典，为《古文观止》收录，今天的语文课本也将其收入其中；它同时也是书法史上的一件经典作品，东晋以后的书法家都或多或少、直接或间接地受其启发与影响。因此，后人尊《兰亭序》为"天下第一行书"。最为推崇王羲之书法的是唐太宗李世民。唐太宗本人也擅长书法，名垂书史。他曾经作《王羲之传论》，认为前人书法，唯有王羲之的书法达到了"尽善尽美"，而"其余区区，何足论哉！"。唐太宗在世时，一直在搜求王羲之的书法，收藏颇丰，《兰亭序》历经波折终为他所得。得到《兰亭序》后，唐太宗让臣子中擅长书法的临之、摹之，真迹则独归于他，死后还带进了坟墓。所以现在我们看到的《兰亭序》墨迹，并非真迹，而是临本或摹本。在现存的唐代临本中，较好的有虞世南临本与褚遂良临本。摹本则以冯承素所摹最佳。冯承素的摹本也叫"神龙本"（图4-2），虽非原迹，但神采奕奕，形质逼真。我们不妨借助冯摹本来领略一下王羲之的"书法精神"。

《兰亭序》写于永和九年（353）的三月三日。是日，天朗气清，惠风和畅，真是个修禊事（古人三月三日在水边祓除不祥的风俗）的好天！王羲之与谢安、孙绰、支遁等四十一人，在会稽山阴的兰亭做禊事，畅述幽情，以诗言志。诗汇成集，王羲之为之作序一篇，于是就有了这篇《兰亭序》。

趣舍萬殊靜躁不同當其欣
扵所遇蹔得扵己快然自足不
知老之將至及其所之既惓情
隨事遷感慨係之矣向之所欣
俛仰之間以為陳迹猶不
能不以之興懷況修短隨化終
期扵盡古人云死生亦大矣豈
不痛哉每攬昔人興感之由
若合一契未嘗不臨文嗟悼不
能喻之扵懷固知一死生為虛
誕齊彭殤為妄作後之視今
由今之視昔悲夫故列
敘時人錄其所述雖世殊事
異所以興懷其致一也後之攬
者亦將有感扵斯文

图 4-2　东晋　王羲之　兰亭序（神龙本）

永和九年歲在癸丑暮春之初會
于會稽山陰之蘭亭修禊事
也羣賢畢至少長咸集此地
有峻領茂林脩竹又有清流激
湍暎帶左右引以為流觴曲水
列坐其次雖無絲竹管弦之
盛一觴一詠亦足以暢叙幽情
是日也天朗氣清惠風和暢仰
觀宇宙之大俯察品類之盛
所以遊目騁懷足以極視聽之
娛信可樂也夫人之相與俯仰
一世或取諸懷抱悟言一室之內
或因寄所託放浪形骸之外雖

趣舍萬殊靜躁不同當其欣

於所遇輒得於己快然自足不

知老之將至及其所之既惓情

隨事遷感慨係之矣向之所

欣俛仰之間以為陳迹猶不

能不以之興懷況脩短隨化終

图 4-3　东晋 王羲之 兰亭序（局部）

180

唐代的书论家孙过庭在《书谱》中提出，作书的最好状态是要能"五合"，即"神怡务闲，一合也；感惠徇知，二合也；时和气润，三合也；纸墨相发，四合也；偶然欲书，五合也。"这五条，想要能同时碰到一起太不容易了。它可遇而不可求，心、物、天，内境外境，都要能合。有的书法人可能写了一辈子都没有遇上过"五合"的状态。王羲之遇到了。王羲之当时书写《兰亭序》的状态，无论是主体的心境，还是外在的时空，或者书写的工具，均达到了契合的状态。孙过庭提出的"五合"之论，或许正是源自他对王羲之书写《兰亭序》的感悟与思考。

展开《兰亭序》，我们发现有几处涂改。《兰亭序》相当于一篇现场命题作文，它是初稿，有点涂改也是正常。据说后来王羲之对初稿的几处涂改，觉得不完美，有遗憾。于是重新誊抄，意欲完美。但是新抄稿子，都不如这初稿好。就文稿的整洁来说，重新誊抄稿会比初稿强。但是兰亭集会，一觞一咏，彼时彼地，"思逸神超，情拘志惨"，那种感觉焉能重复？"五合"之境岂可再逢？古今中外，所有伟大艺术作品都是特定时空的产物，小提琴协奏曲《梁祝》是如此，绘画《蒙娜丽莎》是如此，书法《兰亭序》《祭侄文稿》《黄州寒食诗稿》又何尝不是如此？熊秉明先生说："书法的败笔也是生命的真实。"涂涂抹抹呢，不也是生命的真实吗？所以《兰亭序》是不可重复的。

《兰亭序》之妙，我们试着从以下三方面略作分析：

一、天真自然。我们看《兰亭序》整篇，虽然不像狂草书那样笔画连绵不绝，虽然字字独立，但是正如这篇散文的一气呵成一样，它的书法也是从头至尾，映带而生，凭借着字中之笔势，字中之气脉，计白当黑，计黑当白，将全篇二十八行，三百二十四字贯穿在一起。明代董其昌说："右军《兰亭叙》，章法为古今第一，其字皆映带而生，或小或大，随手所如，皆入法则，所以为神品也。"字字有态，生动自然，天趣十足，遥想羲之当时书写之情态，真可谓"如有神助"！《兰亭序》号为"神品"，神品之"神"，正是出神入化之境界！

图 4-4 东晋 王羲之 兰亭序（局部）

　　二、笔法精美绝伦。学行书者，往往以《兰亭序》为范本，这是因为兰亭序的笔法丰富，变化万千，后世书法家的用笔技法基本可以在王羲之的《兰亭序》里寻到根源。书法以用笔为上，用笔千古不易，如果不从王羲之这个"中国书法至高点"入手，那么你再勤奋再苦思，又能走多远？又怎么能真正理解王羲之以后的书法家的用笔？宋代的米芾说自己是"八面用锋"，意即将笔锋的运动变化使用到了最大程度。这并非是米芾的独创，在王羲之的书法里，比如在《兰亭序》里，我们就能感受到"八面用锋"的魅力。米芾不愧是王羲之书法用笔的"解人"。"八面用锋"的实质是，将笔法的中侧、露藏、顺逆、折转、提按、连断、放收、快慢、走停、松紧、疾涩等交互运用，至于精熟。王羲之的绝妙之处在于，精熟之后能复归于平淡，让人不觉得是在炫技。如果将王羲之全部书法比作大海，那么《兰亭序》是风平浪静时

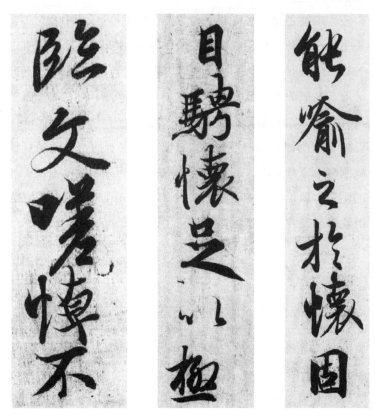

图 4-5 有大小、长短、宽窄、高低、收放的变化，有轻重、粗细、连断、方圆的变化

的大海，《丧乱帖》是波涛澎湃时的大海。在大海的表面下面，是一个蕴藏丰富的海底世界。

三、"中和美"的极致。前人有论："善法书者，各得右军之一体。若虞世南得其美韵而失其俊迈，欧阳询得其力而失其温秀，褚遂良得其意而失于变化，薛稷得其清而失于窘拘。"虞世南、欧阳询、褚遂良、薛稷这些书法家都只是继承了王羲之书法的某一方面长处，未能尽得王羲之的书法形质与意蕴。从各家"有得有失"中，我们正可以反观王羲之书法审美内涵的"全貌"。美韵、俊迈、温秀、清劲，率意洒脱，变化万千，王羲之书法将这些宝贵的艺术品质集于一身。也可

以说，王羲之的书法将"中和"美推到了极致。"中和"不是平庸，它是书法中各种阴阳对偶的统一。书法中的阴阳对偶主要有虚与实、巧与拙、疾与涩、刚与柔、方与圆、提与按、松与紧、中与侧、疏与密，等等。一般的书法家往往都是突出阴阳对偶中的一端，而王羲之的书法容量极大，两端都在，不偏于一端，趋于中和。正像清代刘熙载所说的："右军书'不言而四时之气亦备'，所谓'中和诚可经'也。以毗刚毗柔之意学之，总无是处。"正是因为王羲之的书法，涵括了诸多的阴阳对偶，同时却不强烈突出某一端，因此给后来无数的学习者以继续推进或强化的"余地"。

东晋　王羲之 丧乱帖

"羲之顿首：丧乱之极，先墓再离荼毒。追惟酷甚，号慕摧绝，痛贯心肝，痛当奈何奈何！虽即修复，未获奔驰，哀毒益深，奈何奈何！临纸感哽，不知何言！羲之顿首。"

这是王羲之手札《丧乱帖》的全文（图4-6）。读到这样的文字，我们似乎从《兰亭序》跨越了一个时空，进入到了王羲之的另一个世界。《兰亭序》与《丧乱帖》，尽管文辞、笔迹同出于王羲之，但是二者的精神气象却大不相同。

其根本原因在于生命状态的不同。《兰亭序》展现的是志气平和，悠然清远，尽管也有些许"死生亦大矣，岂不痛哉"的哀叹。《丧乱帖》呢，它是王羲之的另一种生命状态，它是王羲之悲痛，悲到"号慕摧绝"，痛到"痛贯心肝"情状时的生命痕迹。"先墓再离荼毒"，是说王家祖坟在兵荒马乱中再次遭到破坏，这对王羲之来说实在是件大事。这让他悲痛欲绝，却又无可奈何。全文八行，起头两行还有略显平正，从第三行起逐渐由行书笔意走向草书笔意，书写速度也越来越快。王羲之悲情不能自抑，似乎也忘记了手中的笔，一任胸中之气抒泻而出。这种沉痛凝结在纸墨间，造就了淋漓痛快、沉着奇绝的意象。

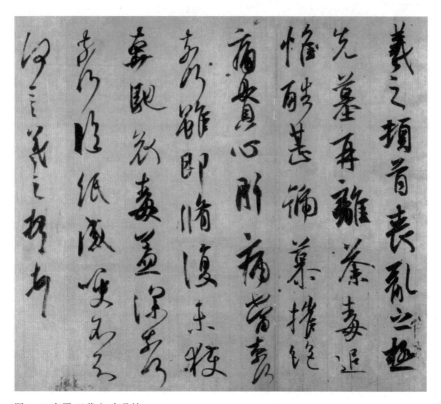

图 4-6 东晋 王羲之 丧乱帖

读《兰亭序》那样的书法，随着"茂林修竹，清流激湍"，你的心灵从容自在，淡然闲远；但是读《丧乱帖》这样的书法，那笔、那墨、那痛仿佛直入你的灵魂深处，你为之深切地震撼，久久难以忘怀。清代刘熙载说："高韵深情，坚质浩气，缺一不可以为书。"这岂非王羲之之谓乎？

读《丧乱帖》，王羲之似乎离我们很切近。人的情感是极其丰富的，不过一般人却难以借助书法这种方式真实而细腻地表达出来，但是像王羲之这样的大家，书法笔墨即是他"达其性情"的方式。王羲之的情感丰富而细腻，他的笔法精致而入微。一个书法人，没有敏锐而丰富的感觉，没有精熟的技法，就很难在他的作品中呈现无限的多

样与丰富（微观角度）。就这一点，孙过庭在《书谱》中曾分析道："写《乐毅》则情多怫郁；书《画赞》则意涉瑰奇；《黄庭经》则怡怿虚无；《太师箴》又纵横争折；暨乎《兰亭》兴集，思逸神超，私门诫誓，情拘志惨。"真是一篇有一篇之妙！孙过庭虽没有提到王羲之的《丧乱帖》，不过我们或许可以说：写《丧乱》则悲痛至极！

东晋 王献之行书

王献之是王羲之的第七子，也是王羲之子女中书法成就最高的。或许是因为二人性格的不同，二人的书法也彼此有别。孙过庭《书谱》里的一则记载，可以帮助我们了解献之的性格：

谢安素善尺牍，而轻子敬之书。子敬尝作佳书与之，谓必存录，安辄题后答之，甚以为恨。安尝问敬："卿书何如右军？"答云："故当胜。"安云："物论殊不尔。"子敬又答："时人那得知！"

王献之颇有些狂傲和高逸，对自己的书法何等的自信与肯定！

张怀瓘对"二王"书法有过比较："若逸气纵横，则羲谢于献；若簪裾礼乐，则献不继羲。"献之的书法，用笔外拓而开张，纵放多姿，不拘于法。而羲之的书法，更注重法度与骨力，用笔要比献之内撅而含蓄。

诸种书体中，王献之最擅长的是行草书。行草书有时可归为行书，有时又可归入草书，平静收敛时近于行书，激越豪放时近于草书。唐代书论家张怀瓘评价古今书法时，作了"神品"、"妙品"、"能品"的划分。位列神品者有三：钟繇、王羲之、王献之。张怀瓘对王献之的书法赞叹有加："子敬（王献之）之法，非草非行，流便于草，开张于行，草又处其中间。无藉因循，宁拘制则；挺然秀出，务于简易。情驰神纵，超逸优游；临事制宜，从意适便。有若风行雨散，润色开花，

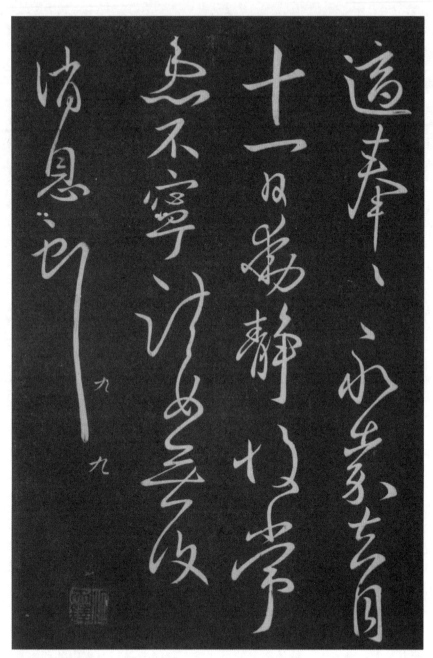

图 4-7 东晋 王献之 适奉帖

笔法体势之中，最为风流者也。"情驰神纵，超逸优游，真是对王献之书法的传神写照！所以献之书法，论骨力，虽不如父，但是论流美、洒脱、媚趣，却过于父。

我们观此《适奉帖》（图4-7），"适""奉""静""宁""息"，这几个是行书，"永""嘉""动""故""患""诸""复"等字为草书，行书草书杂糅，何以统一？

一则字形结构简约。行书与草书若是严格来说，形体有较大差别，二者若是出现在同一张作品中难以和谐统一。王献之的行草书，能将行与草混搭，并且整篇非常协调，原因在于他的行书字形结构往往趋于简约（与一般人比），但又尚未简约到纯粹的草书字形。这种介于行书与草书之间的字形，是其书法中行书（有些是行楷）与草书的"调和物"。有了这些"调和物"的存在，其作品在纯粹行书字形与纯粹草书字形之间的转换与过渡，不至于显得突兀与生硬。

二则笔势极其流畅。王献之的行书，经常是用写草书的节奏感来写。他行笔的笔势极为流畅，似乎是提起笔来，略无迟疑，一挥而就，所以笔势看起来比一般人的更为通贯。借助张怀瓘的话来说，就是"字之体势，一笔而成，偶有不连，而血脉不断，及其连者，气候通其隔行，惟王子敬明其深指。"看王献之《地黄汤帖》（图4-8），笔锋自始至终挟带着一股气，游移于字里行间，似乎要从纸上飞腾起来。王献之另有一书《十二月帖》（图4-9），笔势连贯的特点更为明显。米芾《书史》中对此帖盛赞："运笔如火筋画灰，连属无端末，如不经意，所谓'一笔书'。天下子敬第一帖也。"

三则偶然性极强。书法的法则，笔法、字法、章法均有一定的定则，但是这并不意味着，书法的书写过程就是必然的、缺乏偶然性的过程。就书体来说，行书与草书的书写偶然性要比正书（篆书、隶书、楷书）大。事实上，越是杰出的书法家，越能把书写过程中的偶然性发挥到最大限度。王献之书法的杰出之处，在于把"偶然性"充分地发挥。一向自负爱挑剔的宋代大家米芾，对王献之的书法颇为钦仰，

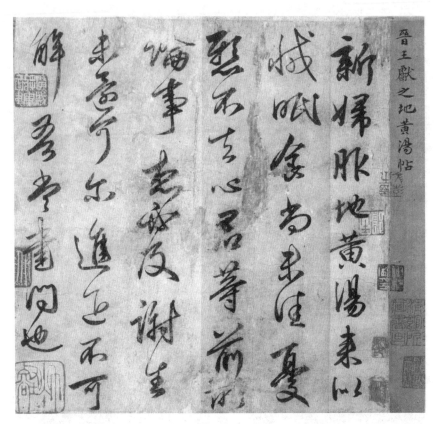

图 4-8 东晋 王献之 地黄汤帖

他说：“子敬天真超逸，岂其父可比也！”天真超逸，即是不被法则所束缚，把天然、天趣展现出来。王羲之的书法，处在人工秩序、天趣之间，法、意之间的一个完美契合点。而王献之则更注重天性的挥洒，常常是“意逸于法”。我们看《鸭头丸帖》（图 4-10），唐摹本，绢本，纵 26.1 厘米、横 26.9 厘米，共两行 15 字，现藏于上海博物馆。文字内容：“鸭头丸，故不佳。明当必集，当与君相见。”此作是信手拈来，偶然性极大。若是再让献之书一遍，又会是另一种偶然，另一种笔势与字势。这件作品虽然是两行短札，我们却能感受到它的磅礴气势。宗白华先生在《论〈世说新语〉和晋人的美》一文中指出，“晋人风神

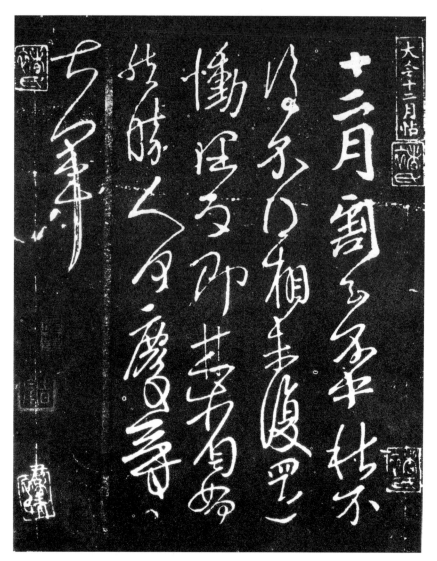

图 4-9 东晋 王献之 十二月帖

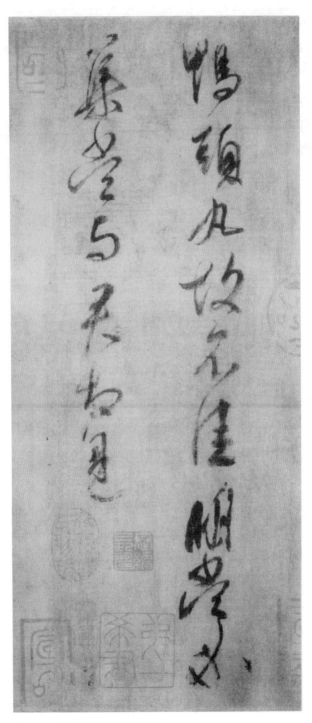

图 4-10 东晋 王献之 鸭头丸帖

潇洒，不滞于物，这优美的自由的心灵找到一种最适宜于表现他自己的艺术，这就是书法中的行草。行草艺术纯系一片神机，无法而有法，全在于下笔时点画自如，一点一拂皆有情趣，从头至尾，一气呵成，如天马行空，游行自在。又如庖丁之中肯綮，神行于虚。这种超妙的艺术，只有晋人萧散超脱的心灵，才能心手相应，登峰造极。"无法而有法，潇潇洒洒，神机一片，王献之的行草书确实如此。

东晋　王珣　伯远帖

王珣（349—400），字元琳，小字法护，他是王羲之的族侄，他的父亲王洽、祖父王导在书史上均有名。

王氏一门，书家林立，可以想见，王珣与稍长他几岁的堂兄王献之一样自小便有很好的习书氛围。所以，王家弟子多善书也就不足为怪了。

《伯远帖》（图 4-11）是王珣写给亲友伯远的信札。它可能是现存唯一一件晋人墨迹。公元 1746 年春，乾隆皇帝获得此帖后，将它与王羲之的《快雪时晴帖》（唐人摹本）、王献之的《中秋帖》（米芾临本），同藏于养心殿温室中，这便是"三希堂"的三件至宝。

晚明的书画大家董其昌论到《伯远帖》时，说它"潇洒古淡，东晋风流，宛然在眼"。清代的桐城派古文大家姚鼐对《伯远帖》的评论更加形象，说它"如升初日，如清风，如云，如霞，如烟，如幽林曲洞"。结合此二家评论，对照王珣《伯远帖》，我们大致可以看出此帖的艺术特色。一般人的理解，"老到""老辣""老境"，就是满纸抖抖索索的枯笔。其实大谬。今天我们这个时代距离清代比较近，许多学习书法者受到了清代碑派书法的影响，也是正常。但是同时我们也要明白，碑学开创的以"金石气"为追求的审美理念，并不是书法审美的唯一标准。以我们的人生做比喻，如果碑学的审美可以比作历经沧

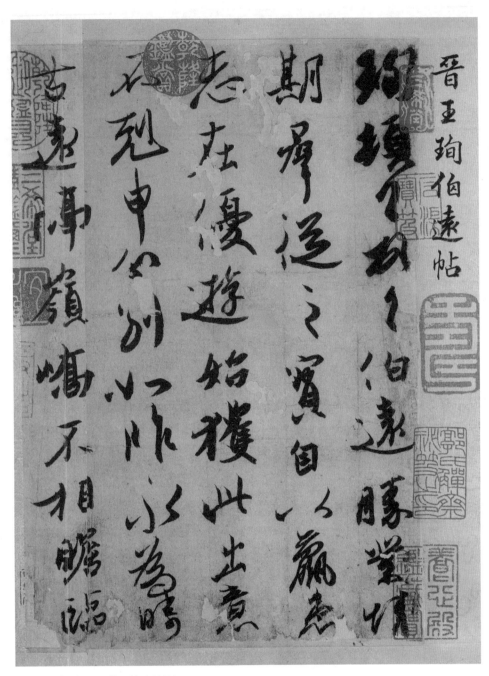

图4-11 东晋 王珣 伯远帖（局部）

图 4-12 东晋 王珣 伯远帖（局部）

桑的老年的话，那么帖学的审美则可以比作风华正茂的青春年华。我们既要能欣赏久经岁月历练的老年之美，也要能欣赏青春之美。中国人喜欢玉，书法帖学之美，追求的正是这种温润如玉的品质。所以东晋以来书法的审美，总有这样一种青春气象。清代则又在此之外，另外开出了碑学一路的审美，这是对书法审美的新拓展。

宗白华先生说魏晋人的审美"倾向简约玄澹，超然绝俗"。淡须是胸中澄明清虚，廓然无一物。唯有淡，心才能远，才能不为近在咫尺的世间繁杂事务所缚，身与心才能更大程度地"逍遥游"。观《伯远帖》，字字轻松自在，我们也仿佛是"从山阴道上行，如在镜中游"。东晋，一个尚淡、尚韵的时代，它在文学艺术上以简约为尚。如《世说新语》只以寥寥数语，便将士人精神气度尽然括出。现在我们看王珣的《伯远帖》，笔简意全，如第四行的"别如昨永"（图 4-12）四字，笔墨极少，空灵剔透，令人遐想，令人回味！

唐　颜真卿行书

北宋书家苏舜钦说到写书法的人："明窗净几，笔砚纸墨，皆极精良，亦自是人生一乐。"的确，明窗净几、天朗气清、心闲手敏，人生之悠然自得，莫过于此。中国书法史上许多的优秀作品也确实是在如此情状下产生的，但是书法佳作并不总是诞生于闲情雅致或平心静气，它有时是与悲哀，与苦痛相伴相随的。颜真卿的《祭侄文稿》（图4-13）即是这样。

颜真卿的楷书——"颜体"，世人皆知其妙。不过，若只是凭着楷书的成就，颜真卿恐怕在中国书法史上只是留下一个名字而已，是难以"光辉灿烂"的。其实更能体现颜真卿书法艺术成就的，是他的行书，作品主要有《祭侄文稿》《争座位帖》《刘中使帖》等。其中以《祭侄文稿》最著名，它与王羲之的《兰亭序》、苏轼的《黄州寒食诗稿》一起被后人尊为"天下三大行书"。

欣赏《祭侄文稿》之前，我们有必要了解一点此作品的诞生背景。唐天宝十四年（755），安禄山谋反，颜真卿时任平原太守，他就率部与时任常山太守的从兄颜杲卿一起讨伐叛军。次年正月，叛军史思明部攻陷常山，颜杲卿及其少子颜季明被捕，后遇害。唐肃宗乾元元年（758），朝廷追赠颜杲卿为"太子太保"，谥"忠节"。颜真卿随即让颜杲卿的长子颜泉明到常山和洛阳寻找颜季明、颜杲卿的遗骸，结果只寻得颜季明的头骨。在悲痛欲绝中，颜真卿写下了这篇《祭侄文稿》，以慰季明在天之灵。

颜真卿在写这篇祭文时，提笔之初他仿佛想到了季明的音容，季明生前"夙标幼德，阶庭兰玉"之风神。季明本是颜氏家族之骄傲，结果却因为贼臣不救，孤城围逼，结果导致"父陷子死，巢倾卵覆"，亲人永远离去，颜真卿的笔写到这里，已经全然沉浸在激愤和悲痛中了，自此处往后，颜真卿愈加悲痛，涂改也愈多（图4-14），他已是"抚念摧切，震悼心颜"，已经忘记了自己是在写祭文，已经忘记了笔、

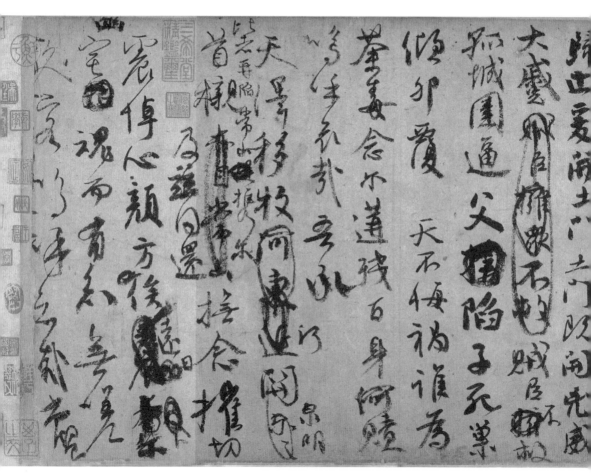

图 4-13 唐 颜真卿 祭侄文稿

維乾元元年歲次戊戌九月庚
午朔三日壬申　第十三
　叔銀青光祿
夫使持節蒲州諸軍事蒲州
刺史上輕車都尉丹陽縣開國
侯真卿以清酌庶羞
贈贊善大夫季明之靈曰
惟爾挺生夙標幼德宗廟瑚璉
階庭蘭玉每慰
人心方期戩穀何圖逆賊間釁
稱兵犯順
爾父竭誠常
山作郡余時受命亦在平
原仁兄愛我俾爾傳言爾既

图 4-14 唐 颜真卿 祭侄文稿（局部）

墨、纸的存在，最后几行我们可以感觉到颜真卿声泪俱下，痛贯心肝。呜呼，哀哉！

在这样一种状态下写就的书法，书写者意不在于书，纯然是情感的宣泄，元代的陈绎曾评价《祭侄文稿》说："沉痛切骨，天真烂漫，使人动心骇目，有不可形容之妙，与《禊叙稿》（即《兰亭序》）哀乐虽异，其致一也。"

颜真卿的《争座位帖》（图 4-15）也是一篇行书经典。所谓"争座位"，是争论在朝廷宴会中文武百官的座次问题。因为当时的朝官郭英义为献媚宦官鱼朝恩，在两次隆重的集会上，把鱼朝恩的座位排在

图 4-15 唐 颜真卿 争座位帖

199

图 4-16 唐 颜真卿 刘中使帖

尚书的前面。这种做法有乱朝纲。颜真卿于是致信郭英义，严斥郭的行为，这就是《争座位帖》。此帖与《祭侄文稿》一样，意不在书，反而成了无意而得的天成之作。就连挑剔的米芾也不得不赞叹："此帖在颜最为杰思，想其忠义奋发，顿挫郁屈，意不在字，天真罄露在于此书。"

《刘中使帖》是颜真卿的短札（图 4-16）。面对此书，真难以置信这是一幅纵 28.5 厘米、横 43.1 厘米的小信札。因为他在这么小的尺幅中，展现出一种汪洋大海般的气势。这种力量与气魄，与东晋风流的潇洒简淡，有很大的区别。所谓"盛唐气象"，体现在书法上，颜真卿可以说是最好的代表。

五代　杨凝式行书

杨凝式（873—954），字景度，号虚白，陕西华阴人。唐昭宗时进士，官秘书郎，五代时官至太子少师，世称"杨少师"。一度在洛阳佯狂避世，故有"杨风（疯）子"之称。

乍一见杨凝式《韭花帖》（图4–17），我们会发现整篇布局不同寻常：上下字之间的距离和左右行之间的距离，都拉得很大，远超出了一般书法作品的布局。在杨凝式之前几乎没有书法家是这样布局的。因为这样的章法弄不好就会如一盘散沙，字也散了，气也散了，整体就聚不到一起。但是，我们看这《韭花帖》，7行63字，却并没有散，而是如在一个气场中贯穿在一起。这种章法，即"镶嵌法"，是借助字与字之间的势的关联，组合成一个浑然不可分的整体。牵一发而动全身，要是其中一个字的形势变了，其他也要随之而变，否则就不能形成映带连贯之势。

这是杨凝式的一通信函。想必他书写时，从容自在，不激不厉。它让人想起一副与之意境相近的对联：宠辱不惊，看庭前花开花落；去留无意，望天外云卷云舒。所以，与其说杨凝式在"写"字，还不如说他是笔墨天地里闲庭信步。这"笔"便是"步"，这"庭"便是"纸"，一个"闲"字和一个"信"字，则是"步者"的神情、气韵与境界。杨凝式生逢五代乱世，据说他佯狂装疯才得以躲灾避祸，因此有"杨风子"之称。透过杨凝式的书法，我们可以感觉到他清亮的内心，淡远的襟怀。也许书法才是杨凝式真正的栖身之地，在书法世界里，他才流露出真性情。

杨凝式的《韭花帖》，尽管与晋人一样都趋向"淡""远"，但是我们若是拿晋人的行书譬如王珣《伯远帖》的结字与之做一比较，就会发现晋人结字很简，而杨凝式的结字并不简。这或许是时代使然。所以杨凝式与晋人书法暗合的主要是艺术境界上的逸、淡、远。北宋黄

庭坚说："世人尽学兰亭面，欲换凡骨无金丹。谁知洛阳杨风子，下笔便到乌丝栏。"可见，杨凝式是晋人书法的真正知音。

杨凝式的另一书法名作《神仙起居法》（图4-18），则不同于《韭花帖》的闲静淡远，而是"放逸"与"奇险"。

欣赏《神仙起居法》之前，不妨读一读它的文字内容：

神仙起居法。

行住坐卧处，手摩胁与肚。心腹通快时，两手肠下踞。踞之彻膀腰，背拳摩肾部。才觉力倦来，即使家人助。行之不厌频，昼夜无穷数。岁久积功成，渐入神仙路。乾祐元年冬残腊暮，华阳焦上人尊师处传，杨凝式。

这篇《神仙起居法》是讲如何通过按摩身体的方法来养生的要诀。书写时，杨凝式七十六岁。可以看出，杨凝式书写时颇有激越之气，所以它虽然是行书和草书夹杂在一起的"行草书"，但让人目为"狂草"，显得非常贯气，笔势连绵不绝。

苏轼对杨凝式评价很高："自颜、柳没，笔法衰绝。加以唐末丧乱，人物凋落，文采风流扫地尽矣。独杨公凝式笔迹雄杰，有二王、颜、柳之余，此真可谓书之豪杰，不为时世所汩没者。"说杨凝式"笔迹雄杰"，就凭这篇行书《起居法》也确能当之无愧。黄庭坚也说："杨少师书，无一字不造微入妙，当与吴生（吴道子）画为洛中二绝。""欲深晓杨氏书，当如九方皋相马，遗其玄黄牝牡乃得之。"

《神仙起居法》不仅雄健，而且奇异。这奇异主要体现于结体的欹侧、省简、缩放、腾移、错落等变化。如"摩"字拖长，"背"的上放下缩，"即使家人"的左欹右侧，"功成"二字的上下迎合，等等，（图4-19）都可以看出。不过这些省简、欹侧、收放并非杨凝式预先安排好的，而是在"如横风斜雨，落纸云烟，淋漓快目"的快速运笔中顺势得来，许多字是在意料之外，所以显得很自然。

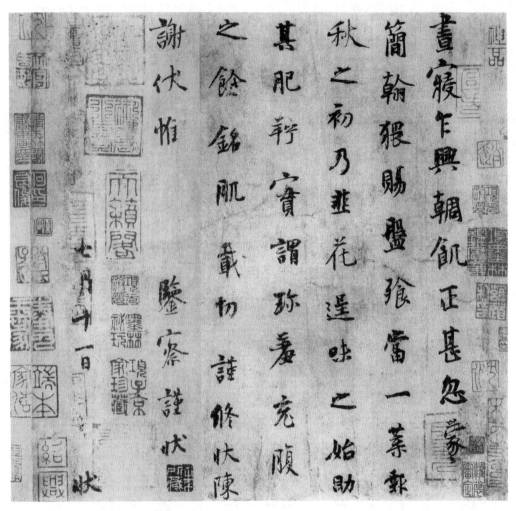

图 4-17　五代　杨凝式　韭花帖（局部）

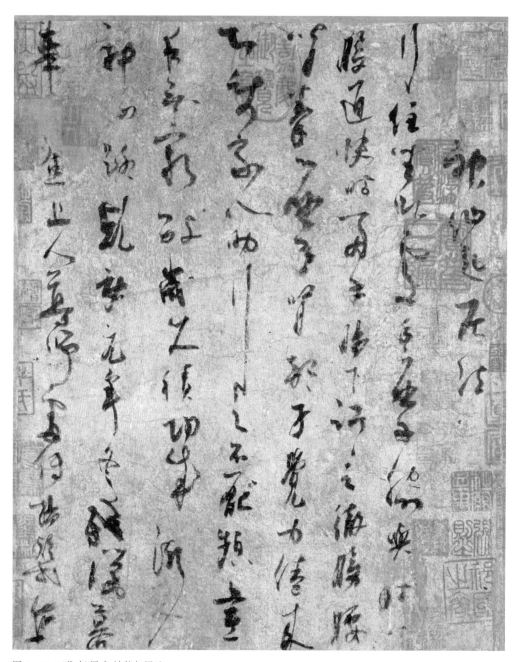

图 4-18 五代 杨凝式 神仙起居法

图 4-19 五代 杨凝式 神仙起居法（局部）

后人论到杨凝式的行书，认为他得了颜真卿行书的真髓，若将《神仙起居法》与颜真卿《争座位帖》比较着看，确是一脉相承。就像董其昌说的："书家以险绝为奇。此窍惟鲁公、杨少师得之。"不过杨凝式行书略与颜真卿不同。就结字来说，颜的要宽博一些，杨的则瘦长一些；就书写状态来说，杨比颜纵放一些，所以字势更为奇险。

北宋　苏轼行书

有人说，在中国，只要一提到苏东坡，总会引起人亲切敬佩的微笑。是的，我们谁个不对东坡的行、言、艺、文，心向往之呢？因为，"苏东坡这样的人物，是人间不可无一难能有二的。""苏东坡是个禀性难移的乐天派，是悲天悯人的道德家，是黎民百姓的好朋友，是散文作家，是新派的画家，是伟大的书法家，是酿酒的实验者，是工程师，是假道学的反对派，是瑜伽术的修炼者，是佛教徒，是士大夫，是皇帝的秘书，是饮酒成瘾者，是心肠慈悲的法官，是政治上的坚持己见者，是月下的漫步者，是诗人，是生性诙谐爱开玩笑的人。"（林语堂《苏东坡传》）这样一个"复杂"而"可爱"的人，他的书法艺术当然也很有些独特。

他的书法学习观就很不一般："吾虽不善书，晓书莫如我。苟能通其意，常谓不学可。"意思是，我虽不擅长书法，却很懂书法。学习书法，如果你能真正明白书法的道理的话，不下按部就班的临仿工夫

也不碍事。前人都认为练书法要下"池水成墨""秃笔成冢"的功夫，才能修成正果。苏轼在这里却说，通其意就可以不学，真有些离经叛道了。其实，东坡也并非不学，只是他的"学"不同于一般人理解的"学"，他是"通其意"的"学"。所谓通其意，就是以自己的神与意去"会通"前贤的神与意。比如，他鉴赏大量前人书法真迹，从书法中"涵泳"作书者的精神来，这就是一种"师其心不师其迹"的学。

东坡学书法常常存有一个自我，他是"我注六经""恨二王无臣法"式的"学"。有一则事例，可以看出苏轼此种思想的旨趣。公元1057年，二十岁的苏东坡应进士试。主考官之一欧阳修对东坡的应试文章《刑赏忠厚之至论》的内容和文笔十分欣赏，想列他为第一名，不过欧阳主考很怀疑这篇佳作是自己门生曾巩的，为了避嫌，就将之列为第二名。东坡的这篇《刑赏忠厚之至论》中有一句："皋陶为士，将杀人；皋陶曰'杀之'三，尧曰'宥之'三。"主考官欧阳修、梅圣俞均不知典出何处。考试过后，梅老前辈问起此典由来，东坡答道："想当然耳，何必出处。"梅老前辈大吃一惊。

尽管苏东坡对待书法，有些蔑视法度，但是今天的我们若是细细推敲东坡的书法，会发现他其实并未违背法度。东坡作书其实也如同他作文，"行云流水，初无定质，但行于所当行，常止于所不可不止。"这是随意所如的艺术境界，只有以我驭法，我不被法所拘，才能在笔下见出一片"天真烂漫"。

我们读苏东坡的书法，也犹如读他文章、诗词的那样淋漓酣畅而又回荡往复，满是人世温情而又透脱自在。东坡书法最擅长行书。《黄州寒食诗稿》（图4-21）是东坡行书的代表作品，在中国书法史上，也是一篇经典作品，被后人誉为"天下第三行书"。这天下第一、二、三的排序，更多的是出于作品在历史上出现的先后顺序，而非艺术价值的高低。在我们看来，天下第一的《兰亭序》，第二的《祭侄文稿》，第三的《黄州寒食诗稿》，并不存在艺术水平的高下之分，只有艺术风格的差异而已。

图 4-20 元 赵孟頫 苏轼像

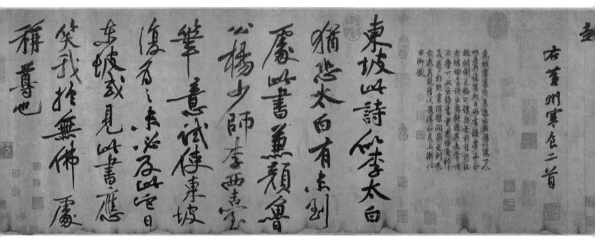

图 4-21 北宋 苏轼 黄州寒食诗稿

　　此诗写于公元 1082 年。是时，东坡被贬到黄州任团练副使已经两年多。东坡是 1080 年寒食节前到黄州的，所以此诗开头便有："自我来黄州，已过三寒食。"这件书法，与《兰亭序》《祭侄文稿》有个相同之处，都是自撰自书。书法家在书写别人所作的诗、词、文时，也可能会产生伟大的艺术作品，但是就他（她）对所书写的诗、词、文中的情意方面的体会而论，任何一位书写者可能都不如该诗、词、文的原创作者来得真切。因为彼时彼地的那个特定时空是不可以被复制或再现的。我们读到"今年又苦雨，两月秋萧瑟"，读到"何殊病少年，病起头已白"，读到"小屋如渔舟，蒙蒙水云里。空庖煮寒菜，破灶烧湿苇。哪知是寒食，但见乌衔纸。君门深九重，坟墓在万里。也拟哭涂穷，死灰吹不起"。凄凉、沉痛、困苦，心灰意冷、无可奈何、人生如寄，此时此境的苏东坡，唯有以诗排遣，以书抒泄。在这样的心境下，诗，依然洒脱，依然博大；书，依然豪迈，依然从容。这是儒佛道的合一境界。

　　此书后面题跋甚多，以黄庭坚的最为精彩，他题道："东坡此诗

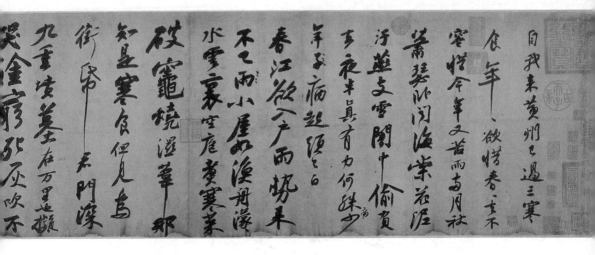

似李太白，犹恐太白有未到处。此书兼颜鲁公、杨少师、李西台笔意，试使东坡复为之，未必及此。"太白未到的是沉郁和苍凉，书法则是兼了三家笔意，却是苏轼自家面目。苏东坡书主张"无意于佳乃佳"，这件《寒食诗稿》书法就是最好的说明。

苏轼有一件书法《啜茶帖》（图 4-22），则可以见出东坡书法的另一面。不同于《寒食诗帖》的宽博厚重。这件致杜道源的小札，却是极温婉，极闲淡。"道源无事，只今可能枉顾啜茶否？有少事须至面白。孟坚必已好安也。轼上，恕草草。"东坡这一路书法，字势瘦长，笔画细秀，似乎不像苏轼之书。其实苏轼的书法面貌并不是只有像《寒食诗帖》那样"阔、扁、重"一种面貌，连他自己也说："仆书尽意作之似蔡君谟，稍得意似杨风子，更放似言法华。"这《啜茶帖》一路，可以看出苏轼对杨凝式书风的遗貌取神。

苏轼的词，以豪放著称，但是也有婉约一路。如《江城子》（乙卯正月二十日夜记梦）："十年生死两茫茫，不思量，自难忘。千里孤坟，无处话凄凉。纵使相逢应不识，尘满面，鬓如霜。夜来幽梦忽还乡。

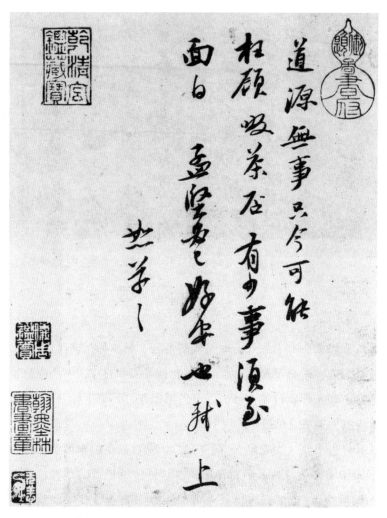

图 4-22 北宋 苏轼 啜茶帖

小轩窗，正梳妆。相顾无言，惟有泪千行。料得年年肠断处：明月夜，短松冈。"同样，我们要了解一个大书法家，就要尽可能地找全他的书法来看，否则很容易以偏概全。因为大书法家之能成其大，并不是只有一种本领，而是有着多样性与丰富性。而这艺术上的多样性与丰富性，又是其人之情、思、学之丰富的自然映现。

北宋　黄庭坚行书

　　黄庭坚（1045—1105），字鲁直，号涪翁，曾游灊皖山谷寺、石牛洞，乐其林泉之胜，因自号山谷道人。洪州分宁（今江西修水）人。与张耒、晁补之、秦观同为苏轼门下，世称"苏门四学士"。诗与苏轼齐名，世称"苏黄"，创"江西诗派"，书法列"宋四家"。官至吏部员外郎，死后谥"文节"。

　　书法的创造，均借助毛笔书写汉字来完成。尽管大家都用毛笔，都写汉字，却展现出了缤纷绚烂的"和而不同"。这不同，首先是他们各自的书法所透显出来的神采、气质各不相同，各有独特之处；其次是在笔法方面，或者结体方面，或者章法、墨法方面，或者以上多个方面，明显地烙上他们各自的"印记"。

　　黄庭坚与苏轼都是宋代大书家。黄乃苏门高足，师徒二人亦师亦友，关系甚善。一开始，黄庭坚的书法也受苏轼影响，后来形成了自己非常独特的"山谷体"。据说，二人曾当面"雅正"过对方的书法，苏轼指着黄庭坚的书法，笑道：你的字，就如那"死蛇挂树"。黄不慌不忙，答曰：老师的字，就像那"石压蛤蟆"。一个是死蛇挂树，一个是石压蛤蟆，虽含讥讽，却形象地点出了二人的书法在形体方面的"印记"。

　　黄庭坚书法能从苏轼这样的老师兼大书家的影子里独立出来，别树一帜，真是太不容易了。一般来说，老师是大书家，做学生的从情感上会认为老师的审美风格是全天下最顺眼的，也因此审美视野会被老师的艺术风格所囿，对他种风格路数总是心存排斥。黄庭坚之所以未被苏轼这棵大树遮住，很大程度上与其禅修有关。在禅悦风气流行的北宋，黄庭坚也同老师苏轼一样喜欢结交禅僧，谈禅悟道。黄庭坚问道的禅师先后有圆通法秀、晦堂祖心、死心悟新、灵源惟清等人。黄庭坚的禅学造诣很深，人生为之浸润，他的诗和书法也得益于禅修。

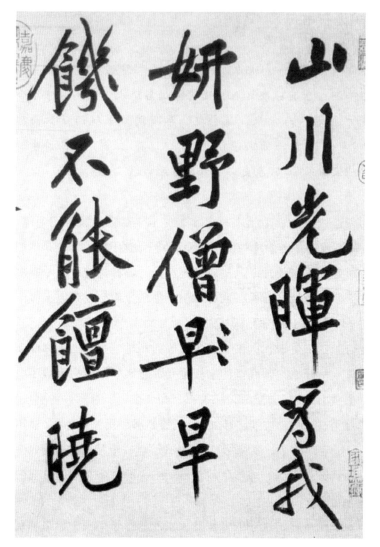

图 4-23 北宋 黄庭坚 松风阁诗（局部）

看他的《山谷题跋》，论道论艺，满书是禅。黄庭坚或许是"宋四家"中最好以禅论书的了，他将禅法贯通于书法，提出"字中有笔，如禅家句中有眼。"黄庭坚从禅修中体悟到，学习书法就像参禅，不能"小和尚念经——有口无心"，那般只停留在表面，而是要体味、悟入经文背后的真精神。他认为：一、书法的学习之路，"随人作计终后人，自成一家始逼真"。学习他人的书法只是一个过程，最终是要能自成路数。二、书法是有境界的艺术，书法的崇高理想在于有韵，在于超越尘俗，在于自在圆成。

从现存的黄庭坚书法（尤其是手札）看，他早年书法的用笔与结体都明显受到老师苏轼的影响。但是后来成熟时期的作品，却与老师和前代的书法家拉开了距离，有着强烈的个人风格。从形质方面来说，造就黄庭坚行书特征的是他的用笔与结构。黄庭坚曾述说自己悟笔法的经过，"元祐间书，笔意痴钝，用笔多不到。晚入峡，见长年荡桨，乃悟笔法。"（山谷题跋）我们看黄庭坚行书《松风阁诗》（图4-23），是不是也有点"荡桨"的感觉呢？他在看似挺拔的笔画中，增加了一些"波动"，越是长笔画，这种"波动"越明显。明代书法家徐渭书法的笔画也有这样的波动，但徐渭是在疾风骤雨中完成，而黄庭坚则是在悠游自在中完成。所以黄庭坚的行书，尽管如长枪大戟，纵横不羁，却又非一览无余，而是让人回味再三，体现出不俗、不野，有书卷气，有散淡味；英姿豪迈中，有一种闲淡在，既个性化很强，却又温婉可亲，毫无剑拔弩张的做作之态。

北宋　米芾行书

　　米芾，初名黻，后改芾，字元章，号襄阳漫士、海岳外史等，湖北襄阳人，中年后居润州（今江苏镇江）。米芾既擅书，也擅画。喜用水墨作山水，自成一格，号为"米家山水"。

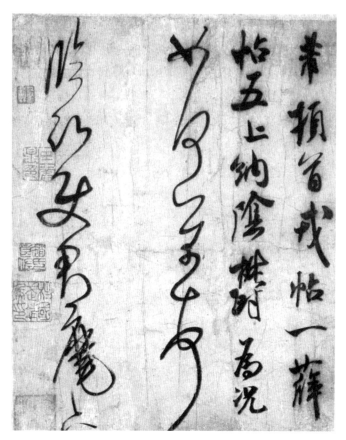

图 4-24 北宋 米芾 致临沂使君帖

　　米芾是中国艺术史上最具艺术气质者之一，人称"米颠"。史书上记载了许多关于米芾的趣事：他有洁癖，洗手后不用布巾擦，用手拍干；见到奇石直立，便作揖，口中呼曰"石丈"！他给人写信，写到"芾再拜"时，真的是整肃衣冠，然后拜上两拜；将死时，自己坐到棺材里，双手合十，念念有词而去。

　　"宋四家"中，若是论书法的笔法，米芾或许是最精能的一个。米芾说，蔡襄勒字，沈辽排字，黄庭坚描字，苏轼画字，他自己则是刷字。一个"刷"字的自评，可见出米芾用笔的特点：风樯阵马，沉着

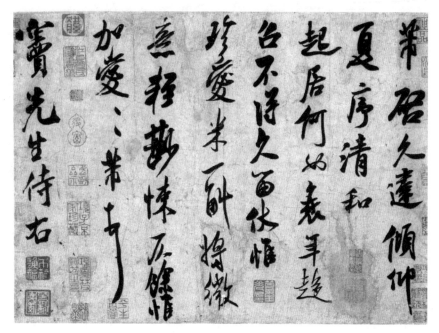

图 4-25 北宋 米芾 清和帖

痛快。唯有沉着才能笔到、力到、法度具全；唯有痛快才能见性情，才能小中见大，气势磅礴。董其昌在米芾《蜀素帖》后跋道，"如狮子捉象，以全力赴之"。若非用笔上的沉着痛快，焉能有狮子捉象这般力沉气雄？

　　米芾学习书法极其勤奋，他说自己"一日不书，便觉思涩"。甚至大年初一也勤习不辍。他的书学之路，走的是"集古字"，师法对象主要有：颜真卿、柳公权、欧阳询、褚遂良、王献之、王羲之等。米芾"集古字"的学书方法的实质是：经过一段时间对某家书法的勤奋临习，将这家吸收消化后，再临下一家。当他临下一家时，尽管是如自己初学书法时那样逼真地去临习，但是这时的逼真，已经无意之中把先前"消化"在自己手上的对象，自然而然地带出来，融入新的临摹对象。我们若是只看米芾的临本，很难察觉是临作，会认为是原作。

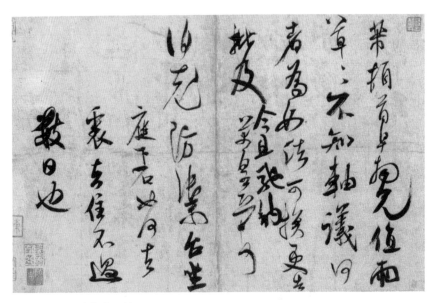

图 4-26 北宋 米芾 值雨帖

但是与原帖对照后，才发现是临作，因为二者在字形位置方面有些出入。米芾这样的学习方法，真可谓是"直夺古人之神"。这与当今一些书法学习者类似"复印机"似的临习有着本质的不同：前者侧重的是书法神采，以及产生神采的笔法（尤其是笔法里的速度、发力、顺势因素），尽可能地与原书法的作者当时作书状态接近，因此越写越活，偶然天趣越来越多；后者重视的是形体，是尽可能地把字形与临摹对象"重合"，结果越写越僵，偶然天趣更是难得一见。

米芾书法的笔法也极具特色，他写字是"八面用锋"。米芾将王羲之书法用笔的"八面用锋"加以夸张与丰富，将书法用笔的丰富多变性推到了极致。借助"八面用锋"，他将自己的艺术气质与性情精致细微地表现出来。我们知道，对书法和钢琴演奏这样的艺术来说，没有技巧，再丰富的情感也是苍白的。对书法笔法的熟练驾驭，加上情感的丰富与细腻，米芾的书法做到了"一帖一个样"。看他的《致临沂使君帖》（图 4-24）、《清和帖》（图 4-25）、《值雨帖》（图 4-26）等，不

重复、不雷同，体现了一个杰出书法家的精湛技法、丰富的表现力与无限的创造力。

北宋 蔡襄行书

蔡襄，字君谟。兴化军仙游（今属福建省）人。官至端明殿学士，知杭州，谥忠惠。文集有《端明集》（亦称《蔡忠惠集》）。书法之外，蔡襄也是一位茶学专家，所著《茶录》是继陆羽《茶经》后又一重要的茶学专著。还撰有《荔枝谱》一部，是果艺栽培学专著。

蔡襄的书法，与苏轼、黄庭坚、米芾被后人称为"宋四家"。与苏、黄、米相比，蔡襄在"宋四家"里的位置有些受争议。有论者说，"蔡"不是蔡襄，而是蔡京。这从另一角度来看，说明蔡襄的书法成就不像其他三家那样突出到获得一致认可的程度。

苏、黄、米的书法，最大的特点是"尚意"，是"宋人尚意"这股书法风气中的代表。所谓尚"意"之"意"，一是"自家心意"，看苏、黄、米的书法风格，对比古今其他书家，他们的个性何其突出！二是"天意"，苏、黄、米的书学观受到禅学思想之浸润，均崇尚"无意而皆意"，即法无定法、心无所居、天真烂漫为上。所以站在"尚意"的角度来衡量蔡襄的书法，蔡要比苏、黄、米逊色得多。因为蔡书，最讲法，是法胜于意，所以讲究"法则为上"的南宋大儒朱熹就特别推重蔡书："字被苏黄胡乱写坏了。近见蔡君谟一帖，字字有法度，如端人正士。"

蔡襄活动于北宋前期，在当时书法地位颇高。欧阳修评价说："自苏子美（北宋文学家、书法家苏舜钦）死后，遂觉笔法中绝。近年君谟独步当世，然谦让不肯主盟。"苏轼说："蔡君谟为近世第一，但大字不如小字，草不如真，真不如行也。"可见，蔡襄的书法非常讲究法

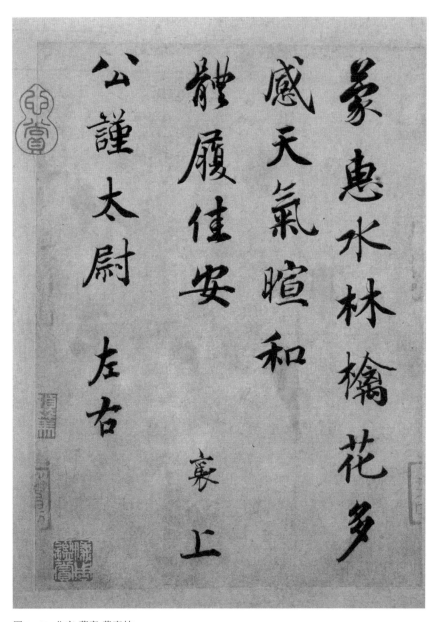

图 4-27 北宋 蔡襄 蒙惠帖

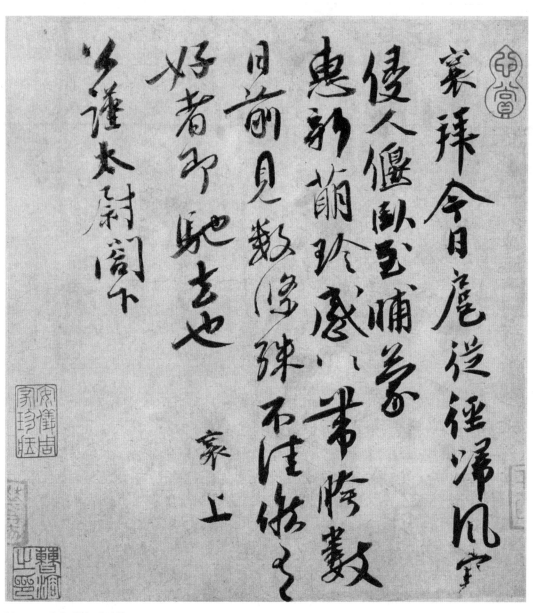

图 4-28 北宋 蔡襄 扈从帖

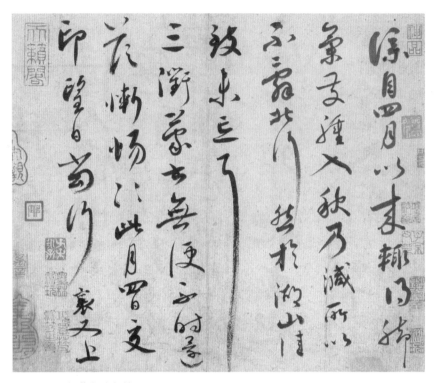

图 4-29 北宋 蔡襄 脚气帖

度，是唐人尚法走向宋人尚意的"桥梁"。他擅长楷、行、草书体，以行书为最妙。

　　蔡襄的书法，主要取法"二王"与颜真卿。他的楷书深得颜真卿的体势，他是用"二王"的笔法写颜体的结构。如他的偏于楷书的行书，结构也有较多颜体的影子，如其行书《蒙惠帖》（图 4-27 ）。但由于传承了清俊的"二王"笔法，所以其书法的气息全然不同于颜真卿行书所具有的浑朴的篆籀气，而是一派秀雅空灵！

　　不过，由于蔡襄所学多体，其行书面貌则有多种姿态。其偏于草的行书，便与这一路行书不大一样了。偏于草的行书，是蔡书的精彩所在，如《扈从帖》（图 4-28 ），大有晋人潇洒的风韵！蔡襄在草书上

下过很大功夫，他最欣赏张旭的草书，说："张长史正书甚谨严，至于草圣，出入有无，风云飞动，势非笔力可到，可谓雄俊不常者耶。"他自己的行书，有些作品就很奔放洒脱，如《脚气帖》（图4-29）。这样的作品在蔡襄书法中虽不多见，但也正是因为有了这样的作品，才让我们看到蔡襄书法的丰富性。温柔敦厚的蔡君谟，也是可以像米芾那样"放笔一戏空"的。有了《扈从帖》与《脚气帖》这类行草书，才使蔡襄真正无愧于"宋四家"的名号。

元　赵孟頫行书

中国书法的批评，常常将人品等同于书品。人品有问题，那他的书法再好，也不行。许多人坚持认为，赵孟頫的人品有"问题"。"问题"在于他是宋朝赵家皇室后裔，却在改朝换代后，出仕于异族执政的元朝，这太没有气节了，是大逆不道！对这个"问题"，有必要略作探讨。一是，我们不能忽略赵孟頫当时出仕的背景实况。元取代宋时，赵才25岁。元朝政府搜访江南士子，将他列为首选，赵曾两次拒绝，最终看大局已定，于是抱着"用之于国"的理想，进入当朝政府。二是，赵孟頫出山从政后，操行高洁，在个人权限与能力允许的情况下做了许多有益民生的事业。三是，赵孟頫虽在元朝政府高层为官，从他的诗文中，我们能看出其矛盾心态，并且借文化来"汉化"异族。赵孟頫的大倡"复古"，也与此有关。所以对待赵孟頫的书法，如果始终抱持着类似"他是个无气节软骨头"这样的观念，难免会不着边际。有一种流行说法便是，"赵孟頫的书法软而无力"。赵孟頫是元代乐、诗、词、文、书、画、印等领域都很杰出的艺术家，天分、勤奋都属一等。他的书法，一生追慕王羲之。这样的人，怎会不解王羲之的用笔？又怎会不解王羲之"龙跳天门，虎卧凤阙"的神采？所以赵孟頫的字，看上去很"柔"，其实很"劲健"，不临不知道，一临就发现下笔是何等的"坚劲"！赵孟頫的书法用笔与他的绘画用笔是贯通的。他有一首诗

赤壁賦

壬戌之秋七月既望蘇子與客泛舟遊于赤壁之下清風徐來水波不興舉酒屬客誦明月之詩歌窈窕之章少焉月出于東山之上徘徊於斗牛之間白露橫江水光接天縱一葦之所如凌萬頃之茫然浩浩乎如馮虛御風而

图4-30 元 赵孟頫 赤壁赋

图 4-31 元 赵孟頫 行书李翱七绝诗

说，"石如飞白木如籀，写竹还应八法通。若也有人能会此，须知书画本来同。"所以明代的大书画家董其昌在跋赵孟頫的《鹊华秋色图》中说赵"兼北苑、右丞两家画法，有唐人之致去其纤，有北宋之雄去其犷。"这正是赵孟頫用笔的艺术特色所在。董其昌不愧是艺术大家，不愧是赵孟頫艺术的"真知音"。

赵孟頫留存下来的行书作品较多，每件都是精心之作，聊举一二。

赵孟頫有行书《赤壁赋》（图 4-30），写来极雍容精美，从头至尾，用笔无一懈笔，大得晋人之笔法与气韵。

图 4-32 元 赵孟頫 致景亮尺牍册（局部）

赵孟頫行书《李翱七绝诗》（图 4-31），写得潇洒自在，真有"凤翥龙翔"之神。在平和、雍容中，不乏奇崛，不乏朴拙。赵孟頫的书法，很多人认为它太秀媚，其实它在秀媚中含蕴了拙朴。如这件书法中的"经""来""道""无""云""在""水"等字，看似平，看似正，实则奇，实则拙。

赵孟頫行书《致景亮尺牍册》（图 4-32），温润如玉，平和自然，法、意、韵三者浑融，诚能直接右军风神。

元　杨维桢行书

杨维桢（1296—1370），字廉夫，号铁崖道人、东维子，浙江诸暨人。杨维桢是一代高士。

杨凝式书法《韭花帖》，整体布局很疏朗，与之截然相对的则是极紧密。譬如杨维桢这件行草书张雨《小游仙诗》："溪头流水泛胡麻，曾折璚林第一花。欲识道人藏密处，一壶天地小于瓜。"（图 4-33）《韭花帖》是平和淡远，《小游仙诗》是气壮山河。

他曾在松江（今上海市）隐居，门上写着："客至不下楼，恕老懒；见客不答礼，恕老病；客问事不对，恕老默；发言无所避，恕老迂；饮酒不辍车，恕老狂。"杨维桢的艺术才华不仅体现在书法方面，他的诗、文、戏曲均有很高成就。他的诗，不蹈袭前人法则，风格奇诡险怪，名擅一时，号称"铁崖体"。杨维桢的书法与诗歌一样，标新立异，自成一体。

"元四家"倪云林说他自己的画是"聊舒胸中逸气耳"，杨维桢的书法与诗文也可以作如此观。舒发胸中逸气，几乎是隐士书画家们的共同艺术追求。但因为各个隐士艺术家的性情，学养，家庭背景，生存环境等因素的不同，所以虽然这些艺术家在整体艺术风格上呈现出"矫矫不群"外，在个体风格上仍有较大差异。如倪瓒与吴镇就趋向淡

图 4-33 元 杨维桢 小游仙诗

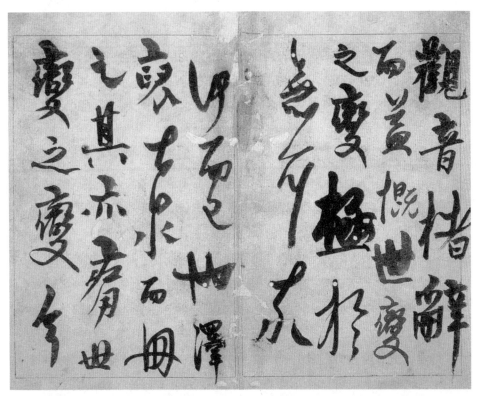

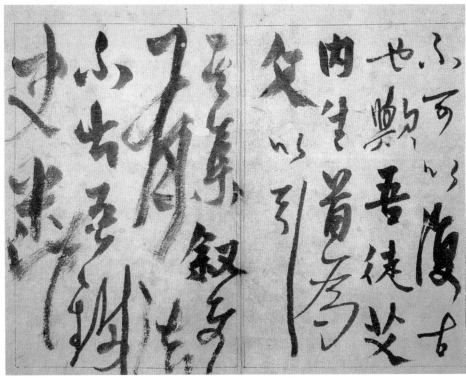

图 4-34 元 杨维桢 题古泉谱册

远空灵，杨维桢则趋向淋漓爽快，有如飞燕掠波，顿挫奇宕。从这件作品我们看出，杨维桢的行书还吸收了一些章草笔意，尤其是捺画，停顿后向上一挑。此外，这件书法的用墨枯、湿、浓、淡、干，对比十分强烈，再加上字的大小、轻重悬殊较大，于是整体呈现出朦朦胧胧的梦幻意境。

杨维桢的这种独特的章法，与杨凝式有异曲同工之妙，其实也是传承了王羲之《兰亭序》以来的"镶嵌法"。就像照相机的镜头，杨凝式《韭花帖》拉得远，杨维桢《小游仙诗》拉得近。

杨维桢书法另一不同常流之处在于，他的用笔大量使用侧锋、露锋，甚至笔画"破"了也无所顾忌；他的结构，解散体势，字形很拙；他的笔画、墨色在同一作品常常趋于鲜明的对比。我们看杨维桢《题古泉谱册》（图4-34），这种前所未有的激荡、跳跃与极端对比，是对正统的温和典雅审美观的挑战与反叛。在他那个时代，敢这样写书法，已经是相当"前卫"了。明代书法家吴宽评价杨维桢的书法为"大将班师，三年奏凯，破斧缺斨，倒载而归"，这正是他那"矫杰横发""傲岸不羁"的个性的映现。

杨维桢在《东维子文集·李仲虞诗序》中提出："诗得于师，固不若得于资之为优也。诗者，人之性情也。人各有性情，则人各有诗也。得于师者，其得为吾自家之诗哉？"主张以个人性情写诗的杨维桢在书法上也明显烙上了他的个性特征。逸士逸笔，杨维桢的书法真堪称是"逸品"！

明　文徵明行书

继祝允明之后，文徵明成为吴门书派的领军人物。文徵明的个性与祝允明截然不同。祝允明豪宕不羁，文徵明慎重谨严。或许会有人认为祝允明是因为遭受了科考挫折，才有此种差异。其实，文徵明也同样是科场不得志者，从26岁到53岁，应考了九次乡试，均告失败。

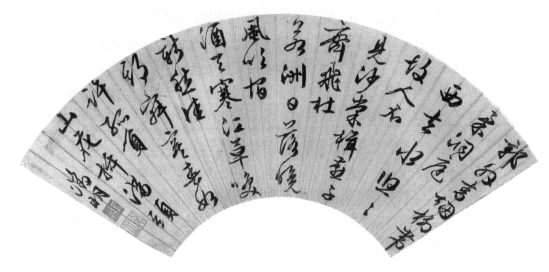

图 4-35 明 文徵明 七律·上巳日独行溪上有怀九逵

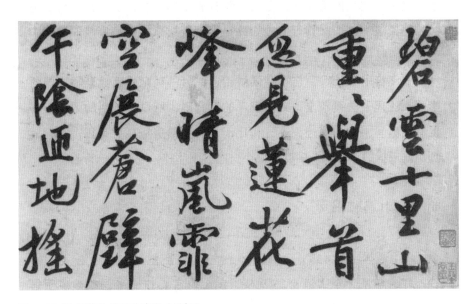

图 4-36 明 文徵明 游天池诗卷（局部）

这对有"以天下为己任"远大抱负的文徵明来说，实在是沉重打击。在他那个时代，科考是读书人进入社会上层，获得施展才能的机会的主要路径。然而，一次又一次的失败都没有让文徵明颓丧与气馁，也没有让文徵明的书法、绘画走向愤世嫉俗或萎靡不振。他也失落过、消沉过，不过失落消沉之后依然是"我自我"，不激不厉，心境平和。或许对文徵明来说，书法不是用来"宣泄"的手段，而是使他"屡战屡败"的心灵得到了平静的慰藉。书法，当然还有他的绘画（文徵明同时也是吴门画派的代表人物），是他个体精神的"避风港湾"。文徵明的书法，远没有祝允明和陈淳来的激越，它总是那么宁静平和，怡然自得，但也不像王宠那样有些超离世俗，不食人间烟火。

文徵明的行书有小字行书与大字行书两种。两种行书的风格不太一样。

文徵明的小字行书从赵孟頫入手，而后上追晋唐名家典范，加以自家融会，形成了较为强烈的个性面目（图4-35：《七律·上巳日独行溪上有怀九逵》）。前人说"书贵瘦硬方通神"，文徵明的小字行书正有此意。笔画虽瘦，但很硬朗，令人感觉骨胜于肉。文徵明极擅小楷，笔法精熟，法度谨严。其行书也如此，不是很放意，但是谨严的法度中呈现出洒脱来，可谓是行书中的"小写意"。

大字行书中，一种与小字风格相近，另一种则受到他老师沈周的影响。沈周书法得益于"宋四家"的黄庭坚，所以文徵明的大字行书也有黄庭坚书法的痕迹，不过相比于黄，文的字势显得平正一些，笔画一波三折的"微颤"幅度也要小一些（图4-36：《游天池诗卷》）。

明　董其昌行书

董其昌（1555—1636），字玄宰，号香光、香光居士、思翁，华亭（今上海松江）人。官至南京礼部尚书，人称"董宗伯""董容台"，于书法，楷、行、草兼擅，并工诗善画，精鉴

赏。著有《容台集》《容台别集》等。

董其昌是晚明杰出的书画家。他的艺术思想与艺术实践相得益彰，对当时、对后世都有巨大影响。董其昌曾经自述学习书法经过：初学颜真卿《多宝塔》，又改学虞世南，后来认为唐书不如魏晋书，于是临习王羲之的《黄庭经》，以及钟繇的《宣示表》《力命表》《还示帖》《丙舍帖》。就这样发奋临池三年，自我感觉能逼近古人，便不再把文徵明、祝允明等名家放在眼里。董其昌的作品中有大量的临帖作品，可以看出他的取法范围非常之广。他对结字有一个观点是："晋唐人结字，须一一录出，时常参取，此最关要。"结字不可妄自杜撰，要有古法、有出处。我们很可能会以为董其昌这样膜拜古人，岂非"泥古不化"？其实不然，他一方面深入古人，另一方面又同时是风格非常独特的书家。与黄庭坚一样，董其昌书学成就之获得也与禅修有关。

董其昌对禅宗有深入研究，他把自己的书房命名为"画禅室"。他喜以禅论画，著名的"绘画南北宗论"就是他提出来的。他也喜以禅论书，主张书法学习贵在"悟"，"拆骨还父，拆肉还母"，"以我神著他神"。所以我们看董其昌的临帖作品，除了文句相同外，与原帖在神与形两方面都差别很大。不论是用笔、结体，还是章法、意境，他都纯然以自己个人的理解来临习。董其昌在学书的早期，或许侧重与范本相似，但是越往后，越注重的是——"我怎么临"。如果不这样，他临帖范围那么广博，很可能就会被范本牵着走。董其昌临帖，字法上大体参照范本，但是整体的感觉全是化作他自己的。稍知董其昌书法的观者，几乎一眼就能分辨出董其昌的"临本"来。这可能会引起误解：临帖临不像也能成为书法大家。其实不然，若是将董其昌的书法置于整个中国古代书法经典作品中，我们仍然发现它是合乎法度的。董其昌说书法的学习，"妙在能合，神在能离"。不能合，就不具有共性的审美法则与技法，也就不能进入从古至今流传有序的"书法脉络"；不能离，则为法所缚，只能寄人篱下，无以自立门户。

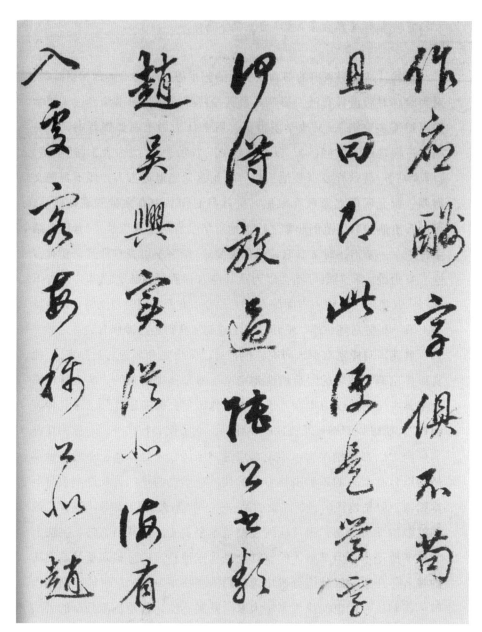

作书酬字俱不苟

且曰凡此便是学字

而得放逸怀不可数

赵吴兴家学小海有

入室堂奥稽不如赵

图4-37 明 董其昌 论书（局部）

董其昌书法的妙处在于：熟后求生，意境幽淡。从这件行草书《论书》（图 4-37）我们可以看出董其昌的书法偏于"秀"。但是"秀"只是他书法之表面，我们若是仔细品赏其书法结构和用笔，会发现秀中夹杂着一些"涩""拙""奇"，这便是他主张的书法要"熟后求生"的内涵之一。董其昌书法的超拔之处更在于它的意境。意境是书法整体呈现出来的一种气质、格调、氛围，它不离形质，却又超越形质，它更侧重的是"虚"。因为有生拙在，所以董其昌书法显得"幽"；因为有疏空在，所以董其昌书法显得"淡"。董其昌的书法与绘画都讲"淡"，晋人书法也讲"淡"，但是二者有所不同。晋人的"淡"，不是主基调，是潇洒风流中蕴含着淡的因素。而在董其昌的书法里，"淡"成为一种基调，一种核心美感。他把书法之"淡"的审美意义与内涵推到了一个极致，营造了一个幽淡的书法境界。

明 张瑞图行书

明代宦官魏忠贤专擅朝政之际，一些高官为求仕途上的得意，有的在面子上，有的则是表里如一地巴结魏忠贤，成为"阉党"。这其中就有张瑞图。不过，作为"阉党"成员之一的张瑞图对魏忠贤的态度却是"内持刚决，外示和易"，基本不参与魏氏操纵的为非作歹。魏忠贤倒台后，张瑞图受到牵连，先入狱，后被遣归晋江老家，以书画自娱余生。

张瑞图的书法与邢侗（1551—1612）、董其昌、米万钟（1570—1628）被称作是"晚明四大家"。四大家中，邢侗与米万钟秉承古法，自我开创不足，所以其书法成就不如张瑞图和董其昌大。张瑞图与董其昌二人相比，张是奇中有正，董是正中有奇；张之所长在用笔结构方面独立一格，董之所长在意境方面清淡高迥。张是独辟蹊径，董是集大成。正如清代的秦祖永所说："瑞图书法奇逸，钟、王之外，另辟蹊径。"张瑞图书法能另辟蹊径，不是偶然，而是有着自觉的意识。与

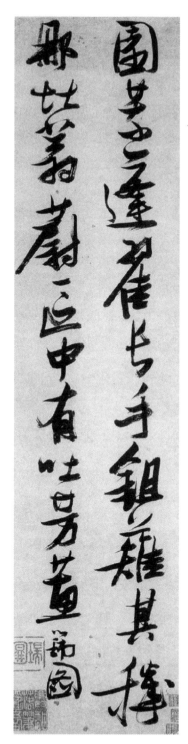

图 4-38 明 张瑞图 五绝诗轴

董其昌一样，张瑞图也推崇晋人书法，他在晋人书法的"平淡玄远"中洞察到"妙处却不在书，非学所可至也"。他也很欣赏东坡那首有名的论书诗里说的："吾虽不善书，晓书莫如我。苟能通其意，常谓不学可。"他自认为："假我数年，撇弃旧学，从不学处求之，或少有近焉耳。"从不学处学之，真是大有文章，其实与苏轼"常谓不学可"的书法学习观，董其昌"以我神着他神"的书法学习观，甚至是与黄庭坚赞赏杨凝式的"下笔便到乌丝栏"，均是一致的。

我们看张瑞图这件行书《五绝诗轴》（图4-38）："园荒蓬藋长，手鉏薙其秽。那堪蓊蔚区，中有吐芳蕙。瑞图。"将之与前人书法相比，面貌比较"特别"。他的用笔虽然承继古人，但是他把古人笔法中的"翻折"反复使用，几乎成了他的"专利"。另一用笔特点是，在起笔处，前人尽可能地逆锋或藏锋以求含蓄浑穆，张瑞图却喜欢"露锋"起笔，所以显得很锐利。其实，"翻折"一多，就会造成结构上的"方整"字形偏多。于是，这用笔与结构都有了"新"意。意与古会，古为我用，张瑞图书法是"善学古人"的一则佳例。

在行书中，翻折用笔与方势结构多，很可能会影响到行气连贯。张瑞图的解决办法是：一、上下字字距密，一个紧挨着一个，左右行之间距离远；二、上下字之间"顺势"很自然。清代书论家吴德璇说张瑞图虽然人品颓丧，"而作字居然有北宋大家之风，岂得以其人而废之"？我们看张瑞图的书法，刚健有力，气贯长虹，纵笔横扫中透显出一种奇崛，字里行间不乏秀润与沉着，实在是大家手笔。

明 黄道周行书

黄道周（1585—1646），字玄度，又字幼玄，号石斋，福建漳浦铜山（现东山县）人。

中国古代的文人有许多是文武双全的，如唐代的大书法家颜真卿，

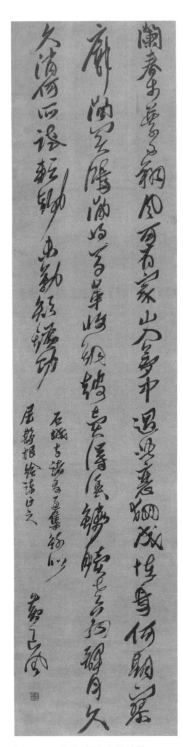

图 4-39 明 黄道周 七律诗轴

宋代的大词人辛弃疾，明代的大儒王阳明，他们既能舞文弄墨也能带兵打仗，既是文艺家，也是军事家。黄道周也是如此。1622年，三十八岁的黄道周与三十一岁王铎、三十岁的倪元璐同举进士。他们三人曾经相约攻书，尽管走的书法道路与人生道路各不一样，却都成了一代大书法家。

黄道周为官刚正不阿，魏忠贤专擅朝政时，他是反对派之一。南明王朝时，他任过吏部、兵部尚书，在抵御清军南进的战斗中被俘，在南京就义，死前以鲜血写下"纲常万古，节义千秋，天地知我，家人无忧"。黄道周还是一位杰出的学者，学问渊博，通天文、历数、易学，著有《易象正》《三易洞玑》《太函经》《续离骚》《石斋集》等。

对黄道周来说，治国、平天下才是头等大事，书法画画在他看来只是小技，是"学问中第七、八乘事"。虽是第七、八乘事，黄道周对书法也并非不着意。他有自己的书法观和审美追求。他书法追摹的对象是钟、王。黄道周擅长行书与小楷。小楷书写的宽博、朴拙，得了钟繇楷书高古一路的神髓。行草书则是将小楷书左低右高的"耸肩"字势与王羲之的飘逸洒脱、刚劲矫健融合在一起，风格独特。可能是因为黄道周不把书法"当回事"，所以他书法让人有轻松率意之感。在轻松率意中，还让人感到有一股"倔强气"在。

明　倪元璐行书

倪元璐（1593—1644），字玉汝，号鸿宝，浙江上虞人。

同黄道周一样，倪元璐也是个刚正耿直的人。这样的人为官若是碰上奸臣当道，便很可能弄个鱼死网破。倪元璐步入仕途那会，正是魏忠贤一手遮天之时，他对"阉党"当政耿耿于怀。后来，倪元璐出任江西乡试之主考官，便出了含有讥讽魏忠贤之意的考题。好在崇祯皇帝随后即位，诛了魏忠贤，倪元璐方幸免于一场灾祸。

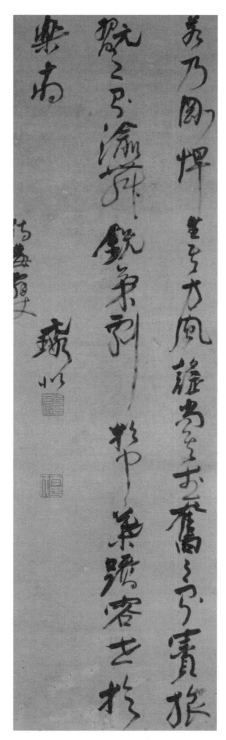

图 4-40 明 倪元璐 节录左思蜀都赋（局部）

倪元璐与黄道周一样，是个忠君爱国的臣子。李自成攻破北京城后，明朝大势已去，无力回天的崇祯皇帝吊死在煤山，倪元璐在老家浙江上虞知道这个消息以后，也上吊殉国了。

黄道周与倪元璐都没有把书法看得太高。但不管是有意于书，还是无意于书，书法是士大夫文人的修身方式，总是映现出作书者的性情气质。黄道周的书法里渗透着倔强、奇宕，倪元璐则有过之而无不及。倪元璐书画俱工，其书法学颜真卿。清代的吴德璇认为，在明代学颜真卿的书法家中，没有能胜过倪元璐的。颜、倪二人可以说是中国历史上为人臣的忠正典范，二家书法共同之处是刚正雄强，雄浑刚健。二家也有很大不同：颜真卿书法，尤其是行书，体现了天趣与宽博；倪元璐书法不像颜书那样丰筋，刚劲则有过之，刚劲到铁骨铮铮，显得硬朗，硬朗中带着冷峭，有着一种"拗"意。

看倪元璐这件行书轴（图4-40），文字内容是节录左思《蜀都赋》："若乃刚悍生其方，风谣尚其武。奋之则赟旅，玩之则渝舞。锐气剽于中叶，蹻容世于乐府。"倪元璐书法的结字很奇特，每个字的疏密与我们常见的不太一样，所以让我们感到陌生。用笔似乎是在纸上"顿挫"着行走，显得有点"艰涩"。康有为说，明代书法家个个能写行书，倪元璐的行书"新理异态"特别多，这句话确是说到了点子上。

明 王铎行书

王铎（1592—1652），字觉斯，号嵩樵，又号痴庵，别署烟潭渔叟。孟津（今河南孟津）人。明天启二年（1622）进士，授翰林编修、经筵讲官等职，崇祯十七年（1644）授礼部尚书，时清军攻陷北京，故未就职。顺治三年（1646）仕清，为《明史》副编修，后为礼部左侍郎、礼部尚书，顺治九年（1652）逝，谥"文安"。有《拟山园帖》《琅华馆帖》传世。

一个杰出的艺术家，其艺术思想往往也不同凡响。有的艺术家，会把他的艺术思想用文字的形式记录下来，有的艺术家却并不写下来，而只是在他的艺术作品中传达。以文字形式记录下来的艺术观点，对后来的研究者来说，无疑是理解这位艺术家的最好资料。我们若是将艺术观点与其艺术作品对照起来看，就会令我们对这位艺术家有更深刻的知解。

欣赏王铎书法就可以这样。王铎是杰出的书法大家，有人甚至评价说"后王胜前王"，即王铎书法超过王羲之书法。王铎对自己的艺术实践又有自觉理性的追求。在进入王铎书法之前，我们先来看看王铎早期论文学的著作《文丹》，其中有道：

文要深心大力，如海中神鳌，戴八弦，吸十日，侮星宿，嬉九垓，撞三山，踢四海！

文要胆。文无胆，动即拘促，不能开人不敢开之口。笔无锋锷，无阵势，无纵横，其文窄而不大，单而不耸。

文有矜贵气，有壮丽气，有兵戈气，有寒酸气，有颓败气，有死人气。全无气，不名为文。

文喜凌驾，不喜怒骂粗莽之凌驾；喜虚婉，不喜浅薄无味之虚婉；喜奇峭，不喜迂阔谬僻之奇峭；喜簸弄，不喜枝叶旁出之簸弄；喜悠远，不喜缓漫无关切之悠远；喜酣战，不喜赘疣添续之酣战；喜沉厚，不喜无名理不珑璓之沉厚。

读到这样的文字，我们可以知道王铎思想必不平庸，含有叛逆。王铎对力、狠、气、势、奇诡、跌宕、厚重、宏大这些美学特征十分推重。后来王铎的艺术思想起了很大转变，这些早期渗透进了王铎骨子里的艺术思想也相应地得到了调和。这样一调和，让王铎没有走向偏执一路，反而走向广博厚实，走向海纳百川。

王铎学书法非常用功，他对传统吃得很深，尤其是对米芾，对

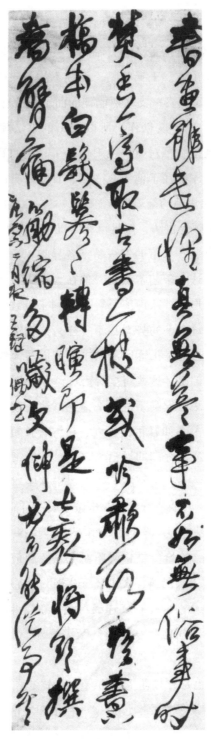

图 4–41 明 王铎 书画虽遣怀文语

《淳化阁帖》，烂熟于心。他"一日临帖，一日应请索"的书学方法使他既能入古，又能出古。王铎临帖，往往不拘泥于临摹对象，能自出新意，犹如人钢琴家演奏一支耳熟能详的曲子，虽然奏过成千上万遍，但每次演奏都是一次再度创作。所以杰出的书法家，临本也是一种创造，因为他已经把临摹对象"主观化"了。我们看王铎书法的用笔与结字很守古法，原因在于他年复一年、日复一日的临古，古法已经"润物细无声"地渗进他的笔墨里。

尽管王铎书法颇合古法，但是也有人批评是"野道"。这与其别具一格的书法风貌有关。米芾的书法是字各异态，行各异态，每篇书法不同，王铎传承了这一条艺术法则，他在大幅大字书法里对这一条还做了扩展。他把字形的"八面离心"发挥到了极致，跌宕起伏，欹侧自如，险奇怪异，每个字的势态都不一样，这就造成了整篇书法的奇崛、丰富与耐看，这也是王铎以前的书法家们写大幅行草书作品未能做到的。难能可贵的是，这些奇姿异态、八面离心的字，在王铎笔下竟能串到一起，章法上丝毫不乱。王铎在章法上超越一般人之处，在于书法的阴阳对比关系如轻重、粗细、枯湿、长短、正欹、松紧、连断、收放等得到了最大程度的涵括与体现。一般书家的章法也并不是没有这些阴阳对比关系，区别在于，王铎将这些对比关系向两极推展到了最大。就连每一行的"行气线"也做了最大可能的变化。

不过王铎的书法，也不是每一件作品都能称得上"出彩"。大家普遍认同的精彩之作，恰恰就是将阴阳对比发挥到最大限度的作品。看王铎 59 岁时所作《书画虽遣怀文语》行草轴（图 4-41），纵 203 厘米、横 51 厘米，堪称巨幅。此作行气连绵不绝，整篇淋漓酣畅，让人观之有骤雨旋风、地动山摇之感，其书气跃出纸外，直与天地之气相接，与宇宙融为一体。

对此，他自己也是有自觉认识的，他论作文说："极神奇正是极中庸。"何来神奇？《周易》系辞上说："一阴一阳之谓道"，"阴阳不测之谓神"。阴阳对比到极致而又变化不可测，才是极神奇；极阴阳而又和

谐统一成一个整体，让人看不出痕迹，便是极中庸。极神奇正是极中庸，不仅是王铎艺术理论的自觉追求，也是他书法实践的最高审美理想。可以说，王铎最好的书法作品正是这条原则最大程度的实现。

清　朱耷行书

八大山人早年学的是董其昌，书风趋向于清秀飘逸，后来宗法晋人。同样是学晋人，褚遂良得晋人的清劲隽秀，米芾得晋人的洒脱自如，赵孟頫得晋人的超逸秀媚，董其昌得晋人的平淡温润，王铎得到晋人的跌宕多姿。而八大山人的取法晋人，与董其昌的路相近，是在格调上，在"纯粹"上着力，他比董其昌走得更远，他比董书之"淡"更淡，甚至于有些冷，但不是"冷而艳"，而是"冷而拙"。所以八大山人书法的好，不像有些书法那样一眼就能看得出来。因为有些书法的好，往往是借助字形结构的精美与笔法的精致，是在"黑处"。而八大山人的书法，映入观者眼帘的首先不是黑处，他的字形也不可以用"美"来衡量。八大山人的书法，常常是"白"多于"黑"。如《书画册·对题诗》之一（图4-42）："斋阁值三更，写得春山影；微云点缀之，天月偶然净。"面对它，我们感觉整个纸面散发着一股清凉之意，就如明末虞山派琴家徐上瀛《二十四琴况》里所勾画的："每山居深静，林木扶苏，清风入弦，绝去炎嚣，虚徐其韵，所出皆至音，所得皆真趣，不禁怡然吟赏，喟然云：'吾爱此情，不绲不竞；吾爱此味，如雪如冰；吾爱此响，松之风而竹之雨，涧之滴而波之涛也。有寤寐于淡之中而已矣。'"这样一种"冰雪"气格，在八大山人的书法中是核心艺术特质。

再看他的用笔、结字和章法，也不龙飞凤舞，也不风樯阵马，但是仔细看，经常赏，你会觉得大巧若拙，奇妙无穷。我们看他的对联"采药逢三岛，寻真遇九仙。"（图4-43）每一个字的结构都与我们寻常所见的不一样，这种结体往往将"黑"处简练，"白"处夸张，就像

图 4-42 清 八大山人 书画册·对题诗（之一）

他的绘画构图那样奇特。他是用绘画的章法来经营书法的结构。

八大山人书法的用笔非常单纯，前人强调的"八面用锋"，在八大山人这里几乎简化为纯然的中锋了。所以在八大山人的行书与草书中，极少有牵丝引带。我们看八大山人的字，越到后期，用笔中锋越多，也越加凝练，甚至会让人感觉好像没有什么提按变化。因此我们可以说，王羲之与米芾这类书法家，把行书用笔的丰富性推向了极致，而八大山人这样的书法家把行书用笔的高度纯粹性推向了极致。也是，书法笔法的跌宕起伏是与人的情感对应的。常人经常随外境之变而有

图 4-43 清 八大山人 行书对联

喜怒哀乐，化而为书，则起伏跌宕，对比明显；而八大山人是道行极高的出家人，已然不为外境所迁，自然就不会像常人那样情感起伏多变。

笪重光说："虚实相生，无画处皆成妙境。"八大山人的书法，以大片的虚，托出寂寥的实，虚虚实实，实实虚虚，将我们引向一个遥远、空寂的世界。

清　刘墉行书

刘墉（1719—1804），字崇如，号石庵、香岩、日观峰道人等，山东诸城人。任过学政、知府、道台，内阁学士、体仁阁大学士，是乾嘉时期的重臣，以清正廉洁名于世。

试想一下，若是有人把字写得又肥、又黑、又浓，情况会怎样？我们会立即将它与古代书论里一个形象的批评用语——"墨猪"联系在一起。刘墉的书法，初看之下，也可能会给我们这样的印象。但若反复审观，却发现"肥""黑""浓"这些在书法艺术中极易造成"恶俗"的不良因素，在刘墉的笔下，反而熠熠生辉，成为刘墉书法的"亮点"，正是"化腐朽为神奇"！

刘墉的书法能从当时赵董风靡天下的书法潮流中突围出来，独树一帜，实在难得！与刘墉并被誉为"浓墨宰相，淡墨探花"的另一位书法家即"探花"王文治（1730—1802）盛赞刘墉书法能够迥异时流："石庵先生功力最深，极意追踪古人，不肯少趋时径，真书法中有寒松古柏之操者。"

刘墉的书法有深厚的临古功底，早期学的是赵孟頫和董其昌，后来上溯到苏轼、杨凝式、颜真卿、王羲之等。他临仿古人，有些类似董其昌不拘泥于形质上的相似，而是"以自己的神采去照映古人的神采"，所以我们看到刘墉的临古之作，基本能一眼辨出那就是"刘墉

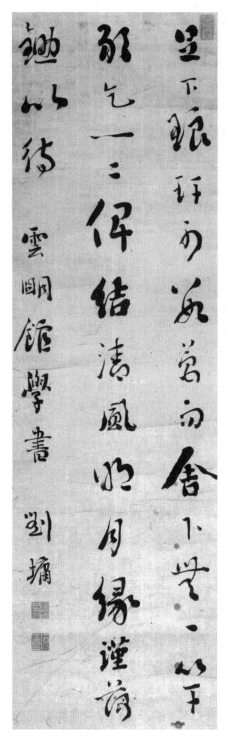

图 4-44 清 刘墉 行书轴

版"临本。

刘墉书法的艺术特色可以用"虚""静""简""腴""拙"这五个字括之。前两个字是指其书法之境界，后三个字是指其书法之形貌。前人论书，常说"神采为上，形质次之"。这神采既可以是如怀素"笔下唯看激电流，字成只畏盘龙走"那样的偏向于外显性的神采，也可以是如董其昌"清风飘拂，微云卷舒"那样的偏向于内隐性的神采。刘墉的书法属于后者。我们看刘墉这幅行书（图4-44），疏朗明澈，虚和淡远，我们仿佛沉浸在"清晨入古寺，初日照高林；曲径通幽处，禅房花木深"那般的意境中。王文治评刘墉书法说："世间一切工巧技艺，不通于禅，非上乘也。石庵前辈书，于轨则中时露空明，于运用中皆含虚寂，岂非深于禅者。"刘墉书法确有一种虚寂自如的禅味。所以尽管刘墉字形丰腴，用笔厚重，但是，他在丰腴厚重的字之间置入一些瘦细的字或笔画，他的结体吸收了草书的省简，再加上他写得轻松，写得淡定，所以不仅避免了"墨猪"之嫌，反而更显出其书法的"拙中含姿""淡中入妙""精华蕴蓄""劲气内敛"的高深境界。

清　何绍基行书

打开何绍基的书法，我们能感觉到一种"柔"之美。老子《道德经》多处说到"柔"，如："柔之胜刚，弱之胜强。""天下之至柔，驰骋天下之至坚。""人之生也柔弱，其死也坚强。"先秦尚"柔"的哲学思想，后来影响到了中国的武术和艺术。武术里最具代表性的是太极拳，艺术中则是书法。柔，却并非萎靡无力，我们看太极拳柔和若水流，绵里藏针，讲究"四两拨千斤"。我们看中国的书法（包括受书法用笔影响的绘画）也是讲究柔中有刚，刚柔相济。何绍基的书法用羊毫一类的笔，笔性比狼毫一类笔要柔软。何绍基生逢碑学大盛时期，是碑派书家的杰出代表，而碑派书家的主要专长就在于用长锋在生宣上写字。他在笔法方面有独到的理解，并达到了很高的造诣。

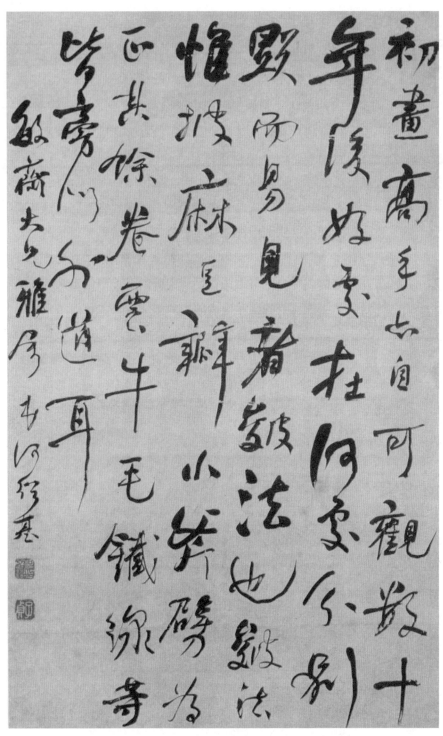

图 4-45 清 何绍基 论画语

何绍基是位多能的书法家，五体兼工，各种书体均能出之以"己意"。这"己意"，首先体现在他的书法用笔上。他特别崇尚中锋用笔，极少用侧锋。因为他认为"如写字用中锋然，一笔到底，四面都有，安得不厚？安得不韵？安得不雄浑？安得不淡远？这事切要握笔时提得起丹田工，高着眼光，盘曲纵送，自运神明，方得此气。当真圆，大难！大难！"在何绍基看来，书法只要能善用中锋，则书法的厚实，气韵，淡远都可跃然纸上。从何绍基一生的书法实践来看，也确实符合这一点。何绍基的书法，中锋要远多于侧锋，这与东晋以来的"八面用锋""侧锋取妍"的主流不太相同。何绍基书法笔法的立足点是篆书笔法，并且他所理解的篆书笔法，是从古碑刻书法中读出来的，他非常迷恋这种"篆籀气"的圆浑饱满的中锋笔法（其实也偶尔带着一点侧锋）。为了获得这种"篆籀气"，他有意强调了起笔与收笔处的"藏头护尾"。他用这种以"篆书"为基调的笔法，写楷书，写隶书，写行书、草书，以至于楷书、隶书、行书、草书也无不"篆意浓厚"。

他用笔的另一特点是在中锋行进中加入了"颤"和"涩"。宋代黄庭坚的书法用笔也有"颤"的动作，但是比何绍基的速度快，单个笔画中的颤动节奏也没有何绍基多。何绍基书写速度似乎较黄庭坚慢，所以何绍基是在迟涩中中锋行笔。这样做，便可以将碑派书法的那种苍莽浑穆的"金石气"，或者说那种饱经风霜的"历史感"表现出来。为了获得这种感觉，他的执笔动作也与众有别，他用"回腕法"——右臂如射箭者扣弦之状，回腕向胸前，形同猿臂。他"猿叟"的号就是由此而来。这种执笔法其实有违人体自然生理，所以他写字时总是"汗浃衣襦"。可贵的是，何绍基凭以韧劲，坚持不懈，终成一代大家。

何绍基的书法在章法方面也极讲究。他的章法也延续了上下左右映带而生的"镶嵌法"。他单字的结构，特别注重"留白"。每字里的空白，从不平均分配，而是疏可走马、密不透风，从而造成一个字里空白的变化莫测、耐人寻味。

何绍基的行书主要得益于颜真卿的《争座位帖》。这件行书《论画

语》中堂（图 4-45），是何绍基的精品。在此作中，何绍基平日里那些篆、隶、楷书中常见的颤动在这里已经淡化许多，侧锋也大量出现。这倒是让他的行书呈现出更多的天真自然之趣。我们看，前后行气一笔贯通，章法布局随势而成，一任自然。这让我们想起杨守敬对何绍基行书的评语："如天花乱坠，不可捉摹。"

稍后的赵之谦也是诸体皆能的碑派大家。二家行书比较，何绍基行书是"帖味"多于"碑味"，赵之谦则是"碑味"多于"帖味"。他们二人是碑学兴盛以来，书法走"碑帖结合"之路的成功典范。

清　郑燮行书

清代的扬州是中国经济的重镇。经营盐业的徽商与晋商，云集扬州，不仅推动了扬州的商业发展，还给扬州的文化艺术发展奠定了坚实的基础。这些商贾，尤其徽商大多是儒商，有较高的文化和艺术修养，他们也喜欢在商业之余，谈文论艺。因此，一大批文人、艺术家纷纷到扬州，以诗文艺术谋生。这样的环境中，诞生了"扬州八怪"这样一个书画艺术群体。关于"扬州八怪"的书画家名单，有多种说法，被人们经常提到的则有：华嵒、高凤翰、汪士慎、李鱓、黄慎、金农、高翔、罗聘、郑燮、边寿命等人。他们当中艺术成就最高的是金农，最为人熟知的是郑燮。郑燮，字克柔，号板桥，所以后人一般都称他"郑板桥"。

郑板桥之所以在民间有很高的知名度，原因之一是，他虽然做的是"芝麻官"——知县，但是他为官清正，真切关心老百姓的疾苦，后来由于"为民请赈忤大吏而去官"，到扬州以卖画为生。原因之二是，画竹。中国人将梅兰竹菊视作"四君子"，因此以"四君子"为题材的作品数量甚巨，成为中国绘画史上的一个特色。郑板桥以善于绘竹名。他有深厚的"竹情结"，喜欢种竹、赏竹、吟诗赋竹。他的竹诗、竹画，凝注了他的人格精神。他题《竹石图》说："十笏茅斋，一方天

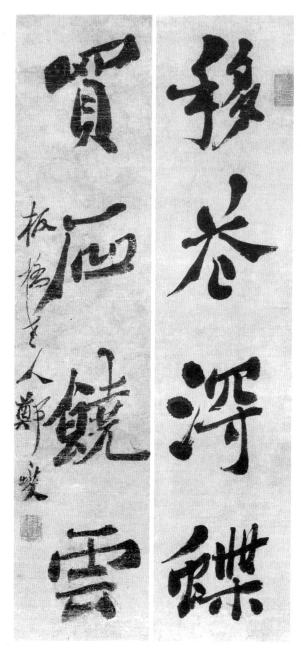

图 4-46 清 郑燮 行书对联

井，修竹数竿，石笋数尺，其地无多，其费亦无多也。而风中雨中有声，日中月中有影，诗中酒中有情，闲中闷中有伴，非唯我爱竹石，即竹石亦爱我也。"板桥钟情于竹，于此可见。

郑板桥画的竹，无论是神采还是形象，均与他的书法风格相当一致。他的竹子是"写"出来的，他的字好似是"画"出来的。郑板桥的书法，主要师法"宋四家"里的黄庭坚、苏东坡，清初的郑谷口。但是成熟的"板桥体"书法则融化了他所师承的对象，以一种标新立异的创造性风格屹立书坛。他将楷书、隶书、行书、草书，以及画兰竹的意趣，掺杂在一起，简直是"大杂烩"。他却能融会无碍，无突兀之感，从而形成了奇特的"六分半书"。我们看这副"移花得蝶，买石饶云"行书对联（图 4-46）。整体古朴厚重，趣味无穷。右联的"花"与左联的"石"，这两个字的"撇"如那兰竹之叶；而"得""买""石"三个字的结构，犹存篆隶遗形；一"蝶"一"云"，宽博简洁，令人遐想；"石"字如画，意态生动。当年苏东坡说山谷"以平等观作欹侧字，以真实相出游戏法，以磊落人书细碎事，可谓三反。"板桥的书法，也有这样的奇妙之趣。

书法一艺，是共性审美与个性审美并存的艺术，板桥体书法虽然标新立异，个性极强，辨识度高，但是共性方面与书法史上的其他大家相比则要少了许多。因此，板桥的书法固然已经自成一体，但要是放在整个书法史上来看，尚难称是"巨匠"。

清　赵之谦行书

赵之谦在艺术上是一位天才，也是一位全才。诗、画、印不仅精，而且能承前启后，具有很大的创造性。他在艺术上主张："独立者贵，天地极大，多人说总尽，独立难索难求。"他的艺术实践，正印证了他的艺术主张。在中国艺术史上，赵之谦是不可或缺的人物。就书法来说，赵之谦也擅长多种书体。

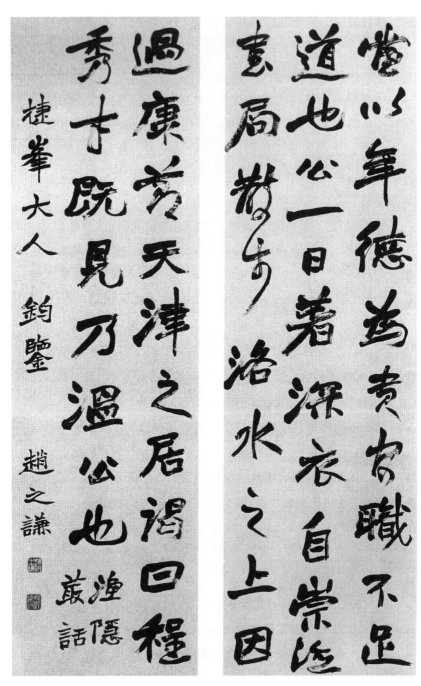

图4-47 清 赵之谦 渔隐丛话（十二屏选二）

受清代书法崇尚碑学的影响，赵之谦深研北碑书法，得其精髓，入而能化，而不像当时的一些书法家被"框"在北碑书法的某一碑一石中，不能自立门户。有独立艺术思想的赵之谦，用"遗貌取神""以我神著古人之神"的学习方法，勤奋不辍，最终形成了强烈的"赵家风格"，彪炳书史。

魏碑书法，长处在于它具有朴拙、雄强、无拘之趣，但是许多作品也常常有流于荒率与毫无法则的不足。善学如赵之谦，能扬长避短，化俗为雅。所以当我们展开赵之谦书法的时候，会感受到一种儒雅气跃然纸上，这是赵之谦艺术才华与人文素养"腹有诗书气自华"的自然流露。赵之谦的书法根植于金石碑版，但是书卷与儒雅之气，依然存在。不过，赵之谦的书法在"儒雅"与"文气"之外，还有别的艺术魅力在，如他行书中体现的"流动的朴拙"。

我们看赵之谦行书《渔隐丛话》（图4-47），在结体上延续了魏碑的宽博，但是在疏密处理上却要比魏碑奇妙得多，如"当""深""过""谒"等字，大疏大密，真是"疏可走马，密不透风"。魏碑在整体上的方整特征被赵之谦部分地吸收，赵之谦将草书结体融入"魏面"行书中，由此像"官""步""节"等草书字形也变得朴拙与凝重起来，从而也造成了整体章法的统一。

人们常说赵之谦书法是"魏七颜三"，赵之谦行书虽然风格独特，却仍然是在继承前人中出新，是在行书与魏碑之间开辟了一条道路。他的用笔是以魏碑楷书的用笔法为根基，兼容颜真卿的笔法，放慢书写的行笔节奏，来写他自己变造过的魏碑结字，在魏字中穿插草书。当书写速度偏慢时，更多的呈现魏碑模样；当书写速度偏快时，则更多的呈现帖派模样。自清代以来，许多书法家为求新意，都提倡"碑帖结合"，但是成功者极少。赵之谦可谓是"碑帖结合"的成功典范。他的开拓性成功，对今天的我们学习魏碑书法，仍有不少的启发与可资借鉴处。

第五章

草　书

概述

　　秦汉之际，兵燹战祸连绵不绝，当时通行的篆、隶书由于笔画繁多，结构复杂，已不能适应形势的需要。为了快速完成书写，书手们在书写时就笔致连续、行笔草率、简省点画，这样就产生了草书。这是大家都比较认可的说法。当时所谓草书的概念与今日所指不尽相同。从晚近西汉墓中出土的大量竹木简册来看，大多是一些草率的隶书，是赵壹所称的"隶草"，一般也称为"草隶"。草率写法不仅仅是隶书有，小篆也有，如诏版权量文字，再往前推，甲骨文、金文中也有，只是其草写的程度与普及性没有"草隶"那么高而已。这一现象提示我们，草书的出现可能不仅是为了当时的"工作需要"，还有一个原因，乃是出于人的天性，因为人有一种与生俱来的对做事简捷途径的追求，以及对审美丰富性、自由创造的追求。

　　"草隶"的出现，书写速度和自由度得到了极大的提高。接下来的发展便由两条线路组成：一条是在草隶基础上，继续"横向取势"，整理、规范、雅化，强调隶书的波磔特征，便是章草；另一条路线是在"草隶"的基础上开始向"纵向取势"发展，可说是延续"秦简"的结体特色，直接向今草发展。竹木简的形状是窄而长，这样的载体，更

适宜快速书写纵向取势的字。东汉《永元兵器册》及已出土的一些东汉时期行、草书砖文中，此种发展特征就十分明显。于是，从东汉末今草出现后直至现在，章草与今草便一直并行发展存在着，只是到了王羲之父子的时代，章草开始式微，今草则成绝对主流。

东汉光和年间的辞赋家赵壹，写了一篇《非草书》，用来抨击当时人们对草书的热衷，文中描述的一些情状，正好说出了当时草书学习者如痴如醉的"盛况"："专用（指专门学习草书）为务，钻坚仰高，忘其疲劳，夕惕不息，仄不暇食。十日一笔，月数丸墨。领袖如皂，唇齿常黑。虽处众座，不遑谈戏，展指画地，以草刿壁，臂穿皮刮，指爪摧折，见腮出血，犹不休辍。"当时著名的草书家有杜操、崔瑗、张芝、张昶、罗晖、赵袭等。人们还改良了纸和笔，更利于草书向纯艺术发展。其中张芝既擅章草，又创制今草，传说为其所作的《冠军帖》即是今草作品，技巧已相当成熟。

西晋陆机的《平复帖》，是现存最早的章草名人墨迹，该帖如风行草上，来去无踪，神出鬼没。虽被定为章草，但波磔之势与今草的纵向连绵之势兼具，在形式上章草特征明显，在意识上则更多地趋向今草。

西晋末年的腐败政治和内战，以及十六国时北方的混乱，引起70余万人南迁。王氏家族是当时极为显赫的一支，权倾一时，南下的司马睿就是在王导等士族的支持下建立东晋皇朝的。当时的王、谢、郗、庾四个士家大族，书家辈出，且彼此沾亲带故，以王氏家族为首的东晋书家们，共同把草书艺术推向一个新的阶段。

今草又分为大草和小草。小草字与字之间连带不多，放纵程度不大。大草即狂草。唐以前的草书，基本均属小草。国力强盛的唐王朝无疑又是一个书法的"超级大国"，唐太宗李世民本身就擅长行草书，他写的草书《屏风帖》，纵横捭阖，随意所如，犹如疾风骤雨，气吞五岳，一派帝王气度。孙过庭、贺知章追踪"二王"，草法精熟，使转腾挪，得心应手；颜真卿始间以厚重苍茫，正气夺人；高闲雄秀杰出，

迅厉简重；唐末的杨凝式乱头粗服，颇多怪诞神秘意味。颜、高、杨三家的出现，象征着小草艺术开始冲击以"二王"一路审美规范为宗的传统。唐代狂草艺术创造的高度至今仍未被突破，代表书家是张旭与怀素，那种"惊风雨、泣鬼神"的气势，波澜壮阔、豪放激荡的场面，大大地增强了草书艺术的魅力，提高了草书艺术的表现难度，丰富了草书艺术的形式和内容。

宋代国运多舛，但在艺术上却是一个风流倜傥的朝代。宋太宗留心翰墨，广搜书法，刻《淳化阁帖》，书运自唐末衰落之后始复振兴。宋代杰出的狂草大家首推黄庭坚，其线条之多变，节奏之铿锵，在张旭与怀素之外又有所发展。宋徽宗赵佶，在政治上是个不称职的皇帝，在艺术上却是个杰出的大师，他的狂草，我用我法，气势滔滔若大河之奔流倾泻。苏东坡为书法"宋四家"之首，不常作草书，偶露身手，便自不凡，绵密敦厚而又不乏飞动之神采。

元代是一个由少数民族统治的时代，在思想统治上比较宽松。但元代实行的是民族歧视政策，汉族士大夫少有仕进机会，因而隐逸思想抬头，书法虽有帝王提倡，但在文人的精神意识上已不可能有唐人积极向上的情怀。元代复古，上溯晋唐。赵孟頫为第一复古高手，其学王羲之，学而能化，会意成文，但毕竟精神气度差得较远。另有鲜于枢和康里子山、吴镇，也都是"晋心唐面"，无独特鲜明的自我风貌。今人有提出学书法正好可借元人的淡雅纯粹、没有鲜明风格这一特点入手，再继而上溯下探，最后造就自我，倒也不能不说是一条路径。另外，由于赵孟頫身体力行的提倡，章草在这一时期得以复兴，出现了像邓文原、高从义、俞和这样的章草高手。

明代又是一个很为特殊的时代。明初文化上实行高压政策，一切以程朱理学为标准，因此草书上唯宋克、张弼的章草尝有可观处。明代中叶，经济繁荣，统治者对南方人的钳制有所松懈，于是出现了像文徵明、祝允明、陈淳、王宠、王问、文彭等一大批草书家，其中尤以祝允明狂草最为振聋发聩，影响深远。明代后期，解放个性、解放

思想的浪潮势不可挡，草书的表现方式也以大草为主，徐渭、倪元璐、王铎、张瑞图、傅山，一个个都足以彪炳千古，即使董其昌这样古典型的书家，也能偶作风采狂荡、不食人间烟火的狂草。

清代碑版复兴，"重质轻文"，八大山人、黄慎可称草书大家，沈曾植以强悍、生涩、凝重的北碑味草书又开新境，足证书法艺术的创新永远没有尽头。

近现代的草书家中，于右任的标准草书灵活简洁；毛泽东的狂草睥睨古今，龙蛇竞走；林散之字法苍浑奇逸，墨色神妙多变；王蘧常的章草古拙丰茂，蟠屈如龙。他们风格迥异，艺术上所达到的高度均足可与历代大家相颉颃。

东汉　马圈湾草书简

东汉初年，光武帝刘秀把主要精力放在国内的统一战争上。建武二十年（44），匈奴一度进至上党、扶风、天水等郡，成为对东汉王朝严重的威胁。明帝永平十六年（73），东汉王朝为了保障河西四郡的安全，并相机恢复同西域的交通，发动了对匈奴的进攻。和帝永元年间，东汉连破匈奴。永元六年（94），西域五十余国全部内属。永元九年（97），定远侯班超派甘英出使大秦，甘英到达条支国（今波斯湾北头）。当时，东汉显赫的武功与大国气魄不言自见。

马圈湾草书简一组共10枚（图5-1），出自一位远征的将领之手。从竹简的墨迹中可以看出，这位将领于书写技巧没有作过深研苦练，他手中的毛笔也已掉光了往日锐利的锋颖而变为一支秃笔。此时此刻，这些都不在他的考虑之列，他只想把十万火急的军情上达朝廷。

书为心画，这句话即使对于一个不擅长书法的人也有效。

面对这10枚汉简，我们首先感受到的是扑面而来的生活气息。

我们理了一下这10枚汉简，中间或有脱落，收尾的也没有找到。首枚开头"十月"二字，多用侧锋，但气象何等雄阔。将军向皇上简

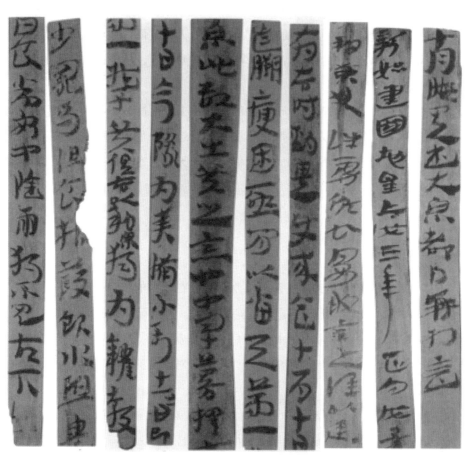

图 5-1 东汉 马圈湾草书简

略地报告了一次"诛虏侯长"的战绩。这里的笔触是流畅的、活泼的，但到第三枚最后几个字"敢言之，谨以迁"数字时笔触突然支离断续甚至有些慌乱起来。为何？原来十月发兵时，期望朝廷速派使者送来粮食，如今已是十一月十日，仍不见使者踪影，士兵军马羸瘦困顿，此时敌方大举出兵当是意料之中的事。中军将军去募集粮草，仅可供十日之需。我们看第四、第五枚，笔触短而拙，这是人心情郁闷时用笔的特点。第六枚，写到敌方可能出兵，笔触突然飞动粗狂起来，特别是"兵之意也"数字。此时他的心情已转化为焦急，简直要按捺不住怒火了。再看第七、八两枚，说的是有一批士兵，熬不过饥饿，竟然私自跑到敌方阵营去买谷。这第八枚中间的"俱去以私泉"数字的散乱，足以表达将军此时又由焦急转变为烦乱了。有趣的是，说完最头疼的事后，再说其他的烦恼，似乎已经无所谓了，所以笔调突然轻松起来，这就是第九、十两枚。将军继续写道：要不了多久，马只能以枯苇为食，水恐怕也要用尽了，但观天象，太阳挂在空中，阴雨天好像也没有要来的意思。这两枚，笔致宽松，有点颓伤，好像还有点自嘲的味道。

艺术鉴赏无疑也是一门艺术。早在1948年，著名学者袁可嘉就指出："当批评作为艺术时，它常常是某一些有特殊才能、特殊训练的心灵在探索某些作品、某些作家所历经的轨迹，一个精神世界中探险者的经验报告，一个极乐园地中旅行者的发现与感触，实际上也无异是作者和读者两个优秀心灵在撞击时所迸发的火花的记录。"作为艺术的鉴赏，难就难在不是依据现有的理论原理和框架对作品进行冰冷的评论，而是要调动鉴赏者自己的生命经验和主体力量，进入被鉴赏者的内心世界和作品世界。

刘勰《文心雕龙·情采》说，诗人"为情造文"，辞人"为文而造情"。前者是内心倾诉的需要，是真；后者是假，重外轻内，甚至有外无内。现今的书法以及许多艺术的创作状况是过分重视形式，属"为文而造情""为赋新词强说愁"之列。而我们刚刚鉴赏的这10枚汉简，

无疑是属于诗人"为情造文"之列，所以它尽管还不够"文"，且语多白话，笔触粗豪，但我们依然愿意与这位 2000 年前的边将一起感受"十万火急"。

东汉　张芝草书

张芝（？—约 192），字伯英，甘肃酒泉人。幼而高操，勤学好古，能文能武，朝廷多次请他做官，他都不愿意，故时称"张有道"。他特别喜欢草书，学崔瑗、杜操之法。当时他家里用来做衣服的白布帛，他都要先写上字，然后让人煮洗漂白后再使用。在东汉末，他是旧京长安以西地区书家中的代表。

《秋凉平善帖》（图 5-2）是一件章草小品。布局有行无列，疏朗开阔，让人感到神清气爽；用笔含蓄，敦厚雄逸、干净利落；结体因势造形，上、下、左、右，欹侧取媚，疏处不觉其松，密处不觉其紧，举手投足，均见法度，雍容娴雅，丝毫不乱。点画如高空坠石，既磅礴郁勃，又逸气横溢。整幅作品就像一群野鸭嬉戏于池沼，一股村野气息袭人而来。唐代李嗣真在《书后品》中是这样说的："伯英章草似春虹饮涧，落霞浮浦；又似沃雾沾濡，繁霜摇落。"我们以为李嗣真只说出了张芝章草的表象之美，还没有深入内质。还需要指出的是，作为章草，《秋凉平善帖》点画波磔的幅度小于当时的其他章草，如史游的《急就章》，而且他更注意字之上下的贯气连绵，这可能与他同时精于今草有关。

张芝当时在书法上的知名度很高，片纸只字，都被人视为珍宝。唐代张怀瓘在《书断》中认为今草乃张芝所创，他说："然伯英学崔、杜之法，温故知新，因而变之以成今草，转精其妙。字之体势，一笔而成，偶有不连，而血脉不断，及其连者，气候通其隔行。……世称一笔书者，起自张伯英，即此也。"有很多学者认为《冠军帖》（图 5-3）也是张芝的作品，气象雄放，纵横争折，收放自如，犹如飓风横扫

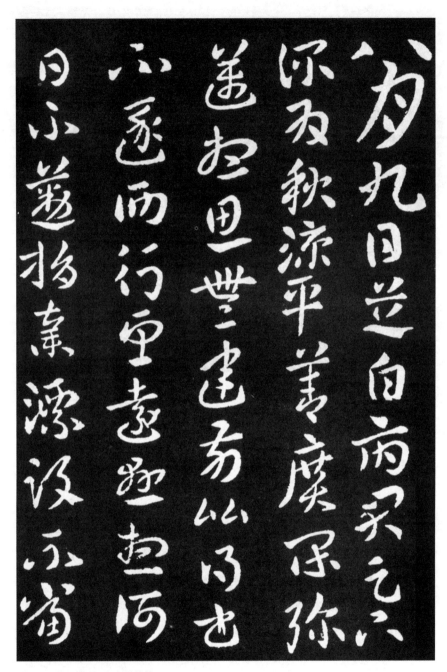

图 5-2 东汉 张芝 秋凉平善帖

图 5-3 东汉 张芝 冠军帖

沟壑林梢，势不可挡。此帖章法、字法、笔法均极为精湛，确是今草书中的经典作品。有人认为该帖从笔势形体看，应是晋宋以后人所书。我们认为这毫不奇怪：一是任何一种艺术上的创新尤其一种新风新体的出现，都要超前同时代人很长一段，我们看他的章草《秋凉平善帖》就较其他人的章草更有新意，已有晋人的意趣。二是《冠军帖》有可能是后人即晋宋人的摹本，所以有晋宋人的气息，就像《兰亭序》为唐人所摹，所以有唐人的气息习惯一样。

无论如何，张芝在草书艺术的发展过程中，是一个继往开来式的杰出人物。

三国吴　皇象草书

皇象是三国时吴国最著名的书家，字休明，生卒年不详，广陵江都（今江苏扬州）人。官至侍中、青州刺史。善篆、隶、章草书，时人谓之"书圣"。三国时吴的基业由孙权的父亲孙坚开始，由孙权统治经营，是一个偏守江南的小国，人文学风偏于保守，虽胜于蜀国，但却大大落后于魏国。洛阳当时流行行书，在吴国的士大夫中竟然没有人重视这一新书体，他们甚至认为，吴国本土的皇象、岑伯然等书家，是可以和魏国的书家钟繇、胡昭相抗衡的。

唐代张怀瓘《书断》说："象草书入神，八分入妙，小篆入能，章草师杜度（操）。右军隶书以一行而众相，万字皆别；休明章草，虽众相而形一，万字皆同，各造其极。"可以说，张怀瓘的"休明章草，虽众相而形一"确实很好地概括了皇象《急就章》的艺术特色。我们看此帖（图5-4）中的每一个字，都可以当作一个独特的"艺术世界"来看，它们都是那样的生动、简洁、含蓄，甚至可以说是顾盼生姿。线条的方圆、提按、轻重、波磔、走向，都是那样的精心周到、一丝不苟、从容不迫。令人吃惊的是，此帖中的字无论笔画多少，字形大小，明明是不同的但却又明明给我们"一个模样"的感觉，无论是外形还是神采，都是惊人的一致。好比一家人家，兄妹多人，尽管高矮胖瘦不同，却长得十分相像。就凭这一点，《急就章》不仅文字内容可以作为识字发蒙的范本，在书法（章草）的学习上，也是极好的启蒙范本。

皇象所书《急就章》的文字内容，是汉黄门令史游编的《急就篇》，这是一本当时的儿童识字课本，也是我国现存最早的识字课本。史游是西汉元帝时人，距今已有2000余年，这本书的历史，比《千字文》还早600年。宋王愔认为"史游作《急就章》，解散隶体，粗书之"，"因草创之义，谓之草书"。如此说属实，历代大书家如皇象、钟繇、卫夫人、王羲之、索靖等所摹的《急就章》，就都是以史游的书法为范本的。也就是说，这里介绍的皇象《急就章》，其实也只是一个出

图 5-4 三国吴 皇象 急就章

图 5-5 三国吴 皇象 文武帖

自皇象之手的摹本而已。

　　皇象的《文武帖》（图 5-5）用笔结体精致，轻快跳荡而又仪态安详，有着极高的审美价值。皇象生活的吴国，虽然历经频仍的战火，但山越人大量的出山和北方农民的大量南移，推动了江南经济的发展。在富庶的"三吴"大地上，江南大族春笋一般地兴起。《抱朴子·吴失篇》说这些大族"园圃拟上林，馆第僭太极"，左思《吴都赋》又说建业"富中之甿，货殖之选，乘时射利，财丰巨万。竞其区宇，则并疆兼巷；矜其宴居，则珠服玉馔"。对"园圃""珠服"的兴趣，曲折地

反映了对文化的热爱。这种审美诉求与汉代的审美趣味已有明显的差异。汉代以质朴、大气、劲健为尚，而三国时期的吴地，流淌着妩媚、幽雅与精巧、美艳。这种审美取向在不断翻刻的皇象《急就篇》中不明显，在《文武帖》中则雀跃而出了。皇象的《文武帖》，其中有线条作美丽的缠绕，体现了草书的进一步"文人化"，是"二王新风"诞生的先兆。

西晋 陆机 平复帖

章草发展到西晋书家索靖（239—303）的时候可说已到了极致。索靖，字幼安，是后汉大草书家张芝姊孙，年轻时即有出群之才，官至征南司马。南朝王僧虔《论书》描述其章草："传芝草而形异，甚于其书，名其字势曰'银钩虿尾'"。《宣和书谱》综合诸家之论，叙之曰："故论者以为飘风忽举，鸷鸟乍飞，以状其遒劲。或以谓雪岭孤松，冰河危石，以状其峻崄。或以谓精熟至极，索不及张芝；妙有余姿，张不及索。"王羲之的叔父王廙在永嘉之乱中，仍不忘记把索靖的书迹折成四叠缝合在衣中以渡江左。王僧虔说索靖"传芝草而形异"，可能就是指索靖在章草的用笔结体上与张芝相比，趋向于"巧"与"俊美"。稍早于索靖的卫瓘，其所书之章草，虽也出现偏向于流美的势态，但总体风格还是属于淳古朴素类的。由皇象的《文武帖》到索靖的《月仪帖》《出师颂》，可以看出，到了三国、西晋时期，人们的美学趣味已开始由崇尚质朴劲放向流美精致转移，且具加速态势。

"任何时代的变革，都离不开艺术的引领。"（约翰·奈比斯特语）反过来，时代也会给艺术以深刻的影响。

陆机（261—303）的出生稍后于索靖，其家世十分显赫。祖父陆逊是吴国的丞相，父亲陆抗是吴国的大司马。相传陆机身材高大，声如洪钟，人家写文章恨才智少，而他苦恼于才智太高。他又善诗，重藻绘排偶，多拟古之作。他留下的墨迹《平复帖》（图 5-6），是现存最早

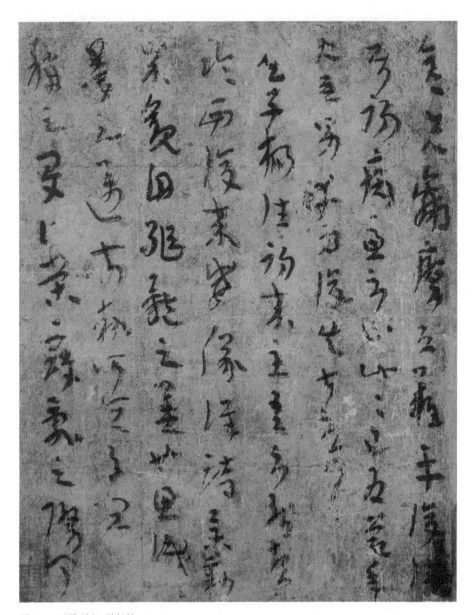

图 5-6 西晋 陆机 平复帖

的书家墨迹，从中我们可以看到他用笔的真实状况。如果把《平复帖》当作一个场景来看，那么它就像初春的农田，一列列稀稀拉拉、半大不大的庄稼，被尚存几分寒意的风吹得东摇西摆。董其昌跋此帖曰："盖右军以前，元常以后，惟存此数行，为希代宝。"明顾复在《平生壮观》中说："米元章《书史》云'火箸划灰，连属无端'，可以评士衡此帖。《宣和谱》注之为章草，非也。"清吴升《大观录》："草书若篆若隶，笔法奇崛。"《平复帖》用笔均极草率，字法也显得有些不正规，与前面皇象、索靖的章草相比，很不相同。《平复帖》结字微向右上仰，笔势如今草，表现出一种流水下注的态势，逸笔草草，有速度感、运动感。顾复、吴升都注意到了陆机草书规范一律的形式美所产生的"新奇"效果。此书作在精神亮度与力度方面似不如前人书作，或许这也正是当时的文士"人格变异"的一种表现。我们可以把此作看作是章草向今草转化过程中的一种变体现象。

唐代书画家李嗣真不太看好陆机的草书，他在《书后品》中把陆机列为"下上品"。顾复在《平生壮观》中说怀素的《千字文》《苦笋帖》，杨凝式的《神仙起居法》等都是从《平复帖》而来，实在是一厢情愿的猜想。

某些看上去特异事物的出现其实都不是孤立的，《平复帖》也不例外。例如新疆出土的写于公元269年的三片竹简以及大约也写于此一时间段同在新疆古楼兰遗址出土的《十二月等残纸》《书不得等字简》等与《平复帖》的神与貌都有很多相似之处。《济白帖》（图5-7）也出土于古楼兰，不但节奏、笔意、形势与《平复帖》有相近之处，而且其方硬、简洁、重按的特点又与王羲之的草书有某种契合之处。这些作品，形成了一股"潜流"，凸现出这个时期草书艺术的特征和发展趋向。虽然这种特征尚处于潜滋暗长的过程中，但它的背后无疑有着一支朝着同一方向努力的极具朝气的草书家队伍，他们正试图摆脱"传统"的束缚，他们具有强烈的开放、清新、自由的意识。他们的书作，闪烁着一种紧随时代的新的人生观和文艺观。这些书迹同时也再次证

图 5-7 济白帖

明了"今草其实就是章草的进一步快写"的说法。与章草相比，今草这一还未完全长成的"杨家女"，更适合于书家寄托多变的、丰富复杂的情绪感受。紧随而来的王羲之、王献之父子，宣告一个书法艺术崭新时代的真正到来。因此，从上述层面来说，陆机只是其中一个代表。

东晋　王羲之草书

1600多年来，王羲之在书法史上的地位始终屹立不倒，王羲之的书法像一个宝藏，滋养了一代又一代书家。

《游目帖》又名《蜀都帖》（图5-8），是王羲之写给好友益州刺史周抚的信。欣赏此作，第一个强烈的感受就是在字里行间透露出的那种轻松和快乐。古人说："喜怒哀乐，各有分数，喜即气和而字舒，怒则气粗而字险，哀即气郁而字敛，乐则气平而字丽，情有重轻，则字之敛舒险丽亦有浅深，变化无穷。"（陈绎曾《翰林要诀·变法》）我们看此作，字距、行距宽松，布局疏朗，点画以圆转流丽之笔为多，偶间以较重之方折之笔，然笔调同样轻快流畅，既减缓了字速，又强化了节奏。值得注意的是此帖的一些点画转接、起讫、起伏的细节部分，特别的精准而爽气，如第五行的"也""得果"，第七行的"以日"，第十行的"旋""事"，第十一行的"彼""矣"等字，最能表现出作者在书写时的心手双畅。正如朱熹所评："不与法缚，不求法脱，一一从自己胸襟流出。"

王羲之的手札，文字多为文情并茂的小品，真具绝妙之六朝人气质。此札亦是。札文曰："省足下别疏，具彼土山川诸奇，扬雄《蜀都》，左太冲《三都》，殊为不备。悉彼故为多奇，益令其游目意足也。可得果，当告卿求迎，少人足耳。至时示意。迟此期，真以日为岁。想足下镇彼土，未有动理耳。要欲及卿在彼，登汶岭、峨眉而旋，实不朽之盛事。但言此，心以驰于彼矣。"

再看王羲之的《初月帖》（图5-9）。此帖只有短短的八行，无大的

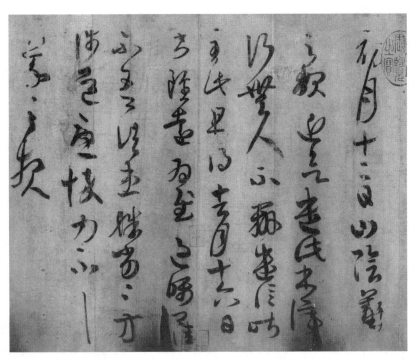

图 5-8 东晋 王羲之 游目帖

图 5-9 东晋 王羲之 初月帖

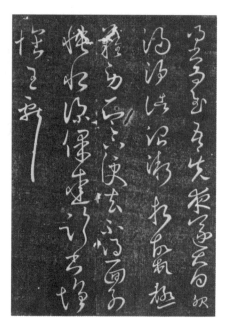

图 5-10 东晋 王羲之 小园帖（局部）　　　图 5-11 东晋 王献之 先夜帖

起伏变化，属有行无列类。开首两行行笔沉稳，笔笔扎实，字形较正。从第五行开始，仿佛再也按捺不住自己激动的心情，字形开始变得草率，连断相间，虚实正偏交替出现，运笔速度加快，如"虽远""不吾""涉道忧悴""羲之报"等字，把画面分割成一个个变幻莫测的块面，在看似不动声色中，流淌出王羲之开首沉郁接着沉郁的情怀得到了释放的心理轨迹。

王羲之的草书中，亦不乏狂草。如《小园帖》（图 5-10），真是纵笔一挥，放逸至极！

像读书一样，书有精读和泛读之分，临摹古帖也是如此，不必帖帖都花大力气去精摹。对一些经典的书迹，如王羲之的，则十分有必要精心研摹。

王羲之第七子王献之，在书法上也是一个领袖时代的人物。王羲之完善了今草，使之成为抒情写怀的美妙艺术，王献之在草书方面的

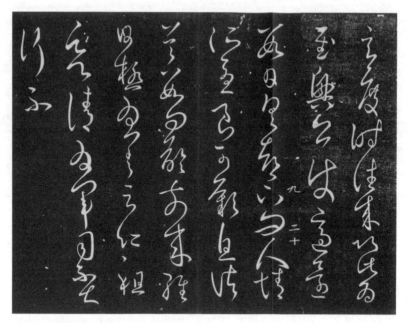

图 5-12 东晋 王献之 玄度时往来帖

贡献在于他用卓越的实践，进一步打破了草书原有的运动格局，给草书以更大的开合纵横和自由表现的空间，呈现出一种更为开放的气势。如他的《先夜帖》(图 5-11)、《玄度时往来帖》(图 5-12)，标准的狂草，排闼而下，气势磅礴。风驰电掣，雷电交加，狂肆而又精妙。后代草书大师张旭、怀素等都于其狂草中吸取颇多。

唐　孙过庭　书谱

孙过庭，约生活于唐太宗贞观二十二年到唐武后长安三年（648—703），字虔礼（一作名虔礼，字过庭）。自署吴郡（今江苏苏州）人，一作陈留（今河南开封）人，或作富阳（今属浙江）人。官至率府录事参军，工正、行、草，尤以草书擅名。所著《书谱》同时又是书法史上著名的理论著作。

孙过庭的《书谱》（图 5-13），给我们展现的是一幅"自然之妙有"的图画。它好比一个水面开阔的荷塘，时逢五月，满池清新。有的如荷叶平躺水面，叶上还有撒欢的鱼儿留下的水痕；有的嫩叶颤巍巍地刚露出水面，娇憨如晨睡未醒的孩子；有的则如少女晨妆，揽镜自照；有的则背风俏立；也有的彼此相睇，脉脉含情；还有的挤挤挨挨如人之集会者；有兀然独立者，也有安然静息者；风过后，更有点点粉红隐约于湘帘舒卷处……

《书谱》的书法之美，美在天然，美在清新，美在尽态极妍，美在平中见奇，美在奇极而淡。

孙过庭极得右军遗法。《宣和书谱》说他"尤妙于用笔，俊拔刚断，出于天材，非功用积习所至。善临模，往往真赝不能辨。文皇尝谓：'过庭小字书乱二王。'盖其似真可知也"。确实，孙过庭《书谱》极似羲之而又似乎超然地袖手于羲之之外，由于他对提按、连断、方圆诸笔法做出了特别的强调，从而形成了鲜明奇特、迅捷多姿、刚健跳荡的用笔特色。我们臆测：孙过庭用的笔应该是短锋硬毫或短锋兼毫，笔肚粗圆。这种形状的笔用"提"时拉的线条易劲而实，用按后再速提时又易出现较大的粗细反差，侧向提笔时容易形成"缺口捺"式的线型，这些特点与《书谱》相合。另外，《书谱》中如此多地出现富有章草味的"侧向提笔"笔法，一种可能是出于孙氏的习惯，还有一种可能是与他写《书谱》时的工具（包括笔、桌、椅）、姿势等有关。相传也为孙过庭作品的《景福殿赋》，极少这类笔法。至于"明连暗断"的形成，可能与孙过庭行笔至某些关节处时喜于此"提断"，重新落笔时又习惯紧挨着前一笔之末端起笔等因素有关。

孙过庭用笔提顿跳跃，频率很高，这样的笔法不利于长篇大段的连绵书写，目前尚未发现孙过庭有连绵大草作品传世，也未见文献有他作大草的记载，或许也正与他习惯性的书写笔法有关。

《书谱》的章法多变而自然，如风行水面所留下的"水面文章"。他所创造的博雅古典之美，处处闪烁着中国书法崇高深刻的理性光辉，

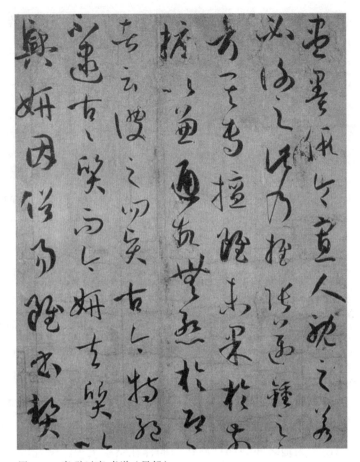

图 5-13 唐 孙过庭 书谱（局部）

也是他在《书谱》中所叙述的生动形象的书法审美感受的最好注释。他说："观夫悬针垂露之异，奔雷坠石之奇，鸿飞兽骇之姿，鸾舞蛇惊之态，绝岸颓峰之势，临危据槁之形。或重若崩云，或轻如蝉翼。导之则泉注，顿之则山安。纤纤乎似初月之出天崖，落落乎犹众星之列河汉。同自然之妙有，非力运之能成。"孙过庭的《书谱》可说是中国书法史上唯一的文、理、艺三绝之作。

如此一位博古通今、文华独秀的人，文献对他的记述却是模糊的。

反过来也可以这样说，尽管文献对他的记述是模糊的，但一点也不妨碍他艺术才华的熠熠生辉、光耀千古，这一点，难道不值得我们深思吗？

唐　张旭草书

艺术创作，大旨是抒情。情是艺术作品的血液和灵魂。

《千字文》，从文字内容来看是没有什么抒情的，然而到了张旭的笔下（图 5-14）却诞生了一件抒情巨作。在这里，文字只有符号和媒介的意义，张旭借这些符号来写志抒情。刘熙载《艺概》有云："写字者，写志也。故张长史授颜鲁公曰：非志士高人，讵可与言要妙？"张旭此作，风回电掣，诡谲恣肆，气概圆沛，纵心奔放，犹如贝多芬的《英雄交响曲》。时轻，时小，时密，时重，时大，时纵，起伏连卷，收揽吐纳，震撼强烈。线条点画则如精金美玉，浑厚健秀，字法千变万化，多有率性发挥，而又莫不中规入矩，其容量、弹力之大，非凡人所能及，只能以神来之笔喻之，说是前无古人后无来者，也非过誉。书者情酣墨饱，狂放天纵，"脱帽露顶王公前"，精神的仙鹤遨游于天地之间。如把此作与同样在结字上大小悬殊的明代张弼草书《千字文》相比较，张旭光芒万丈而张弼则黯然失色。

为了能更好地说明问题，我们先不妨对此作做一些"形而下"的分析。此作有些字的最末一竖笔往往向左斜斜撇出，快速地进入下一个字的书写，如："军""韩""斡"等字。"当其下手风雨快，笔所未到气先吞"，这种做法，在很多草书家包括张旭的其他草书作品中也是很少见的。此作中还有一些超常规的长笔画和超大规模的字，如"济""倾""读""市""觞"等字，劲力弥漫，如银河之倾泻，势不可挡，从中可以感觉出，他书写时的激情是多么的浩荡与充沛。他心灵的火山已爆发，那些字就是喷薄而出的岩浆；他蓄积的深情已决堤，那《千字文》就是他行洪的通道。韩愈在《送高闲上人序》中有一段

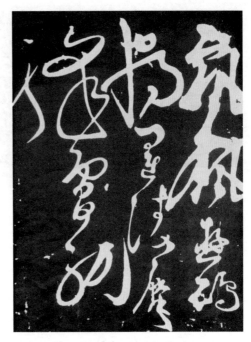

图 5-14 唐 张旭 草书千字文（局部）

论述张旭草书的话很为著名："往时张旭善草书，不治他技。喜怒窘穷，忧悲、愉佚、怨恨、思慕、酣醉、无聊、不平，有动于心，必于草书焉发之。观于物，见山水崖谷，鸟兽虫鱼，草木之花实，日月列星，风雨水火，雷霆霹雳，歌舞战斗，天地事物之变，可喜可愕，一寓于书。"到底是什么样的因缘，触发了张旭雷电般的激情，挥洒出这一千古名作，我们现在无法推测，但有一点我们似乎可以肯定，张旭所抒之情，绝对不是那些宵小之辈的鸡零狗碎之情。书家的心胸有多大，浩然正气有多大，他的情有多大，他笔下作品的气魄就有多大。

再看张旭另一件草书《古诗四帖》（图 5-15）。张旭的草书《古诗四帖》是千古杰作，他向我们展示的完全是一个宏大的场面：那里有高山，高山上有参天巨木和万岁枯藤；那里有大海，翻腾的是苍龙和出水三千里的北溟之鱼；那里是长天，有鲲鹏展翅于万里云海。那是

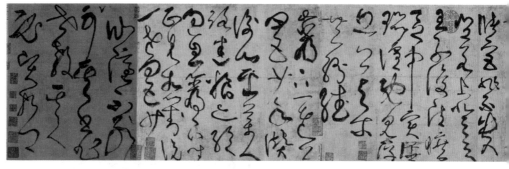

图 5-15 唐 张旭 古诗四帖

一曲宏大的乐章，仿佛一曲贝多芬写给英雄的赞歌，充满了阳刚、博大还有几分神秘。当然，那里也有舒缓的小夜曲，也有柔柔的风缠绵于林梢草尖，也有昆虫在蛛网上荡着秋千，还有"叫天子"叫着唱着从草丛里窜向云间。此帖中一些字法点画轻细缭绕处，无不让人产生这样优美的联想。

张旭草书的雄阔气势和自然的柔情，浩瀚无边、包罗万象的精神世界，将草书的艺术境界推到一个前所未有的巅峰！刘熙载《书概》说："书家无篆圣、隶圣，而有草圣。盖草之道千变万化，执持寻逐，失之愈远，非神明自得者，孰能止于至善耶？"张旭于草书一道，正是这样的"神明自得"者！

与张旭不同，书史上另一草书大家黄庭坚曾说自己的草书曰："老夫之书，本无法也，但观世间万缘，如蚊蚋聚散，未尝一事横于胸中，故不择笔墨，遇纸则书，纸尽则已，亦不计较工拙与人之品藻讥弹。譬如木人，舞中节拍，人叹其工，舞罢则又萧然矣。"（《山谷文集》）黄庭坚是一个在心理上很能替自己解脱的人，所以他笔下的草书，虽然也是下笔无碍，但少了张旭草书那种以血肉相搏、以心灵相激荡的感人景象，而有一种脱身世外，超然孤往，恬淡自慰的清高。打一个比方，好比路遇恶行，张旭是挺身上前，饱以老拳，而黄庭坚则是在

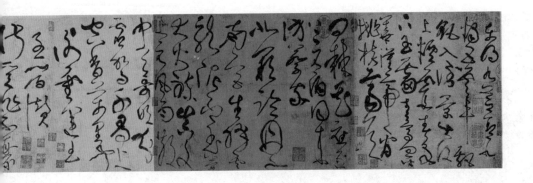

表示愤怒与蔑视之后绕道而行。

不同的情，孕育出不同的书风，但大旨却都是抒情。

唐　怀素草书

怀素（737—？）字藏真，俗姓钱，永州零陵（今湖南零陵）人。他住锡的零陵、客居的长沙，是禅宗南岳怀让（677—744）和青原行思（？—741）两派活动的地区，有学者研究后认为怀素出于青原行思一派的可能性较大。

书法史上，写狂草最著名的"颠张醉素"都出在唐代。"颠张"是指张旭，"醉素"是指怀素。怀素自幼出家，经禅之暇，颇好翰墨。他学书十分勤奋，曾将用秃的笔埋于山下，号曰"笔冢"；又尝广植芭蕉，在蕉叶上挥毫，名其居为"绿天庵"。怀素好酒，常于醉后发狂兴大书，时人称之为"醉僧"。他成名很早，名声奇大，敦煌出土的写本马云齐《怀素师草书歌》记载甚详，诗曰："怀素才年三十余，不出湖南学草书。大夸羲献将齐德，切（窃）比钟繇也不如。畴昔阇梨名盖代，隐秀于今墨池在。贺老遥闻怯后生，张颠不敢称先辈。一昨江南投亚

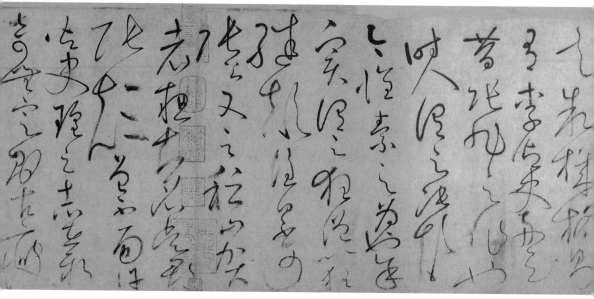

图 5-16 唐 怀素 自叙帖（局部）1

相，尽日花堂书草障。含毫势若斩蛟龙，挫管还同断犀象。兴来索笔纵横扫，满座词人皆道好……闻道怀书西入秦，客中相送转相亲。君王必是收狂客，寄语江潭一路人。"这首诗把年纪才三十岁出头的怀素的草书，与历史上的书法大师钟繇、王羲之、王献之以及唐代的大师贺知章、张旭、徐浩等相提并论。

怀素的草书，以《自叙帖》（图 5-16—5-17）最为人熟知。此书是怀素中年时期的作品，文中记述的是他的学书经历和创作经历，其中大量篇幅记载的是当时的"名公大佬"对其草书的赞许。许多大书家都有临习《自叙帖》的作品传世。对于这件作品的评价，已是汗牛充栋，这里我们试着从"速度"和"状态"这两个角度来鉴赏这件经典。

一、书写速度

此帖的书写速度应该是飞快迅捷，异于平常。唐陆羽《释怀素

图 5-17 唐 怀素 自叙帖（局部）2

与颜真卿论草书》中记怀素自邬彤受笔法，又有怀素回答颜真卿的提问，说自己："观夏云多奇峰，辄常师之，其痛快处如飞鸟出林、惊蛇入草。"我们猜想，怀素书写的速度有时会先于其奔放激越的心理发展节律。只有这样，才能解释其急风暴雨式旋律的构成，也只有这样才能解释其书写过程中一些非正常点画的出现。因书写速度快捷，所以此帖以圆转的笔画为主。圆转笔画一多，最容易导致"滑""薄""姿媚"，但此帖却反而给人一种气势的美，爽利的美，这除了由于速度产生气势、形成气魄、表现气度外，时不时出现的一些如闪电般利剑出鞘一样的"直线条"，给此帖增加了很多阳刚之气。书写速度的快捷，圆转笔画的增多，还容易导致书作节奏的贫乏、雷同、单调，此帖在流畅中便时不时安排一些"顿之则山安"的笔画或字。这些字书写速度稍慢，线条较同帖中的其他字粗重，流中有留，让人仿佛看到怀素利用舔墨的瞬间，稍事喘息，稍稍平复一下激动心情的情景。

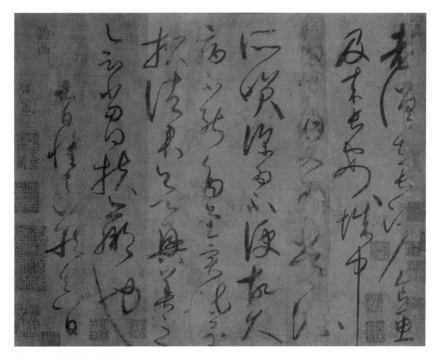

图 5-18 唐 怀素 食鱼帖

二、书写状态

狂草要有狂劲，出现一些"失手之处"反属正常。宋代米芾在《海岳书评》中评怀素："释怀素如壮士拔剑，神采动人，而回旋进退，莫不中节。"事实上怀素的《自叙帖》还是有些照顾不到的枝节处出现了一些偏差。对于狂草，我们应该看大局看精神，而不应该在"小节"处耗费精力。中国三千年的书法史，狂草如从张芝算起，也有了近两千年的历史，片言只语的短札不算，长篇巨构的狂草能有几件没有丝毫"破绽"的？怀素的狂从何来？我们从现在能读到的资料中可以知道，怀素这个佛门弟子，狂放不羁，酒肉不禁，他这种叛逆的个性时遭诟病，然一旦进入艺术领域，这种个性就极为难得。了解了他平时的生活状态后再从书迹中感受他书写时的狂态就容易得多、自然得多，也觉得怀素的自得是多么的"可爱"了。只有怀素这样有赤子之心的

狂僧，在书写时才会进入这样如狂似癫的状态，才会写出貌视千古，唯我独尊，"飘风骤雨相击射"的"经典"，才会超越"唐法"，超越"常我"。

再看怀素的另一件草书《食鱼帖》（图5-18）。此帖文字如下：

"老僧在长沙食鱼，及来长安城中，多食肉，又为常流所笑，深为不便。故久病不能多书，实疏。还报诸君，欲兴善之会，当得扶羸也。九（？）日怀素藏真白。"

大意是：老僧我在长沙时一般多吃鱼，现在到了长安，见大家多吃肉，我也想吃肉，但又怕为世人所笑，所以平时想吃些肉也深感不便。由于长时间吃素，现在生病了，也写不动字了。实话对你们讲，你们要搞兴善之会，希望我多写些字，这没有什么不可以，但你们得先给我补补身子。"扶羸"两字是"滋补身子"的意思。怎么补呢？言外之意就是多送些酒肉来呗！

《食鱼帖》，水墨白麻纸本，34.5厘米×52.4厘米。宋吴喆跋曰："素公草书超妙自得，笔老而意新，在当时以为独步。虽流散人间甚盛，然自唐迄今二百余年，士大夫家藏罕有完者。而此帖首尾皆具，尤可珍也。"又跋："东坡先生评藏真书云：'此公能自誉，观者不以为过，信其书之工也。然其为人傥荡，本不求工，所以能工如此。如没人操舟，无意于济否，是以覆却万变，而举止自若，近于有道者耶？'今观此帖，有食鱼食肉之语，盖傥荡者也。至于行笔遒劲，如屋漏，如屈铁，非工其能如是乎！"

有趣的是，此札的前4行和后4行风格是有差异的。第一行尚属正常。第二行中，第2个字"来"，第3个字"长"，字小，紧缩；"安"字结构明显已成畸形，如久病之人，形象枯槁松垮；"城"字左右偏旁相离，并且都作纵向收缩状，一副孤苦伶仃、无依无靠的样子。"中"字一竖虽然拉长，但瘦而板，没有怀素其他作品中长笔画所具有的那种澎湃的激情。第三行模糊，不谈。第四行开头"所笑"两字放纵，仿佛真已为人"所笑"，而怀素则颇以此为荣。"深为不便"四字不作

圆转之笔，流动，但没有饱满圆转的畅情之美，似乎在诉说某种遗憾。"故久"二字，干枯干瘦，倔。第五行开始，字虽不大，但气息疏阔流畅。第六行开始龙飞凤舞，至第七行已得意忘形矣。此三行，与其意气风发、得意扬扬的《自叙帖》何异？第八行，如雨后山泉，明快跳荡而下。这些墨迹的变化，让人感觉到怀素这位狂僧，在写此手札时，先是装可怜，故意把字也写得羸瘦无力，目的是骗取同情，好吃鱼吃肉吃酒，可是还没装到最后，狂性显露，狐狸的尾巴就露出来了。再有，怀素只活了60多岁，离开长安时还不到40岁，但他在手札开头就已自称"老僧"，想及令人莞尔。

北宋　黄庭坚草书

我们可以用下雨来作比，描述一下唐宋时期几位草书家的草书。唐代孙过庭的草书，好比下的是中雨，干净利落，雨过天晴后，草木更为翠绿。张旭的草书，好比滂沱大雨，风过处，雨点时疏时密，时缓时急，雨中人但见混沌一片，耳旁唯有雨声。怀素草书好比疾风骤雨，但雨点不大，透过密密急急的雨丝，还勉强能看清周边景物。黄庭坚的草书，好比结结实实的大雨，很从容地砸在你身上，既不像张旭的瓢泼混沌不可辨，也不像怀素的激荡飘忽。黄庭坚的草书虽从王羲之、张旭、怀素、高闲处来，但已脱出晋唐的法则藩篱，具体表现在：以纵代敛，以散寓整，以欹带平，以锐兼钝。

《诸上座帖》（图5-19）是黄庭坚晚年的代表作，文为五代时金陵文益禅师《语录》的节录。此帖草法极为成熟，庄而奇，新而韵。点画或厚重沉着，或刚劲婀娜，一些长笔画，纵逸酣畅，时作波浪状，情感饱满，充分展示了书法的线条之美；而一些短笔画，则被缩短成点，甚至一些不应该很短的笔画也被缩成了圆点，如图中的"仁""恁""但"等字。结体则雄迈瑰奇，新颖清爽，不主故常，犹如飞花乱坠，然又丝毫不乱。如"心动"两字，笔势遒劲飞动，但单字

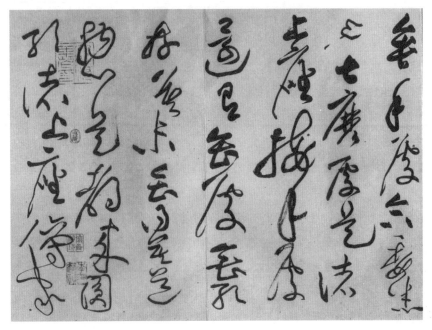

图 5-19 北宋 黄庭坚 诸上座帖（局部）

的点画与点画的转换处，字与字的衔接，纵意所如，精微至毫发，仍不失雄强之气。此帖全长 729.5 厘米，高 33 厘米，从始至终，或如轻云缓行，或如雷霆万钧，笔笔谨严，字字精神，无一处懈怠之笔，堪称书史杰作。令人更为叫绝的是，如把其缩小后总体观之，则其展示的图像极类宋人《八十七神仙图卷》《朝元仙仗图》以及敦煌莫高窟壁画中的佛陀世界，衣袂飘摇，声势浩大，充满热烈和庄严的气氛。而这种感觉在黄庭坚的其他草书作品中却是没有的。

黄庭坚曾自述学书经过："予学草书三十余年。初以周越为师，故二十年抖擞俗气不脱。晚得苏才翁子美书观之，乃得古人笔意，其后又得张长史、僧怀素、高闲墨迹，乃窥笔法之妙；于僰道舟中，观长年荡桨，群丁拨棹，乃觉少进，喜之所得，辄得用笔。"黄庭坚精以禅悦，故其书作常表现出一种"呵佛骂祖""见性成佛"的禅宗思想。

他学书作书，多有与人不同处。比如学书，他说学《兰亭》，不必以一笔一笔为准。他又认为，学书不能光临摹，可以把古人的书迹张挂壁上，反反复复地看，看得入其神妙处，以后自己落笔书写，古人的神采自会传达至自己笔下。他参悟书法，又喜以自然造化为师，他作书，也以自己的灵根睿敏、淡泊超脱与天地万物融为一体，如据《山谷文集》："坐见江山，每于此中作草，似得江山之助。"历代对黄庭坚的草书评价很高，直与张旭、怀素相提并论。如宋代释居简《北涧文集》中说："山谷草书，不下颠张、醉素……大都以侧险为势，以横逸为功。老骨颠态，种种槎出。常作连绵之章，自谓得藏真三昧也。"元代赵孟频《松雪斋集》称："黄太史书得张长史圆劲飞动之意。"又说："如高人胜士，望之令人敬叹。"

北宋　赵佶草书

宋代是一个以"郁郁乎文哉"著称的朝代，它大概是中国古代历史上文化最发达的时期。从皇帝到各级官吏士绅，舞文弄墨，蔚然成风，跟他们政治上的懦弱和无所作为形成强烈的反差。宋徽宗赵佶在位的那20余年里，宋代的书画有了新的发展。御府所藏书法名画，倍于先朝。赵佶置书、画院，待诏立班，以书、画院为首。并召文臣将御府所藏历代书画，编成《宣和书谱》《宣和画谱》《宣和博古图》等书。他山水、花鸟、人物无所不精，在书法上，学薛稷、黄庭坚，自变其法，创"瘦金书"。此卷《草书千字文》（图5-20），是其40岁时所作，长1167.1厘米，高34.9厘米。

潇洒奔逸是此帖的一大特点。我们从图中的几行字中，就可以感觉到一种一泻千里的气势。如第三行的"虚堂习听祸"五字一整行，连绵而下，只在"听"字的右中部略略断开。第四行是第一与第二字之间因蘸墨而断开，第一字弱而小，接下来几个字粗重旷放，奔腾万状。第五行最上面一个"缘"，可能是写到高兴处，情不能已，因此

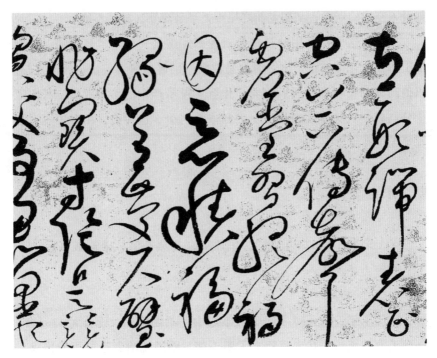

图 5-20 北宋 赵佶 草书千字文（局部）

此字的最后一笔轻灵飞动，飘飘欲仙。第二行最后一个"声"字，左部那长长的撇和长长的牵丝，写出了赵佶在他熟知的艺术领域里纵横驰骋的自信、自得、快乐甚至"发狂"的心理。至此，我们不得不说，在书画领域里，赵佶确实是一个名副其实、叱咤风云的天才皇帝。

　　节奏的丰富与明快是此帖的第二大特色。赵佶不愧是一个艺术修养精深的书画家，在这不假修饰、迅疾骇人的书写中，他把翻折、旋转、擒纵、急缓、提按、呼应、方圆、粗细等一系列矛盾变化处理得如风过无影。我们可以以第六行为例："非宝"两字，圆转飞动。"寸"字厚重沉着，"阴"又转急速，势转开阔，左右部位若离还合，应答生动，行笔至此字末尾时，突然又敛尽锋芒。到"是"字时又稍稍荡开，轻柔含蓄。到最后一个"竞"字时，又以纵中有收，收中寓纵，线条

如升入空中的烟圈，又如琴曲之尾声，袅袅娜娜，悠悠不绝。

据说，这件作品用的是描金云龙纸，这是一种非常名贵的经精细加工得十分光洁的纸，书写时容易浮滑。但赵佶毫不气怯，放笔直扫，以他高超的技巧和深厚的修养，化解了极易产生的不良效果，写出了十分高雅、气势夺人的光洁之美和华丽之美。这种美，在书法史上也是绝无仅有的。

明　宋克草书

宋克（1327—1387），字仲温，又称克温，号南宫生，江苏长洲（苏州）人。

元代末年，朱元璋崛起于群雄之中，驱逐蒙元，于公元1368年，推翻了元朝统治，在南京建立了明王朝。明朝统治者吸取了前代灭亡的教训，认识到过分压榨人民会引发暴动，所以一方面采取措施，缓和阶级矛盾，兴修水利，大力提倡种植经济作物，推行有利于工商业发展的政策和措施。另一方面，加强中央集权，提倡程朱理学，禁锢人们的思想，"非科举毋得与官"，把士人们赶进"科举"这一羊肠小道，知识、思想日趋狭窄以至僵化。在这样的背景下，"台阁体"书法应运而生，并在洪熙、宣德、正统年间达到鼎盛。"台阁体"是一种没有真性情的字体，结体端秀、用笔中规入矩，书风温婉妩媚，极合统治者的口味，也契合那批锦衣玉食、安乐度日的士人的心理需求。正因为如此，明代前期的书法成就平平，元代遗民宋克的草书算是一个特例。

宋克出身于一个十分富裕的家庭，《列朝诗集小传》说他："伟躯干，博涉书传，少任侠，击剑走马，弹下飞鸟。见天下乱，学握奇阵法，将北走中原，从豪杰计事。道梗，周流无所合。张氏据吴，度其无成，藩府欲致之，不能得。阖门却扫，工草隶，时赋诗见志。"宋克

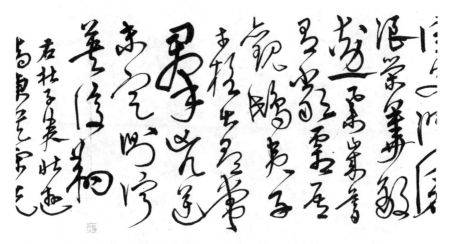

图 5-21 明 宋克 杜甫壮游诗卷（局部）

辞谢不赴张士诚之招，闭门家居，辟有一室，内藏历代法书名帖，于此中研习书法，乐此而不疲。宋克是杨维桢的学生，又相传其曾师从过饶介，深得用笔之法。《明史·文苑传》说他："杜门染翰，日费十纸，遂以善书名天下。"宋克在草书上的最大成就在于在章草中融入了今草和行书的写法，书风更趋豪荡、活泼、矫健。

草书《杜甫壮游诗卷》（图 5-21），高 28 厘米，长 600 厘米，劲健纵荡的豪侠之气扑面而来。这种劲健之风是元代劲变书风的余绪。宋克的草书较之于杨维桢来得典雅醇古，较之饶介来得劲健决荡。草书笔法，较其他书体更为丰富复杂与多变，中锋、侧锋、折笔、圆转之笔，各有功用。大抵中锋得劲，侧锋得妍，折笔得健，圆转之笔得流利。宋克此作，以中锋为主，在圆转之中稍掺以折笔，故英姿飒爽，又不失流丽遒美。此作如此神势旺健，我以为与书作的文学内容高度契合书家心声，并唤起了书家的创作激情有关。前面我们已经说过，宋克喜击剑走马、任侠好客，曾北走中原，期望自建功业，而杜甫此诗中的许多诗句，似从宋克心中喷薄涌出："性豪业嗜酒，嫉恶怀刚肠。脱略儿时辈，结交皆老苍。饮酣视八极，俗物都茫茫。"又如，

图 5-22　明 宋克 急就章（局部）

"放荡齐赵间，裘马颇清狂。春歌丛台上，冬猎青丘旁。呼鹰皂枥林，逐兽云雪冈。射飞曾纵鞚，引臂落鹜鸧。"再如"荣华敌勋业，岁暮有严霜。吾观鸱夷子，才格出寻常。群凶逆未定，侧仁英俊翔。"他是借书写杜诗来一抒胸中之块垒。他这种清新情满、豪纵阳刚，在书史上是绝无仅有，且恐非宋克而不能，宋克若非继承了元人之豪迈劲放恐亦不能。明代商辂跋宋克此卷说："其书鞭驾钟、王，驱挺颜、柳，莹净若洗，劲力若削，春蚓萦前，秋蛇绾后。远视之，势欲飞动；即其近，忽不知运笔之有神，而妙不可测也。我朝英宗御极时，宸翰之暇，偶见其书，叹曰：'仲温何人，而书法若此，真当代之羲之也。'"

宋克真书出自钟繇，行草兼"二王"及皇象《急就章》遗意。其章草书《急就章》（图5-22），波磔翩翩，精神外耀，较之古人所书之章草《急就章》，体势开张，节奏变化强烈，活泼奔放，富有强烈的时代气息。明代初期的书法，由于台阁体、复古风盛行，"回归"便成了人们常挂在嘴上的一个词语，宋克大胆刷新时风，给明初书坛输入了阳刚之气，得到了许多有识之士的赞誉。明吴宽《匏翁家藏集》云："宋克书出魏、晋，深得钟、王之法。故笔精墨妙，而风度翩翩可爱；或者反以纤巧病之，可谓知书者乎？"明詹景凤《詹氏小辨》说："国朝楷、草推三宋，首称仲温，然未免烂熟之讥。又气近俗，但体媚悦人目尔。"詹景凤所说的"近俗"与"体媚"，恰恰是即将在明代大行的，得"世俗"所好之风。宋克，正是得风气之先。

明 祝允明草书

祝允明，字希哲，号枝山，又号枝指生。长洲（今江苏苏州）人。曾官广东兴宁知县，迁应天府通判，人称祝京兆。与唐寅、文徵明、徐祯卿合称"吴中四才子"。

祝允明是全才型书家，诸体皆工，以狂草最长。他的狂草，继古

图 5-23 明 祝允明 草书苏轼赤壁赋（局部）

出新，创造了一种"满纸点点"的艺术样式（图 5-23）。此前的狂草书家，如"颠张醉素"之草，点画线条大多连绵不绝，祝允明的草书却极少连绵，以断、点为主，所以大不同于前贤。

祝允明的狂草，是从小草与章草直接生发、狂放而成。他将草书的简省发挥到了极致。祝允明不仅精于小草，亦工章草。祝允明的小草中蕴含章草意趣，章草则蕴含小草笔意，可谓是小草与章草的合一。祝允明的狂草就是在这种小草、章草合一基础上发展而来。小草与章草的简省与笔断意连，进入了祝允明的狂草作品，以至于成为祝允明狂草书的鲜明标志。

狂草书家们在书写狂草时，任情恣性，笔墨飞动，顷刻间一挥而

就。在这个过程中，将小（章）草原本断开的笔画连绵而成一体，所以多见缠绕是很顺其自然的事，毕竟小（章）草的"笔断意连"无法应对激情澎湃与兴致高涨时的作书冲动。祝允明少缠绕，多点点，又如何与狂草的节奏相对应？

祝允明之所以能借助"多点点"的样式写狂草，原因在于他对笔法与草法的精熟。他用笔的前后相续，并不主要体现在纸上，更多地体现在空中，体现在提按方面。狂放的性情通过狂草来表达时，祝允明之前的书家主要通过点画线条连绵不断的样式。这种样式，主要借助于运笔时，笔锋在纸上的左右前后——水平方向的激烈运动来抒发激情与兴致，当然，这样的用笔过程中，笔锋的垂直纵向——提按运动也是存在的，即：以水平方向为主，垂直纵向为辅。但是当作书者写一个点时，笔锋主要是以纵向运动为主，水平方向为辅。因此，前人论到"点"这个笔画的写法时说"点如高峰之坠石"。"高峰坠石"，是"点"的用笔过程的形象写照。因为通过这样用笔动作写出来的点，才能将其力度、势态与神采表现出来。这种用笔感觉，类似今天我们所说的用笔"砸下去"。祝允明狂草的书写动作，将"高峰之坠石"的上下提按的用笔动作强化了、泛化了，亦即水平方向弱化了，垂直纵向强化了，这是祝允明在笔法方面的特别之处。"宋四家"之一的黄庭坚作狂草书也喜好多用点。但是"高峰之坠石"之用笔感觉在黄庭坚中并未得到强化，因为黄庭坚书学主张"韵"，追求闲淡含蓄，若是将"高峰之坠石"表现得淋漓尽致，便难以有平淡闲散之韵。

祝允明的草书之点带着一种宣泄之情，借助疾风骤雨的"大珠小珠落玉盘"的点，将其内心的情感倾泻而出。祝允明草书多见以点，却不单调，而耐得住观审，博学且精之功是一方面，另一方面则是因为融入了他的性情。祝允明早年的书法有功少性，就像其岳父李应祯说的"祝婿书笔严整，但少姿态"。中年以后祝允明书法功夫日深，也日见性情。尤其中年仕途失意，生活走向颓放，于是下笔愈加豪纵不羁。到晚年，技法精熟，作狂草纯任性情的流露，如晚年所书《前后

图 5-24 明 祝允明 前后赤壁赋（局部）

赤壁赋》卷（图 5-24），高 31.3 厘米，长 1000 厘米，是其狂草书的巅峰之作。晚明书家莫是龙评价祝允明草书说："祝京兆书不豪纵不出神奇。素师以清狂走翰，长史用酒颠濡墨，皆是物也。今人第知古法从矩矱中来，而不知前贤胸次，故自有吞云涌梦若耶，变幻如烟雾，奇怪如鬼神者。非若后士仅仅盘旋尺楮寸毫间也。京兆此卷虽笔札草草，在有意无意，而章法结体，一波一磔皆成化境，自是我朝第一手耳。"

唯见神采，不见字形，面对祝允明的狂草，读者总能为其胸襟、性情与气质所震撼，正是"有第一等胸怀，才能有第一等诗文书画"！

明 徐渭草书

徐渭（1521—1593），初字文清，改字文长，号天池山人、青藤道士，或署田水月，山阴（今浙江绍兴）人。年二十为生

员，屡应乡试不中。中年做过浙直总督胡宗宪的幕僚，于抗倭军事，多所筹划。胡入狱后，他惧怕牵连，一度发狂。后编写《会稽县志》，曾对地方的政治、经济提出一些改革主张。长于诗文，所作戏曲论著、杂剧，颇有超越前人见解和打破陈规之处。中年始习画，特长花鸟，对大写意花卉的发展产生很大影响。有戏曲论著《南词叙录》，杂剧《四声猿》，诗文《徐文长全集》等。

在学习传统书法的过程中，有的传世法帖，可由"法"的角度切入，通过临摹，逐渐达到认识、理解、掌握的目的，如钟繇、"二王"、颜真卿、米芾、赵孟頫、董其昌、王铎等。而有的大书家的书作如也从法的角度来切入，那将事倍功半，不得要领。我们便只能从"意"的角度学习其思想、胆识，继而领略其以笔墨为载体的心灵、人格之美，

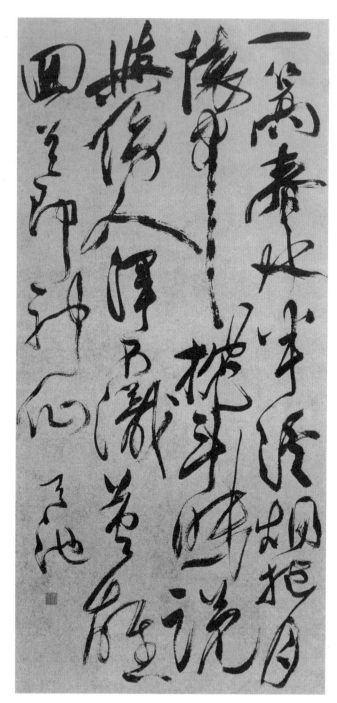

图 5-25 明 徐渭 七绝诗轴

以此挈乳自己的艺术。学习这种法帖，切忌依样画葫芦，如张旭、苏轼、八大山人、徐渭、傅山等。这两类书家，类似于唐代的两位大诗人，杜甫与李白。他们同样是集大成者，然风格迥异。胡应麟《诗薮》曰："李、杜二家，其才本无优劣，但工部体裁明密，有法可寻；青莲兴会标举，非学可至。"以此论上面列举两类大书家，亦无不可。说得再通俗一些，学习第一类书家的字，有可操作性；而第二类书家的字，如李广用兵，神出鬼没，无迹可寻。

徐渭的书法同他的诗、文、绘画一样，是一个大天才的产物，初学者不宜从探索其作书的技法入手。即使是他的楷隶书，对于初学者来说也不宜作为范本，因为他不能提供一个现成的规律，或一种可供模仿的"模式"。

徐渭的书法尤其是大草作品，在当时相当出格，他对于传统，表现出的是一种叛逆而不是依从和遵循；他的创作状态是狂放、忘我、睥睨一切。这两点，对于书法已经有了相当根基，甚至对于如今已经获得一定名声的书家来说，是值得珍视的。"叛逆"，最有可能导致出新、创造和发展，也最有可能导致"世人的诟病"。书法，尤其是行草书，我们以为还是主"情"的，所以创作时只有忘我，目空一切，才能真正做到"字与人"的合一。徐渭的草书《七绝诗轴》（图 5-25）就是这样一件作品。当我们的目光与其笔迹接上，我们便无法收回自己的视线，我们的心会随着那书作交响乐般的线条而搏动，久久不能自已。

徐渭作书，是以气、以情、以意而不是以法来驾驭手中之笔的。尽管如此，他的这件草书《七绝诗轴》所表现出来的对大局的调控，还是可以看出他创作时有一定的冷静成分。此作通篇真气弥漫、起伏跌宕，靠的是笔的提按跳荡，精粗相间，字与字之间的盘旋连绵，行与行之间的交叉穿插。这些可视的技法，都由创作时的情绪来调配（也即"以情摄法"），这是一个才情、胆、意、法相结合的成功范例。

由于徐渭不拘小节，他的书作中常常会出现一些小小的"败笔"，

学习者不宜"照单全收"，要注意区分，这是一种辩证的学习观。常见有人学徐渭，把一个竖画拉得很长，有意地提按顿挫，使得该画如一根竹节鞭，又让人想起猫尾巴。须知，猫尾与虎尾，即使花纹相同，形状相似，但其本质是不同的。最容易学像的，往往是最不值得学的。

明 董其昌草书

董其昌以淡与秀的书风独立于明代书坛，显赫于书法史，对后世产生了深远的影响。在董其昌留下来的书迹中，临古作品占了相当的比重，这一点就与其他书家不同。然而更不同的是，他的临古，不是我们一般意义上的以形神兼备为鹄的，他认为："临帖如骤遇异人，不必相其耳目、手足、头面，而当观其举止、笑语、精神流露处。庄子所谓目击而道存者也。"（《画禅室随笔·评法书》）他蔑视临帖中的形似，而让"神"与"道"占有绝对的主要地位。我们现在能看到的董其昌临的古迹如钟繇、王羲之、颜真卿、杨凝式、怀素、米芾、苏东坡等很多作品，都是如上述其所言的遗貌取神者，有的甚至与古帖原貌相差十万八千里，而且"神"也更多的是董氏之"神"，以古人之"神"完董氏之气，这一点也正好印证了董氏所谓："总之欲造极处，使精神不可磨没。所谓神品，以吾神所著故也。"（《画禅室随笔·评法书》）董其昌的《节临怀素〈自叙帖〉》（图5-26）是一件真正意义上的狂草，它不属于临古范畴，而是借怀素之"壳"，"以写吾神"的创作。

此作超常规地大量运用枯笔，创造出一种云烟满纸、奇妙莫测的神仙境界。一般而言，十分率意的用笔往往会流于飘、滑、粗、枯，也往往会跌入"燥"的泥淖，然而此作我们即使从细部来欣赏，也照样能得出"笔精墨妙"这四个字的评价。表面的虚实为实，表面的秀实为劲。对于一个渴望艺术生命常青的艺术家而言，他面临的最大敌人就是艺术家自己，艺术作品一旦跌入重复的泥潭，就等于被宣判艺术生命的终结。当今书坛，很多人强调自己之所以重复自己，是为了

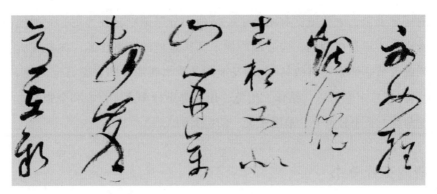

图 5-26 明 董其昌 节临怀素《自叙帖》（局部）

"用量来制造个人风貌"，其实这是一个幌子，是为了掩盖其在艺术创作中的偷懒行为。我们认为，所谓个人风貌特别是高层次的个人风貌，应该是以精神的最大丰富统一为依据的。我们试想，历史上的"二王"、颜真卿、米芾、傅山、徐渭等等，他们每个人都给我们奉献了多少姿态横生的绝妙佳作啊！我们现在看，董其昌此件作品与《癸卯临杂书册》中同样临怀素的《自叙帖》，展现出完全不同的美学风貌，他那么多临古书迹，其实正是他借古人而来写自己丰富的艺术思想和丰富的人生情怀的一种手法。关于临古，他自己曾说："余书《兰亭》，皆以意背临，未尝对古刻，一似抚无弦琴者。"（《容台别集》卷二《书品》）"此卷都不临帖，但以意为之，未能合也。然学古人书，正不必多似，乃免重台之诮。"（《石渠宝笈》二十九册《董临〈乐毅论〉卷》）好一个"抚无弦琴者"啊！

对待董其昌，我们认为一般欣赏者认识上有两个误区，一是认为他是"拟古主义"者。其实他一直是主张"离古"的，提倡"新奇"的，"妙在能合，神在能离"，我们还可从他对赵孟頫、米芾等人的分析批评中看出他理论上的主张。董氏早年即在书法上有大志向，他独立的秀淡书风则更是在实践上印证了这一点。另一个误区是认为他是"古典派"书家。我们认为他是在明代浪漫主义书法洪流中十分独特

的一个书家，主要依据有两个：一是他十分强调以自我为主，一如他所崇尚的禅是主观的、向心的一样；其次是他的草书作品，如本文所列的《节临怀素〈自叙帖〉》以及他的《草书张旭〈郎官壁石记〉卷》《癸卯行草书卷》等，结体、用笔、用墨都十分率意、奇崛和夸张。而这两点，是十分符合"浪漫主义"的定义的。

清　王铎草书

当年王铎与黄道周、倪元璐、傅山等人提倡取法高古，提倡雄强书风的时候，正是董其昌书风在书坛上大为流行的时期。王铎草书源于"二王"，又参合唐、宋草书大家的优点，在笔法、字法、墨法、章法上均有独到之处，故能自成一家，把草书艺术推向一个新的高度，对其后至今400年的草书创作产生了重大影响。

草书《杜甫诗〈秋兴〉八首》（图5-27）是王铎58岁时的作品，为其草书代表作。此作为册页的形式，共37面，517字，每页纵28.1厘米，横13.8厘米至17.7厘米不等。这部作品的开首部分即进入情境，犹如黄梅时节，雨势连绵，江水暴涨，江芦在风中摇晃，迷茫一片；中部则转为天空晴朗，作物拔节竞长，阳光也仿佛作金属般节奏铿锵的声响；结尾部分，行笔随意，顿挫及折笔减少，老笔纷披，加上枯笔且以宿墨、淡墨为主，仿佛一幅薄暮人归的图画。

鉴赏一部作品，有时不能单靠眼睛去看，还要动手去临摹，用手配合用心去努力靠近书者情感的脉搏，去感受、去体悟、去想象。譬如此作中部如图例部分，当我们用笔用心去临摹之后会发现，其内部节律有一种舞蹈的节奏之美、动作之美，十分接近于著名舞蹈家杨丽萍所表演的孔雀形象，尤其类似于孔雀头部一系列变化动作的形态和节奏。

王铎草书，在用笔上以中锋为主，八面出锋，在圆转中回锋转折，且多用折锋，线条饱满、立体、厚重、遒劲，有穿透力。在结体上，

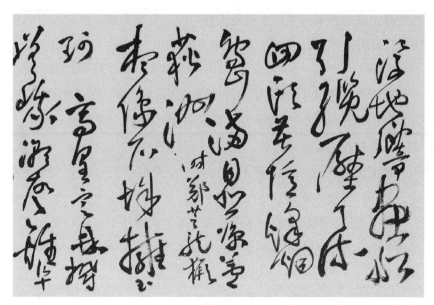

图 5-27　清 王铎 杜甫诗秋兴八首

紧密、连绵、欹侧、奇险。在墨法上，首创"涨墨"法，且能把枯湿、浓淡与用笔的快慢相结合，故变化神鬼莫测。在章法布局上，能以自然生疏密或精心着意安排疏密，又使其复归于自然。

王铎草书，险劲沉着，有锥沙印泥之妙，且极有韵律感，用笔又极精，因此行笔速度不会很快。近人马宗霍评论说："明人草书，无不纵笔以取势者，觉斯则纵而能敛，故不极势而势若不尽，非力有余者，未易语此。"诚为识者之论。

清　傅山草书

文章如果要感动人，那么首先要感动作者自己。纵观书法史，能写出正气堂堂、风骨凛凛书作的书家，首先就必须是一个节义贯日月的人。

傅山就是这样一个人。

傅山草书的第一个特点就是大朴不雕，自然天成。所以傅山的草书较王铎有更多的古风、古味。书法中的古风、古味，就是原初之风，自然之味。

傅山有书论曰："吾极知书法佳境，第始欲如此，而不得如此者，心手、纸笔、主客，互有乖左之故也。期于如此，而能如此者，工也；不期如此，而能如此者，天也。一行有一行之天，一字有一字之天。神至而笔至，天也；笔不至而神至，天也。至与不至，莫非天也。"又云："见学童初写仿时，都不成字；中而忽出奇古，令人不可合，亦不可拆，颠倒疏密，不可思议。才知我辈作字，鄙陋捏捉，安足语字中之天。此天不可有意遇之，或大醉后，无笔无纸复无字，当或遇之。"

傅山认为书法佳境，必须有天成之趣，不唯一幅字如此，一行字、一个字都有各自的天成之趣。所谓天成之趣，也就是自然而成，意外而成。天成是非力运而能成的，靠的是"神""神至""天数"。"神"当是指书者之神及书法之缪斯神也。好的草书作者，应该在后天勤奋之外，又要有先天赋予之异秉。勤奋加异秉，遂构成书者之"神"。有书神者，其笔下方可能出现合于天的作品。在强调"天成"之前，他指出，书法之所以不佳，是构成书法的诸要素互有乖左的缘故，书之佳境不但要诸因素"相合"，还要有"神至"。学童的字，为什么有时忽出奇古，就是因为他们拥有无心之"天"，他们是赤子，他们无鄙陋捏捉的种种"私心"。

王铎的草书功力深厚，他的作品大多属"期于如此而能如此"的"工者"，而傅山的作品就常有意外之趣，有"天作成"的味道了。

他的草书《庆寿诗》（图5-28），情感有多个起伏，"一盏酡双白"是第一个小小的兴奋点；"大醉"两字是第二次兴奋，但迅即归于平静。第三次兴奋是第四行"杯深云月恋"数字，是一种自得、陶醉、强抑住的兴奋，所以点画反而紧缩，这种情况我们生活中也常有，比如大悲，反倒只是低泣，而大喜反倒表现为宁静。第四个兴奋的高峰

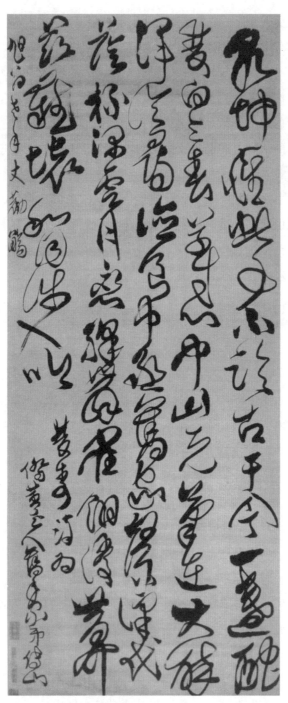

图 5-28 清 傅山 庆寿诗

是第四行末及第五行，笔墨飞动，如入无人之境。

傅山的草书线条多缭绕之势，此作亦如此，然无雷同之感，情与理结合得恰到好处。

他的书作构图一般都比较饱满。饱满的构图容易变得窒闷，这时候常为人所忽视的落款就显得十分重要。我们可以多研究一些傅山的书作，把他的落款方式与正文的书写结合起来看，就能更进一步地体会到傅山在书法创作上的胆魄与匠心。

傅山的书法有时并不精致，但他把做人的真诚和勇敢都写进了书法，所以傅山的书法有时初看似乎不怎么招人喜欢，反复看却能感受到其恒久的动人魅力。

在草书艺术中，"真"远比精湛的技法要来得重要。

清　朱耷草书

昔萧衍《古今书人优劣评》说："钟繇书如云鹄游天，群鸿戏海，行间茂密，实亦难过。"这一评价，形象且独到。今人小楷多有学钟繇者，然极少有人注意到钟繇小楷"云鹄游天，群鸿戏海"般的美。那是一种旷若无人、优游自雄的高贵之美，今之学者，徒袭其貌，实亏内核，故多不耐看甚至不堪看。

一件书法的主体形式无论是表现为动态还是静态，内里都要有生命的跃动与喧腾。书法是表现生命的艺术，是人生命的迹化，即使是同一个作者，书写时状况不同，出来的作品也会有所区别。八大山人《题画诗横幅》（图 5-29）所表现出的"游龙在天"之美在他的作品中很少见到。该诗文字内容云："鸧原此高蹈，鸿鹄曷翱翔。下者命隽匹，乐天归草堂。北风岁已晏，秋水人何方。迢递巢云子，渔歌楚竹傍。"

从书作的总体旋律上看，此作有几次抑扬：第一次"扬"的最高点是书至"命隽"两字处，接下来是两个极为短促的幅度不大的先抑

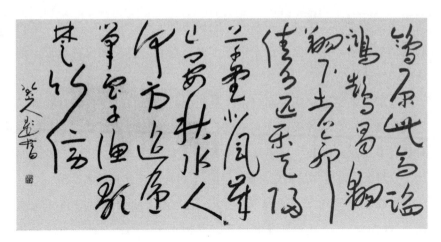

图 5-29 清 朱耷 题画诗横幅

后扬组合，即"北风"与"秋水"两处。"人何方"三字尤其是"何"字，从形式上来看为扬，而实际在情感体验上则是"抑"，也即"似扬实抑"，为后面两句步步提升的"扬"做好铺垫。"楚竹傍"三字为书家情绪上"扬"的最高处，至此书作戛然而止，只以"八大山人题书"六个小字作结，余音袅袅。

八大山人草书的线型变化不大，一般书家为加强线条变化，丰富表现力，多在提按、粗细、墨色、方圆等方面用足功夫，而八大山人则是"洗尽铅华"，以最简洁来表现最丰沛。这样的做法，如果控制得不好，往往会如写钢笔字，无趣味，无内涵，由简洁而跌落为简单、单调，一滑直下为清汤寡水。八大山人确实了不起，他能在急速飞动的行笔过程中突然改变方向，如"曷"字，上部圆转流畅，走势甚速，在中下部突然出现了几个折笔，字势放缓，波澜立起。再如"风""方""歌"等字，也是线条走向多变，大气自若，镇定而又飞扬。有时他又会在急速运笔时突然略停或减速，如"命""归""秋""巢"等字中的某些笔画。诗句的最后三字"楚竹傍"，"楚"字末笔微微回挑，字势回翔，如信天游唱至高潮处再深情

的一荡，至"竹"字最末一笔时，突然下扑，与"傍"字的第一笔相联结，无提笔动作，但笔行至中下部时，略为一荡，如风拂竹，柔情万千，生动绝伦。

写草书难在不越法度而自由，具匠心巧思而自然。自由自然兼具之后，又难在意境神采的天高地阔、灿若朝霞，两者兼具之后，又要有情有节，意味深长。这里最见作者之"力"、作品之"力"。唯能如此，方能令欣赏者"虽书已缄藏，而心追目极，情犹眷眷者"……

早在崔颢写出著名的《黄鹤楼》诗之前，沈佺期就有诗《龙池篇》，前四句说："龙池跃龙龙已飞，龙德先天天不违。池开天汉分黄道，龙向天门入紫微。"金圣叹评曰："看他一解四句中，凡下五'龙'字，奇绝矣；此外又下四'天'字，岂不更奇绝耶？"八大山人以极简洁简练之圆转线条写出如此雄旷高蹈之草书，亦奇绝也！

现代 林散之草书

林散之（1898—1989），名以霖，字散之，以字行，号江上老人、散耳、左耳等。江苏江浦人。草书尤精，线条、墨法独到，所书草书意境苍劲、虚灵、清润。

林散之被尊为"当代草圣"，他同时又是一个多产的诗人，一生作诗近 3 000 首。他的夫人说他"一天到晚就晓得哼诗"。他是一位重情、淡泊、耿直、幽默、自信的人，他高尚的人品与艺品相互影响，彼此生发，他的人格魅力影响乃至决定了他的艺术品格，而其人格也在其对艺术的不懈追求中得到完善和升华。林散之的草书艺术在 20 世纪 60年代成熟，70 年代达到高潮，80 年代转静，最终至涅槃境界。

《自作诗·论画》（图 5-30），是林散之先生 20 世纪 70 年代作品，长 54 厘米，高 78 厘米。

此作布局疏朗、从容，虽为狂草，然不强作大的开合变化，一副

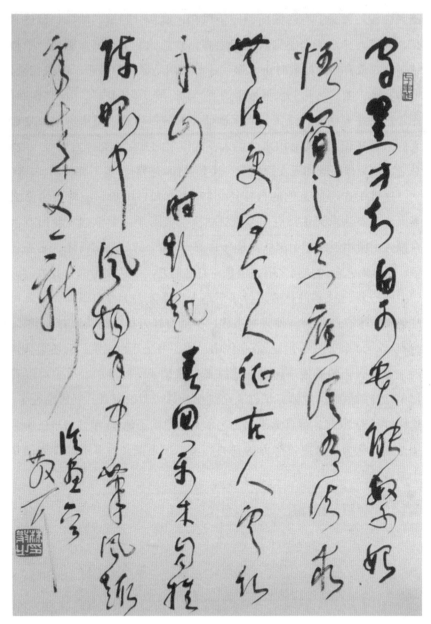

图 5-30 林散之 自作诗·论画

随兴烂漫的派头。有陶渊明田园诗风味，清新、脱俗、冲淡、逍遥自在，因其大味之淡而益见其境界之高。林老的草字，字形颀长，顺势结字，收放自如，时欹时正，欲伏还起。用笔则圆中带折，似柔实刚，似绵实厚，尤其是几个水墨浓重的字，如"守黑方知白""时""春回"等等。一些清瘦的长线条，飘飘欲仙，如吴带当风。墨法也是散之老人的拿手好戏，由写意山水中引入，此作于此变化真如神出鬼没一般。总之，整幅作品既如天女撒繁花，又如散仙归洞府，美不胜收。

这件书作写的是他的自作诗："守墨方知白可贵，能繁始悟简之真。应从有法求无法，更向今人证古人。云卧千山时欲起，春回万木自推陈。眼中风物手中笔，风趣年来又一新。"诗句朴实简淡，富有哲理，是其对艺术的独到之悟，也是对自己的艺术所达高境的自我肯定。

1929 年，32 岁的林散之经张栗庵先生点拨去上海向国画大师黄宾虹学画山水。1934 年，他为师造化，又孤身作万里之游，历时 8 个月，行程 16 000 余里。20 世纪 60 年代初，他的书法开始成熟，但还远未到后来出神入化的境地。这两首诗原来应该是谈他的画的，从中可以看出他已开始悟道，主体意识已完全觉醒，只待假以时日，展翅高翔了。这样过了近 20 年，他自觉于书法艺术上已达到了他 60 年代初自己所希望达到、认为自己应该努力达到的高境，于是重又写下了这首诗，并干脆落款为"论书一首"。

附录

硬 笔 书 法

概述

　　硬笔书法的名称，是相对毛笔书法而来的。因为相对于毛笔笔头的柔软，硬笔笔头是坚硬的，于是就有了"硬笔书法"一名；反之，也有些人把毛笔书法称为"软笔书法"。

　　一般来说，狭义的"书法艺术"，就是指毛笔书法，因为古代的书法墨迹无一不是以毛笔书成。不过在当代，由于大家普遍使用硬笔，也出现了一些硬笔书法的好手，因此广义的"书法艺术"概念也把硬笔书法包括在里头了。硬笔书法的艺术地位正在提升，全国许多省市都成立了硬笔书法协会，硬笔书法展览也经常在各地举办，硬笔书法教育也逐渐走向正道。

　　硬笔书法出现在 20 世纪初。西学东渐与新文化运动，在中华大地上掀起了一个"拿来"西方文化、思想、科技的大潮。在这滚滚浪潮中，钢笔便是其中的一朵浪花。有意思的是，高举新文化运动大旗的主将们尽管使用西来的钢笔写白话文章，却也同时使用毛笔作文或写信。他们并没有革了毛笔的"命"。比如胡适，他的许多白话诗的书写稿，用的就是毛笔，尽管使用了标点，也堪称毛笔书法杰作。这些最早一批使用硬笔者一般都有较好的毛笔书法基础，所以他们的硬笔书法比当今一些光练硬笔而号称"硬笔书法家"的作品要内涵丰富得多。

因为，不管你手里拿的是什么样的硬笔，只要你是书写汉字，那么硬笔书法艺术美的根源仍在数千年毛笔书法艺术的历史中。当代一些从事硬笔书法创作的人也意识到这一点，所以就花大力气研习毛笔书法，既用硬笔，也用毛笔临习古代的书法经典。提高硬笔书法要从毛笔书法借鉴，似乎是绕了弯子，其实是事半功倍。

尽管硬笔的表现力远不如毛笔，但是硬笔书法要想有艺术感染力，在技术手法层面上仍然要讲究笔法、结构、章法和墨法，在文化内蕴层面上仍然要追求格调、气息、神采、情趣、个性等。在这两个方面，新文化运动的主将们都达到了很高的水准，不论他们是有意识地抑或无意识地那样做。所以他们的硬笔书法，无疑是值得我们欣赏与研习的典范。不过他们的硬笔书法，更偏向于实用层面，他们探索硬笔这一书写工具的艺术表现力的自觉程度，远不及具有悠长历史和深厚积淀的毛笔书法艺术，也因此硬笔书法有着可以继续向前拓展的广阔空间。

胡适

1962 年 2 月 24 日，胡适在台湾去世。蒋介石的挽联是"新文化中旧道德的楷模；旧伦理中新思想的师表。"这个对联对胡适一生来说，再恰当不过了。

胡适是安徽绩溪人，从小受的是私塾教育，十四岁到上海入了新式学校，两年后考入中国公学，后来考中"庚子赔款"留学生。到了美国，进了康奈尔大学，一开始是学农学，两年后转学哲学。毕业一年后，进入哥伦比亚大学师从哲学家杜威教授研究哲学，以《中国古代哲学方法进化史》论文获哲学博士学位。

回国后，胡适竭力倡导"文学改良"和白话文学，反对封建主义，主张民主和科学，主张自由主义，是新文化运动的重要人物。胡博士虽以学术立身，却也积极参与社会活动，曾担任上海公学校长，抗日

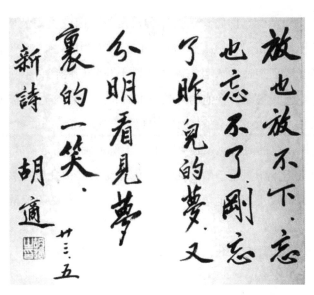

图 6-1 胡适 毛笔书法

图 6-2 胡适 硬笔书法

战争初期任国民党"国防参议会"参议员与中国驻美国大使。抗战胜利后，任北大校长。后来去了台湾，任过台湾"中央研究院"院长。

大概了解了胡适的人生道路，胡博士与我们隔得依然远。言为心声，书为心画，我们看看他的诗歌与书法，或许能与他走得更近一些。胡适大力倡导新文化，他写新诗，自然是理所当然的。有意思的是，在普遍使用钢笔的时代，胡适并没有革毛笔的命，而是"软""硬"兼施，既用毛笔也用钢笔。看一下新文化运动的其他几位主将，如陈独秀、李大钊等人也都如此。所以，新文化运动为什么不废除毛笔这一数千年的"老古董"？这是一个有意思的话题，值得我们去思索。

胡适的这首新诗（图6-1），极有趣：

放也放不下，
忘也忘不了，
刚忘了昨儿的梦，
又分明看见梦里的一笑。

诗，纯真而美好中带着点缥缈、玩笑与怅然。
书法呢，儒雅，大方，洒脱，自然。

不过，胡适对钢笔的驾驭能力似乎要胜过毛笔，所以胡适的钢笔书法写得更轻松自由些。此件钢笔书法，是胡适致历史学家杨联陞（1914—1990）的信函（图6-2）。胡适书写时，并不作"书法作品"来考虑，只是"言以达意"而已，但正是在书写时的"没有较真"，所以很轻松、很自然，中文、英文、阿拉伯数字和谐共存。

傅雷

傅雷（1908—1966），字怒安，号怒庵，上海南汇县（现南汇区）人。傅雷早年留学法国，入巴黎大学文科学习。留学期

间傅雷还游历过瑞士、比利时、意大利等国家。回国后任过上海美术专科学校美术史教职，后将自己的一生奉献给了文学翻译事业。"文化大革命"期间，傅雷因不堪受辱，与夫人双双自尽。

我们很多人"认识"傅雷先生，可能是从《傅雷家书》开始的。从《傅雷家书》中我们读到了一个严而爱的父亲，一个推心置腹的知己，一个耐心温厚的倾听者，一个博学且卓识的导师，一个富有深厚艺术修养的鉴赏家，一个悲天悯人、学贯中西的真诚学者，一个文笔优美的散文家。不过我们却不能忘了，傅雷是 20 世纪杰出的文学翻译家。"傅译"巴尔扎克、罗曼·罗兰、梅里美、伏尔泰、丹纳等法国作家作品，已成为汉译文学之经典。

因为有过西方留学的经历与切身体会，因为有着厚实的人文素养，因为有着独到的识见，所以傅雷对中西艺术和文化的长短与差异理解得相当透彻，也因此他的艺术鉴赏眼光之高，远远高出时流。黄宾虹先生默默无闻的时候，他就认为宾虹的画是可以载入史册的，并竭力宣传，帮他举办个人画展。二人交谊深挚，黄宾虹也视傅雷为知己。20世纪已经过去，时间证明了傅雷眼光的超前与独到。傅雷与黄宾虹多有书信往来，傅在的信札中阐发的许多见解至今仍然给我们许多启示：

鄙见更以为，倘无鉴古之功力、审美之卓见、高旷之心胸，决不能从摹古中洗练出独到之笔墨。倘无独到之笔墨，决不能言写生创作；然若心中先无写生创作之旨趣，亦无从养成独到之笔墨，更遑论从尚法而臻于变法。

——1943 年 7 月 13 日致黄宾虹

对于书法，傅雷认为是"我国特殊之艺术"，他主张"在此全国上下提倡百花齐放之际……为我国留此一朵'花'"。傅雷曾有一段时间

西民部長座右：

近來文藝翻譯困難，重之巴尔扎克作品除已譯者外其餘大半共
慕國之情及讀者所需要多所抵觸。而對馬列主義毫無掌握，無法運用正確批評
之人，錯寫譯序時，對讀者所負責任更大；在此文化革命形勢之下顧慮又愈多。
且鄙見批評者以調查研究為第一步，巴尔扎克既為思想極複雜，面目眾多，矛
盾百出的作家，尤不能不先作一番掌握資料功夫。西方研究巴尔扎克之文獻四十年來英
達二千，觀點不正確，内容仍富有參攷價值，頗有擇尤介紹（作為内部發行）之必要。
餘種，先介紹幾種重要的研究資料，以比較完整的巴尔扎
故擬暫停翻譯巴尔扎克小説，克傳記為首曰
奉出版社對此不予同意，亦未説明理由。按一集未人文未信，似乎對西洋名作介紹
尚無明確方針及辦法。五八年春交稿之「皮羅多」三部曲，約50万字，至今無消息，更可見出版社也拿不定主意。
同時人文以根據所謂巴尔扎克「名著」建議選題，而對於譯者根據原作内容，認為不宜
翻譯之理由，甚少致慮。去冬雖同意雷譯一中篇集子作為過渡，但根本問題仍
屬懸而未决。按停止翻譯作品，僅一從事巴尔扎克研究，亦可作為終身事業，
所恨一旦翻譯停止，生計即無著落，即使撤開選題問題不談，賤軀未老先衰，
腦力遲鈍，日甚一日。不僅工作質量日感不滿，進度如只及十年前三分之一。再加

图6-3 傅雷 硬笔书法

316

专门下功夫临古帖。可能是见到黄宾虹书画作品较多的缘故，他的书法也略受黄之影响。傅雷的许多手稿皆以毛笔书写，毛笔丰富的艺术手法也渗进了他的钢笔字。所以他的钢笔字有很高的艺术性。我们看这件钢笔行书信函（图6-3），从容稳健，既古且雅；虽然字字独立，却行气连贯，姿态生动；虽然率意，却又一丝不苟。

茅盾

说到茅盾，我们就会想到《子夜》，想到《林家铺子》，想到《白杨礼赞》，还会想到"茅盾文学奖"。茅盾对中国文学的贡献，已经世人尽知。他的书法，在20世纪的文学家里头也是耀眼的。茅盾书法，也曾经照着字帖下过临习功夫，后来便凭着个人的性情与修养，直抒胸臆，竟也能形成他自家的风貌。在文艺界，茅盾书法名声颇大，许多作家、艺术家都向他索书，"文学报""合肥晚报"等报题（图6-4），就出自茅盾之手。

茅盾的毛笔书法，走的是清瘦劲挺的路子。这样的风貌，用钢笔写出来，似乎更加适宜，因为钢笔之质性在提按方面的表现力欠丰富。茅盾这封致金兆梓（1889—1975，字子敦，号芚盦，浙江省金华县人，语法学家）的信（图6-5）。从书法艺术的角度看，真是一件硬笔行书

图6-4 茅盾 毛笔书法

图 6-5 茅盾 硬笔书法

精品。全篇行书与草书相杂，节奏分明。结构方面，或长或短，许多笔画伸得较长，让人感觉宽博舒展。

丰子恺

《菊花会不会结馒头》(图 6-6)、《爸爸不在家时》、《小妹妹的大疑问》、《锣鼓响》、《东洋与西洋》、《山茶欣赏》、《一夜风吹一尺长》、《茶店一角》……这些煞有趣味的标题，均出自丰子恺先生的漫画。丰子恺是 20 世纪杰出的漫画家。他有一双"慧眼"，总能从我们天天"见到"却不留"意"的生活场景里发现有趣的素材，然后用中国传统的国画手法来完成他的漫画。所以，看他的漫画，我们觉得很亲近，也很新奇。赏毕，我们多半会心一笑，或者暗自叹息，或者猛然醒悟：生活原来充满了情趣与美好！

画出这么多姿多彩漫画的丰子恺，一直抱持着童心与佛心。

因为以童心对世界，所以丰子恺能时时看到一个新鲜的天地，一个和谐友善的世间，正如他在《儿童与音乐》中所道出的，"大人们弄音乐，不过一时鉴赏音乐的美，好像喝一杯美酒，以求一时的陶醉。儿童的唱歌，则全心没入其中，而终身服膺勿失。我想，安得无数优美健全的歌曲，交付于无数素养丰足的音乐教师，使他传授给普天下无数天真烂漫的童男童女？假如能够这样，次代的世间一定比现在和平幸福得多。因为音乐能永远保住人的童心。而和平之神与幸福之神，只降临于天真烂漫的童心所存在的世间。失了童心的世间，诈伪险恶的社会里，和平之神与幸福之神连踪影也不会留存的。"

因为以佛心对世界，这世界便是众生平等，一花一草皆有情，所以丰子恺说，"艺术家的同情心，不但及于同类的人物而已，又普遍地及于一切生物无生物，犬马花草，在美的世界中均是有灵魂而能泣能笑的活物了。"

丰子恺对人生、艺术的态度也映现在他的书法中。他的书法，即

图 6-6 丰子恺 漫画

便是以硬笔，也是显得笔调柔和，闲散从容。再看结构，与他的毛笔
书法同出一辙，行书与草书相杂，宽博松动，并带着一种谐趣。此件
书法是一篇序言（图6-7），丰子恺写得很流畅，无意间许多字上下笔
干脆破格相连，气与势因此变得更为通畅。

图 6-7　丰子恺 硬笔书法

孙 犁

孙犁曾经给《贾平凹散文集》写过一篇序，其中提到贾平凹这个人："他像是在一块不大的田园里，在炎炎烈日之下，或细雨蒙蒙之中，头戴斗笠，只身一人，弯腰操作，耕耘不已的青年农民。"其实，这也是孙犁自己的写照。他原名"树勋"，后改为"犁"，就是自励要不计名利，默默耕耘。孙犁的小说和散文，以平淡洗练见长，总在平淡的背后蕴含了令人深思的哲理。

这件硬笔书法（图6-8），是孙犁大病动手术后致朋友海潮的信札。信中提到，"今年夏季，闯过来真是不易。弟手术后虚弱，室内又不能安装空调及电扇，每日流汗不止，一把多年未用的黑纸扇，叫我摇破了。这两天又热上来，楼群内不断有老年人死亡。书看不下去……"读到这些，让我们想起苏轼写《黄州寒食诗》时候的情形。卧病于床，环境恶劣，苦不堪言。原本还可以借助读书来减轻病痛与愁苦，现在连书也看不下去，这对孙犁来说是最"残酷"的了。不过从孙犁的书法来看，他似乎仍然能以平淡心态处之，并没有绝望或躁狂。书法用笔的笔力也并非虚弱，章法上仍然气脉连贯。

孙犁的字，结体很简洁，譬如"也是今年特有"这几个字（见图），空灵散淡，飘逸洒脱。孙犁曾说："凡艺术，皆贵玄远，求其神韵，不尚胶滞。音乐中之高山流水，弦外之音，绕梁三日，皆此义也。艺术家于生活静止、凝重之中，能作流动超逸之想，于尘嚣市声之中，得闻天籁，必能增强其艺术的感染力量。"这样的艺术思想一直贯穿于孙犁的文艺实践。

孙犁有一篇散文《我的金石美术图画书》，专门谈到他金石书画方面的藏书以及他对书画艺术的触摸。他曾有多种印谱，如《汉铜印丛》和丁敬、黄牧甫、陈师曾等名家印谱；也曾有《历代名画记》《图画见闻志》《宣和画谱》《画论丛刊》《画法要录》《佩文斋书画谱》等绘画

図 6-8 孙犁 硬笔书法

方面的书。虽然孙犁以文学名家，但是他的文学正是扎根在这些书画印章等广博人文素养的"土壤"中的。唯有艺术土壤深厚，艺术视野开阔，艺术创作的成果才能丰硕。

对于书法，孙犁读小学时使用的一直是毛笔，从初中才开始使用钢笔，所以他的钢笔书法写得好，是与小学阶段数年的毛笔练习有直接关系的。他后来对孙过庭的《书谱》很有留意："至于孙过庭的《书谱》，我虽于几种拓本之外，备有排印注疏本，仍只能顺绎其文字，不能通书法之妙诀。画论'成竹在胸''意在笔先'之说，一听颇有道理，自无异议，但执笔为画，则又常常顾此失彼，忘其所以。书法之论亦然：'永字八法''如锥画沙'之论，确认为经验之谈，然当提笔拂笺，反增慌乱。因知艺术一事，必从习练，悟出道理，以为己用。"可见孙犁于书法，是理论与实践齐头并进，所以能自成一格。

赵元任

赵元任（1892—1982），字宣仲，又字宜重，原籍江苏武进，生于天津。少时在江苏上学，1910年考取官费留学美国，入康奈尔大学，主修数学，选修物理和音乐，四年后获得理学学士学位。后入哈佛大学，于1918年获得哲学博士学位。1919年任康奈尔大学物理讲师。1920年回国，在清华学校讲授数学、心理学与物理学课程。1921年重返哈佛大学，研究语音学，并任哈佛大学哲学系和中文系讲师。1925年6月应聘到清华国学院，与梁启超、王国维、陈寅恪一起成为著名的"清华四大导师"。赵元任是四大导师中最年轻的一位，主要指导"现代方言学""中国音韵学""普通语言学"等。1938年去了美国，后长期在美国的大学任教。

1920年，英国哲学家罗素到中国巡回讲演，任他翻译的是赵元

图 6-9 赵元任 硬笔书法

任。罗素每到一个地，赵元任就能用当地的方言进行翻译，真是语言奇才！赵的语言天赋极高，通晓多种语言，他自己曾说："在应用文方面，英文、德文、法文没有问题。至于一般用法，则日本、古希腊、拉丁文、俄罗斯等文字都不成问题。"

赵元任对中国的音韵学研究颇有贡献，开创了中国音韵学的新篇章，主要著作有《国语新诗韵》、《现代吴语的研究》、《广西瑶歌记音》、《粤语入门》（英文版）、《中国社会与语言各方面》（英文版）、《中国话的文法》等。

赵元任还是一位音乐家，不光能演奏乐器，还能作曲，流传甚广的歌曲《教我如何不想她》便是他作的曲。上海音乐出版社还曾出过《赵元任音乐作品全集》。

对于书法，赵元任也有较好的临古功底，尤其着意于元代大书法家赵孟頫的书法，他学赵体学得形神具似。这件赵元任钢笔书法作品，是他写给朋友的信札。虽然是横写，却很贯气，他的许多字左右笔画相连。意不在书，所以随意生动，相比较他毛笔书法的端庄秀丽，钢笔书法（图6-9）似乎更能见出赵元任纵横驰骋、潇洒浪漫的性情。在纸上飞舞钢笔线条，就如同他曲谱里音符，高低起伏，流动有致。我们常常说，练书法不仅要有技法方面的书内功，还要有书外功，其实音乐也是这样，也要"乐内功"与"乐外功"兼具。赵元任的音乐是赵元任书法的"书外功"，而他的书法又何尝不是他的"乐外功"呢？因此，艺术也好，人生也好，唯有博，唯有通，才能有大成。

附录

篆 刻

概述

印章，在战国以前通称"玺"，战国末期才出现了作为器物名称的"印"字。历代对印章的称谓有很多，如印、印章、玺、章、记、朱记、宝、图章、图书、押、关防、条记、印信、戳记、篆刻等。

印章最初的功用仅仅是实用，作为"信物"和"凭证"，是"信用"的象征。所谓"印，执政所持信也"。它所具备的鉴赏、求吉、寄情、教化等功能，是后人赋予的。

印章起源于商代，这是现在比较一致的看法。西周至春秋这数百年间至今尚无可靠的文字印实物发现，只有数方肖形印可填补空白。

战国时期的印章我们称之为古玺，有官、私两类，多铜质。像燕、楚、齐等国的官印印面巨大，苍茫大气；私印则较小，制作十分精致。秦代印多作界格，印形也较丰富。官印朴实齐整，印中文字略参欹斜；私印则小巧活泼，稚拙可爱。汉初承续秦制，后来入印文字日渐成熟，发展成一种平正方直的独特书体"缪篆"，印风浑厚古朴、庄严典重，以白文居多。又有一种军中急需临时封拜而刻凿的"将军章"，又称"急就章"，不衫不履，天趣荡漾。汉代是我国篆刻史上第一座高峰。

魏晋南北朝时期的印章，基本上是汉代印制印风的延续，只是在精湛度和形制上稍逊，到末期，又大多显得粗糙。唐代官方喜用朱文

大印，字法比较拙劣，大而无当，也有以隶书入印的。唐代，印章的文字内容和使用范围被进一步扩大丰富，出现了鉴赏印、斋馆印、收藏印、别号印、校定印等。宋代官印，尽管使用的是"九叠篆"，但饱满之余，仍不乏生动精美和浑穆者。宋代私印的艺术水平相对较低，但也有极精者。元代押印是篆刻艺术中的一朵奇葩，拙朴可爱，印形多样。印材方面，王冕尝试用花乳石刻印，突破了文人只篆不刻，篆、刻分工的局面，为篆刻艺术新高潮的到来创造了必要的条件。

古印之妙者，妙在平常和自然中见智慧，见性情。他们在制作时无多少"机巧的想法"，一个熟练的工匠，按一定的规则去做即行，人的质朴加上手法的质朴，造就了今人可望而不可即的"古典美"。明清时期，大批文人进入了篆刻创作队伍，流派林立，各逞其能，完成了印章从实用向艺术的转化。近现代，吴昌硕、黄牧甫、齐白石雄秀独出，光芒千古。当代，印人队伍更为浩大，印人们对风格、印材、入印文字的探索和印章文献的挖掘更为广泛和深入，但还缺少可以和古人比肩的大师，时代氛围对传统文化的冷漠和人文精神的缺失恐怕是其中一个不可忽视的因素。

商周（春秋）印

商周（春秋）时期至今未发现文字印，却发现了几枚肖形印，所刻图案都与当时的宗教思想有关。

亚形鸟毕玺

这一方印可以说是目前发现的最古的印章了。有印纽，印面有"亚"字形，既可以当作花边用来装饰，也可以视作是"亚"字。亚形内有印文为"鸟""毕"俩字，都是象形字"Ϟ"是"鸟"字；"ϒ"是"毕"字的古形，"毕"在古时候是捕鸟兽的工具。这两个古文字与殷商时期的铜器父丁簋、爵、罍等铭文基本相同，因此当为殷商时物。此印既可看作文字印，也可看作是肖形印。由于形象十分简古，所以有一种神秘的色彩。有关专家认为，现在发现的这几方时代最早的印章，是当时制作青铜器时用以铸造图案和文字的"印模"。

怪鸟玺

这是一方圆形大嘴四足怪鸟玺。为适合印面即印化需要，鸟的身体作了变形处理，简直成了一个旋转的风轮。高速旋转，产生了很大的冲击力。构成物象的线条间距相对均衡，中间嵌以多个形式的短曲线，既起到了代表怪鸟身体某些部位的作用，又兼具装饰功能。不能不承认，那时的图案设计水平已经与当时的青铜铸造技术一样高明。

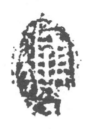

鱼印

1944 年出土于山西凤陵渡附近古墓。据鱼印收藏者记述：当时与鱼印一起出土的除西周铜器外，还有春秋时代的遗物，故此印可断定为春秋时物。我国鱼文化的历史比龙、虎文化的历史还要长，鱼类是人类最早的食物之一，因此它最早受到图腾崇拜。三代的玉鱼、蚌鱼及春秋战国的铜器从葬，具有引导亡灵的神使功能。此印既用作殉葬，其功能即不外乎充任引导亡灵的神使。

此印图案与陕西岐山出土的殷父癸觯铭文"鱼"相接近，艺术手法很是高明，制印者采用凿刻的方法，根据印形来安排鱼的身体，鱼鳍的走向、长短完全随印形而变化，表现出一种"印化"的意识。

战国印

战国时期，各国印章形制、规格不一，风格也各有千秋。

尚臧鉨

此印为齐国印。由于印形似一把曲尺，故被称作曲尺形玺。布局松散，字法也没有什么特别的美学追求，想来制作时只以实用征信为目的。

日庚都萃车马

此印是燕国烙马印，现藏日本京都有邻馆。据文献记载，自战国以来，各代都有烙马用印。《唐六典》卷十一中有"凡外牧进良马，印以三花飞凤之字为志焉"等记载。因用于烙马，印面自然不小，此印就达 6.6 厘米 ×6.6 厘米之巨。

此印篆法雍容华丽、舒展大方、气势磅礴，轻重、虚实、曲直，既矛盾又统一，产生了强烈丰富的节奏感。布局上多处留出不规则的空白，使得印章境界苍茫阔大，为欣赏者提供了足够巨大的艺术想象空间。

秦汉印

富昌韩君

此印阔边细文，对比鲜明强烈。右侧"富昌"两字，不作常规字法，呈倒三角形，险象顿生。"韩"字直立，"君"字袅娜作右倾状，避免了多根横、直线条排列在一起时易产生的审美疲劳。

印章布局，最忌闷塞与板滞，留白与巧变是生"趣"的妙法。

印面作"界格"，是秦代官印的一个特色，当然也有不设界格线的印，但这种例子在秦代官印中很为少见。

中官徒府

这是一方初看端正平稳的印。如果一方印以端正平稳为最终追求，那么得到的结果往往是平庸乏味。这方印颇具巧思：首先是"中"字的"口"形上移，避免了与四边雷同均等的尴尬。再有吸引人眼球的是"徒"字，曲直相间，作微倾状，与之相响应协调的是"官"字头上的一短竖及右一长竖，均作微倾状，还有"府"字的右中下部的"寸"字，亦作曲直相间且微倾的处理。这方印于端庄遒劲中现灵动，颇堪玩味。

秦汉时期的中官即宦者，且有中官统领禁省的惯例。此印即为宦者所掌刑徒之府用印。

北私库印

与《中官徒府》相比，《北私库印》的印文书写意味更浓些，但字与字之间不太注意协调呼应，有各自为政之嫌。"库"字一味方直，与其他三字不很合拍，好在有界格把印面分成了均等的四块，始相安无事。这或许正可证明：在秦代时，制作印章还是多从实用考虑，不像现在，首先想到的是审美的需要。

另据有关文献记载，秦时有南北宫。这方印或许是皇后所属北宫库官之印。

江去疾

秦代私印，格式不一，印面形状有长、方、圆等多种，界格有"日""▯▯""田""▭"等样式。

《江去疾》一印，字法用秦代标准小篆，为明清元朱文、元白文印之先声。"江"字夸张了"水"旁，大有银河之水倾泻而下之势，印面虽小，气魄却因之而宏大，给人以惊喜。

汉代印章的风貌大体是朴实、平正、自然、厚重而又不乏浪漫与生动。

纳功勇校丞

汉代初期印章沿用秦制，证据之一就是沿用秦印的界格之式，入印文字则渐趋方整平直。

此印为5字印，但也不忘用"田字格"来布局。设计时把"纳功"俩字挤在一个方格中，"功"字压得很扁，只占三分之一格。有趣的是即使这样了，还不忘留出一个虚灵的空处，即"纳"字右侧"内"字上提后形成的空白。这一空，犹如印之眼，此印的个性立马鲜明生动起来。

皇后之玺

此印 1968 年采集于陕西咸阳，白玉螭虎纽，西汉印。布局上，四字均分印面，利用文字本身点画多寡，形成自然的疏密对比关系。线条遒丽，有一种流动感，如人款款而行。印风典雅流丽，端重大方，十分切合皇后的身份。

强弩司马

此印十分精美。岁月使其残破，增添了沧桑之美。残破又使印文线条若隐若现、若柔若刚；婉转与朴拙兼而有之。若是一切恢复原状，从容优游、匀齐整肃如绅士，那么现在这种朦胧美和含蓄美就会荡然无存。

据《汉书·卫青霍去病传》，李沮以左内史为强弩将军，此印或正为李沮所佩。

汉卢水佰长

这是一方汉朝颁给兄弟民族的官印。质朴凝练，一丝不苟，由文字本身点画多寡而产生的疏密，落落大方。“水”字五笔，均处理成弧

线，最见匠心，不但印面因此而出彩，还能给人以"温暖""仁爱"的联想。

饲虎印　耕田印

肖形印不太为后世之人所熟知，然在汉代，实为印章一大宗。不仅仅是因为其数量的可观，风格题材的多样，更因为这些印艺术上所达到的水准之高。

饲虎印。印中所刻，似为一个人给虎崽喂食。此人一手持食喂虎口，另一手握虎之前爪，似在安抚其情绪。虎崽则虎眼圆睁，肚皮已吃得滚圆了还贪食不已。

耕田印。简直就是一幅大写意的农耕图。印上方的几个白点，可以想象成飞过的鸟雀，也可理解为满天的星斗或云彩。人、牛，造型洗练浑朴，牛形作向右上前进之势，印面充满了动感。

肖形印所刻的物象宜简括传神，不宜工细写实。

黄神越章天帝神之印

这是一方道家印。传说黄神生五岳，主死人录，招魂招魄，主死人籍。古人迷信，以为出门佩此类印，可以禳灾除祸。汉代圆形的印章不多，此印在布局上颇为熟练，依印形缩短或延伸变化相关点画，形成自然有序而又变化的多个空间。最见巧思的是"帝"字头，作紧缩处理，给两侧也留下了空间，全印气息顿时流动起来，好比一间屋子，有多个窗子同时打开。

博昌丞印　吕乡

这是两方汉代封泥印。汉时，文字多书写在竹（木）简上，在文书往来过程中，为防私拆，就在捆扎竹（木）简的绳子打结处涂上青泥，然后盖上印。青泥能很快干结，干结后很坚硬。这种做法就像现在的贴封条，这干结的盖有印章的青泥，就是我们现在看到的封泥印。因汉印多为阴文，故盖上去后凸出来的字便成了阳文。

此两印线条方劲圆转，气韵古拙虚灵，边栏天趣盎然、虚实相生。封泥印这种"后天"造成的高妙艺术效果，值得我们在篆刻创作中好好地领会体悟。

魏晋南北朝印

魏率善羌邑长

魏六字官印，通常都分为三行，每行两个字，每个字所占空间大小均等，似成定则。字法则承继汉缪篆，朴素方正。线条粗细处理上，点画多的字，比如此印中的"魏""善"，线条细些，反之则粗些。这类印，独赏一方两方，有些趣味；如一模一式一大批，辄殊觉乏味。好在年长日久，因自然之磨砺，残破不一，貌古神虚，能为人提供一些不同的想象神游空间。

残破手法，作为篆刻创作的一种最常用的艺术手段，如能运用得恰到好处，倒也不失为破除板滞、单调之一法。

扬威将军章

两晋时期，战乱频仍，阵中多临时封拜之事，需印甚急，于是在现成的印坯上以凿印法刻制将军章。此类印的字法因时间仓促、印材坚硬难凿等因素变得天真稚拙、瑰奇恣肆。刀法则猛利，线条亦多拙趣，布局常大疏大密，构成了印学史上一道奇异的风景。

唐宋印

平琴州之印

唐官印印面大小一般在 5.6 厘米左右。秦汉时印多用于封检，盖在封泥上，故用阴文。东晋之后，文书改用纸帛，盖印用印色，阳文清晰，印便多作阳文。印章形制放大，为的是求与纸帛文书告示相协调，彰显官方的气派。

此印气魄宏大，雄放自如，与唐代国力强盛相吻合。"平""琴"两字拙朴疏放，表现为动；"之""印"两字工稳苍浑，表现为"静"；"州"字灵动可爱，居中调节动静关系，如一家人团聚在一起时的景象。

端居室

唐代出现了鉴藏印，如《法帖》上的"贞观"二字朱文连珠印。褚遂良摹《兰亭序》用"褚氏"小印。狂草大师僧怀素喜欢把一方汉代的"军司马印"钤在他的得意之作上。唐代李泌有白文印《端居室》，是后世斋馆印的开始。此印取法汉印，循士大夫口味，以平整端

庄质朴为尚，与真正的汉印相比，尚欠生动和巧思。汉印的巧思，犹如肤色黝黑的庄稼汉忽然露出满口白牙，让人眼前蓦然一亮。

驰防指挥使记

这是一方宋代官印。布局严密、饱满而不闷塞，且在缭绕变化中产生了余音袅袅不绝之美。篆法谨严、流畅、典雅，与汉代的印文篆法一脉相承，与金代官印线条一味毫无生气的折叠完全是两码事。宋代毕竟是宋代，是一个艺术的朝代！

宋代官印，用九叠篆，但并不是指折叠为九次，而是一种约数。如此印中的"防"字中部，也只有五六次折叠而已。"九"为数之终，有象征皇权至高无上之意。

刘景印章

这是一方宋代私印。设计精巧，制作精美，悠悠岁月又给它披上一层朦胧之美。在篆法上，取法汉印而又变化拓展了汉法，圆、直、斜各式笔画和谐统一，合理相契，生动有致，给当时的印坛吹进了一股清风。

元印

元花押印

　　蒙古贵族入主中原，但不认识汉字，于是只好承继宋代遗留下来的花押之法以作凭信，形制多为长方形条状。随着与汉人接触增多，花押印发展成上记姓（楷书或篆）下画押、上蒙文下画押，还有一押中书有一字、两字、三字等楷书的元押印。元押章法布局停匀，上面的楷字多有北碑书意，强悍、朴拙、错落，有时在一个字的结构处理上也用上了多种布局手段。

王冕篆刻：会稽佳山水

　　王冕（1287—1359），字元章，号煮石山农、会稽外史等。浙江诸暨人。出身贫寒，好学不倦，是元末著名画家、诗人、篆刻家。

元代赵孟頫在印学上提倡学习汉印之美，但当时由于印章材质问题，篆刻尚处于文人篆印、印工镌刻的阶段。到王冕时，这一篆、刻分开的问题始得以解决。《会稽佳山水》一印，把汉印字法与隶书融为一体，古朴而又鲜活生动，充满了创新意识。

明代篆刻

文彭篆刻：寿承氏

　　文彭（1498—1573）在使用冻石刻印前，只篆不刻，偏重宋、元（指赵孟頫的元朱文）趣味。在文彭之后，明代才掀起仿汉热潮。文彭本人的篆刻水平并不高，但由于他是明代篆刻流派"三桥派"的开山祖师，故在印学史上地位很高。如图《寿承氏》一印即为他的作品，纯以小篆入印，为元白文之先驱。

何震篆刻：云中白鹤

　　何震（约1530—1604），字主臣，一字长卿，号雪渔，江西

婺源人。曾受业于文彭，与文彭合称"文何"。

《云中白鹤》一印，字法宗汉，平正稳健。用刀猛利，大力冲刻又间以切刀，点画起讫，故露刀痕，大胆挑战旧有的美学思想，生气盎然。章法布局上，疏与密两两斜角对称，手法简洁直接，具有强烈的视觉冲击力，与其猛利劲挺的刀风相得益彰。

清代篆刻

清代篆刻是印学史上的第二个高峰，名家高手迭出，佳作林立，光前裕后。印面之外，于边款、印纽、印色等方面，均有非凡的创获。

程邃篆刻：程邃之印

程邃（1605—1691），字穆倩，号垢区、垢道人等。安徽歙县人。兼工诗文丹青，名重一时。

《程邃之印》，已相当熟练地化用发展了汉印篆法。布局上颇具匠心，左右四字，大小悬殊，四字在动态上的呼应极为生动，犹如四位好友在聚谈一般。刀法上，使刀如笔，沉郁顿挫，波澜四起，刀石相得，石花斑斓，首开后世篆刻的大写意之风。

<p style="text-align:center">丁敬篆刻：敬身</p>

丁敬（1695—1765），浙派篆刻的祖师，创"**切刀法**"。

丁敬兼收各时代之长，孕育变化，气象万千。《敬身》一印，字法圆转洗练，又以自创之切刀法出之，古拙峭折，风格遒上，别开一番天地，印坛自此一新。其有《论印绝句》曰："古人篆刻思离群，舒卷浑如岭上云。看到六朝唐宋妙，何曾墨守汉家文。"验之于他的创作实践，诚然。

<p style="text-align:center">邓石如篆刻：江流有声断岸千尺</p>

邓石如的篆刻，直接取法明代印人何震、梁千秋等，他的书（篆书）、印是高度统一的。较之前辈印家，他的印更有意境，更有情调。

《江流有声断岸千尺》一印是邓石如的代表作，犹如一帧优美的图案画。一般来说，线条密集的圆朱文，容易落入单调雷同的陷阱，此印却生动自然，让人如闻江流之声，如睹断岸之形。印之布局也见匠心，以多处水纹状曲线作为主符号，互相呼应，疏密错落，奇趣横生。

据边款记述：一日，邓石如把印石放在火炉上略烤，石上顿时展现出了一幅图画，烟水苍茫，仿佛苏东坡泛舟赤壁的情景。于是取东坡《后赤壁赋》中"江流有声，断岸千尺"八字为印。

黄士陵篆刻：字如老瘠竹

黄士陵早年家贫落魄，32岁时游艺广州，为一些重要人士所赏识，人生方出现转折。因工作之便，他接触到大量三代秦汉金石文字，开始悉心探索印外求印之道。中年以后，他的篆刻形成了独特的风貌：在平易正直中寓巧思，在光洁完整中求静穆。《字如老瘠竹》一印，字法有新意，把金文、小篆、缪篆熔于一炉，运刀挺劲峭利，在自然平正的体势中巧妙地加入奇险（如"老"下部的夸张下移）、婉转（如"如"字左部的圆腴丰厚）、画意（如"竹"字）和空灵（如"字""竹"两字周围的大面积留白），取得了化静为动的艺术效果，富有峭洁清新之美。

赵之谦篆刻：朱志复字子泽之印信

赵之谦篆刻，面目极多，他"印外求印"，又能自我为宗，变化出一套自己的法则来。如《朱志复字子泽之印信》一印，他自己在边款中说："生向指《天发神谶碑》，问摹印家能夺胎者几人，未之告也。作此稍用其意，实《禅国山碑》法也。"他把变化字法与章法统一起来考虑，多处大块的留朱与并笔而造成的多处大块留白，以及经他改造后独特的篆法相互生发，产生了奇特的艺术效果。

近现代篆刻

吴昌硕篆刻：耦圃乐趣

大凡一个开宗立派的艺术大师，他的才能都是多方面的，而且往往在多个艺术门类造诣精深，这足见艺术是相通的，一个好的艺术家是需要很高的综合修养的。吴昌硕就是一个诗、书、画、印无一不精的艺术大师。

《耦圃乐趣》一印，在边款中说字法拟汉碑额，实大多为他自己的篆法。布局用田字格，想来有拟田垄块状之意。四字各占一格，"耦"字右侧上提，"圃"倾向右，"乐"往左逼边，并拟儿童双手举花束等物欢快状。"趣"字左偏旁下部作圆转处理。四字形开意合，平淡中见趣味，很好地契合了印文内容。

齐白石篆刻：中国长沙湘潭人也

　　齐白石论印诗说："做摹蚀削可愁人，与世相违我辈能。快剑断蛟成死物，昆刀截玉露泥痕。"《中国长沙湘潭人也》一印，即是此诗绝好的注释。齐白石刻印，常用单向冲刀之法，痛快淋漓，气概豪迈。布局的"疏可走马，密不透风"，大开大合的朱白对比，强化了印章的节奏，其印有吞吐大荒的气魄，创造之丰隆，个性之强烈，可谓前无古人。

邓散木篆刻：风灯吹阴雪云门吼瀑泉

　　邓散木于篆刻，最讲究章法，他在《篆刻学》一书中总结出临古、疏密、轻重、增损、屈伸、挪让、承应、巧拙、宜忌、变化、盘错、离合、界画、边缘等14种章法。《风灯吹阴雪云门吼瀑泉》一印，就是通过多种艺术手法的结合变化，设计出的一个如诗如画的好印章，反映出他对篆刻章法研究上的独到与宏深，为篆刻艺术的发展创新立下了开疆拓宇之功。

马士达篆刻：养吾道

马士达（1943—2012），江苏太仓人，别署玄庐、老马、骥者。

马士达的印根植秦汉，上追春秋战国玺印的瑰奇华丽，下探唐宋元押的朴拙，略参明清诸家的机智，善于陈法中出新法。马士达的治印思路极为开放，崇尚创新，入印文字中常融入隶意及现代装饰趣味，尤擅长"印后加工"，有独到之秘。平时与同道、学生论书谈印，颇多真知灼见。《养吾道》一印，如杜甫之诗，于沉潜中见飞扬，古拙中现新奇，豪荡跌宕，朴厚雄健，信为一代大家。